U0029996

機械複製時代的藝術作品

班 雅 明 精 選 集

Das Kunstwerk
im Zeitalter seiner technischen Reproduzierbarkeit

WALTER BENJAMIN

華特‧班雅明 著　　莊仲黎 譯

遊蕩在一座名為班雅明的迷宮城市

耿一偉

一九一八年，二十六歲的班雅明與成為畢生好友的修勒姆（Gershom Scholem, 1897-1982）在討論時提到：「一種不能包括與解釋從咖啡渣占卜未來可能性的哲學，就不是真正的哲學。」從這段話，就可發現班雅明畢生的哲學志趣，是從一個過往看似不相干的次要細節（一杯喝完咖啡的殘渣），解讀出事件的未來走向。當然，這杯咖啡非常有可能是在咖啡廳喝的，所以現代性的未來，總是包含城市，涉及建築空間。

我對班雅明的神祕主義傾向特別敏感，很早就留意到他對筆相學有著長期的興趣。但用什麼方式解讀這些細節，班雅明的驚人之處，在於解讀這些現象時，他將唯物主義的觀點納入，讓神學啟示服務於階級解放的左派理想。這也是他在〈歷史的概念〉第一節所強調的，藏在對弈的人偶機械裝置底下的操控的，其實是代表神學的駝背侏儒，「歷史唯物主義只要獲得神學的奧援，就會毫無顧忌地跟任何人較量。至於神學如今已不重要，也不受歡迎，因此，不該再拋頭露面！」（頁214）

算命是從不相干的細節裡，觀照出世間的一切，好像原住民可以從清晨鳥的叫聲，判斷接下來一天的好壞。班雅明從波特萊爾（Charles Pierre Baudelaire, 1821-1867）身上，發現符合現代性的新解釋，他將這樣的能力稱呼為「通感」（correspondances），一種能感應到雜多細節背後有相互連結的能力。通感在詩人波特萊爾那裡，是屬於現代美，但班雅明依舊看到能穿越現代破碎時間感的能力背後，與宗教儀式之間的相關性（頁133-135）。作為班雅明的好友，同樣是猶太裔的漢娜‧鄂蘭（Hannah Arendt, 1906-1975）的剖析比我更清楚，她評論道：「精神和物質的表象如此密切相連，似乎隨處可窺見波特萊爾的『通感』。若聯繫得當兩者可相互說明闡發，以至於最終毋須任何詮釋或解說。他（班雅明）關注一片街景、一樁股票交易、一首詩、一縷思緒，以及將這些串通連綴的隱密線索……」

一九四〇年八月，試圖逃離納粹魔掌的班雅明在馬賽碰到鄂蘭，他把〈歷史的概念〉的稿件託付給她，一個月後班雅明在西班牙邊境自殺身亡。如果沒有與鄂蘭在南法的意外相遇，我們根本沒有機會讀到這份論綱。班雅明的書寫與書稿，總是誕生於危機。他花了十四年進行的「採光廊街」未完計畫（Das Passagen-Werk），其稿件也是長期處在流亡當中。在班雅明碰到鄂蘭的三個月前，他將大量手稿與筆記本交給在巴黎國家圖書館工作的作家巴塔耶（Georges Bataille, 1897-1962）保管，並在其他圖書館員的協助下，藏於圖書館中，後世才有機會接觸到這份寶貴文獻。

本書收錄的〈巴黎，一座十九世紀的都城〉，即屬於採光廊街計畫的一部分。

班雅明弟子兼摯友阿多諾（Theodor W. Adorno, 1903-1969）編輯的兩冊《班雅明文集》（Schriften）於一九五五年出版之前，基本上班雅明在西方是默默無名，命運與卡夫卡類似。一九六八年漢娜·鄂蘭擔任了首部英譯本《啟迪：本雅明文選》（Illuminations: Essays and Reflections）的編輯，內容選自一九五五年的德文版。我前面段落引用的文字，即出自鄂蘭為英譯本寫的導論。另外，美國女才子蘇珊·桑塔格（Susan Sontag, 1933-2004）於《土星座下：桑塔格論七位思想藝術大師》（Under the Sign of Saturn, 1980）一書中，關於班雅明的同名長文，以及英國左派文學評論家泰瑞·伊格頓（Terry Eagleton, 1943-）作為英語世界第一本班雅明研究專著的《沃爾特·本雅明或走向革命批評》（Walter Benjamin or Towards a Revolutionary Criticism, 1981），這些代表性翻譯與討論，催生了二十世紀下半葉的班雅明熱，至今方興未艾。當代最崇敬的義大利思想家阿岡本（Giorgio Agamben, 1942-），亦曾擔任班雅明選集的義大利譯本編輯，班雅明成為他思想中可以對抗海德格的解毒劑。

在臺灣，英國藝術評論家與作家約翰·伯格（John Berger）《看的方法》（Ways of Seeing, 1972）於一九八九年翻譯出版，書中大量援用《機械複製時代的藝術作品》的觀念，讓班雅明開始廣為人知。解嚴後在引介西方思潮中扮演關鍵角色的《當代》雜誌，於九〇年代初陸續刊登不少關於班雅明的論文。一九九八年第一本班雅明的中譯本《迎向靈光消逝的年代》出版，收錄了

〈攝影小史〉與〈機械複製時代的藝術作品〉，之後他的繁體中譯本多以單行本的方式進行，且篇幅較小。這次商周出版的《班雅明精選集》是首度收錄他大量代表性著作的選集（唯一例外，是當年可以在唐山書店買到香港牛津大學出版社於一九九八年出版的《啟迪：本雅明文選》繁體中譯本）。

對我來說，班雅明的文章是個城市現象，其書寫受到他的城市經驗影響，特別是出生地柏林與最愛的巴黎，更別說他還寫過文章《那布勒斯》（1925）與《莫斯科日記》（1926-27）。班雅明喜愛旅行甚至被迫旅行（流亡），他總是在城市空間探詢他的研究主題與方法。他於《柏林童年》（1938）中寫道：「在一座城市裡找不自己的方向，可一點也不有趣，但在城市裡要像在森林中一樣迷路，則需要反覆練習……直到多年以後，我才學會這門藝術，實現長久以來的夢想。這個夢想的最初印跡是我塗在練習簿吸墨紙上的迷宮。」是巴黎教他學會這種迷路的藝術，一九三三年至三九年之間，他在巴黎搬家多達十八次。班雅明的文章像是個迷宮，每一大段都是獨立的街區，密密麻麻的句子則是蜿蜒交錯的巷子。這種斷片式的書寫風格甚至影響了後世思想家，特別是阿岡本。

在這座名為《班雅明精選集》的迷宮城市中，有著「美學理論」、「語言和歷史哲學」、「文學評論」等不同區域，讀者需要帶著遊蕩者的步伐與心情，細細品味迷路的樂趣。阿多諾在

他編輯的《班雅明文集》的導言中提到：「為了正確理解班雅明，必須感受到他每個句子背後的轉換，從極端的不安轉換到某種靜止……」，這就意味著一種步行速度的變化，彷彿旅行時經過某過轉角，看到什麼令人停下腳步的震撼景觀。讀者必須學習在班雅明的文字景觀中，去尋找這樣的啟迪瞬間。

不過，這座迷宮城市中有一個坦蕩的大公園，沒有彎曲的複雜巷弄與擁擠的往來行人，讓人心曠神怡，可以一覽班雅明之城全貌，這座公園名為〈作者作為生產者〉（1934）。由於這是一篇演講稿，不論文風與佈局，都清晰無比，〈作者作為生產者〉往北有地道可直通熱門景點〈機械複製時代的藝術作品〉（1936），往南則緊鄰一片森林〈卡夫卡——逝世十週年紀念〉（1934）。對於文學創作者必須反省自己在生產關係的位置，「他們是否已促進精神生產工具的公有化？」（頁323），包括攝影的議題等，班雅明在演講中堅定地從左派立場加以辯護。在〈作者作為生產者〉的後半部中，我們也能發現布萊希特（Bertolt Brecht, 1898-1956）對他的影響。

他們相識於一九二九年，這對於理解班雅明的晚期藝術理論，是重要的線索。

修勒姆在他對班雅明的回憶錄裡強調，班雅明稱其思考有「雙面神雅努斯」（Janus face）的傾向，一面是給布萊希特看，另一面是給他看，前者代表了馬克思主義，後者則是神學。在構思〈作者作為生產者〉的同一期間，班雅明也同時撰寫了〈卡夫卡——逝世十週年紀念〉，而在後者，我們讀不到生產關係、階級、行動或戰鬥等批判字眼，而是大量精巧的文學譬喻，觀察銳利

的通感解讀，以及他行文中常出現的對比意象──駝背侏儒與天使。

不論是駝背侏儒與天使、算命與通感、宗教與現代性、柏林與巴黎、神學與歷史唯物主義、靈光與機械複製、卡夫卡與波特萊爾、救贖與毀滅、修勒姆與布萊希特、收藏與流亡等，類似這樣對立連結的矛盾碎片，不斷出現在班雅明的城市景觀，給讀者帶來難以理解的震撼經驗。最能說明這樣的雙面性，應該是班雅明於一九二一年所購得，於流亡期間依舊隨身攜帶的珍藏──保羅·克利（Paul Klee, 1879-1940）的〈新天使〉（Angelus Novus）。網路上很容易查到這幅畫作的圖像，不論是一九二一年計畫籌辦的雜誌《新天使》，到人生最後階段的〈歷史的概念〉（請特別參閱第九節），這幅畫作「一直是他的冥想圖像，一直在提醒他留意某種精神的呼召」（頁17）。

這本精選集所收錄的文章大多出自上個世紀的三〇年代，若想要理解班雅明早中期的語言哲學及文學批評理論，〈譯者的任務〉（1921）與〈論普魯斯特的形象〉（1929），是一定要造訪的老街區。

迷路的樂趣，是在歷史廢墟與當代文明之間，找尋能相互說明闡發的通感現象，我建議讀者可以在〈巴黎，一座十九世紀的都城〉這個徒步街區，練習遊蕩時所應具備的洞察力。態度上，要向他嗜讀的比利時推理小說家西默農（Georges Simenon, 1903-1989）筆下的馬戈探長學習，看

似漫無目的地遊蕩，其實都在找線索。若想在班雅明的迷宮城市裡熟門熟路，西諺有云「到了羅馬就應該像個羅馬人」，特別是當你對世界的未來感到不安，想關懷弱勢卻又被現實夾攻，迷失方向感時，班雅明透過他的書寫示範，如何藉由解讀失敗的細節，從那些歷史的殘渣中，預測救贖的可能性。你得學習成為班雅明，在旅行時，在火車上，在機場航廈，閱讀這本書——姿勢類似〈新天使〉，你需要一隻眼睛看書，另一隻眼睛觀察這個世界。

如果你們問我在這座班雅明城市旅遊的體驗，我會說，在進步的歷史觀中，失敗者的故事總是被犧牲，唯有重返現代城市的歷史廢墟，藉由藝術生產的技術革新所催生的集體回憶能力，找回烏托邦的寓言，才會創造出改變的力量。一旦覺醒的那一瞬間，彌賽亞就會穿越並顯現——因為你們就是彌賽亞。

※延伸練習：閱讀本書期間，請抽空觀看電影《駭客任務》（The Matrix, 1999），嘗試引用班雅明的文字，來註解電影。

本文作者為衛武營國家藝術文化中心戲劇顧問，臺北藝術大學戲劇系兼任助理教授，獲頒德臺友誼獎章與法國藝術與文學騎士勳章

目錄

文學評論

附錄

略談華特‧班雅明的一生

一八九二年七月十五日，華特‧班雅明（Walter Benjamin）出生於柏林瑪格德堡廣場（Magdeburger Platz）旁的寓所。他的父親艾米爾‧班雅明（Emil Benjamin, 1866-1926）起初從事銀行業，後來轉而經營骨董和藝術品的買賣。華特‧班雅明的祖母布呂內拉（Brünella）和十九世紀德國猶太裔詩人海涅的家族以及荷蘭的范布倫家族（van Buren）有親屬關係。十八世紀荷蘭海軍上將阿仁特‧范布倫（Arent van Buren, 1670-1721）以及十九世紀美國第八任總統馬丁‧范布倫（Martin van Buren, 1782-1862）都來自范布倫家族。華特‧班雅明的母親寶琳（Pauline, 1869-1930）也是猶太人，娘家的軒弗利斯家族（Schönfließ）出了幾位著名的數學家、考古學家和法學家，寶琳的父親則是經商有成的富豪巨賈，原先住在蘭茲伯格（Landsberg an der Warthe；二戰後，隸屬於波蘭的領土），而後遷居柏林。

班雅明曾在《柏林童年》（Berliner Kindheit um Neunzehnhundert）這部短文集裡，描述自己身為一個敏感的孩童所成長的生活氛圍。班雅明排行老大，家裡還有弟弟格奧格（Georg）和妹妹

朵拉（Dora），他們跟班雅明一樣，如今都已不在人世。格奧格曾在柏林北邊的城區行醫，後來死於德國境內的納粹集中營。

班雅明原本就讀於柏林腓特烈皇帝學校（Kaiser-Friedrich-Schule）的文理中學部，之後由於健康狀況不佳，為了療養身體便轉學到圖林根邦豪賓達（Haubinda）鄉間的一所寄宿學校。他在那裡結識了後來創辦維克斯多夫自由學園（Freie Schulgemeinde Wickersdorf）的德國教育改革家維內肯（Gustav Wyneken, 1875-1964），並深受其影響。兩年後，當他重返柏林腓特烈皇帝學校就讀時，便積極參與當時激烈反對資產階級的「青年運動」（Jugendbewegung）。他們這些成員會在「演講廳」裡聚集，而且還撰稿印行《開始》（Der Anfang）這份雜誌。班雅明曾在這份刊物裡初試啼聲，以「阿多爾」（Ardor）這個筆名發表了他個人最早的幾篇文章。一九一二年，他通過高中畢業考而前往南德的弗萊堡大學攻讀哲學，但在隔年夏天，便轉學回柏林洪堡德大學。就在這個時候，他那位曾在巴黎度過青年時期的父親便資助他前往這座藝術之都旅遊，而這趟巴黎之旅對他的人生來說，無異於一場永久性與決定性的體驗。文學知識淵博的他在弗萊堡大學就讀時，認識了青年詩人海因勒（Friedrich C. Heinle, 1894-1914），後來班雅明轉學回柏林時，海因勒也跟他一同轉學。他們兩人隨後活躍於柏林的自由學生聯盟（Freie Studentenschaft），並試圖藉由這個組織，將當時尚未參與社團的大學生聚集起來。在一九一四年四月開始的那個學期裡，他還當選為自由學生聯盟的主席。他就任這個職務時所發表的演講，和他後來撰寫的〈大學

生的生活〉（Das Leben der Studenten）這篇文章——德國猶太裔作家希勒（Kurt Hiller, 1885-
1972）曾將此文收錄在他為自由學生聯盟所製作的第一本年度計畫書裡——在內容上有部分雷
同。

　然而，數個月後所爆發的第一次世界大戰，卻大大改變了班雅明和他的朋友以及戰友的情
況。自由學生聯盟認為，贊成德國參戰的維內肯是偽理想主義者，故而與他疏遠。詩人海因勒和
他的女友由於已預見一戰即將帶來恐怖的血腥暴行，於是雙雙一起開瓦斯自殺。海因勒過世時，
才二十歲，人們當時還在他身上找到他在臨死前所寫下的一張紙，裡面的詩句如下：

　　紫得發亮的蘋果

　　枯黃的葉片

　　帶著這些果實

　　飄落四處。

　班雅明曾用好幾年的時間蒐集和整理海因勒未完成的詩作，最後卻找不到出版商願意出版，看來
這些作品現在就跟班雅明那本紀念這對自殺情侶的詩集《十四行詩》（Sonette）一樣，都已佚失
而不復得。一九一四年秋天，班雅明開始撰寫關於德國浪漫派詩人賀德林（Friedrich Hölderlin,

1770-1843）的論文。此時他也因為認識後來結褵的妻子朵拉・凱勒那（Dora Sophie Kellner, 1890-1964），而取消他與另一位女子的婚約。一九一五年十月，班雅明為了朵拉，決定轉學到慕尼黑大學繼續攻讀哲學。在此之前，也就是該年七月，他還認識了目前在耶路撒冷大學教授猶太教神祕主義的修勒姆（Gershom Scholem, 1897-1982）。班雅明和修勒姆維持了終生的友誼，他在認識這位參與猶太復國運動的猶太裔好友之後才發現，生活在柏林理性且自由氛圍裡的自己和猶太教的關係實在過於鬆散。這個機緣讓他得以再度認識歷史豐富、且思想精闢的猶太教世界，而且相當感謝它在思想方面所帶給他的一些關鍵性啟發。在班雅明早期那幾篇哲學論文的主題裡，人們不難察覺，這位作者在探討事情的利弊時，曾大大受益於猶太教的精神世界。

一九一四年八月，德國加入第一次世界大戰後，班雅明立刻報名參加志願軍，但卻因為體檢不合格而未獲徵召；到了一九一七年初，他又被德國軍方暫緩徵召，而遲遲未能入伍從軍。一九一七年四月，他和朵拉結婚，並在婚後一同前往瑞士伯恩大學。在伯恩大學念書的這段時期，他先後結交了一些重要的朋友，比如柏林的軒恩（Ernst Schoen, 1894-1960）和孔恩兄妹（Alfred & Jula Cohn）、慕尼黑的諾格拉特（Felix Noeggerath, 1885-1960）以及伯恩的布洛赫（Ernst Bloch, 1885-1977）。在伯恩大學哲學系教授赫貝茲（Richard Herbertz, 1878-1959）的指導下，他開始撰寫博士論文《德國浪漫主義的藝術批評概念》（Der Begriff der Kunstkritik in der deutschen Romantik），並於一九一九年六月以特優的成績取得哲學博士學位。班雅明唯一的兒子史蒂凡

（Stefan）則在他撰寫博士論文期間——一九一八年四月十一日——出生。赫貝茲教授那時希望班雅明留在伯恩大學任教並繼續撰寫申請正教授職位的論文（Habilitation），但一九二〇年初所發生的情況（德國馬克在戰後大幅貶值）卻迫使他和家人必須返回德國。他的父親在柏林葛魯內華德區（Grunewald）戴爾布呂克街（Delbrückstraße）所經營的事業對他來說，雖不是一個可以讓他高枕無憂的庇護所，不過，那裡卻是他在一九二〇年代生活和工作的主要地方——除了幾次中斷工作和多次遠遊以外。

班雅明在這段時期經歷了人生最幸福的時光，但卻也無法擺脫德國戰敗後日漸惡化的局勢所帶來的憂慮、苦惱和人生變故。他的婚姻逐漸因為夫妻失和而破碎，他對人們的失望讓他注定要孤獨一生的他感到痛苦不堪，而向來樂於與人交遊的他只能苦忍這種情況。這一切都在加深他原本對人間世情所感到的悲哀，並讓他更堅決地把希望寄託在自己本性的對立面上。一九二一年夏天，他在海德堡認識出版商理察‧維斯巴赫（Richard Weisbach, 1882-1950）一事，讓他大受鼓舞。維斯巴赫後來不僅出版班雅明翻譯的波特萊爾詩集《巴黎風貌》（Tableaux Parisiens）的德譯本，而且還接受班雅明的建議，發行《新天使》（Angelus Novus）這份新雜誌。班雅明之所以將這份雜誌命名為《新天使》，是因為他曾在慕尼黑的保羅‧克利（Paul Klee, 1879-1940）畫展裡看到一幅標題為〈新天使〉的水彩畫，而且當時還不假思索地將它買下。這幅畫作在他往後的人生歲月裡，一直是他的冥想圖像，一直在提醒他留意某種精神的呼召，因此對他意義非凡，甚至

在後來的流亡途中，他還不忘將它帶在身邊。但好景不常，德國的惡性通貨膨脹使得這位出版商不得不撤回這份雜誌的發行計畫。它最後在一九二二年九月正式告吹，而班雅明當時正為創刊號埋首撰寫文稿。

一九一六年，班雅明在猶太裔哲學家好友古特金（Erich Gutkind, 1877-1965）的介紹下，認識了德國反國族主義作家朗恩（Florens Christian Rang, 1864-1924），他們之間的關係在一九二一年以後，又變得更加密切。此外，古特金還於一九二二年夏天，將班雅明的《歌德的《親合力》》（Goethes Wahlverwandtschaften）寄給奧地利猶太裔詩人霍夫曼斯達（Hugo von Hofmannsthal, 1874-1929）。霍夫曼斯達在展閱之後——基於身為詩人的判斷——認為它「簡直是不可多得的佳作」，立即將它刊登在他所主編的《新德國集刊》（Neue Deutsche Beiträge）裡。霍夫曼斯達對他的文章的讚許與刊載，以及後來這位詩人和他的會面和書信往來，讓他在一九二三年至二五年撰寫他的重要論著——也是他用來申請法蘭克福大學正教授職位的論文——《德國悲劇的起源》（Ursprung des deutschen Trauerspiels）期間，獲得了很大的慰藉。他在這本著作裡討論十七世紀巴洛克戲劇和十八世紀古典戲劇的對立，並把巴洛克戲劇所呈現的殘破而苦難的三十年戰爭時期這個當時備受質疑的文學領域，當作哲學探究的對象，不過，這份論文最終卻因為審查的教授無法接受而未獲通過，因此，他在大學任教的計畫也隨之破滅！為了賺取生活費用並爭取個人聲望，他知道自己勢必得繼續以自由撰稿的作家、藝文評論者、雜文作者和翻譯者的身分工

作。他後來向《法蘭克福日報》（*Frankfurter Zeitung*）以及哈斯（Willy Haas, 1891-1973）所主編的期刊《文學世界》（*Die literarische Welt*）投稿，由於稿酬豐厚，而讓自己的旅遊興致得以獲得滿足。他曾到過西班牙、義大利、挪威，而且還一再造訪巴黎。

一九二四年夏天，他在義大利南部的卡布里島認識了立陶宛裔蘇聯女導演阿霞‧拉齊絲（Asja Lācis, 1891-1979），隨後還在她的影響下，努力地「深刻認識激進的共產主義的現實意義」，並研讀匈牙利馬克思主義哲學家盧卡奇（György Lukács, 1885-1971）的代表作《歷史與階級意識》（*Geschichte und Klassenbewußtsein*），從此轉而信奉馬克思主義。後來他接受蘇聯國家百科全書編輯群的委託，而著手撰寫德國文學家「歌德」這個條目。可以確定的是，他曾為該條目寫下兩份稿本。一九二六、二七年之交的冬天，他甚至遠赴莫斯科訪問，但最後卻帶著矛盾交雜的心情——至少可以這麼說——返回德國。

在一九二五、二六年之交的那個冬季，他和作家友人黑瑟爾（Franz Hessel, 1880-1941）著手合譯法國文豪普魯斯特（Marcel Proust, 1871-1922）的經典文學鉅著《追憶似水年華》（*À la recherche du temps perdu*）。那時他立刻認識到普魯斯特的現世意義，而覺得自己和他的作品的思想和精神相當契合，因此，還不斷地鑽研裡面的內容。除了巴黎那些超現實主義者以外，黑瑟爾也鼓勵他探討當時巴黎不斷增建的「採光廊街」（Passagen）。[1] 他雖然沒有完成這項研究計畫，但一些相關的研究心得卻成為他日後撰寫《巴黎，一座十九世紀的都城》（*Paris, die Hauptstadt*

des XIX Jahrhunderts）這篇重要論文的基礎。

班雅明在法蘭克福結識了霍克海默（Max Horkheimer, 1895-1973）和阿多諾（Theodor W. Adorno, 1903-1969）之後，這兩位法蘭克福學派大師始終對他推崇有加，而且雙方一直維持著深厚的友誼。他對「廣播」這個新興傳播媒體的探討，也受益於他的朋友軒恩，也就是一九二〇年代晚期法蘭克福廣播電臺（Frankfurter Sender）的負責人。還有，他和德國左派劇作家布萊希特（Bertolt Brecht, 1898-1956）的相識，對他本身也很重要，他後來曾自信十足地評論布萊希特的劇作。除此之外，他也很感謝德國知名出版商恩斯特・羅沃特（Ernst Rowohlt, 1887-1960）在一九二八年為他這位知識界的非主流作者出版《單行道》（*Einbahnstraße*）和《德國悲劇的起源》這兩部著作，不過，這兩本書當時叫好卻不叫座，這是可想而知的！

後來，某些團體以政治手段攻擊班雅明，而讓他陷入了憂慮不安的心緒中。雙親的亡故以及一九三〇年與妻子的離異，則讓他的精神進一步受到打擊。當時他心裡很清楚，法西斯主義的勝利勢必會讓德國面臨某種凶險，勢必會導致第二次世界大戰的爆發，而這些後果所造成的浩劫——雖然他不願意這麼預言——也是前所未有的！他的好友修勒姆曾試圖說服他，爭取耶路撒冷大學的教職，但之後卻因為外在和內在的一些阻力而不了了之，這似乎是因為當時的學術環境對猶太人的限制已愈來愈多的緣故。

班雅明對希特勒的納粹黨在一九三三年贏得德國國會大選而上臺執政一事，一點兒也不意

外。身為受到杯葛的猶太人和不受歡迎的作家，他在納粹執政初期只好改以 Detlef Holz 和 C. Conrad 這些筆名發表作品，但不斷惡化的局勢最後卻使他不得不流亡國外。他當時選擇在巴黎落腳，這個法國首都比他所生長的德國讓他覺得更有歸屬感和安全感。他在巴黎頭幾年的流亡生活相當艱辛，幸好那時也被迫遷離德國的法蘭克福大學社會研究所（Institut für Sozialforschung）——即法蘭克福學派的大本營——聘用他為該研究所的基本成員，而讓他獲得一筆固定的收入。他在該研究所的專屬刊物《社會研究期刊》（Zeitschrift für Sozialforschung）所發表的論文，算是他在這段時期最重要的作品。一九三六年，瑞士的新生命出版社（Vita Nova Verlag）還出版他的書信集《德國的人們》（Deutsche Menschen），而他在內容裡對每封信件的評論，都是他和那個已不復存在的舊德國的告別！阿多諾和妻子搬到美國後，對班雅明在巴黎的處境感到擔憂而建議他移民美國，但他當時留在法國的心意十分堅決而拒絕了這項提議。一九三八年底之後，人們已普遍認為，第二次世界大戰的爆發是遲早的事，但他卻認為，「人們在歐洲必須捍衛一些立場。」當他的親人還住在義大利西北部的聖雷莫（San Remo）時，他曾多次前往這座瀕臨地中海的城市探訪他們。自從他們搬到倫敦後，他便希望離開法國而在倫敦落腳，當時儘管他想盡一切辦法，卻還是無法取得英國的入境簽證。一九三九年二戰爆發後，他曾在勃艮第的涅韋爾（Nevers）拘留營被關押三個月，後來終於獲釋而返回巴黎。一九四○年，已移民美國的霍克海默曾以保證人的身分為他簽寫保證書，而替他取得美國的入境簽證。班雅明當時決定前往

美國，不過，自從德軍占領法國後，人們若要離開法國，便只剩下逃往西班牙一途。班雅明後來隨著一小群逃亡者試著跨越法、西邊界的庇里牛斯山，並順利地抵達波特博（Portbou）這座西班牙小漁村。不過，當他們好不容易到達時，卻受到當地村長的勒索。這位村長甚至揚言，如果他們不配合他的要求，就會把他們送回法國，交給蓋世太保（Gestapo）。就在當晚──也就是一九四〇年九月二十六日──班雅明吞下大量嗎啡自殺，隔天早晨他被發現時，其實還活著，但他卻用盡最後的力氣，阻止人們為他洗胃急救。隨後他便撒手人寰，而被埋葬於波特博當地。至於那些與他同行的逃難者，則因為他的犧牲而獲得西班牙的入境許可，順利逃離納粹的魔掌！

──弗利德里希・波茲澤斯（Friedrich Podszus），寫於一九五五年

──註釋──

1　譯註：「採光廊街」（Passagen）是一種連接兩條街道、上方有採光天棚、兩旁商店林立的穿廊。由於「採光」是這種商業廊道的主要特色之一，因此，中譯為「採光廊街」比現在所通行的中文譯名「拱廊街」更為貼切。

美學理論

機械複製時代的藝術作品

Das Kunstwerk im Zeitalter seiner technischen Reproduzierbarkeit, 1936

藝術的形成以及各種不同的藝術類型的出現，源起於那個和我們現在大不相同的時代，而那個時代的古人仍未具備我們現代人對事物與環境的支配力。較之往昔，我們所使用的媒介在適應力和精確性方面，已有驚人的進步，因此，我們可以預期在不久的將來，「美」這個人類古老的產業將出現影響最深遠的變化。所有的藝術都具備有形物質的部分，但由於這部分已無法擺脫現代的知識與實踐的影響，因此，我們已不能再像從前那般地看待它和處理它。這二十年來，不論是時間、空間或物質，都已不同於以往。一切藝術技巧已出現巨大的創新，對此人們必須做好準備，如此一來，才足以影響創新本身，或許最終還能以最巧妙的方式改變藝術概念本身。

——梵樂希（Paul Valéry），〈無所不在的征服〉（La conquête de l'ubiquité），《藝術雜談》（*Pièces sur l'art,* Paris[o. J.], p. 103f）

前言

當馬克思在分析資本主義的生產方式時，這些生產方式才剛剛出現。馬克思當時非常專注於這方面的分析，因此，這些分析才具有預測未來趨勢的價值。此外，他還探究維繫資本主義生產的人民基本生活條件，並呈現資本主義未來將如何糟蹋人民的生活。後來的事實發展不僅讓人們相信，資本主義對無產者的剝削已愈來愈嚴重，甚至最後還形成了可能瓦解資本主義的環境條件。

相較於經濟層面的下層建築（Unterbau），意識形態層面的上層建築（Überbau）所發生的轉變就緩慢許多。下層建築的改變會逐漸影響上層建築的變革方向，而生產條件的改變其實需要超過半個世紀的時間，才會在所有的文化領域裡產生效應，所以，遲至今日我們才清楚地看到，這些文化領域如何發生轉變。現在我們應該研究文化領域的轉變所帶有的預測性訊息，不過，一些合乎這類研究的論題（Thesen）往往是針對當前生產條件所形成的藝術發展趨勢，而比較不是針對無產階級在奪取政權後所創作的藝術——至於社會在不分階級之後所創作的藝術，就更不用說了！我們在經濟領域（作為下層建築）裡所發現的生產條件之間的辯證性互動，也同樣可以在上層建築裡看到。因此，我們如果低估無產階級的藝術論題所具有的鬥爭價值，就是一種錯誤！這些藝術論題已經排除從前所流傳下來的一些概念——比如創造、天賦、奧祕和永恆的價值——

I

基本上，藝術作品往往是可以複製的。一個人所做出來的東西，總是可以被其他的人仿製出來。不僅進入藝術行業的學徒為了練習技藝而臨摹既有的藝術品，大師為了讓自己的藝術廣為流傳而複製本身所創作的作品，就連貪財的局外人也為了獲取金錢利益，而從事藝術品的仿冒。然而，藉由機械而複製藝術作品卻是晚近才出現的現象。在人類的歷史上，機械的使用所導致的藝術創新是個斷斷續續的發展過程。雖然每次所出現的發展總是間隔長久，但後來卻愈來愈頻繁。古希臘人只知道兩種機械性的複製方法：澆鑄和壓印。因此他們只能使用這兩種複製技術大量生產青銅器、陶製品和錢幣，至於他們其他的藝術品都是獨一無二的，無法以機械性操作進行複製。隨著木刻技術的發明，圖繪才成為可以被機械性複製的東西。後來又經過一段很長的時間，人類所發明的印刷術才讓文字作品可以藉由機械大量複製生產。我們都知道，印刷術──文字的

也就是人們依據法西斯主義觀點，而失控地（如今已難以控制地）運用於事實材料處理的一些概念。**以下本文所出現的，就是一些剛被引入藝術理論的新概念。由於它們對法西斯主義毫無用處，因此，通常是人們比較不熟悉的藝術概念，但是，人們卻可以用這些概念來表達本身對藝術政策（Kunstpolitik）的一些革命性要求。**

機械性複製——為書籍文獻帶來了相當驚人的轉變，但從世界史的角度來看，以印刷術大量複製書籍的現象其實不過是一個特別重要的特殊情況罷了！在中世紀，除了木刻以外，還出現了銅版雕刻和銅版蝕刻的複製技術。到了十九世紀初期，人們又發明了平版印刷（Lithographie）。

複製技術隨著平版印刷的運用而進入了嶄新的階段。這種準確度已大幅提高的製版印刷法，是在石版上繪圖，而不是鑿雕木質板材，或蝕刻銅質金屬板。平版印刷不僅使圖繪獲得大量生產（一如從前）的可能性，而且還能每天在市場上推陳出新。平版印刷讓圖繪可以呈現日常生活，而得以和文字印刷並駕齊驅，不過，這項技術在發明數十年後，卻被照相術超越了！在圖像複製的過程裡，人類的雙手因為照相術的發明，而把向來所承擔的最重要的工藝任務，交給了透過鏡頭捕捉影像的眼睛。由於眼睛捕捉影像的速度遠比動手繪圖更為快速，因此，圖像複製的過程便大大加速，而得以跟上人們說話的速度。在攝影棚裡，攝影師便以演員說話的速度攝錄影像。如果說，平版印刷讓報紙可以附上插圖，那麼，照相術便預示著有聲電影的到來——人們在十九世紀末又發明了複製聲音的技術，也就是錄音技術。梵樂希便曾用以下這段話讓我們預見，這些匯集在一起的科學發明即將為人類的生活帶來什麼樣的轉變：「就像水、電和瓦斯從遠處被引入我們的公寓裡，讓我們可以毫不費勁地使用它們一般，我們將來也可以輕鬆地獲得有聲或無聲的影像，只要用手做出一個小動作，它們就會出現或消失。」[1] 在一九〇〇年前後，機械複製的技術已達到某種水準，因此，它不僅能複製所有流傳下來的藝術品，讓它們的效應發揮最深刻的影

響，甚至它還在藝術創作的方法裡，為自身爭得了一席之地。如果我們要研究機械複製技術所達到的水準，那麼，再也沒有比研究藝術品的複製和電影藝術這兩個領域，如何反過來影響傳統形態的藝術，更富有啟發性了！

II

藝術複製品即使已盡善盡美，依然有所欠缺：原作（Original）的此時此地（Hier und Jetzt），也就是藝術品在本身所在的空間裡那種獨一無二的存在。藝術品的歷史只發生在它獨一無二的存在裡，但從另一方面來看，藝術品在存在期間也受制於自身的歷史。藝術品的歷史並不限於，藝術品隨時間的推移而在物質結構方面所出現的改變，它還包括了藝術品歷來的擁有者。[2] 物質變化的痕跡只有透過化學或物理的分析，才會顯現出來，但人們卻無法對複製品進行這些科學分析；至於藝術品轉手易主的過程則是藝術界傳統的課題，若要掌握整個過程，就必須從人們創作原作的環境出發。

原作的此時此地構成了它的真實性概念。對一件青銅器的銅綠進行化學分析，可以幫助人們確認該件青銅器是否為真品；同樣地，人們如果能夠證明某一份中世紀手稿是十五世紀的檔案資料，便有助於確認該份手稿是否為真跡。當然，原作的真實性完全和機械性複製無關（當然，還

不只和機械性複製無關）。[3] 比起通常被視為仿冒的手工複製品，原作仍保有充分的權威性；但如果和機械複製品相比，情況就不是這樣了！其原因有二：其一，機械複製品對原作的依賴少於手工複製品，因此具有更高的獨立性。以攝影為例，機械複製可以突顯攝影對象的某些面向，但這些面向卻是人們的肉眼所無法看到的，只有透過可調節的、可任意選取拍攝角度的鏡頭才能捕捉到。此外，那些透過近距離和快速攝影所獲得的特寫和慢動作的影像，也不是人們憑藉肉眼所能得到的。其二，機械複製品會處於一種連原件或原作本身都無法達到的狀態，而這些複製品──比如照片和唱片──的存在，主要是為了滿足欣賞者的需求。因此，大教堂會離開原本的所在地，而出現在藝術愛好者的攝影工作室裡；還有，人們只要待在房間裡，便可以聆聽那些在音樂廳或露天場地所演出的合唱曲。

經由機械複製所生產的藝術複製品，會陷入一種雖不至於侵犯原件或原作的存在、但卻會讓原件或原作的此時此地（獨一無二的存在）失去價值的情況。除了藝術原作以外，那些出現在影片裡的自然風景──舉例來說──也有這種現象。藝術創作的對象會因為機械複製的過程而觸及最敏感的核心，也就是創作對象的真實性。就真實性這一點來說，自然界的一切當然是無懈可擊的。事物的真實性除了包括事物從出現以來可流傳於後世的一切以外，還包括了本身的物質性存續和歷史見證。由於事物的歷史見證建立在它們本身物質性存續的基礎上，因此，人們在複製這些事物時，不僅失去了它們的物質性存續，同時也無法再保有它們的歷史見證。總之，事物的歷

史見證會發生動搖，不過，真正讓事物陷入不穩定狀態的，卻是事物的權威性（Autorität）。[4]

我們可以用「靈光」（Aura）這個概念總結機械複製過程所失去的東西：藝術作品在機械複製時代所喪失的，正是本身原有的靈光。這個失落的過程曾出現一些徵兆，而它的意義已超越藝術領域。一般來說，複製技術已讓藝術的複製品脫離了傳統的領域：**複製技術一方面為原作製造出許多複製品，並以大量的複製取代原作獨一無二的存在；另一方面，複製技術卻也讓藝術複製品滿足了欣賞者在各自不同的情況下所出現的需求，而讓這些複製品具有時效性（Aktualität）。**

這兩個過程大大撼動了從前流傳下來的文物，而對傳統造成了強烈的衝擊──傳統的反面就是人們當前所面臨的危機以及所進行的改革。這些危機和變革都和當前的群眾運動息息相關，而電影則是這類運動最有力的代言者。電影的社會意義也存在於它本身最具建設性的形態裡，倘若沒有這種形態，電影的顛覆性和淨化性的那一面──也就是對文化遺產的傳統價值的清算──就不可能存在。這種現象在一些歷史長片裡最明顯，而且這些影片總是採用不同於傳統的見解。岡斯（Abel Gance, 1889-1981）便曾在一九二七年狂熱地宣稱：「莎士比亞、林布蘭和貝多芬將被搬上電影……所有的傳說、所有的神話、所有的宗教創始人……莫不等待本身在銀幕上的復活，而英雄則在大門外擠來擠去！」[5] 由此看來，岡斯──或許是在不自覺的情況下──已邀請我們參與這場文化遺產的全面性整頓。

III

在漫長的歷史裡，人類的感官知覺（Sinneswahrnehmung）方式也隨著藝術收藏品整體的存在方式（Daseinsweise）的改變而發生變化。人類的感官知覺運作方式——即感官知覺所依憑的媒介——不僅取決於自然層面，還取決於歷史層面。羅馬帝國晚期的藝術產業以及收藏於維也納的《舊約聖經・創世紀》古抄本（Wiener Genesis）都起源於民族大遷徙時期（Völkerwanderung），當時的藝術不僅不同於古典藝術，而且還代表一種不同的察覺。維也納藝術史學派（Wiener Schule der Kunstgeschichte）的學者禮格爾（Alois Riegl, 1858-1905）和威克霍夫（Franz Wickhoff, 1853-1909）曾大力駁斥古典傳統對羅馬帝國晚期藝術所造成的影響，因為這會讓人們無法真正認識這個時期的藝術。相應於這段歷史時期所特有的藝術創作，他們更率先做出當時的人們具備不同於以往的感官知覺運作方式的結論。雖然他們都是學識淵博的學者，但他們的研究卻仍有其侷限，因為，他們只知道揭示這段歷史時期人們的感官知覺在藝術形式上所出現的特徵，卻未試圖指出——或許也不指望可以指出——這些感官知覺的變化還反映出當時劃時代的社會變革。比起這些學者，我們現在的條件其實更有利於我們洞察這個現象。只要我們把這個時代的感官知覺媒介的改變視為靈光的消褪，就可以進一步揭示其背後相關的社會條件。

我們不妨把前面為了分析歷史事物所使用的「靈光」概念，用於說明什麼是自然事物的靈

光，並把自然事物的靈光定義為存在於遠處的獨特現象，雖然它可能近在眼前。當我們在某個夏日的午後躺下歇息，看著地平線上的山脈或這根樹枝時，我們便已浸潤在這片山脈或這根樹枝的靈光裡。透過這段描述，我們能輕易掌握造成如今靈光消散的社會制約性。靈光的褪去起因於兩種情況，它們都和大眾在現代生活中扮演愈來愈重要的角色有關。換言之：**現在的大眾對於「拉近」自己和藝術品的空間距離和情感距離所投注的關切，就和本身那種以接受複製品來壓制藝術原作的唯一性的傾向，同樣地強烈。**[6] 人們透過持有周遭事物的影像──尤其是描摹原物的照片和圖片──來掌握這些事物本身，已成為他們每天必須被滿足的需求，而且這些經由機械複製而出現在畫報和新聞短片裡的照片和錄影，顯然不同於繪畫。後者跟唯一性和持久性有緊密的關聯性，而前者則跟短暫性和可重複性密切相關。揭開事物的面紗並破壞它們的靈光，正是現代人感官知覺的特性。這種知覺大大地「感受到世間事物之間的類似性」，所以會使用複製的方法而在事物的唯一性之外，找到了它們之間的類似性。由此可見，凡是在理論領域裡因為本身愈來愈重要的統計學意義，而受到人們關注的東西，就會在具象領域（anschaulicher Bereich）裡顯現出來。對人們的思維和感官知覺來說，外在現實和大眾之間的交互作用，就是一種影響力無遠弗屆的過程。

IV

藝術作品的唯一性跟它們所受到的歷史脈絡的限制息息相關。當然，傳統本身絕對富有生命力，而且很容易發生變化。舉例來說，一尊古希臘的維納斯雕像曾在歷史裡，先後處於不同的傳統脈絡：古希臘人將它視為儀式的崇拜對象，但中世紀的神職人員卻把它當作危害信仰的異教偶像。不過，這兩種截然不同的觀點仍有相同之處：雕像的唯一性，換句話說，就是雕像的靈光。在儀式裡，我們可以看到人類的藝術作品起初如何受制於歷史的脈絡。正如我們所知道的，最古老的藝術作品是為了儀式的需要而創作的，起先是巫術儀式，後來則是宗教儀式。藝術作品那種帶有靈光的存在方式，其實從未擺脫本身原有的儀式功能，這一點相當重要。[7] 換言之，「真正的」藝術作品的唯一價值是建立在儀式的基礎上，也就是說，藝術作品原本的、最初的使用價值存在於儀式之中。藝術作品的儀式性基礎可能會以本身所期待的方式，而展現在人們眼前。除此之外，人們也在最平凡的、美的崇拜裡發現，它們的儀式性基礎其實是一種世俗化儀式。[8] 世俗對美的崇拜終因文藝復興時期已逐漸形成，這個趨勢後來還影響歐洲長達三百年之久。即使這種美的崇拜終因十九世紀照相技術的發明，而受到強烈的衝擊，但人們依然可以清楚看到藝術作品的儀式性基礎。在視覺藝術的領域裡，照相術是第一個真正具有革命性的複製方法（社會主義亦濫觴於此時）。當時的藝術界人士已發覺，那個他們在往後一百年所必須面對的危機已

然來臨，因此便以「為藝術而藝術」（l'art pour l'art）這個信條作為回應，也就是提出所謂的「藝術的神學」（Theologie der Kunst）。這個藝術主張後來還衍生出一種負面的發展：藝術家們紛紛強調「純」藝術的觀念，而他們的「純」藝術既不願擔負任何社會功能，也不願受限於任何創作題材。（馬拉美〔Stéphane Mallarmé, 1842-1898〕正是以這種「純」藝術立場從事文學創作的第一人）。

如果我們要研究機械複製時代的藝術作品，就必須認真看待以上這些藝術發展的脈絡，畢竟這些研究相當有助於我們對這方面的認識：機械複製以史無前例的方式，首次將藝術作品從寄生於儀式的狀態中解放出來。此外，人們還基於藝術作品的可複製性，而製作愈來愈多可複製的作品，[9] 比方說，一張底片可以沖印出許多張照片。這麼一來，詢問其中哪一張照片是真跡原作，就變得毫無意義。一旦作品的真偽性不再是衡量藝術品製作的標準時，藝術所有的社會功能便徹底翻轉。藝術已不再奠基於儀式，而是奠基於另一種實踐，即政治。

V

人們在接受藝術作品時，會偏重各種不同的面向，其中還包括兩個極端：一個強調藝術品的儀式價值（Kultwert），另一個則強調藝術品的展示價值（Ausstellungswert）。[10][11] 藝術品的製作

起初是為了滿足儀式崇拜對於圖像的需求。我們可以這麼說，這些圖像本身的存在價值高於它們的觀賞價值。石器時代的人類畫在洞穴牆上的麋鹿其實是他們施行巫術的工具。這些壁畫雖然人人都看得見，但主要卻是獻給靈界的鬼神。現今這種儀式價值似乎在要求藝術品隱而不顯：有些神像只擺在祭神的密室裡，只有教士才可以進入；有些聖母畫像幾乎一年到頭都被覆蓋住；某些中世紀大教堂的雕塑並沒有擺在地面層，因此，人們走進這些教堂時，根本看不到這些作品。隨著各種藝術訓練陸續從儀式裡解放出來，藝術品也獲得更多展示的機會。人物的半身塑像可以搬來搬去，因此，比固著在寺廟裡的神像更有機會展現在眾人面前。可攜帶的圖畫也比先前的馬賽克和壁畫更便於四處展出。彌撒曲就音樂曲式而言，在演出上的難易程度和交響曲差不多，只不過人們創作交響曲的那個時代比以往更有音樂展演的機會。

藝術品隨著各種不同的複製技術的運用，而大幅增加了展出的機會，因此，藝術品的兩個極端（儀式價值和展出價值）便出現數量的消長，這種變化就類似遠古時代藝術品所出現的質的改變。換言之，遠古時代的藝術品由於在儀式價值上具有絕對的重要性，因此，主要是施行巫術的工具，直到後來人們才在某種程度上認定它們是藝術品。當今的藝術品則在展出價值上具有絕對的重要性，因而具有嶄新的功能，其中有一項我們已意識到的功能——即藝術功能——或許以後只會被人們認定為一種附帶功能。[12] 目前我們可以確定的是，照相和電影現在最能說明藝術品嶄新的藝術功能。

VI

在照相術裡，照片的展示價值已開始全面貶抑儀式價值，但儀式價值卻沒有乖乖就範，毫無抵抗，而是退居最後一道防線，即照片人物的面容──人們對身在遠方或已亡故的摯愛的追憶使照片仍得以保有最後的儀式價值，所以，肖像攝影會成為早期攝影的重點絕非偶然。在早期攝影的人像照裡，那些人們在瞬間所留下的臉部表情，最後一次散發著靈光，而且這種靈光還賦予這些人像照憂鬱的、無可比擬的美感！不過，一旦肖像從照片中消失，照片的展示價值便凌駕於儀式價值之上。阿特傑（Eugène Atget, 1857-1927）在十九、二十世紀之交所拍攝的那些空空蕩蕩的巴黎街道的照片，就是以實際的空間場景呈現照片的價值演變過程，因而具有無比的重要性。關於阿特傑把無人的巴黎街頭拍得很像作案現場的說法，其實很有道理，畢竟真正的作案現場確實空寂荒涼。阿特傑為了替歷史作見證而拍照，是以攝影見證歷史過程的第一人，因此，他所拍下的照片已隱含政治的意義。這些攝影作品需要人們以特定的方式來看待，而不宜再隨意地自由冥想；但另一方面，它們也讓觀賞者感到不安，而讓觀賞者覺得，必須找到一種特定的方式來理解這些照片。就在這個時候，他們開始受到刊登照片的畫報的引導，儘管對錯各半！在這些畫報裡，文字說明首次成為不可缺少的東西，而且在性質上顯然與繪畫作品的文字標題完全不同。不過，讀者從畫報刊登的插圖照片的文字說明所獲得的指示，其實還不如觀眾不久之後，在電影裡

所獲得的指示那般精確而強橫！這是因為在電影裡，人們對各個畫面的理解，完全取決於前面一連串的畫面。

VII

繪畫界和攝影界曾在十九世紀期間爭論雙方作品的藝術價值，而這場論戰從今天看來，卻顯得混亂且不得要領。然而，這樣的看法不僅不反對這場論戰的重要性，反而更強調了它的重要性。事實上，這場論戰呈現了世界歷史發展的一個大翻轉，只是雙方當時都沒有意識到這一點。

當藝術作品在機械複製時代失去本身的儀式性基礎時，它們的自主性所散發的靈光便從此永遠消失了！不過，由於十九世紀的人們受限於本身的眼界，所以一直沒有注意到藝術已因此而在功能上發生變化，就連已歷經電影一連串發展的二十世紀，也長期地忽略了藝術功能的改變。

人們先前曾耗費許多精力思索攝影究竟是不是一門藝術，卻沒有先探討照相術的發明是否已經改變藝術整體的性質。因此，沒過多久電影發明之後，一些電影理論家也倉促率地提出了相同的問題：電影到底是不是一門藝術？不過，和電影相比，攝影對傳統美學的阻礙不過是小巫見大巫罷了！由此可見，早期電影理論的特徵就是一味地強詞奪理。舉例來說，岡斯曾把電影比擬為古埃及的象形文字：「我們就是這樣，由於我們以最受矚目的方式回歸從前早已存在的東西，

而再度回到古埃及人的表達層次⋯⋯我們之所以認為象形文字尚未成熟，是因為我們的眼睛還無

法適應這種類型的文字。對於象形文字所要表達的東西，我們不僅缺乏足夠的敬意，還缺乏足夠

的**崇拜！**」[13] 賽維韓—瑪爾斯（Séverin-Mars, 1873-1921）也曾寫道：「無論哪一種藝術，只要懷

抱夢想⋯⋯就會更有詩意，同時也更真實！從這個觀點來看，電影將顯現為一種無與倫比的表達

工具，而且只有思維方式最崇高的人們，才會在人生最完美、最神祕的時刻裡，受到電影氛圍的

感動。」[14] 至於阿爾努（Alexandre Arnoux, 1884-1973）則以如下的問題終結了人們對默片的幻

想：「我們在這裡所大膽描述的一切，難道不是在替祈禱下定義？」[15] 如果我們認識到，電影理

論家為了讓電影得以躋身「藝術」之列，而如何逼迫自己以無比粗暴的方式硬把一些儀式要素加

入本身對電影的詮釋裡，我們便可以大幅提升自己對於這方面的理解。當這些電影理論家在發表

他們的見解時，《巴黎婦人》（*A Woman of Paris*）和《淘金記》（*The Gold Rush*）[16] 已經問世。但

這些傑作既無法制止岡斯把電影比擬為古埃及的象形文字，也無法阻擋賽維韓—瑪爾斯像談論安

傑利科（Fra Angelico, 1395-1455）的繪畫那般地談論電影。就連當前一些格外反動的作者，也在

類似的觀點裡尋找電影的意義──如果不是神聖莊嚴的意義，就是超自然的意義──這正是當今

電影評論的特徵。威爾弗（Franz Werfel, 1890-1945）在評論萊恩哈特（Max Reinhardt, 1873-

1943）所執導的電影《仲夏夜之夢》時，曾明確地指出，這部改編自莎士比亞同名戲劇的影片，

無疑是一種對於外在世界毫無創造性的模仿，而銀幕上的街道、室內空間、火車站、餐廳、汽車

和海灘這些索然無味的畫面，至今仍使電影無法登上藝術的殿堂：「這部電影仍未掌握電影本身真正的意義和實際的可能性……電影的可能性存在於它所特有的本領裡，也就是以自然的手法以及無與倫比的說服力，在銀幕上把那些迷人而奇妙的、超自然的內容表現出來！」[17]

VIII

舞臺演員的表演當然是由演員本人親自在觀眾面前演出；至於電影演員的表演卻是間接透過攝影機而呈現給觀眾的，所以，這種鏡頭前的演出會產生兩個結果：其一，把電影演員的表演呈現在觀眾面前的攝影機，不一定會尊重演員在鏡頭前演出的整體性。在掌鏡者的引導下，鏡頭會隨著演員的表演而不斷調整拍攝的位置。接下來剪接師會從這些拍攝完成的膠捲材料中，剪輯畫面的先後順序，而後再將這些畫面組合成一部影片。因此，一部已完成的電影包含了某些動態因素，也就是拍片時必須掌握的運鏡技巧，例如特寫鏡頭等這類特殊的影像效果。由此看來，電影演員的表演必須在鏡頭前通過一連串視覺效果的測試。這就是電影演員透過攝影機的間接演出，所形成的第一個結果。其二，由於電影演員無法在觀眾面前直接演出，所以，他們無法像舞臺演員那樣，可以在演出時和觀眾互動，並依照觀眾的反應來調整自己的表演。觀眾在這種情況下，便以評論者的態度看待電影演員在鏡頭前的演出，而無法再體驗和演員之間的親身接觸。**觀**

眾對電影演員的移情，其實就是對攝影機鏡頭的移情，所以，觀眾也會採取和攝影機鏡頭相同的態度：測試電影演員在鏡頭前的表演。[18] 在這種態度下，電影作品當然無法具有儀式價值！

IX

對電影來說，最重要的不是演員在觀眾面前的演出，而是演員在鏡頭前的表現。皮蘭德婁（Luigi Pirandello, 1867-1936）這部小說裡，他所表達的看法因為強調這種改變的不利面向而顯得過於狹隘，不過，還是很有價值，更何況他所探討的對象只涉及默片。就演員的表演方式而言，有聲電影並沒有出現根本的改變，因為，電影演員的表演都已不再面對觀眾，而是面對一架攝錄機臺──如果是有聲電影，就必須面對兩架機臺。皮蘭德婁還在其他的文章裡寫道：「電影演員覺得自己彷彿被放逐一般，不僅被放逐於舞臺之外，也被放逐於自身之外。在隱隱約約的不愉快裡，他們感受到一股無以名狀的空虛。這種空虛源自於他們的身體已無能為力，已悄悄地開溜，而且為了讓自己轉化成銀幕上短暫閃現、又隨即消逝的無聲影像，還不惜讓本身的實在性、生命力、嗓音以及活動時所發出的噪音受到剝奪⋯⋯小小的放映機在觀眾面前播放演員的影片，而演員則必須滿足於在攝影機前的表演。」[19] 這個事實情況還有一個特點：這是人類有史以來第一

次讓活生生的個人放棄本身的靈光而從事表演活動——這就是電影的傑作。畢竟靈光和演員的此時此地相連在一起，而且靈光無法被攝影器材複製；馬克白在舞臺上所散發的靈光，和觀眾在飾演這個角色的演員身上所感受到的靈光是不可分的，但是，在攝影棚裡所錄下的表演卻已讓攝影機取代了觀眾。如此一來，演員的靈光勢必會消散殆盡，而他們所扮演的角色也因此失去了原有的靈光。

像皮蘭德婁這樣的劇作家不自覺地在電影的特性裡，觸及我們所看到的當代戲劇危機的根本原因，這其實不足為奇！事實上，再也沒有什麼對立，比舞臺劇和那些已完全由機械複製所主導——比如電影——並由此產生的藝術作品的對立更明顯了！人們只要深入研究，便可以證實這一點。電影觀察家早已認識到，在電影表演裡，「幾乎總是『演』得愈少，效果愈好！」安爾罕（Rudolf Arnheim, 1904-2007）則在一九三二年談到，「把演員當成依據特徵所挑選出來的道具，並把他們擺在恰當的位置，是近來出現的發展。」[20] 如此一來，便形成一種與此密切相關的情況：**舞臺演員在表演時，會融入自己所扮演的角色，但電影演員在攝影機前面，卻往往無法採取這種演出方式**。電影演員的角色飾演絕不是一氣呵成的，而是由許多切割的片段所構成的。除了考慮攝影棚的租金、可以參與演出的演員和場景布置等因素以外，攝影機本身的運作性質，必然會使人們把電影演員的演出切割成一系列可供後製剪輯的分鏡片段。影片的拍攝尤其和照明有關，而照明設備必須讓銀幕所播放的影片呈現快速進展的前後一致性，因此，人們必須完成一系

[Content could not be reliably transcribed]

是，電影市場對他們來說，終究是遙遠而模糊的，即使他們在電影界已有所成就。電影演員其實

只是電影市場的商品，和工廠所製造的物品沒啥兩樣。電影演員——就像皮蘭德婁所指出的——

在鏡頭前的表演會讓本身出現一種不同於以往的焦慮，而且還因此心神不寧。為了彌補電影演員

所失去的靈光，電影業界還刻意在攝影棚外面，為他們塑造「名人」的形象！電影資金所促成的

明星崇拜，使明星得以保持個人的魅力，只不過這種魅力早已因為明星本身的商品性格

（Warencharakter）而變質了！只要電影市場仍由電影資本所主導，電影對於藝術創新的貢獻，

一般說來，只是在加強對於傳統藝術觀念的革命性批判。我們並不否認，今日的電影在特殊的情

況下，仍有助於人們針對社會情況和財產私有制度提出革命性批判。不過，這些課題既不是本文

所探討的重點，也不是西歐電影製作的重心所在。

　電影技術和運動技術有一個共通之處：凡是在這兩方面有所成就的人，都算是半個專家。我

們只要聽聽一群各自倚在自行車上的報僮，如何談論一場自行車比賽的結果，就可以了解這個事

實情況。報社老闆為這些報僮舉辦自行車比賽，其實是有道理的：這種比賽可以大幅激發參賽報

僮對自行車運動的興趣，因為，只要他們能在這類比賽活動中獲勝，就有機會躍升為專業的自行

車選手。同樣地，在電影播放前加映的每週新聞短片（Wochenschau）——舉例來說——也讓每

個人有機會從路邊的行人躍升為影片的集體演出者之一。甚至人們還可以看到自己出現在某些藝

術電影裡，例如維爾托夫（Dziga Vertov, 1896-1954）的紀錄片《獻給列寧的三首歌》（Drei Lieder

um Lenin）或伊文斯（Joris Ivens, 1898-1989）的紀錄片《煤礦工人的不幸》（*Misère au Borinage*）。**現在每個人都可以要求上鏡頭**。其實，我們只要看看當今文字出版已出現不同於以往的狀況，便可以明白，為何人們會提出這種要求。

幾個世紀以來，書寫者在文字出版的領域裡，一直都是少數，而讀者的人數卻是他們的數千倍之多。不過，這種情況卻在十九世紀末發生了變化。隨著報章雜誌不斷地增加，這些平面媒體在政治、宗教、科學領域以及各個行業和地區所擁有的讀者群就愈來愈多，而且還有愈來愈多讀者——起初只是偶一為之——後來還成為書寫者。這股風氣開始於各家日報所開闢的「讀者投書」專欄，有了這個發表的園地，今天幾乎所有在職的歐洲人原則上都有機會針對工作的經驗、生活的困頓以及新聞報導等公開發表自己的意見。由此看來，人們在概念上區別作者和讀者，其實已經沒有意義，畢竟此二者的差異性只存在於功能方面，而且還會隨著情況而有所改變。總之，讀者已做好隨時成為作者的準備。專業人員無論如何都必須被納入高度專門化的工作過程中——即使所從事的工作微不足道——從而獲得提筆撰述的資格。在蘇聯，工作本身便具有發言的機會，人們透過文字來表達自己的工作就是工作能力的一部分，而且這種能力對於工作的執行是必要的。總之，書寫的權力已不再奠基於文學專業的訓練，而是多樣技術的訓練，因此，它已成為一種公共資產。[22]

這一切也可以直接套用在電影領域。文字領域歷經數百年才完成的轉變，電影領域在十年內

就做到了！這種轉變已有一部分在電影的實踐裡獲得實現，尤其是蘇聯電影。那些出現在蘇聯電影裡的演出者，有一部分並不是我們所謂的演員，而是將勞動過程中的**自己**如實表現出來的一般民眾。由於西歐電影產業的資本主義式剝削，拒絕滿足現代人合理且正當地希望自己的形象被複製出來的渴望，因此，西歐電影產業便竭力地透過一些奇幻的畫面以及模稜兩可的臆想，來激起民眾對於影片的關切。

XI

電影——尤其是有聲電影——的拍攝所呈現的視覺影像是從前任何時代或任何地方的人們所無法想像的。電影的攝錄過程只呈現演員的表演過程，所以觀眾只能被動地接受畫面裡那些已把攝影器材、照明裝置以及助理團隊排除在外的視角。（因此，觀眾只能認同攝影機鏡頭所採取的視角。）這種情況——比起其他任何情況——已讓那些強調電影攝影棚和戲劇舞臺具備相似的演出場景的主張，顯得相當草率膚淺，而且毫無意義！原則上，戲劇的創作者和演出者都會意識到，觀眾在劇場裡並不會立刻把舞臺所搬演的劇情視為一場幻想。但是，電影的情況卻不是這樣，畢竟電影畫面所出現的場景截然不同於劇場舞臺的演出：**電影的幻想性質是雙重的**，因為從後製來看，電影還是影片剪接的結果。換句話說，在片場裡，攝影機的攝錄已強力地介入現實本

身，而電影裡純粹呈現現實的視角，也就是把無關於表演內容的那些拍攝和演出設備排除在外的視角，就是電影本身的特殊處理程序的結果：由特地調整好的攝影機進行拍攝，然後再把這些影片和以其他拍攝角度所攝錄的影片剪接在一起。那些已排除拍攝和演出設備的畫面所展現的現實性，已具有卓越的藝術性，而且由攝影機鏡頭直接捕捉的現實光景，已在電影技術的領域裡成為人們渴望看到的畫面。

如果我們再把電影這些迥然不同於戲劇的事實情況，和繪畫的情形做比較，就會出現更有啟發性的結果。我們在這裡要先提出一個問題：電影攝影師（Operateur）和畫家之間有什麼關聯性？若要回答這個問題，我們不妨把攝影和外科手術做類比，畢竟 Operateur 這個詞語的原意就是指「外科醫生」。外科醫生和巫師是一組極端的對立：巫師治療病患是把手擱在病人身上，因此不同於外科醫生以開刀所進行的侵入性治療；巫師會跟患者保持自然的距離，更確切地說，巫師雖然把手擱在患者身上，而稍稍拉近本身和病患的距離，但他們的權威性卻又大幅拉開了他們和病患的距離。外科醫生的醫療處理卻恰恰相反：他們會在患者體內進行外科手術，而大大地縮短本身和患者的距離，但由於他的雙手在患者的內臟器官之間小心謹慎地移動，因此，他們的權威性只稍稍增加了他們和病患的距離。簡言之，外科醫生不同於巫師（但我們仍可在執業醫生的身上隱約看到巫師的影子），因為他們在關鍵時刻已無法再以一般對待人的方式來對待病人，而是以開刀的方式直接侵入病人體內。巫師和外科醫生的關係，其實就像畫家和攝影師的關係。畫

家在作畫時，會隔著一段自然的距離來觀察他所要描繪的對象，但攝影師卻以攝影鏡頭深入地捕捉現實的種種。[23] 當然，這兩者的創作所產生的畫面也大不相同。畫家的畫作具有完整性，而攝影師所拍攝的影片卻經過各種各樣的切割、而後再依據某種新的法則組合而成。所以，對現代人來說，電影畫面的現實性所包含的意義是畫作的畫面所望塵莫及的。因為，電影透過攝影機的拍攝而能以最密集的方式深入捕捉現實，從而為觀眾提供了一種已排除拍攝和演出設備的畫面所展現的現實性，也就是觀眾可以合理要求藝術作品應該呈現的現實性。

XII

藝術作品的機械性複製使得大眾對藝術的態度，已從最消極保守的態度（例如，面對畢卡索繪畫的態度）轉變為最積極開通的態度（例如，面對卓別林電影的態度）。後者的特徵在於，人們觀賞與體驗藝術的興致已和專業判斷的態度建立直接而密切的關聯性，而這種關聯性正是一種重要的社會指標。如果藝術作品的社會意義愈小，民眾對它的批判和欣賞的態度便愈分歧，繪畫便清楚地證明了這一點。通常人們會不加批判地欣賞舊有的藝術，而嫌惡地批評剛剛出現的新藝術。不過，在電影院裡，觀眾的批判和欣賞的態度卻因為以下這個決定性情況而顯得大同小異：我們最能從電影院裡的個人反應──其總和構成了觀眾的集體反應──清楚地看到，個人從走進

電影院開始，便已受制於即將形成的群眾聚集。當觀眾們對電影作出反應時，彼此也在相互牽

制。此外，如果我們把電影和繪畫做比較，還可以發現，繪畫向來只期待能受到一位或寥寥幾位

觀眾的欣賞，但從十九世紀開始，一大群人卻可以同時欣賞畫作，而這就是繪畫危機的早期徵

兆。這個危機絕非單單由照相術所引起，而是肇因於人們開始讓大眾親近藝術作品。

繪畫並不適合讓集體欣賞，但建築和敘事史詩歷來卻適合作為集體欣賞的對象，而今天的電

影也是如此。雖然我們很難依據這種狀況而對繪畫的社會角色下結論，但如果人們安排某些特殊

場合而讓繪畫在某種程度上違反其本身的性質而直接面對大眾的話，這種狀況便會產生決定性的

負面影響。在中世紀的教堂和修道院裡，或十八世紀末期以前的王公貴族的宮殿裡，都不曾有許

多人同時觀賞繪畫作品，這是因為從前的畫作是被人們在層層的位階之間、由上而下地輾轉傳遞

並觀賞的。後來，這種藝術欣賞的形態便隨著圖像的機械性複製而發生變化，從而讓繪畫捲入這

場特殊的衝突當中。儘管人們後來會在美術館或沙龍裡公開展出繪畫作品，不過，大眾卻無法主

導和安排本身的觀賞活動。24 因此，同一批觀眾會對一部怪誕電影出現積極而開通的迴響，但卻

對超現實主義的藝術作品做出消極而保守的反應。

XIII

電影的獨特之處不僅在於人們在鏡頭前的表現方式，還在於人們如何借助鏡頭來呈現周遭的世界。我們只要留意績效心理學（Leistungspsychologie）的說法，便可以知道，攝影機能測試電影演員在鏡頭前的表演，至於佛洛依德的精神分析學（Psychoanalyse）則讓我們從另一方面了解攝影機的功能。事實上，電影已使用某些可用精神分析理論加以說明的方法，來豐富我們的覺察世界（Merkwelt）。五十年前，人們大致上不會注意交談中所出現的口誤。倘若這種口誤在看似淺顯的閒談中，突然為我們揭露了一個深刻的觀點，人們也只會把它當作例外的情況。不過，自從《日常生活的心理病理學》（Psychopathologie des Alltagslebens）出版後，情況便已經改觀。因為，這本書已把某些事物從既有的脈絡中單獨地解離出來，並讓人們可以對它們進行分析，然而在此之前，人們卻沒有注意到它們存在於許多我們早已察覺的事物當中。在人們廣闊的視覺與聽覺的覺察世界裡，電影以類似的方式深化了人們的統覺（Apperzeption）。[25] 電影所展現的成果比繪畫或戲劇所展現的成果更精確，而且還可以讓人們從更多的視角進行分析。相較於繪畫，電影對於情況的描述具有無可比擬的精確性，所以，電影所呈現的內容便具有較高的可分析性；相較於戲劇舞臺的場景，電影因為比較能把各個元素單獨解離出來，因此，電影所呈現的內容也同樣具有較高的可分析性。此外，電影還存在著一種促使藝術和科學相互影響的傾向，而這正是電影

最主要的意義。事實上，在某個特定的情況裡已俐落地完成準備的行為——就像身體上的某一塊肌肉一樣——幾乎已無法說明，它是因為本身的藝術價值，還是因為本身的科學用途，才具有更強烈的吸引力。**從前藝術和科學對照相術的運用大致上是不一樣的，但電影卻可以把這兩者的歧異性轉化為人們可以察覺的一致性，而這將是電影的革命性功能之一。**[26]

電影一方面會以特寫鏡頭放大我們周遭的事物，會強調那些隱藏在熟悉事物裡的細節，並透過出色的鏡頭調度來探索平淡乏味的環境，而讓我們更深入地洞察那些支配我們的存在的必然發展；另一方面，電影則為我們確保了一個廣大的、我們所意想不到的迴旋空間！我們的酒館和大城市的街道、我們的辦公室和擺設著家具的房間、我們的火車站和工廠似乎已將我們團團包圍，而讓我們感到毫無指望。不過，自從電影出現以後，這個地獄似的世界便被電影膠捲僅僅相隔十分之一秒的連續畫面炸裂開來，所以，我們現在已經可以在散落於廣大面積的瓦礫殘塊之間，展開一場驚險刺激的旅程。特寫鏡頭放大了景物的細節，而讓景物獲得了空間的擴展；慢鏡頭則降低了動作的速度，而讓動作獲得了時間的延伸。特寫鏡頭對景物的放大，主要是讓物質顯露出全新的結構，而比較無關於把人們「本來」看不清楚的東西清晰化；慢鏡頭對動作的放緩已難以再彰顯動作背後那些我們已知道的動機，但卻可以讓我們在熟悉的事物當中，發現一些尚未知道的東西。「這些未知的東西完全不是以快速動作的放慢，而是以本身固有的滑動性、漂浮性與超凡性來發揮影響力。」[27] 由此可見，攝影鏡頭所攝錄的自然，顯然不同於人們的肉眼所捕捉的自

然。這主要是因為，人們的無意識（das Unbewußte）所建構的空間已經取代意識所建構的空間。

如果有人想說明人們步行的方式──其實是很平常的事，但他一定不知道人們在邁開步伐的那一瞬間會出現什麼樣的姿態。同樣地，我們大概知道，自己伸手拿取打火機或湯匙時，會做出什麼動作，但我們幾乎不知道我們的手究竟會用什麼姿勢拿取這兩個物件，更別提這些姿勢如何隨著我們身心狀態的變化而有所改變。在這裡，攝影機的鏡頭藉由它的輔助方法，也就是透過畫面的上升或下降、放慢或加速、放大或縮小、中斷或解離，而介入了現實。我們透過鏡頭而明白視覺的無意識（Optisch-Unbewußte），正如我們透過佛洛依德的精神分析而知曉驅力的無意識（Triebhaft-Unbewußte）。

XIV

自古以來，藝術最重要的任務之一就是激發人們的某種需求，只不過可以徹底滿足這種需求的時刻尚未到來。[28] 每一種藝術形式的發展史都經過某個關鍵時期，而藝術形式在關鍵時期所追求的效果，只有在技術標準出現改變時──也就是在另一種新的藝術形式出現時──才會自然而然地產生。藝術經由這種方式──尤其是在所謂的「沒落的年代」（Verfallszieten）──所形成的恣肆與粗暴，其實源起於藝術向來最豐富的能量核心。**達達主義在一戰期間終於藉由這種野蠻**

主義（Barbarismen）的表現手法而展開反抗，但我們遲至今日才明白它所帶來的衝擊：達達主義當時曾試圖以繪畫的方法（以及文學的方法）來創造民眾現今在電影裡所尋求的效果。

藝術每一次所激發出的、具有劃時代意義的嶄新需求，都會超越原來所追求的目標。達達主義便是一例。它為了一些更重要的、但本身卻在上述的藝術形態裡顯然不會意識到的意圖，而犧牲了市場價值（市場價值卻是電影相當重要的特點）。達達主義者幾乎不重視藝術作品在商業上的可用性，而是看重藝術作品作為沉思對象的無用性，而且為了達到這個目的，他們甚至會貶低創作材料的價值。他們的詩作就是所謂的「詞語沙拉」（Wortsalat），裡面包含了淫穢的慣用語以及所有人們想像得到的、汙穢不堪的語言垃圾。同樣地，他們也會在畫作裡黏貼鈕釦或車票。總的來說，他們就是使用這些創作方法，而無所顧忌地摧毀藝術作品的靈光，並為它們烙上複製的標記。我們對於阿爾普（Jean Arp, 1886-1966）的一幅畫和史特拉姆（August Stramm, 1874-1915）的一首詩，已無法像看待德蘭（André Derain, 1880-1954）的畫作和里爾克（Rainer M. Rilke, 1875-1926）的詩作那般，可以從容不迫地專心觀賞並表達自己的見解。在資產階級的墮落裡，這種專注（Versenkung）卻成為不合乎社會風氣的行為，而分散注意力的消遣（Ablenkung）反而被視為合群的行為。[29] 事實上，當達達主義者把藝術作品變成備受爭議的焦點時，他們的美學宣告確實帶來了一種具有暴力性質的消遣，而他們恰恰認為，應該優先滿足他們本身想要激起公憤的需求。

達達主義者所創作的藝術作品，已從一種吸引人的視覺表象（或具有說服力的聽覺產物），變成像子彈一般的拋射體，而對觀眾造成衝擊，並由此而取得觸覺屬性（taktile Qualität）。因此，他們的作品還助長了人們對於電影的需求，畢竟電影的消遣成分首先就是這種可被人們觸摸的屬性。這種可觸摸性是以拍攝場景和鏡頭調度的變化為基礎，而電影畫面的這些變化便為觀眾帶來一陣又一陣的衝擊。我們在這裡不妨比較一下放映電影的銀幕和呈現繪畫的畫布：繪畫召喚觀賞者進入沉思冥想的狀態，因此，觀賞者在面對繪畫時，會沉浸在本身的聯想過程（Assoziationsablauf）裡，但在面對電影時，卻無法如此。觀眾在看電影時，眼睛幾乎還未捕捉到出現在銀幕上的畫面，便旋即出現另一個畫面，所以始終無法定睛注視這些不斷變換的影像。杜歐梅（Georges Duhamel, 1884-1966）雖然痛恨電影，不了解電影的意義，但卻能掌握電影的某些結構，而做出如下的描述：「我已無法再思考我想要思考的一切。銀幕上那些動態影像已取代了我的思維。」[30] 觀眾在觀賞電影時，他們的聯想過程會立刻因為銀幕影像的變換而中斷，電影的震驚效果（Schockwirkung）便由此而來。人們在電影院裡面對它時──就和面對所有的震驚效果一樣──會希望提升本身的應變能力來緩和這種震驚效果。[31] **總之，電影已經憑藉本身的技術結構，而把衝擊生理層面的、彷彿還被達達主義包裹在道德外衣下的震驚效果，從這種外在的技術結構裡釋放出來。**[32]

XV

大眾宛如母體一般，大眾孕育了當今以嶄新面貌重新出現的那些看待藝術作品的普遍行為。

量變已導致質變。**大眾參與人數的暴增已改變他們的參與方式**，而新的參與方式首先會以一種招致惡評的形態出現，但觀察者卻不宜因此而感到困惑。然而，還是有一些人會針對這種事情的表象大肆抨擊，其中以杜歐梅的言論最為激進。他對電影最主要的指責，就是電影所造成的大眾參與方式。他稱電影是「奴隸打發時間的方式，是未受過教育的、貧困的、勞累不堪的人的消遣，而這些人都因為擔憂而備受煎熬……電影無法點燃人們心中的那把火焰，頂多只能讓人懷抱一個可笑的希望：或許有朝一日，自己也可以成為好萊塢『明星』！」[33] 大家都知道，大眾想要散心（Zerstreuung）、但藝術卻要求觀賞者專心（Sammlung）的說法，其實是陳腔濫調。這方面只存在一個問題：這種老生常談是否可以作為研究電影的立足點？也就是更仔細觀察電影的立足點。以專注的態度面對藝術作品的人，會沉浸其中；當他整個人投入作品時，就像傳說裡的中國畫家在凝視自己所完成的畫作一般。反之，喜歡散心消遣的大眾則讓藝術作品進入他們當中，其中以建築最顯而易見。建築自古以來，便被當作藝術作品的原型（Prototyp）。集體以散心消遣的心態接受了建築，而且這種接受的法

則最富有啟發性。

建築自史前時代以來，便一直伴隨著人類。在建築以外，雖曾存在許多藝術形式，但後來卻消失無蹤。比方說，悲劇曾隨著古希臘人出現，後來又因為他們的沒落而消失，在經過數百年的沉寂後，才又依據古希臘人的「規則」而再度活躍於文藝復興時期。史詩通常起源於一個民族正趨近成熟、且充滿生命力的階段，以古希臘為例，其史詩在歐洲雖也於文藝復興時期獲得重生，但後來卻也隨著文藝復興時期的結束而消失。至於繪於木板的油畫（Tafelmalerei）則是中世紀的藝術創作，但當時也沒有任何事物可以保證，這種創作可以持續不斷地延續下去。相較之下，人類一直都有居住的需求，所以，建築的藝術從未被擱置一旁。建築比其他所有的藝術種類擁有更長久的歷史，而且建築的效應還把本身對每一種藝術嘗試的意義具體化，並說明了大眾與藝術的關係。人們會透過兩種方式來接受建築物：透過使用和察覺；或更確切地說：透過觸覺和視覺。人們對建築物的接受不該被理解為一種專注的接受，就像一群遊客在著名的建築物前駐足時，經常出現的那種專注觀賞的態度，更何況這種視覺的靜觀凝視，在觸覺方面並沒有對應物。但是，人們在觸覺上不只透過本身的專注，還透過本身的習慣來接受建築物，而人們的習慣又廣泛地主導本身在視覺上對於建築物的接受，當然，這種視覺的接受向來絕大部分都發生在不經意的瀏覽裡，而不是聚精會神的注意當中。不過，在某些情況下，人們接受建築物的方式卻含有某種典範性價值，**這是因為人類的感官在歷史轉折時期所被賦予的建築任務，完全無法經由純粹視覺的方**

式——也就是經由凝視靜觀——而達成，而必須透過習慣，必須依從觸覺對建築物的接受，才得以逐漸勝任。

散心消遣的人也會保有某些習慣。更進一步地說，人們如果在散心的狀態下還可以完成某些任務，這無異於證明，完成任務已成為散心者的習慣。透過藝術所應該提供的消遣，人們便可以暗中掌控統覺的新任務所應該達到的目標。此外，由於個人會受到誘惑而逃離這種任務，所以，藝術便在可以動員大眾的地方，抨擊人們所肩負的最困難和最重要的任務。藝術目前在電影裡，也採取這種做法。**人們在電影領域裡，可以真正地練習如何在散心的狀態下接受藝術。這種散心的狀態不僅在各個藝術領域愈來愈受到注目，而且還是人們的統覺將徹底發生轉變的徵兆。電影**在本身的震驚效果裡迎合了觀眾這種接受藝術的形式，並用以下的方式壓制作品的儀式價值：電影促使觀眾產生一種評定影片的態度，但這種態度卻不需要觀眾勞神地在電影院裡專注觀看影片。由此可見，觀眾看電影時，雖然在散心消遣，但他們也是電影的審查者。

結語

愈來愈多現代人淪落為無產階級，以及大眾的日漸形成，是同一歷史過程的兩面。法西斯主義者試圖組織剛出現的無產階級大眾，卻不碰觸大眾亟欲廢除的財產私有制度。他們給予大眾自

我表達的機會，卻不給予權利，而且還認為這種做法對他們本身最有利。私有制度，而法西斯主義者則在維持這種制度的前提下，設法給予大眾表達意見的空間。[34] 大眾有權利改變財產制度，也顯現於科技的發展。他們在領袖的崇拜裡壓制大眾，並強迫他們屈從於絕對的政治權威，這就類似他們為了儀式價值的產生，而利用並扭曲複製藝術作品的器材設備一樣。

主義者後來把政治生活審美化（Ästhetisierung），其實是合乎邏輯的發展。**法西斯**

所有致力於政治審美化的努力都會達到一個頂峰：戰爭。 戰爭——而且只有戰爭——可以讓人們在維持既有的財產私有制度下，為這種規模最大的群眾運動設定目標。這種事實情況既顯現於政治上，也顯現於科學技術上：只有發動戰爭，人們才有可能在動員現今所有的科技資源的同時，還能維護財產私有制度。法西斯主義者將戰爭神聖化，但他們卻未採用上述的說法，這是可想而知的。不過，了解這種說法，卻可以讓我們獲益匪淺。馬利涅蒂（Filippo T. Marinetti, 1876-1944）曾在他那篇關於衣索比亞殖民戰爭的宣言裡表示：「從二十七年前開始，我們這些未來主義者始終挺身反對人們將戰爭視為違反審美的（antiästhetisch）論調……因此，我們要指出……戰爭是美好的，因為，它藉由防毒面具、火焰噴射器、小型坦克以及令人驚恐的揚聲器，而讓人們得以掌控那些可被操縱的機器；戰爭是美好的，因為它用機關槍的火焰，為開滿野花的草地增添了一朵朵愤怒的蘭花；戰爭是美好的，因為它把槍擊、砲火和停戰，花朵的芬芳和腐屍的惡臭，交織成一首交

響曲；；戰爭是美好的，因為它創造了新的視覺形體，例如大型坦克、在空中組成幾何圖形的空軍作戰聯隊、從著火的村莊繚繞升起的濃煙，以及許多其他的東西。……未來主義的詩人和藝術家，請牢記這些戰爭美學的原理，因為，它們可以闡明……你們所追求的確值得辯證學家的效法。辯證學家對現今的戰爭美學抱持這樣的看法：生產力的自然運用如果受到財產私有制度的阻礙，技術的應急措施、生產速度和能源就會朝向一種違反自然的運用，而這些都出現在戰爭裡。戰爭用本身的破壞性證明，人類社會還不夠成熟，因此，還無法把科技變成自己的一部分，而科技也還未發展到足以處理人類社會的原動力（Elementarkräfte）。帝國主義的戰爭最可怕的特徵取決於強大的生產工具和它們在生產過程裡未獲充分利用的矛盾（換句話說，取決於失業以及銷售市場的缺乏）。**帝國主義的戰爭是一場科技的反叛。科技雖有權利要求「人力資源」（Menschenmaterial）的取得，但人類社會卻從這些要求中，撤走它的自然物資。人類社會非但不疏通河渠，反而還把人流引入戰壕裡；它使用飛機不是為了空中灑種，而是在城市上空投擲炸彈。在毒氣戰裡，它已**找到一種滅除靈光的新方法。

馬利涅蒂這份宣言具有詞意清晰的優點，而其中的提問方式的確值得辯證學家的效法。[35]

法西斯主義者曾揚言，「讓我們創造藝術，即使世界會毀滅」（Fiat ars-pereat mundus）。他們期待人類已被科學技術所改變的感官知覺，可以從戰爭裡獲得藝術方面的滿足，而這顯然是「為藝術而藝術」的極致。在荷馬的時代，人們為奧林帕斯山的諸神獻上表演，而如今則是為自

已而演出。現代人的自我疏離（Selbstentfremdung）竟已達到將本身的毀滅當作最高等的審美享受的程度。**這就是法西斯主義者所推動的政治審美化，而共產主義者則以藝術政治化作為回應。**

—— 註釋 ——

1 Paul Valéry: Pièces sur l'art. Paris[o. J.], p. 105 (»La conquête de l'ubiquité«).

2 藝術品的歷史當然包含更多，例如〈蒙娜麗莎〉的歷史就包括它在十七、十八和十九世紀被複製的偽畫的種類和數量。

3 正因為原作的真實性是無法複製的，因此，某些複製方法所造成的強烈衝擊便讓人們進一步區分仿製的差異和等級。培養這種區辨偽品的能力對藝術品的交易相當重要。藝術品交易確實需要區別，木刻板材和銅雕金屬板這些媒介物所印製的版畫的差異性。我們可以這麼說，木刻版畫還未進入全盛時期之前，它的發明基本上就是在對抗藝術品的真實性。一幅中世紀聖母像版畫在印刷完成之際，還不具有原作的真實性，而是要經過數百年的醞釀，尤其是到了十九世紀，這幅版畫或許才會被當作真品。

4 在理想的情況下，最貧窮的鄉鎮所上演的《浮士德》無論如何都勝過人們從這部劇作所改編的電影，甚至這些演出還可以和威瑪所舉行的首演相提並論。舞臺的演出會讓臺下的觀眾想起那些原本存在於劇作裡的內容，但電影銀幕卻無法將它們呈現出來，比方說，惡魔梅菲斯多這個角色有歌德青年時期的好友梅爾克（Johann H. Merck）的

影子，等等。

5　Abel Gance, Le temps de l'image est venu, in: L'art cinématographique II. Paris 1927, p. 94-96.

6　大眾在情感上拉近自己和藝術品的距離便意味著，在他們的視野裡排除藝術品的社會功能。當今的肖像畫家如果描繪一位和家人共進早餐的著名外科醫師，那麼這幅畫作就不保證能比十七世紀林布蘭的那幅〈杜爾醫生的解剖學課〉（The Anatomy Lesson of Dr. Nicolaes Tulp）更確切地為民眾呈現醫生的社會功能。

7　把「靈光」定義為「雖可能近在眼前、但卻存在於遠處的獨特現象」，就是在時間性和空間性察覺的範疇裡，表達藝術作品的儀式價值。「遠」的反義詞是「近」。基本上，「遠」就是「無法接近」。實際上，不可親近性就是儀式圖像的主要性質，而且從本質來說，「這類圖像雖近在眼前，但人們卻無法親近。」人們可以在有形物質的層面接近它們，不過，它們在意象上仍和人們保持距離。

8　當圖像的儀式價值出現世俗化現象時，人們便不再堅信這類圖像的唯一性所依憑的基礎。創作者在經驗上的唯一性或受到觀賞者所肯定的創作能力，會排斥存在於儀式圖像的唯一性。不過，仍無法徹底排除這種唯一性。真實性概念所指涉的意義，並不限於原作的真實性（這一點在收藏家身上表現得特別明顯。收藏家總是有某種程度的拜物傾向，而且還透過藝術品的持有而分享了它們本身的儀式性力量）。不過，針對原作的真實性概念在藝術研究的領域所發揮的功能，仍然不受影響。因為，隨著藝術的世俗化，作品的真實性已取代了作品的儀式價值。

9　電影的創作不同於文學和繪畫，因為，電影作品的機械性複製就是影片本身的製作技術，而不是促成影片得以大量發行的外在條件。**這種複製技術不僅以最直接的方式讓影片可以大量發行，而且還必須讓影片大量發行。**畢竟電影的製作成本相當昂貴，買得起一幅油畫的人——舉例來說——往往買不起一部電影的版權。曾有人在一九二七年做過計算，一部片長較長的電影必須有九百萬名觀眾購票觀賞，製作人才有利潤可言。有聲電影的推出一開始當然會遭遇挫敗，因為這類電影——不同於先前的默片——必須克服語言隔閡所造成的觀眾數量減少的問題，偏偏當時興起的法西斯主義所強調的國族利益，還助長了語言的隔閡。觀眾人數減少的問題很快便因為配音技術的運用而獲得緩

解，因此，有聲電影和法西斯主義的關聯性反而更值得重視。此二者之所以同時出現，完全肇因於那場橫掃全球的經濟大蕭條。總的來說，經濟的混亂使人們試圖以公開的手段保住既有的資產，而且還使那些因為大蕭條而缺乏投資管道的電影界資金加速投入有聲電影的開發。後來有聲電影的問世讓電影業者暫時鬆了一口氣，因為，有聲電影不僅讓大批觀眾再度回到電影院，而且還成功地吸引電機產業大量投資有聲電影的製作。表面上，有聲電影助長了國族利益，但從內部看來，它卻使當時的電影產業變得更國際化。

10　這兩個對立的極端無法理所當然地存在於唯心主義（Idealismus）的美學裡，因為，這種美學對「美」的概念會不加辨別地把這兩個極端包含在內，而無法將它們區分開來。不過，黑格爾卻清楚地指出，這兩個極端可能存在於唯心主義的界域裡。他曾在《歷史哲學講演錄》（Vorlesungen über die Philosophie der Geschichte）這部論著裡寫道：「圖像長久以來便已存在。信仰虔誠的人們在很早以前就需要圖像來敬拜神祇，卻不要求這些圖像一定要美觀，因為，美觀的圖像甚至會妨礙人們對神祇的虔誠。美觀的圖像也包含一些表面的東西，而只要是好看的圖像，人們就會對它們的精神層面感興趣；當人們在敬拜神祇時，最重要的是他們和眼前那件實物（Ding）的關係，畢竟這些虔誠的信眾本身只是愚鈍煩悶的人……美的藝術起源於教會，儘管藝術已經脫離教會的原則。」（資料出處：Georg W. F. Hegel: Werke. Vollständige Ausgabe durch einen Verein von Freunden des Verewigten. Bd. 9: Vorlesungen über die Philosophie der Geschichte. Hrsg. von Eduard Gans. Berlin 1837, p. 414.）此外，我們還可以在《美學講演錄》（Vorlesungen über die Ästhetik）的內容裡，看到黑格爾已發覺一個問題：「我們已不再把藝術作品當作聖物來尊崇並加以敬拜。藝術作品現今所留給人們的印象比較審慎而深思，因此，它們在人們內心所激起的種種需要更高的檢驗標準。」（資料出處：Hegel, l. c. Bd. 10: Vorlesungen über die Ästhetik. Hrsg. von H. G. Hotho. Bd. I. Berlin 1835, p. 14.）

11　從第一種到第二種藝術接受方式的轉變，正是人類接受藝術的歷史過程。儘管如此，我們還是可以看到人們在接受各種藝術作品時，原則上仍遊走於這兩個極端之間。舉例來說，自從葛利摩（Hubert Grimme, 1864-1942）深入研究西斯汀禮拜堂的聖母像後，我們才知道，這幅油畫原先是為了展示的目的而創作的。葛利摩當時心裡有幾個疑

問而促使他展開這方面的研究：拉斐爾在描繪這幅畫時，為何要讓兩個小天使把雙肘撐在畫作前景下方的木條上？為何拉斐爾要用左右兩道帷幕裝飾作為畫作背景的天空？葛利摩的研究成果顯示，這幅聖母像是羅馬教廷為了教宗思道四世（Sixtus IV）的儀容瞻仰活動而委託製作的油畫。當時教宗的遺體停放在聖彼得大教堂的側廊供人瞻仰，而拉斐爾這幅油畫則被擺在該側廳前方的壁龕處。拉斐爾在這幅油畫裡，描繪聖母瑪利亞踩著天空的雲朵，彷彿要從那個掛著綠色廉幕的壁龕走向教宗的靈柩。這幅油畫後來還被拿出來展示，而成為重要的畫作。過了一段時日，這幅聖母像便被運離羅馬，因為，當時羅馬教廷的宗教儀式規定，曾出現在葬禮的圖像不可以擺在主祭壇上供信眾禮拜。拉斐爾這幅聖母像的價值便因為這項規定而受到某種程度的折損，不過，羅馬教廷卻為了爭取合理的賣價，而在議價時默許這幅畫可以被擺在教堂的主祭壇上。為了避人耳目，這幅畫便被轉手賣給義大利北部偏遠地區的皮亞琴查（Piacenza）黑衣修士修道院，而且還擺在修道院教堂的主祭壇上。

12　布萊希特在另一個層面上，也有類似的想法：「當『藝術作品』這個概念已不再適用於那些在作品已變為商品之際所出現的事物時，我們就必須小心謹慎、且毫無畏懼地摒棄這個概念——如果我們還想保留這些事物本身的功能的話。這些事物必須經過這個階段，所以，無法任意偏離正道。這些事物在這裡所發生的種種，會出現徹底的改變，而且它們的過去會被徹底抹除，以致於人們重拾舊概念時——就是會這樣，誰說不會！——舊概念已無法再讓人們回想起它們從前所指涉的事物。」（資料出處：Bertolt Brecht: Versuche 8-10.〔Heft〕3. Berlin 1931, p. 301/302;»Der Dreigroschenprozess«.）

13　Abel Gance, l. c., p. 100/101.

14　cit. Abel Gance, l. c., p. 100.

15　Alexandre Arnoux: Cinéma. Paris 1929, p. 28.

16　譯註：《巴黎婦人》和《淘金記》是卓別林的經典默片。

17　Franz Werfel: Ein Sommernachtstraum. Ein Film von Shakespeare und Reinhardt. »Neues Wiener Journal«, cit.

Lu, 15 novembre 1935.

18 布萊希特曾指出：「關於人類行動的細節，電影……已為我們提供（或可以為我們提供）一些有用的說明……個人所有的動機並非源自本身的性格，而個人的內在生活也從來不是本身行動的主要原因，當然也很少成為本身行動的主要結果。」（Brecht, l. c., p. 268.）攝影機擴大了電影演員接受表演測試的範圍一樣。由此可見，測驗電影演員在鏡頭前的表演能力已變得愈來愈重要，而且這種測驗只有著重這些演出可被剪輯的片段。電影的拍攝或電影演員專業能力的測驗，都是在一群專家小組的面前進行的。主導影片拍攝的導演在攝影棚的地位，就相當於專家小組在評審電影演員專業能力時的地位。

19 Luigi Pirandello: On tourney, cit. Léon Pierre-Quint: Signification du cinema, in: L'art cinématographique II, l. c., p. 14/15.

20 Rudolf Arnheim: Film als Kunst, Berlin 1932, p. 176/177. 某些不同於舞臺演出、且看似無關緊要的細節，卻可以在電影導演的運用下，受到人們更多的關注。舉例來說，德萊爾（Carl Th. Dreyer, 1889-1968）在《聖女貞德》（Jeanne d'Arc）這部默片中，曾試著讓演員不上妝便在鏡頭前演出，而且還花了幾個月的時間找到四十位適合的演員，然後再從中挑選幾個人在該劇中扮演審判官，並組成審理聖女貞德的宗教法庭。他選角的方式彷彿在尋找難以取得的道具，而且會盡量避免挑選在年齡、相貌和身材方面彼此相似的演員。（cf. Maurice Schulz: Le masquillage, in: L'art cinématographique VI. Paris 1929, p. 65/66.）如果演員可以成為道具，那麼道具反過來也往往可以發揮演員的功能。電影可以賦予道具某種角色，這實在不足為奇！在多如牛毛的例子裡，我們不該任意舉例，而是應該從中挑出一個特別具有說服力的例子：在舞臺上，一個正常運轉的時鐘不僅無法再發揮報時和計時的功能，而且往往還會干擾戲劇演出的進行。畢竟在自然主義（Naturalismus）戲劇裡，天文時間和戲劇時間是相互衝突的。但是，電影在這種情況下，反而有機會可以利用時鐘來報時和計時，這是電影最獨特的地方。電影的這個特徵比其他特徵更能讓我們清楚地看到，個別的道具或許可以接收電影的某些關鍵功能。這相當接近普多夫金（W. Pudowkin, 1893-1953）的說法…

「當演員的表演和某個物件相關，並且依賴該物件時……這種演出始終是電影製作最強而有力的方法之一。」（W. Pudowkin: Filmregie und Filmmanuskript.（Bücher der Praxis, Bd. 5）Berlin 1928, p.126.）由此可見，電影是第一個可以表現人和物質如何互動的藝術媒介，因此，電影也是一種呈現唯物主義的卓越工具。

21

我們在這裡可以確認，影像的呈現方式已發生改變，而且還可以發現，這種由機械複製技術所引發的改變已出現在政治領域裡。現今的公民社會所面臨的危機還包括社會條件下的執政者具有決定性的影響。民主體制使得執政者本人必須親自面對民意代表，而國會議員就是他們的觀眾！影音錄製器材的進步使演說者在發表言論時，可以讓無數的聽眾聽到他的談話內容，也可以在短時間內讓無數的觀眾看到他談話的模樣。因此，政治人物在這些攝錄器材前的種種表現就變得格外重要。嶄新的影音錄製技術讓國會和戲劇院同時失去了人氣。因為，廣播和電影不僅改變了職業演員和執政者的功能，也改變了那些將自己展現在這些攝錄器材前面的人——比如執政者——所具有的功能。只要人們在攝錄器材前的表現受到民眾的肯定，就會成為脫穎而出的明星和獨裁者。在特定的社會條件下，這股由新技術所帶動的趨勢會努力地呈現某些可被檢驗與傳遞的個人表現，而一種新的篩選機制便於焉而生。雖然電影演員和執政者所負有的任務各不相同，但這股變化的趨勢卻都出現在他們身上。在

22

一些與知識傳播相關的技術已失去原有的特權性質。赫胥黎（Aldous Huxley, 1894-1963）曾寫道：「技術的進步……已造成人們的庸俗化……機械複製技術和輪轉印刷機已使文字和圖像資料出現令人難以估量的多樣化。國民義務教育的普及與薪資的提高創造了一大群有能力閱讀、且有能力購買文字和圖像資料的民眾。為了滿足民眾在這方面的需求，一種重要的產業便應運而生。不過，藝術天才畢竟是罕見的，因此……往後不論在何時何地，藝術的生產品大部分都是質量較差的作品。在現今所有的藝術創作裡，劣質品的比例已高於從前任何一個時期……而圖文資料的出版——依我估計——這裡只是面對一個簡單的數字真相。西歐人口在十九世紀大約增加了一倍有餘，而圖文資料的出版卻增加了二十倍，或許還高達五十倍甚至一百倍。在一千萬人口當中，如果會出現 n 個藝術天才，那麼，在兩千萬人口當中，應該會有 2n 個藝術天才，由此我們便可以概括地指出以下的情況：如果人們在一百年前只能出版一頁圖文資

料，那麼現在即使無法出版一百頁，至少也能出版二十頁。一百年前，如果只有一個藝術天才，那麼今天就會因為人口增加一倍，而出現兩個藝術天才。當然，我承認，國民義務教育可以讓許多從前沒有機會發揮天賦的潛在天才從事藝術創作。因此，我們可以假定……現在的天才比從前多了三倍甚至四倍，但是，人們對圖文資料的消費量卻遠遠超出有天賦的作家和畫家的創作總量。此外，聽覺材料的情況亦相去無幾。聽眾隨著經濟繁榮以及留聲機和收音機的發明而大量地出現，他們對聽覺材料的消費量之大，也和隨人口增長而自然增加的天才音樂家所增加的數量不成比例。總而言之，所有的藝術種類都比以往增加了許多劣作，而且只要人們繼續維持現在這種過度消費圖文和聽覺材料的習慣，這種情況仍會持續下去。」（Aldous Huxley: Croisière d'hiver. Voyage en Amérique Centrale (1933) 〔Traduction de Jules Castier〕. Paris 1935, p. 273-275.）不過，赫胥黎在這裡的觀察方式顯然不是進步的。

23　攝影師的大膽其實可以和外科醫生相比。杜爾丹（Luc Durain, 1881-1959）曾列舉開刀技術的特殊手部技巧，「而這些手部技巧在某些困難的外科手術裡，是不可缺少的。我在這裡要舉一個耳鼻喉科手術的例子……也就是所謂的「鼻內透視法」；此外，還有一種宛如雜耍技藝的開刀手術，即外科醫生在進行喉嚨手術時，必須依據喉鏡所呈現的反向畫面才得以進行的手術。至於耳部手術則令人想起鐘錶匠的精工細活。實際上，想要修復或緊急醫治人們身體的外科醫生，並不會要求自己的肌肉操作技巧要具備多麼豐富的層次。這便讓我們想起白內障手術這種眼部手術，其實就像金屬利刃跟近乎流質狀態的肌肉組織之間的一場論戰，或許我們還會想到外科醫生從腰側部位所進行的那種重要的剖腹手術。」（Luc Durain, La technique et l'homme, in: Vendredie, 13 mars 1936, No. 19.）

24　這種觀察方式或許顯得笨拙，但誠如傑出理論家達文西所指出的，笨拙的觀察方式有時也很有用處。達文西曾對繪畫和音樂進行比較：「繪畫優於音樂，因為，繪畫不必像可憐的音樂那樣，才剛形成就必須死亡……音樂一出現就消失，而繪畫卻因為使用清漆（Firnis）而得以永久保存，由此可見，音樂不如繪畫。」（〔Leonardo da Vinci: Frammenti letterariie filosofici〕cit. Fernand Baldensperger: Leraffermissement des techniques dans la littérature occidentale de 1840, in: Revue de littérature Comparée, XV/I, Paris 1935, p. 79 〔Anm. I〕.）

25 譯註：「統覺」是指，人們在獲得新感覺時，仍對舊感覺有所依賴，而且會根據舊經驗來理解新經驗。當新舊經驗達到一致性並相互連結時，便能形成有系統的知識。

26 文藝復興時期的繪畫為這種情況提供了一個類似的例子，而且相當具有啟發性。文藝復興時期的藝術成功地整合了幾門新興的學科，或既有學科的一些嶄新的知識成果。換言之，那個時期的藝術運用了透視法、解剖學、數學、氣象學以及色彩學。梵樂希（Paul Valéry, 1871-1945）曾寫道：「達文西認為，繪畫應該成為知識的最高目標與最典範，那麼，還有什麼東西比他這種怪異的主張離我們更遙遠呢？達文西深信，繪畫的創作需要博通的知識，而他本身從不畏於從事理論的分析。如今我們這些後人在面對他所留下的深奧精微的理論分析時，依然感到不可思議！」（Paul Valéry: Pièces sur l'art, l. c., p. 191, »Autour de Corot«）

27 Rudolf Arnheim, l. c., p. 138.

28 布賀東（André Breton, 1896-1966）曾表示，「藝術作品只有受到關於未來的沉思的震撼時，才具有價值。」

事實上，每一種已形成的藝術形式都站在三條發展路線的交會點上。其一，技術會努力發展成某個特定的藝術形式：在電影尚未出現之前，有一種小型的照片冊，人們用拇指快速地翻動裡面的照片，就可以看到一場拳擊賽或網球賽的進行。在從前的市集裡，還有一些自動投幣機，人們只要轉動手搖桿，就可以看到一系列影像的播放。其二，傳統的藝術形式在某些發展階段所努力達到的效果，新的藝術形式卻可以自然而然地達成：在電影還未普及而對人們產生影響之前，達達主義者便已透過活動而試圖引發觀眾內心的激動，而後才自然而然地召喚出像卓別林這樣的電影人物。其三，一些不顯著的社會變遷往往改變了人們接受藝術作品的態度，從而促成了新的藝術形式的誕生。在電影尚未開始建立自己的觀眾群以前，風行於十九、二十世紀之交、可以讓二十幾個人透過外部的二十幾個小窗口觀賞流動影像的環形全景幻燈屋（Kaiserpanorama）已經吸引了大批觀眾。幻燈屋的每個窗口都架有一副立體視鏡（Stereoskop），透過立體視鏡，人們便可以看到裡面的螢幕所自動播放且迅速轉換的影像。愛迪生也曾採用類

似的方法，為一小群觀眾放映史上第一卷電影膠捲（當時電影的銀幕和放映機尚未問世），而這些觀眾當時便盯視著播放裝置裡面不斷流動的影像。不過，環形全景幻燈屋卻讓我們特別清楚地看到，不同的發明在電影發展的過程裡，彼此如何相互影響！就在電影即將成為集體欣賞的動態影像前夕，這種裝設許多立體視鏡的幻燈屋讓人們再度獲得獨自觀賞影像的機會，而且這些觀眾對影像如此鮮明的感受，並不亞於古代祭司在神廟的祭神室（Cella）裡獨自對神像的凝視，只不過這些幻燈屋很快就過時而被市場淘汰。

29 這種專注在神學上的典範，就是基督徒個人與上帝獨處。在資產階級的全盛時期，這種個體意識使人們獲得更多自由，而得以擺脫基督教會的箝制。在資產階級的沒落時期，這種個體意識就必須考慮一種隱藏的傾向，也就是把個人與上帝交通時所發揮的力量，從公眾事務中撤離。

30 Georges Duhamel: Scènes de la vie future. 2 éd., Paris 1930, p. 52.

31 電影是一種符合現代人面臨愈多生存威脅的藝術形式。人們需要讓自己受到震驚效果的震撼，其實意味著他們需要適應生存的威脅。電影反映了現代人的統覺機制（Apperzeptionsapparat）已徹底改變，也就是他們身為現代公民以及大城市街道上的行人，所經歷的改變。

32 電影不僅帶給達達主義、也帶給立體主義（Kubismus）和未來主義（Futurismus）一些重要的啟發。我們可以看到，後面這兩個藝術流派還無法充分地探討現實如何以機器滲透人類的生活。與電影不同的是，這兩者的藝術嘗試並不是以藝術的手法運用某些器材，而將現實呈現出來，而是把所要呈現的現實和所要呈現的器材融合在一起。在立體主義裡，創作者對以視覺為基礎的攝錄器材結構的預感（Vorahnung），產生了主要的作用；而在未來主義裡，創作者對於以快速轉動電影膠捲而產生視覺效果的放映器材的預感，則占有舉足輕重的地位。

33 Duhamel, l. c., p. 58.

34 在這裡，人們所使用的複製技術便具有重大的意義，尤其是每週更新的新聞短片。人們幾乎從未高估這種短片對於宣傳的重要性，**而且與大眾有關的作品複製特別適合大量複製**。今天，人們會用全套的攝錄器材錄下場面浩大

的節慶遊行與大型集會、精采隆重的體育賽事和激烈的戰爭，而且還可以讓大眾在這些活動的影片裡看到自己。我們並不需要強調這個和錄製及複製技術的發展最為密切的過程。一般說來，攝錄器材可以比人的肉眼更清晰地顯現群眾的動態，而鳥瞰的角度最能掌握幾十萬人的集會場面。即使人眼可以跟鏡頭一樣，從高處取得這種景象，但卻無法像鏡頭那般，將景物調近放大。換言之，群眾的動態（包括戰爭）代表了一種最適合由攝錄器材呈現實際情況的人類行為方式。

35 cit. La Stampa Torino.

巴黎，一座十九世紀的都城

Paris, die Hauptstadt des XIX. Jahrhunderts,
1928-1929, 1934-1940

藍藍的水，泛著淡紅色的草木；

黃昏的向晚時分顯得安逸而閒適；

人們在散步。貴婦出來閒逛，荳蔻年華的少女跟在後面遛達。

——阮仲合（*Nguyen-Trong-Hiep*），《巴黎，法國的首都》

（*Paris capitale de la France*，1897）

I 傅立葉或採光廊街

這些宮殿中，美妙的立柱

以其柱廊上的裝飾物

並以所有的部分向藝術的狂熱者表明，

工業是藝術的競爭者。

　　　　　　　——《巴黎新景象》（*Nouveaux tableaux de Paris, 1828*）

巴黎大多數的採光廊街（Passagen）都是在一八二二年之後那十五年期間所建造的。[1] 採光廊街興起的第一個條件就是當時紡織品買賣的蓬勃興隆，因此，所謂的「新商行」（magasins de nouveauté）便開始出現，它們既是第一批設有較大型倉儲的商號，也是百貨公司的前身。巴爾札克曾描繪這個時期的巴黎：「從瑪德蓮教堂（la Madeleine）到聖德尼城門（la porte Saint-Dénis）所陳列的商品就是一首偉大的詩歌，正吟詠著色彩斑斕的詩句。」採光廊街是奢侈品的交易中心，它們的構造與布置恰恰顯示，藝術已開始為商人而服務。當時的人們對這些購物廊街讚賞不已，而且在往後很長的一段時間裡，它們一直都是外地人造訪巴黎的觀光勝地！《巴黎圖例指南》（*Illustrierter Pariser Führer*）曾寫道：「採光廊街是工業時代奢華的新發明。這些上方架著玻

璃頂棚、地面鋪上大理石的廊道貫穿了一組又一組的建築群，而屋主們當時也都贊同這種帶有商業投機意味的工程。在這些從上方直接採光的廊街上，有巴黎最高貴優雅的商店林立於兩側，因此，這些廊街本身就是一座迷你城市，或迷你世界。」煤氣燈剛發明時，巴黎的採光廊街還率先架設了第一批煤氣燈呢！

採光廊街形成的第二個條件是建築業開始建造鋼結構建築（Eisenbau）。法蘭西帝國主政者認為，這種技術將為當時仍受古希臘建築美學支配的建築藝術，帶來一股創新的浪潮。不過，建築理論家博提賀（Karl Bötticher, 1806-1889）卻表達了當時人們普遍的信念：「雖然這種新體系的建築藝術形式已經形成，但古希臘建築式樣的準則仍必須是建築的主流。」帝國就是革命恐怖主義的外顯風格；對革命恐怖主義來說，國家就是目的本身（Selbstzweck）。就像拿破崙幾乎沒有認識到國家的功能性已是資產階級的控制工具一樣，他那個時代的建築大師也幾乎沒營建的原則正以鋼鐵的功能性質來主宰建築。這些大師為建築物設計龐貝風格的立柱，將工廠蓋得像住屋一樣，而且稍後出現的第一批火車站還仿照瑞士山區木造農舍的式樣。「建築營造扮演了潛意識（Unterbewußtsein）的角色。」儘管如此，源自於法國大革命戰爭（Guerres de la Révolution française）的「工程師」（Ingenieur）概念卻已開始產生作用，[2] 從而引發了建造者（Konstrukteur）與裝飾設計者（Dekorateur）、巴黎的綜合理工學院（École Polytechnique）和美術學院（École des Beaux-Arts）之間的鬥爭。

人造建築材料便隨著鋼鐵的使用，首次出現在建築史上，並在往後一百年間疾速發展。當人們自一八二〇年代末期所進行的一些火車頭測試最終確認，火車只能在鐵軌上行駛時，鋼鐵材料的使用便便獲得了決定性的推動。鐵軌是最早的人造建材單位，是建物鋼桁架的前身。當時人們仍避免將鋼鐵用於房屋的營造，而是用於採光廊街、展覽大廳和火車站這些為了某些暫時性目的而興建的建築物。此時，人們也開始將玻璃用於建築領域，不過，促使玻璃日漸成為房屋建材的社會條件，要等到一百年後，才真正形成。薛爾巴特（Paul Scheerbart, 1863-1915）曾在一九一四年發表《玻璃建築》（Glasarchitektur）一書，而玻璃這種材質在這部著作裡，還跟烏托邦有關。

每個時代都夢想著下一個時代。

——米榭勒（Jules Michelet），《未來！未來！》（Avenir! Avenir!）

新的生產工具的生產方式雖然一開始仍受制於舊的生產工具（誠如馬克思所指出的），卻和人們集體意識（Kollektivbewußtsein）裡的那些新舊交融的意象是一致的。這些意象都是表露願望的意象（Wunschbilder），而集體便試圖在其中消弭或美化社會產物的不成熟以及社會生產制度的缺失。此外，這些表露願望的意象還刻意突顯本身不同於那些已過時的事物，也就是那些剛消失的東西。人們的這些傾向便消除了本身對遠古時期已消逝的事物的意象式幻想（Bildphantasie），

因為，這種幻想已無法再仰賴新事物提供動能。每個時代都在夢境的意象中看到下一個時代，而且這些意象還跟史前時代的要素——即無階級社會——結合在一起。這些儲存在集體無意識裡的經驗與新事物融合後，便形成了烏托邦的幻想。在人們上千種生活型態——從耐久的建築物到變化快速的時尚——裡，我們還可以發現這種對理想社會的幻想所留下的殘跡。

在傅立葉（Charles Fourier, 1772-1837）所構思的烏托邦裡，我們也可以看到這種情形。傅立葉對機器的出現深有感觸，而發展出烏托邦理論，儘管他從未在他的烏托邦藍圖裡直接把這一點表達出來。他對於烏托邦的構想，是以商業交易的不道德，以及商業活動所利用的假道德作為出發點，而依照他的規劃，生產和消費都已達到自給自足的法朗斯泰組織（phalanstère）[3] 應該讓人類回歸到連品行和美德都顯得多餘的社會情況裡。法朗斯泰組織最複雜的結構看起來就像一組機械裝置，至於各種情感的緊密連結，以及機械式情感（passion mécaniste）和靈性情感（passion cabaliste）的相互糾纏並共同產生的作用，也在人們心理的實質內容裡，被粗略地類比為一種機械裝置。這種由人所構成的機械裝置便打造了所謂的「安逸之鄉」（Schlaraffenland），傅立葉的烏托邦便以這種嶄新的社會生活體現了那個表露人類願望的古老象徵。

傅立葉在採光廊街中，看到了法朗斯泰組織的建築藝術準則，而且他一心促使採光廊街發生反動式質變（reaktionäre Umbildung）的意圖也很獨特：起初人們建造這些廊街是為了商業活動的目的，但在傅立葉的構思裡，它們卻應該成為滿足人們居住需求的屋舍，而法朗斯泰組織也將成

為一座由這類廊街所構成的城市。此外，在帝國嚴格的形式世界（Formwelt）裡，傅立葉還為畢

德麥雅時期（Biedermeier）建立了精采的田園生活。總之，傅立葉的烏托邦理論曾在西方知識界

產生一定的效應⋯左拉便曾深受傅立葉思想的影響，而在一九○一年——即過世的前一年——出

版《勞動》（Travail）這部論著來表達他對理想社會的看法。不過，早在一八六七年，他便已在

《黛赫絲‧哈岡》（Thérèse Raquin）曾中譯為《紅杏出牆》）這部小說裡，告別了那些庸俗市儈

的巴黎採光廊街。馬克思曾大肆抨擊葛綠恩（Karl Grün, 1817-1887），而力挺傅立葉的理論。馬

克思不僅強調傅立葉「對人的宏觀」（kolossale Anschauung vom Menschen），而且還關注他的幽

默。事實上，身為教育家的傅立葉對尚‧保羅（Jean Paul, 1763-1825）的教育論著《勒瓦納》

（Levana）的影響，就像身為烏托邦社會主義者的傅立葉對薛爾巴特的《玻璃建築》的影響一

般。

II 達蓋爾或全景式繪畫

太陽，請多多珍重！

——安托萬‧韋爾茨（Antoine J. Wiertz），《文學作品》（Œuvres littéraires, Paris, 1869）

繪畫隨著全景式繪畫（Panorama）的創作而在藝術裡嶄露頭角，這就如同建築隨著鋼結構的採用而在藝術裡脫穎而出一般。當全景畫的創作已蓄勢待發時，巴黎正好出現了採光廊街。人們為了讓全景畫完美地仿效自然，曾孜孜不倦地運用一些繪畫技巧，試圖逼真地再現自然風景在各個白日時段的變化、月亮的升起以及瀑布的轟鳴。雅克‧大衛（Jacques-Louis David, 1748-1825）曾教導門生以模仿大自然的方式從事全景畫的繪製。當全景畫致力於維妙維肖地再現大自然的變化時，這種藝術觀點也透過照相術而預示著無聲和有聲電影的問世。

全景式繪畫還同時催生了全景式文學（panoramatische Literatur），《一百零一本書》（Le livre des Cent-et-Un）、《法國人的自畫像》（Les Français peints par eux-mêmes）、《巴黎的魔鬼》（Le diable à Paris）和《大城市》（La grande ville）全是這類型的文學作品。此外，全景式文學還預示往後集結多人創作的純文學小品集的出現：一八三〇年代，德‧吉哈丹（Émile de Girardin, 1802-1881）曾將報紙副刊打造成文學短篇的發表園地。後來一些集結出版的文集便是由這些刊登在副刊、獨立成篇的隨筆所組成，而它們那種環繞著趣聞軼事的文學表達方式，恰恰符合了全景畫生動逼真的前景，以及含藏訊息的背景。在這些文學小品集裡，工人最後一次脫離了本身的階級，而成為田園生活的點綴。

全景畫不僅宣告藝術和技巧的關係即將出現大翻轉，而且還表達出人們當時新的生活感受。城市人在十九世紀期間，一再表達他們凌駕於鄉村的政治優勢，並嘗試把鄉村帶入城市裡。城市

在全景畫裡便擴展為一片自然風景，就像城市後來以更微妙的方式為它的遊蕩者（Flaneur）所預備的環境。發明照相術的達蓋爾（Louis Daguerre, 1787-1851）是全景畫家普黑沃（Pierre Prévost, 1764-1823）的門生，而普黑沃的畫室就設在巴黎第二區的全景廊街（Passage des Panoramas）裡，[4]他們師徒兩人就在那裡為大家展示和說明他們所繪製的全景畫。一八三九年，達蓋爾的全景畫著火燒毀，不過，他也在同一年成功地發明了銀版攝影法（Daguerreorypie），並對外宣布他的這項發明。

阿哈戈（François J. Arago, 1786-1853）[5]曾在國會發表演說時，介紹當時才剛發明的照相術，說明它在人類科技史上的重要性，而且還預言它在科學領域的用途。但另一方面，藝術家們卻開始爭辯照片的藝術價值。照相術的發明後來瓦解了小型肖像畫家（Porträtminiaturists）的專業優勢，而這不只因為經濟方面的緣故，還因為早期照相術的藝術表現已經超越小型肖像畫，儘管在技術方面，較長的曝光時間需要攝影對象在拍照時處於全神貫注的狀態。從社會因素來看，早期攝影師都屬於藝術界的前衛派，而他們大部分的顧客也都來自這個圈子。納達爾（Félix Nadar, 1820-1910）曾為巴黎下水道拍照的做法，已經表明他在攝影界所取得的領先地位。此後，人們便開始期待相機的鏡頭可以扮演發現者的角色。當人們基於新的技術現實和社會現實，而愈發質疑繪畫和版畫的畫面訊息的主觀性時，照相機的鏡頭就變得愈重要。

一八五五年的巴黎世界博覽會舉辦了史上第一場「攝影」特展。韋爾茨（Antoine J. Wiertz,

1806-1865）還發表一篇探討照相術的長文。他在內容裡把攝影定位為繪畫的哲學性啟悟，並以政治的意義理解這種啟悟，一如他的畫作所展現的。我們可以把韋爾茨視為首位主張積極運用攝影、和挑戰影像剪輯的人，即使他本人當時可能沒有預見，這是攝影的必然發展。隨著傳播業的規模日益擴增，繪畫所提供的訊息變愈來愈不重要。為了因應照片的挑戰，畫家們便開始在畫作裡強調圖畫的色彩要素。當立體主義在二十世紀初期取代印象主義，成為藝術創作的主流時，這便意味著，繪畫再度創造出另一個攝影所無法攀抵的藝術領域。照片從十九世紀中葉以來，已為商品市場提供了無數的人物、風景和事件的影像——在此之前，人們頂多只把照片當作個人的留影紀念，幾乎不需要這麼多照片——因而大幅擴展了本身的商品經濟規模。為了進一步提升照片的銷售量，攝影師們還透過一些流行的拍攝技巧，而讓拍照對象在照片上呈現出一番新氣象。這些拍攝技巧的改變便決定了攝影史往後的發展。

III 葛杭維或世界博覽會

是的，當全世界，從巴黎到中國，都推崇您的主義，啊，神聖的聖西蒙，[6]

光輝的黃金年代將再次出現。

那時河流將流著巧克力漿和茶湯，

整隻烤熟的綿羊將在原野上歡騰地跳躍，

炸得酥嫩的梭子魚將在塞納河裡游動。

燉好的菠菜將在土壤裡生長，

並被撒上烤好的麵包碎片；

樹上將結著糖煮的蘋果，

農夫將收割長靴和外套。

降下的雪將化為美酒，降下的雨將變成雞肉，

和蕪菁一道烹煮的鴨肉也會從天而降。

—— 勞格雷與凡德保（Ferdinand Lauglé & Émile Vanderburch），

《路易—布弘與聖西蒙主義者》（Louis-Bronze et le Saint-Simonien, 1832）

世界博覽會是商品崇拜者的朝聖地。一八五五年，泰納（Hippolyte Taine, 1828-1893）曾說：「歐洲人都跑來看商品了！」在世界博覽會出現之前，西方國家會各自在國內舉辦規模較小的工業展覽會。一七九八年，法國的工業展覽會首次在巴黎戰神廣場（Champ de Mars）舉行。法國當局希望「這種活動可以為工人階級帶來娛樂消遣，並成為他們解放的節日。」在這種展覽會

裡，工人階級是主要的顧客群。這是因為當時娛樂產業的架構尚未形成，因此由民俗節慶來滿足民眾消遣玩樂的需求。夏普塔（Jean-Antoine Chaptal, 1756-1832）還受邀在這場工業展覽會的開幕儀式裡，發表了一場關於工業的演說。後來，計劃將地球工業化的聖西蒙主義者（Saint-Simonisten）認為，舉辦世界博覽會是一個可行的構想。舍瓦利耶（Michel Chevalier, 1806-1879）是第一位支持世界博覽會的權威人士。他是昂方坦（Barthélemy Enfantin, 1796-1864）的門生，也是聖西蒙主義者的報紙《環球報》（Le Globe）的發行人。聖西蒙主義者雖已預見全球經濟的發展，但卻沒有料到階級鬥爭的發生。他們雖在十九世紀中葉參與工商活動，但在面對與無產階級有關的問題時，卻束手無策。世界博覽會美化了商品的交換價值，創造了一種讓商品的使用價值退居次要地位的框架，並開啟了一種人們為了散心消遣而沉浸於其中的幻象（Phantasmagorie）。娛樂產業把人們提高到與商品平起平坐的位置，而聽憑娛樂產業的擺佈。在葛杭維過生活。人們享受著與自己的疏離，以及與他人的疏離，而聽憑娛樂產業的擺佈。在葛杭維（Jean Grandville, 1803-1847）的藝術創作裡，商品取得至高無上的地位，以及使人們可以放鬆消遣的、圍繞著商品的光環，都是隱而未顯的主題，而這些主題也都合乎其畫作的烏托邦要素和諷刺要素之間的矛盾。他在描繪無生命事物時，所表現的吹毛求疵，也符合馬克思所指出的商品的「神學阻礙」（theologische Mucken）的意涵，而這些阻礙也清楚地反映在所謂的「特產」（spécialité）上。「特產」是這個時期出現於奢侈品產業的一種商品，但在葛杭維畫作裡，「特

產」卻代表了特產的整體性質。他一律以廣告的精神來呈現特產，而「廣告」（Reklame）這個字眼就是在那個時候出現的。後來，葛杭維的創作生涯以精神失常告終。

時尚：「死亡先生！死亡先生！」

——萊奧帕迪（Giacomo Leopardi），《時尚與死亡的對話》

（Dialog zwischen der Mode und dem Tod）

世界博覽會建造了一個商品王國，而葛杭維便運用他的幻想而將商品的特性轉移給這個新興的商品王國。於是土星的光環成了鑄鐵的陽臺，土星居民便在夜晚到陽臺上，讓自己透透氣。葛杭維在畫作裡所營造的烏托邦，在文學裡也有它的呼應者，也就是支持傅立葉主義的博物學家圖森納（Alphonse Toussenal, 1803-1885）的那些著作。時尚制定了本身所期待的商品崇拜儀式。當時葛杭維還把時尚的要求延伸到人們日常所使用的物品，就像他把時尚的要求擴及商品王國一樣。當他探究時尚的極限時，便為我們揭開了時尚的本質：時尚與有機生命體（das Organische）是敵對的。時尚把有生命的軀體和那個沒有生命的無機世界（anorganische Welt）撮合在一起，並以對待死屍的方式來對待有生命的軀體。屈從於無機世界的性吸引力（Sex-Appeal）的商品崇拜，是時尚得以繼續存在的關鍵，而商品崇拜則役使人類（即消費者），讓人類為它效勞。

一八六七年世界博覽會再度在巴黎舉行時，維克多・雨果（Victor Hugo, 1802-1885）曾發表〈致歐洲各國人民〉這篇宣言，不過，法國工人代表團卻比雨果更早、且更明確地在世博會裡捍衛工人階級的利益。法國工人代表團首次於一八五一年前往倫敦參加世博會，一八六二年又再度組團參加倫敦第二次舉行的世博會，這次的代表團不僅成員高達七百五十人，而且還間接促成了馬克思國際工人協會的成立。資本主義文化的幻象在一八六七年巴黎世博會期間，綻放了最耀眼的光芒。那時法蘭西第二帝國正處於權力的巔峰狀態，而巴黎已證明本身是奢華與時尚之都。奧芬巴哈（Jacques Offenbach, 1819-1880）當時曾為巴黎人的生活節奏定調，他所創作的輕歌劇則是由資產階級持續掌控、卻又充滿諷刺意味的烏托邦。

IV 路易・腓力或室內居所

這顆頭顱……就像夜裡一朵被擺在桌上的、團狀的毛茛花（renoncule）。

——波特萊爾（Charles P. Baudelaire），《烈士》（Un martyre）

路易・腓力（Louis-Philippe, r. 1830-1848）在位期間，「個人」（Privatmann）終於出現在歷史舞臺。不過，新的選舉權雖讓民主機制得以擴展，卻也造成基佐（François Guizot, 1787-1874）所主

導的國會的墮落和腐敗。在基佐的撐腰下，法國握有政治權力的階級便透過商業利益的追逐，而構成了當時的歷史現實。他們為了增加股票資產，便大力推動鐵路的修築，而且還力挺為從商的個人發聲的路易‧腓力政權。七月革命讓資產階級實現了他們在一七八九年所訴求的目標（誠如馬克思所指出的）。

對當時的個人來說，生活和工作的空間首次處於對立狀態。人們在室內的住房裡，建立了自己的生活空間，而辦公室則是一種與住房互補的空間。那些在辦公室斟酌現實情況的個人，還需要一個可以讓自己保有幻想的居所，而且這種需求還因為個人不想把本身的商業考量擴大為社會考量，而變得更迫切。當個人在室內打造自己的天地時，卻會同時排斥商業和社會的考量，因此便衍生出與室內空間有關的幻象。這些幻象對個人來說，就是他的宇宙。在幻象的宇宙裡，個人匯集了遠處和過往的種種，而他的客廳就是世界這個大劇院裡的一個包廂。

在這裡，我還要順便提到新藝術運動（Jugendstil; Art Nouveau）。新藝術為住家的室內設計造成不小的衝擊——就新藝術的意識形態而言——它似乎創造了盡善盡美的室內空間，而且還顯現了本身的目標：讓孤獨的靈魂因為幸福美滿而顯得容光煥發。個人主義（Individualismus）是新藝術的理論。凡德費爾德（Henry van de Velde, 1863-1957）認為，住家反映了屋主的性格，而裝潢布置之於房屋的意義就相當於簽名之於畫作的意義。不過，這樣的意識型態卻無法彰顯新藝術的真正意義。實際上，新藝術代表了當時存在於象牙塔、而且被科學技術圍困的藝術最後一次

突圍的嘗試。新藝術動員了人們內在世界所儲藏的一切，而這些內在的儲藏便表現在作為藝術媒介的線條語言裡，以及那些象徵赤裸和植物特性（以便抵制那個以科學技術作為武裝的環境）的花卉圖案裡。新藝術也會探討鋼結構建築的新要素以及相關的建築形式，而且還打算透過裝飾而重新贏回某些建築藝術的形式。混凝土的使用賦予新藝術打造建築造型的新機會，而大約在這個時期，人們生活領域真正的重心已從住家轉移到辦公室。住家雖被剝奪了現實性，卻是個人的生活天地。易卜生的戲劇《建築大師》（Baumeister Solness）已為新藝術下了結論：個人基於內在世界的一切，而嘗試以技術來接受這種變遷，最後卻導致本身的毀滅。

我相信……在我的靈魂裡存在著：重要的事物。

——杜貝爾（Léon Deubel），《作品集》（Œuvres, Paris 1929）

室內居所是藝術的避難地，而藝術收藏家則是這些居所真正的主人。他們以美化事物為己任，但也肩負著一種薛西弗斯式的、枉費心血的任務，也就是透過物件的擁有來消除該物件的商品性格，畢竟他們只賦予這些物件藝術愛好者所認定的價值，而不是使用價值。藝術收藏家不只夢想本身可以對一個遙遠的、或已過往的世界有所貢獻，而且也希望本身能有益於一個更美好的世界。雖然人們在更美好的世界裡，無法擁有許多他們日常所需要的物品，不過，他們所擁有的物界。

品卻已擺脫了實用的束縛。

　　室內居所不只是個人的宇宙，也是個人的收藏匣。居住意味著留下生活的痕跡，而且個人也重視留在室內居所的痕跡。人們設計了大量的被單和椅套、布罩和匣盒，同時也在這些用品當中留下了日常的印跡。此外，人們也在室內居室裡，留下生活的軌跡，而且還創作了一些調查生活的蛛絲馬跡的偵探小說。愛倫‧坡（E. Allan Poe, 1809-1849）的〈家具哲學〉（The Philosophy of Furniture）一文和偵探小說都已表明，他是有史以來第一位室內居所的觀察家，而他早期發表的那幾本偵探小說的犯案者，既不是紳士，也不是無賴，而是普通的市民。

V 波特萊爾或巴黎街道

對我來說，一切已成為象徵寓意。

──波特萊爾，《天鵝》（Le Cygne）

　　波特萊爾的文學天賦以比喻（Allegorie）見長，而且還從憂鬱中汲取養分。巴黎這座城市便拜他的創作之賜，而首次成為抒情詩的題材。這位擅長使用比喻手法的詩人所創作的巴黎詩作，並非基於本身是土生土長的巴黎人的觀點，而是站在與巴黎疏離的立場所呈現的洞察。波特萊爾以城

市遊蕩者的角度來觀察巴黎，他那種遊蕩者的生活方式，後來還為絕望無助的巴黎居民帶來些許的撫慰。雖然他被大城市和資產階級邊緣化，而無法從其中獲得歸屬感，但他也沒有被這兩者制服。畢竟身為遊蕩者的他，還可以在群眾裡找到自己的庇護所。愛倫・坡和恩格斯（Friedrich Engels, 1820-1895）是最早在著作中討論群眾各種面貌和行為的作家。群眾其實是一層面紗，當遊蕩者穿過這層面紗後，原本熟悉的城市會像幻象一般，跟他們招手。在這些幻象裡，城市一會兒是風景，一會兒是房間。後來這兩者構成了百貨公司，而遊蕩本身則有助於商品的銷售。在百貨公司閒逛，是遊蕩者最後的城市漫遊。

遊蕩者本身的才智已具有市場傾向。他們自以為在察看市場，但事實上，已經在為自己的作品尋找買家。在還未成氣候的中間階段裡，他們會獲得贊助人的支持，但同時他們已開始熟悉市場，因此，會以浪漫不羈的、波西米亞式的文藝青年形象出現。他們在經濟上的不確定性，正好呼應了他們在政治功能上的不確定性。政治功能的不確定性在那些積極投入職業的人身上表現得最為明顯，而他們都屬於波西米亞式文藝青年。他們最初的創作領域是軍隊，後來轉到小資產階級，有時也會鎖定無產階級。不過，這群城市遊蕩者卻把無產階級的領導者，視為他們的敵人，因此，〈共產黨宣言〉（das Kommunistische Manifest）便終結了他們的政治生命。波特萊爾的詩作從這些遊蕩者反叛的激情裡獲得了力量。他曾挺身支持那些無法適應社會生活的孤獨者，而且終其一生，只跟一位妓女發生過性關係。

通往地獄的道路是容易走的。

—— 維吉爾（Virgil），《埃涅阿斯紀》（Aeneid）

女人意象和死亡意象相互交融於巴黎意象裡，這一點正是波特萊爾詩作的獨特之處。波特萊爾筆下的巴黎是一座陷落的城市，而且沉入水面下的部分還多於沉入地面下的部分。巴黎的地下要素（chthonische Elemente）——它的地貌岩層，以及塞納河下那片古老而荒涼的河床——似乎已在他的作品裡留下了印跡。他的詩作所呈現的巴黎那種「死氣沉沉的田園氛圍」具有相當重要的、現代性的社會基底（gesellschaftliches Substrat）。現代性是他的文學創作的主要重點。他因為憂鬱而粉碎了理想（正如他的《惡之華》的首部組詩的標題《憂鬱與理想》〔Spleen et Idéal〕），他的作品的現代性，往往是透過意義的模糊性來援引人類史前時代的種種，而意義的模糊性就是他那個時代的作品及社會環境的特點。正反兩方的辯證所展現的意象，也是意義的模糊性，但辯證的法則卻處於靜止狀態（Stillstand）。辯證法的進行所呈現的意象就是幻象，而辯證法則的靜止狀態則是烏托邦。商品的確提供了這種幻象，以便於人們進行商品崇拜，而且採光廊街——既是商業用途的建築，也是人們的夢想星球——也帶來這種幻象。除此之外，妓女也提供這種幻象，她們既是售貨員，也是本身所販售的商品。

這趟航行是為了認識我的地理學。

—— 赫賈（Marcel Réja），《精神病患的圖畫》（*L'art chez les Fous*, Paris, 1907）

波特萊爾在《惡之華》的最後一首詩作〈航行〉（Le Voyage）裡寫道：「噢，死亡，老船長，時間到了，我們現在起錨吧！」遊蕩者最後的旅程：死亡；旅程的目標：新穎（das Neue）。「深深地探入未知的一切，並發現新的事物。」新穎這種性質無關於商品的使用價值，它所促成的表象是集體無意識所產生的意象所不可缺少的。新穎是偽意識（falsches Bewußtsein）的核心，時尚則是偽意識永不倦怠的代理者。新穎的表象會映現在始終相同的表象裡，就像鏡子所反映的影像始終是它前面的景物一樣。那些一開始就質疑本身的任務、且不再與實用性密不可分的（inséparable de l'utilité）藝術——誠如波特萊爾所指出的——必須讓新穎成為它們的最高價值。新穎的見證者對藝術來說，就是附庸風雅的人。他們之於藝術，正如打扮入時的男士之於時尚一般。在十七世紀，辯證意象的典範是比喻，到了十九世紀，辯證意象的典範便由新穎取而代之。時尚界當時還獲得報紙媒體的支持，畢竟新聞界已建立了具有智識價值、且一開始便蓬勃發展的傳播市場。然而，反對這種潮流的人士卻抵拒藝術品進入這個市場，而且還彼此團結在「為藝術而藝術」這面

旗幟下。華格納（Richard Wagner, 1813-1883）所提出的「總體藝術作品」（Gesamtkunstwerk）[7]

的概念，便源自於這個口號，而「總體藝術作品」總是試圖徹底阻絕藝術在技巧上的發展。慶祝

純藝術的儀式和美化商品的消遣，是兩股彼此對峙的勢力，它們都脫離了人的社會性存在，至於

波特萊爾則受到華格納的迷惑。

VI 歐斯曼或路障街壘

我崇拜美與善、以及所有了不起的事物；

美麗的大自然啟發了偉大的藝術——

它使人們的耳朵和眼目陶醉其中！

我喜愛繁花盛開的春天：女人和玫瑰。

——歐斯曼男爵（Baron Haussmann），《一頭老獅子的告白》

（*Confession d'un lion devenu vieux*）

裝飾繁複的國度，

它的風景和建築散發著迷人的魅力。

這些景致的效果
只建立在透視法的原理上。

—— 波勒（Franz Böhle），《戲劇——基督教教義問答手冊》（Theater-Katechismus）

歐斯曼男爵（Georges-Eugène Haussmann, 1809-1891）心目中理想的巴黎，是一張由好幾條貫穿市區的漫長街道所構成的透視圖，而這樣的規劃也符合十九世紀不斷引人注目的傾向：以藝術計畫來美化人們必須使用的技術。人們不僅應該將資產階級在世俗與精神方面的統治機構神格化，而且還應該以街道及其兩旁街景的框架來理解這些機構。街道和兩旁的建築在尚未完工之前，應該用帳篷布覆蓋，等到完工後，再正式將它們揭開，就像為紀念碑揭幕一般——歐斯曼雷厲風行地執行了拿破崙三世的理想。當時這項都市改造計畫促進了金融資本的流通和投資，巴黎便因為熱絡的投機交易而出現經濟繁榮的景象，而且形同賭博的股票投機買賣還抑制了擲骰子這種封建社會所流傳下來的賭博遊戲。這些賭博者耽溺於時間的幻象，就像遊蕩者沉湎於空間的幻象一樣，而賭博的金錢遊戲在當時的巴黎已變成一種毒品。拉法格（Paul Lafargue, 1842-1911）曾把賭博解釋為人們或多或少對當時的經濟蓬勃發展的模仿。歐斯曼為了改造巴黎市，大量徵收市民的土地和房產，從而引發一股欺騙性的投機浪潮。後來在資產階級和奧爾良主義者（Orléanist）的鼓動下，法國最高法院所做出的判決還擴大了歐斯曼的都市改造所造成的財政赤字。歐斯曼為了維

護自己的專政，便將巴黎置於臨時政府的管轄之下。一八六四年，他在下議院演說時，還公開表達自己對那些居無定所的人口的痛恨，不過，他的巴黎改造計畫反而使這些人口持續地增加。這是因為，後來市區房租的飆高迫使無產階級搬往郊外，一些城區便因此失去了原本所特有的風貌，赤色的外環地帶[8] 也隨之出現。歐斯曼以「拆除藝術家」（artiste démolisseur）自居，以巴黎的脫胎換骨為己任，而且還不忘在回憶錄裡強調這一點。他在推動城市更新的同時，也讓巴黎人疏遠了他們的城市。巴黎人無法再感受到家的歸屬感，而已開始意識到這座大都會不近人情的特性。杜坎（Maxime Du Camp, 1822-1894）就是在這種意識下，撰寫《巴黎》（Paris）這本大部頭著作，其中那些「歐斯曼化的哀訴」（Jérémiades d'un Haussmannisé）便具有聖經式控訴的形式。

歐斯曼改造巴黎的真正目的，是為了確保巴黎不受法國內戰的波及，因此，他想透過新的都市計畫讓巴黎人以後永遠無法在街頭設置路障街壘（Barrikaden）。從前的路易‧腓力曾為了這個目的，而以木塊鋪路（Holzpflasterung），但在二月革命時，路障街壘仍發揮了一定的作用。[9] 恩格斯曾對街壘巷戰有過一番研究，而歐斯曼則打算以雙管齊下的方式阻絕巷戰在巴黎發生：拓寬巴黎的街道讓人們無法設置路障，並在軍營和工人聚居的城區之間，修建路線最短的新道路。時人把歐斯曼的這些措施稱為「戰略性的美化」（L'embellissement stratégique）。

藉由阻撓這些卑劣者的計謀，

啊，共和國！請讓他們看到，

妳如梅杜莎（Medusa）般偉大的容顏

已被紅色電光圍繞著。

——皮耶・都彭（Pierre Dupont），《工人之歌》（Chanson d'ouvriers vers, 1850）

巴黎公社（Pariser Kommune）讓街壘再度復活。[10] 這些橫立在林蔭大道的街壘比以往更堅實而穩固，它們往往高達一個樓層，而且後方還挖有一條壕塹。《共產黨宣言》結束了遊蕩者的時代，而讓遊蕩者轉而投入職場，巴黎公社則終結了那個以無產階級的自由為特徵的幻象，而且還粉碎了一個錯誤的認知：無產階級革命的任務就是和資產階級攜手合作，以共同達成一七八九年革命所訴求的目標。在一八三一年至一八七一年之間，也就是從里昂起義（Lyoner Aufstand）到巴黎公社成立的這段時期，這個錯誤的認知普遍存在於無產階級，但資產階級卻從未出現這樣的認知：早在法國大革命時期，資產階級便為了阻擋無產階級擁有社會權利而展開鬥爭，而且還與慈善運動一拍即合。這種慈善運動不僅可以掩飾資產階級的意圖，而且還在拿破崙三世時期出現了最重要的發展。在拿破崙三世在位期間，蓬勃發展的慈善運動還產生了一部鉅著，即勒普雷（Frédéric Le Play, 1806-1882）[11] 的《歐洲工人》（Ouvriers européens）。儘管資產階級在慈善運動

裡隱藏了本身對無產階級的敵意，但他們在其他的場合卻總是公開表達自身對階級鬥爭的立場。早在一八三一年，他們便已在《辯論雜誌》（Journal des Débats）裡承認，「所有廠主在工廠裡的生活，就跟那些在海外殖民地經營大農場的主人，在奴隸當中所過的生活是一樣的。」從前那些工人起義所遭遇的失敗與不幸，是因為當時的工人缺乏革命理論的指導，雖然當時他們已具備立即而直接的力量，以及著手建立新社會的狂熱。這種狂熱在巴黎公社時期達到了頂點，有時它還為工人階級贏得了資產階級中最優秀分子的支持，只不過這些最優秀分子最後卻屈服於他們的資產階級裡的最惡劣分子。韓波（Arthur Rimbaud, 1854-1891）和庫爾貝（Gustave Courbet, 1819-1877）在當時都挺身支持巴黎公社。而之後的巴黎大火，正好為歐斯曼的都更拆除計畫隆重地完成最後一塊拼圖。

我那個好父親曾住在巴黎。

——古茲科夫（Karl Gutzkow），《寄自巴黎的書信》（Briefe aus Paris, 1842）

巴爾札克是第一位談論資產階級廢墟的人，不過，一直要等到超現實主義的出現，大家才看到了資產階級的廢墟。生產力的發展已將十九世紀那些表露願望的象徵（Wunschsymbol）化為瓦礫碎塊，而且早在那些展現它們的紀念碑崩塌之前。生產力的發展在十九世紀解放了藝術創作的形

式，就像它在十六世紀把科學從哲學中解放出來一般。十九世紀的藝術解放一開始，是讓建築學成為一種結構工程，接下來則是由照相術來再現自然。至於想像力的創作已準備讓本身務實地成為一種平面廣告（Werbegraphik），而文學創作則已屈從於報紙副刊的編輯。所有這些作品都是以市場為取向的商品，只不過它們在進入市場之前，仍有所遲疑而徘徊不前。採光廊街和室內居所、展覽廳和全景畫都出現在這個時期，它們全是當時人們夢想世界的殘留。他們在清醒時對夢境要素的運用，正是辯證性思考典型的例子。由此可見，辯證性思考正是歷史覺醒的關鍵。每個時代不僅夢想著下一個時代，而且還在夢想中努力地邁向覺醒。時代懷抱著目標——誠如黑格爾已認識到的——並以謀略來達到這個目標。然而，隨著商品經濟受到撼搖，我們也清楚地看到，資產階級的紀念碑在尚未崩塌之前，早已是一片廢墟！

──註釋──

1　譯註：關於 Passagen 中譯為「採光廊街」的說明，請參考前面的〈略談華特‧班雅明的一生〉裡的譯註（頁22）。

2　譯註：法國大革命戰爭係指，一七九二年至一八〇二年間，也就是法國大革命爆發數年後，甫建立的法蘭西共和國和反法聯盟國家之間的一系列戰爭。

3　譯註：即社會主義社會的基層組織。

4　譯註：「全景廊街」因從前其入口處上方曾擺掛巴黎全景畫而得名，目前為巴黎主要的集郵市場。

5　譯註：阿哈戈為物理學家，也是法國第二十五任總理。

6　譯註：指法國哲學家聖西蒙（Henri de Saint-Simon, 1760-1825）。

7　譯註：一八四九年，德國歌劇作曲家華格納在〈未來的藝術〉（Das Kunstwerk der Zukunft）這篇文章裡，提出「總體藝術作品」的美學概念。他在該文中指出，藝術創作已邁入「總體藝術作品」的時代，因此，只有將音樂、歌曲、舞蹈、詩、寫作、編劇、表演以及視覺藝術結合在一起，才能產生足以全面涵蓋人類感官系統的藝術經驗。換言之，只有打破各個藝術領域之間的界線，才能創作出最具整體性的藝術作品。

8　譯註：指左傾工人所聚居的郊區。

9　譯註：路易‧腓力在二月革命時遭到推翻。

10　譯註：巴黎公社是法國在一七八一年普法戰爭投降後，法國無產階級在巴黎建立的工人革命政府，但只統治了巴黎兩個多月。

11　譯註：勒普雷是法國經濟學家暨工程師，也是一八五五年巴黎世界博覽會的主辦人。

論波特萊爾的幾個主題

Über einige Motive bei Baudelaire, 1939

I

波特萊爾已料想到，讀者在閱讀抒情詩時，會碰到一些困難，而他在《惡之華》起頭所寫的〈致讀者〉這首詩，便是針對這些讀者而寫的。讀者的意志力和專注力並不高，他們偏好感官的享受，而他們所熟悉的憂鬱還使得自己無法關注和理解抒情詩。因此，當我們遇見某位抒情詩人竟以最不會欣賞抒情詩的群眾作為書寫的對象時，便會感到詫異不已！關於這一點，人們肯定會做這樣的解釋：波特萊爾希望自己被理解，因此，他便把他的詩集獻給那些和他類似的人們。在《惡之華》的第一首詩〈致讀者〉裡，他便以這樣的結尾向讀者致意：

虛偽的讀者——我的同類！我的兄弟！[1]

如果我們換一種說法，還會顯得更貼切：打從一開始，波特萊爾撰寫《惡之華》就沒有期待可以直接獲得群眾的迴響。他當時已評估這本詩集開頭的〈致讀者〉這首詩所描述的讀者類型，而且果真顯示，這是一個很有先見之明的判斷，而隨後他也找到了自己鎖定的讀者群。換句話說，那個時代的環境已愈來愈不利於讀者理解抒情詩作品，有三個實際的因素可以說明當時的情況：其一，抒情詩人已不再表現詩人自己。他們已不再像德・拉瑪丹（Alphonse de Lamartine, 1790-

1869）那般，是詩歌的「吟唱者」，而是從事另一種詩的創作（維爾蘭〔Paul Verlaine, 1844-1896〕顯然把抒情詩的創作特殊化，而韓波則是隱微論者〔Esoteriker〕，2因而刻意讓民眾遠離他的抒情詩作）。其二，正如波特萊爾所指出的，抒情詩已無法再獲得民眾普遍的肯定（雨果剛出版他的抒情詩集時，還獲得民眾熱烈的迴響，而在德國，《歌謠集》〔Buch der Lieder〕3則被視為其中的分水嶺）。其三，民眾對從前流傳下來的抒情詩的反應，已變得更冷淡。我們在這裡所提到的這段時期，大概從十九世紀中葉延續至今。然而，就在這期間，《惡之華》卻愈來愈受青睞。波特萊爾原本預期這本詩集將遇上最格格不入的讀者，而且一開始只有少數讀者懂得欣賞它。但經過數十年的演變後，它不僅成為經典之作，同時也成為大量印行的書籍。

　當環境已愈來愈不利於讀者理解抒情詩時，我們便很容易認為，抒情詩只有在例外的情況下，才和讀者的經驗有持續的關聯性。這可能是因為，讀者的經驗已出現結構性的轉變。或許我們會贊成這種轉變，但我們卻更需要釐清，讀者的經驗究竟在結構上發生了哪些轉變。在這種情況下，如果我們在哲學裡尋找答案，就會看到奇特的事實真相：自從進入二十世紀以來，人們為了獲取「真實的」經驗，而在哲學領域裡展開一連串嘗試，但這種「真實的」經驗卻不同於反映在文明大眾身上的標準化存在和非自然化存在（denaturiertes Dasein）的經驗。這些哲學的嘗試往往被冠上「生命哲學」（Lebensphilosophie）的概念，不過，它們的出發點卻不是人類在社會中的存在，這是可想而知的。這些生命哲學的探討會引用文學作品，不過，它們卻更喜歡援引自

然、尤其偏好援引神話時代為證。這一系列生命哲學研究的初期包括了狄爾泰（Wilhelm Dilthey, 1833-1911）的論著《體驗與文學創作》（Das Erlebnis und die Dichtung），而後則終結於克拉格斯（Ludwig Klages, 1872-1956）與榮格（C. G. Jung, 1875-1961）的學說，然而，後兩者卻獻身於法西斯主義。在這些生命哲學的著作中，柏格森（Henri Bergson, 1859-1941）的早期名著《物質與記憶》（Matière et mémoire）顯得格外突出，因為，它比其他的論著更加維護本身與精確的研究（exakte Forschung）的相互關係。這部著作比較傾向於生物學，而它的書名則已顯示作者的主張：記憶的結構對於經驗的哲學性結構十分重要！實際上，經驗不論在集體生活裡，或在私人生活裡，都是一種傳統的東西。與其說，經驗是由各個牢牢固定在記憶裡的內容所構成的，倒不如說，它是由一些人們通常沒有意識到、卻匯集和累積在記憶裡的資料所構成的。柏格森撰寫這部著作的用意，並不是想從歷史的角度來闡釋記憶，因為，他更反對任何關於記憶的歷史決定論。他尤其避免研究他的哲學所賴以發展的經驗，也就是他的哲學一開始便已鎖定要回應的時代經驗。這個大規模工業化的時代不但令人眼花撩亂，也令人無法眷戀。對於拒絕這種時代經驗的眼睛來說，具有補充性的經驗似乎顯現為自動產生的殘影餘像（Nachbild）。柏格森的哲學就是一種詳細說明、並記錄這種殘影餘像的嘗試，而且還間接指出波特萊爾所清楚記得、卻不曾加以扭曲、並以讀者形態所呈現出來的經驗。

II

《物質與記憶》不斷界定經驗的本質，而它的論述方式總會讓讀者認為，唯有詩人才會成為和補充性的經驗相應的主體。實際上，的確有一位詩人曾檢驗柏格森的經驗理論，他就是普魯斯特。我們可以把《追憶似水年華》當作他在現今的社會條件下，以綜合的方式呈現柏格森所推想的補充性經驗的嘗試。補充性的經驗被普魯斯特自然而然地呈現出來之後，我們就更無法評估這種經驗，而他不僅沒有在這部長篇小說裡迴避這個問題的討論，甚至還引入了一個內在批判柏格森的新要素，儘管柏格森從未疏於強調那種顯現在記憶裡的「行動的生活」（vita activa）和「沉思的生活」（vita contemplativa）之間的對抗。我們可以在柏格森的論著裡看到，人們以回憶的方式觀看生命的長河似乎就是在自由地作決定。普魯斯特一開始便在術語（Terminologie）上提出與柏格森不同的信念。柏格森理論所主張的「純粹的記憶」（mémoire pure）在普魯斯特那裡，便成為非自主記憶（mémoire involontaire; unwillkürliches Gedächtnis），而且普魯斯特也毫不遲疑地把受智識（Intelligenz）支配的自主記憶（mémoire volontaire; willkürliches Gedächtnis）對比於非自主記憶。他在《追憶似水年華》這部鉅著的頭幾頁裡，便已致力於突顯這兩種記憶之間的關係。在這種採用術語的思索裡，普魯斯特談到，他對於度過一段童年時光的小鎮貢布雷（Combray）的記憶在經過許多年後，已變得多麼貧乏啊！他在某天下午被瑪德蓮蛋糕

（madeleine）的滋味——後來他還經常提到這種滋味——帶回到過去之前，其實一直受限於本身聽從注意力召喚的記憶隨時準備提供的訊息，而這種記憶就是自主記憶藉由過往所提供的記憶隨時準備提供的訊息，其實並沒有保存過往的種種。「我們的過往就是處於這種情況。我們刻意喚起往事，是在白費力氣，因為，我們的智識所付出的一切努力，並無法讓我們回到過去。……」4 普魯斯特毫不遲疑地總結道，過往存在於「智識領域及其作用範圍以外的某件往事裡。而且我們並不知道是什麼樣的往事。至於我們對過往的回憶都是隨機和偶發的。我們並不知道在有生之年，我們的回憶裡會浮現哪些往事。」5

普魯斯特認為，個人能否擁有自我形象以及掌握本身的經驗，乃取決於偶然，不過，這些取決於偶然的事情絕不是理所當然的。人們內在的關切並非生來就具有那種毫無展望的個人性質，而是在人們的經驗愈來愈不受外界的影響之後，人們內在的關切才會具有個人性質。報紙便充分反映出這類現象。這類平面媒體如果希望讀者能把刊載的內容變成自身經驗的一部分，那麼它們便無法達到這個目的，不過，如果它們抱持相反的意圖，反倒能如願以償。它們之所以還能存在，是因為它們所報導的事件在讀者的經驗範圍以外。新聞報導的原則（新穎、簡短、易懂，尤其是排除各則新聞之間的關聯性）在這方面的貢獻決不亞於文字的編輯和版面的編排。（克勞斯〔Karl Kraus, 1874-1936〕總是不厭其煩地指出，新聞的文字表現已嚴重地癱瘓了讀者的想像力。）我們依然可以把新聞報導和讀者經驗的隔離，歸因於新聞報導無法進入「傳統」裡。由於

報紙的發行量很大，因此，人們已無法再輕易地表示，自己可以透露什麼消息給他人了！各種不同的傳播形式，在人類歷史上一直處於相互競爭的態勢，但舊有的競爭關係後來卻被那些屢屢引起轟動的頭條新聞所取代，而且這類新聞報導還反映出讀者本身的經驗已日益萎縮。所有這些傳播形式都比口頭講述（Erzählung）──即人類最古老的傳播形式──更引人注目。口頭講述的目的並不像新聞報導那般，純粹是為了傳達所發生的事件，而是講述者想經由講述而讓事件融入自己的生活裡，以便讓聽眾聽到這些事件時，就像在聆聽講述者的經驗一樣。如此一來，口頭講述便留下了講述者的影響，正如陶製容器留下了陶匠的印跡。

《追憶似水年華》這部篇幅長達八卷的小說讓我們理解到，作者普魯斯特為了在現代重新建立講述者的形象，而必須付出哪些努力。他以驚人的毅力撰寫這部小說，而且一開始就面對描述自己的童年往事這項基本任務。至於自己是否能達成這項任務，他認為這取決於偶然，而且還曾估量這項任務可能會碰到的種種困難。在這種思考的脈絡下，他提出了「非自主記憶」這個新概念。這個概念帶有本身所賴以形成的情境的印跡，而且還屬於各種被孤立的個人的所有物。在狹義的經驗所存在的地方，個體過往的某些內容會在記憶裡和集體過往的某些內容結合在一起，而儀式崇拜及其典禮和節慶活動──普魯斯特在著作裡似乎沒有提到他在這方面的回憶──總是會重新融合這兩種記憶的內容。這些儀式會在特定的時間喚起人們的憶想（Eingedenken），[6] 而且還會在人們一生的時間裡，持續地挑起這種憶想。這麼一來，自主的、與非自主的憶想便不再相

互排斥對方。

III

柏格森理論的副產物會出現在普魯斯特所謂的「智識性記憶」（mémoire de l'intelligence）裡，為了發現這種副產物在內容上更豐富的目的，我們最好還是回到佛洛依德的理論。佛洛依德曾在《超越快樂原則》（Jenseits des Lustprinzips）這部於一九二一年出版的論著裡，假設記憶（即普魯斯特的「非自主記憶」）與意識之間存在著一種相互關係。我們接下來針對這種相互關係所進行的思考，並不負有證明其存在的任務，但我們的思考卻必須能夠檢驗這種相互關係對於事實情況的助益。這些事實情況與佛洛依德的想法大相逕庭，而它們或許更有可能被佛洛依德的門生遇上。萊克（Theodor Reik, 1888-1969）[7] 所闡述的記憶理論，有一部分已完全傾向於普魯斯特對自主憶想和非自主憶想的區辨。萊克主張，「記憶（Gedächtnis）的功能在於保護個體所獲得的印象，而回憶（Erinnerung）則以瓦解印象為目標。記憶基本上是保守的，而回憶則具有解構的破壞性。」[8] 萊克的論述是根據佛洛依德精神分析理論的基本原理，也就是佛洛依德曾指出的「意識乃形成於回憶的印跡裡」。[9] 意識「由於本身的特殊性而顯得很突出，換句話說，刺激過程（Erregungsvorgang）在意識裡，並不像在其他所有的心理系統裡會造成某些要素的持續性改

變，卻反而在意識到什麼（Bewußtwerden）的現象中似乎無法發揮作用。」[10] 這個假設的基本公式是：「對同一個心理系統來說，意識到什麼和留下回憶的印跡是互不相容的。」[11]「如果這個留下殘餘回憶的過程從未進入意識裡，那麼，殘餘的回憶往往是最有力、且最持久的。」[12] 換成普魯斯特的說法，這便意味著：非自主記憶的組成內容只能成為人們所無表達、也無法以意識來「體驗」（erleben）、以及不被主體視為「體驗」（Erlebnis）的東西。在佛洛依德看來，聚積「持續存在的印跡，以作為記憶刺激過程的基礎」正是那些應被視為不同於意識的「其他系統」的任務。[13] 依照佛洛依德的看法，這樣的意識根本無從接受記憶的印跡，但卻有另一個重要的功能：使個體免於刺激的傷害。「對有生命的生物個體來說，免於刺激的傷害是一個幾乎比接受刺激更重要的存在任務；生物個體本身具有能量的儲備，所以，首先必須力求本身內部能量轉化的特殊形式，免於受到運作於外在世界的、過強的能量所造成的威脅，就是讓個體受到震驚的威脅。個體的意識愈熟練地察覺這種具有威脅性的外在能量，個體所受到的震驚就會愈不會留下心理的創傷。精神分析學的理論試圖「從突破個體對抗刺激的自我防護這個角度」，理解造成個體心理創傷的那些震驚的本質。對精神分析理論來說，人們「對焦慮缺乏準備」時所出現的驚恐，具有重要的心理意義。[15]

佛洛依德研究[16] 的起因，是因為有一位由於意外事故而患有精神官能症的病患經常夢見一個典型的夢境。他會一再地夢見他本人曾遭遇的災禍，而佛洛依德認為，這種夢境會隨著焦慮的形

以期待這樣的抒情詩具有高度的意識性（Bewußtheit），這麼一來，這些抒情詩便能在作者撰寫

這裡便出現了一個問題：抒情詩如何能奠基於這種將震驚體驗視為常態的經驗？但願人們可

過，對富有詩意的經驗來說，這種意外事故（由於直接被記錄在意識層面的回憶裡）可能會變得索然無味。

簡明扼要地說，個體的這些反應已讓那些引發震驚的意外事故獲得了可被人們體驗的性質。不最適當的情況來接收刺激。」[19]震驚便以這樣的方式被接受，也以這樣的方式受到意識的阻擋，意識與大腦皮質有關，由於大腦皮質「受到刺激作用強烈的影響，因此，大腦皮質會為人們安排有時間來組織我們原本所欠缺的、接收刺激的能力。」[18]人們對於刺激的接受會因為本身受過刺激處理的訓練，而變得比較得心應手，而且人們為了刺激的處理，還會在緊急的情況下，求助於自己的夢境和回憶。佛洛依德認為，通常是由清醒的意識負責接受這種處理刺激的訓練。清醒的於……驚奇的範疇；它們證明了人類的不足之處……回憶是……一種基本現象，而且還會讓我們

接傳承自波特萊爾的作者。）梵樂希曾表示，「人們的印象和感官知覺，就其本身而言，乃隸屬還能讓這個興趣和他向來所從事的純抒情詩的創作取得協調一致，從而將自己展現為唯一一位直因為，梵樂希本身對人類心理機制在現今生存條件下的特殊運作方式很感興趣。（此外，梵樂希

精神官能症（traumatische Neurose）。」[17]梵樂希似乎也有類似的看法。這個巧合值得大家注意，成，而「試圖」要「學習處理外界的刺激，不過，這位患者如果忽視這種夢境，就會出現創傷性

作品時，喚起他對某項計畫的構想。這一點完全切合波特萊爾的詩作，而且還使他和前輩愛倫·坡以及後輩梵樂希有所交集。普魯斯特和梵樂希對波特萊爾的思考，是以一種冥冥中早已注定的方式彼此相互補充。普魯斯特曾寫過一篇關於波特萊爾的文章，不過，這篇文章所造成的影響仍不及他的長篇小說《追憶似水年華》裡的某些沉思。梵樂希則在〈波特萊爾的處境〉（Situation de Baudelaire）一文中，為《惡之華》寫下了一篇經典的導論。他在內容中談道：「波特萊爾勢必要面對這樣的問題：他希望成為一位偉大的詩人，但卻不想讓自己變成另一個雨果、德·拉瑪丁和德·繆塞（Alfred de Musset, 1810-1857）。我並不是說，波特萊爾曾意識到自己有這個意圖，不過，這個意圖必然存在他的身上——這個意圖其實就是波特萊爾本身，也是他的國家至上原則（Staatsraison；Raison d'état）。」[20] 談論一個詩人所崇奉的國家至上原則，聽起來實在令人感到有些奇怪，但這樣的說法確實有值得我們注意的地方：也就是脫離體驗的束縛。此外，我們還可以把波特萊爾的抒情詩創作視為這樣的使命：他用他的詩作填補了他所發現的那個空缺的位子。他的作品不只像其他人的作品一樣，被歸入歷史的範疇，而且它們自身也希望進入歷史的範疇，同時它們也這樣看待自身。

IV

震驚的要素在各個印象中所占的成分比愈高，意識就必須愈堅持不懈地關注如何防止刺激的傷害。當意識在這方面的運作獲得愈多成果時，印象轉化為經驗（Erfahrung）的機會就愈少，因此，印象比較能體現「體驗」（Erlebnis）概念，而非「經驗」概念。當意外事故被安排在意識裡的某個確切的時間點時，人們或許可以看到，意識對於震驚的抵擋所特有的成果，而意識所付出的代價便是喪失本身內容的完整性。這可能是內省（Reflexion）最了不起的表現；它會把個體所遭遇的意外事故變成個體的體驗。如果沒有內省，個體原則上就會受到愉快或不愉快的驚嚇（後者占大部分）。根據佛洛依德的看法，個體在受到驚嚇的情況下，會允許本身的意識停止對震驚的抵擋。波特萊爾曾在一個刺眼的意象裡描述這種情況：他以一場雙人的決鬥做比喻，參與決鬥的藝術家在被擊敗之前，會因為內心的驚恐而尖叫起來，[21] 而這場雙人決鬥正是創作的過程本身。由此可見，波特萊爾已將震驚的經驗置入他的藝術創作的核心。他的這番自我表述具有重要的意義，並受到同時代人士所發表的看法的支持。由於波特萊爾曾身處驚恐之中，因此，他也會引發人們的驚恐：瓦耶（Jules Vallès, 1832-1885）曾在著作裡提到，波特萊爾臉部會出現古怪的表情變化；[22] 德‧彭瑪丹（Armand de Pontmartin, 1811-1890）曾依據納吉奧（Adrien Nargeot, 1837-19?）所繪製的肖像版畫，而確定波特萊爾那張面孔其實頗為嚇人：克拉岱（Léon Cladel,

1835-1892）曾強調這位詩人與人交談時，所使用的那種尖銳的語調；哥提耶（Théophile Gautier, 1811-1872）曾談到他在吟誦時，喜歡突然停頓下來；[23] 納達爾則描述他在行走時那種不連貫的步態。[24]

精神醫學已經知道，人們遭受精神創傷時，會出現哪幾種類型。波特萊爾相當重視，如何在震驚可能產生的地方，以精神和肉體的自己全力防備震驚的出現，而且他還用人們擊劍格鬥的樣態來呈現這種阻擋震驚的意象。他曾趁著巴黎正沉睡的深夜時分，特地出門拜訪友人康士坦丁·蓋伊斯（Constantin Guys, 1802-1892），並對他做了如下的描述：「他就站在那裡，低頭俯身於桌面，敏銳地注視著眼前的那張畫紙，那種專注的程度就像白天在處理身邊的事情一般；他如何以鉛筆、鋼筆和畫筆展開格鬥，把玻璃杯裡的水灑向天花板，試著用鋼筆在自己的襯衫上塗鴉；他如何迅速而激烈地追求繪畫的創作，似乎深恐那些已浮現的意象會棄他而去；所以，即使在獨處時，他依然保有戰鬥力來抵擋本身所面對的衝擊。」[25] 波特萊爾在〈太陽〉（Le soleil）這首詩的頭一段，也曾描繪自己置身於這種驚人的戰鬥裡的樣貌；這大概是《惡之華》裡，唯一呈現正在寫詩的波特萊爾的地方。

沿著老舊的郊區，那裡的簡陋房舍

窗板已關上，掩護著人們暗中的尋歡作樂，

當毒辣的太陽所散發的、強度加倍的光線

正射向城市和田野，射向屋頂和穀物時，

我獨自去練習我那稀奇古怪的劍術，

在每個角落尋嗅偶得的詩韻，

絆倒在詞語上，就像絆倒在鋪石路面的石塊上，

有時還會碰到夢想已久的詩句。[26]

震驚的經驗已對波特萊爾的作品結構造成了決定性的影響。紀德（André P. G. Gide, 1869-1951）曾談道，波特萊爾詩作的意象和觀念、事物和詞語之間所存在的不連續性（Intermittenzen），而這些不連續性正是波特萊爾詩作令人感動的地方。[27] 希維耶（Jacques Rivière, 1886-1925）則指出撼搖波特萊爾詩句的那些暗中的衝擊，而這些詩句裡的詞語後來還自行崩解。希維耶曾從波特萊爾的詩作裡，舉例說明這種已崩解的詞語：[28]

有誰知道我夢境裡那些剛綻放的鮮花能否

在這片像海岸般被波浪沖刷的土壤裡，找到

神祕的滋養，而從中獲得力量？[29]

或者：

喜愛它們的西貝爾（Cybèle），為她增添了盎然的生機。[30]

波特萊爾還有一首詩，其著名的頭一行詩句也是這裡的另一個佳例：

那位你所嫉妒的、心地高尚的僕人。[31]

波特萊爾創作《巴黎的憂鬱》（Le Spleen de Paris）這部散文詩作品的意圖，就是希望這些隱而未顯的規律性也能在詩句以外，獲得應有的重視。他把這部詩集獻給《通訊報》（Presse）總編輯烏薩耶（Arsène Houssaye, 1815-1896），並在題詞裡寫道：「在我們當中，誰不曾在壯志滿懷的日子裡，夢想自己能創作出一首絕妙的散文詩？為了適應人們情感豐富的心靈活動、幻想裡的情緒起伏以及意識所承受的震驚，散文詩的作品在語調上必然缺少節奏和韻腳，但卻具有足夠的靈活性和裂解性。懷有這種理想的人，主要是那些住在大城市、且擁有許多錯綜複雜的人際關係的創作者。然而，這種理想卻有可能變成他們所執著的頑念。」[32]

波特萊爾的這段話讓我們確認了以下兩點：其一，在波特萊爾的作品裡，受到震驚的人物及

其本身與都會大眾的接觸之間，存在著內在的相關性。其二，大眾究竟意味著什麼。大眾根本不是階級，也不是任何具有結構性的集體。大眾只和行人這種沒有固定型態的大眾有關，也就是街道上的民眾。[33] 雖然波特萊爾不曾以大眾作為創作的題材，但卻從未忘記大眾的存在。大眾以隱藏的姿態，在波特萊爾的作品裡留下烙印，就像大眾也以隱藏的姿態，顯現於前面我們所摘錄的波特萊爾作品片段一樣。此外，我們還可以在大眾身上發現擊劍者的意象：擊劍者所揮出的每一擊，都是為了在大眾當中開拓出一條路徑。沒錯！波特萊爾曾在〈太陽〉這首詩裡，描繪自己穿越渺無人跡的市郊，而我們似乎可以這麼理解那種隱密的情況（波特萊爾詩句的美感在這種情境裡，已完全彰顯出來）：詩人為了取得詩的戰利品，便帶著詩的詞語、片段和頭一段所組成的幽靈團（Geistermenge），在那些荒涼的街道上，展開一場戰鬥！

V

大眾是十九世紀文學家最喜愛的創作題材。當時大眾正準備以讀者群的面貌出現在普遍具有閱讀能力的、廣大的社會階層裡。大眾已成為委託創作的顧客，他們希望自己能出現在當代小說裡，正如中世紀的藝術贊助人被畫入繪畫作品一樣。雨果是十九世紀最受歡迎的作家，他會基於內心的敦促而從事文字創作，以便滿足大眾的閱讀需求。大眾對他來說，就是由委託者、由讀者

所組成的大眾，這一點其實和古希臘羅馬時代的情況相去無幾。雨果不僅是第一位在著作的書名裡提及大眾的文學家——例如《悲慘世界》和《海上勞工》（*Les travailleurs de la mer*）——也是當時法國唯一一位能和報紙副刊的連載小說作者競爭的文學家。大家都知道，歐仁・蘇（Eugène Sue, 1804-1857）[34] 相當擅於創作那些表達小市民心聲的作品，而且後來還於一八五〇年在巴黎市選區高票當選國會議員。青年時期的馬克思會公開譴責歐仁・蘇的小說《巴黎的祕密》（*Mystères de Paris*），並非出於偶然。馬克思所主張的那種超世脫俗的社會主義迎合大眾，但他心裡卻很明白自己所肩負的任務，就是把沒有固定型態的大眾打造成鋼鐵般的無產階級。因此，恩格斯在他的早期著作裡始終謹慎地描述大眾，而這等於率先探討了馬克思學說裡的大眾主題。

《英國工人階級的狀況》（*Die Lage der arbeitenden Klasse in England*）寫道：「像倫敦這樣的城市真的很奇特！人們在這座城市即使走了好幾個鐘頭，也看不到它的盡頭，而且連稍稍顯示已接近郊外綠野平疇的跡象也沒有發現。三百五十萬人聚居在一個地方的極度集中化，讓這三百五十萬人的力量增加了一百倍……不過，人們後來卻發現，這樣的城市發展所付出的代價。人們只要在倫敦的主要街道上閒蕩數天……就會發覺，倫敦人為了在他們的城市裡實現隨處可見的文明奇蹟，而不得不犧牲人性中最美好的部分。此外，還有無數的勞工隱身於這座城市陰暗的角落，他們不僅沒有工作機會，還備受壓迫……街頭熙攘擁擠的人群令人感到厭惡，這樣的生活已違反人性。數十萬名來自社會各個階層和各種身分的人們在街道上相互推擠，彼此錯身而過，難道他們

在追求幸福這件事上，不具有相同的能力、特質和渴望？……然而，他們卻從彼此的身旁匆匆走過，好像他們之間沒有任何共通之處，而且彼此毫不相干似的。他們只在一點上達成共識，就是默默地遵守街道的步行規則：行人在人行道上必須靠右邊行走，以免阻礙迎面而來的人們。但這些在街道行走的人們卻不會想到，要朝別人瞧一眼。當愈多個體擠在一個狹隘的空間裡生活時，個體便會基於個人利益而讓自己變得更麻木，而這種可怕的冷漠也令人更反感，同時也對別人更具有傷害性。」[35]

恩格斯對大眾的這番描述，顯然有別於哥茲蘭（Léon Gozlan, 1803-1866）、德爾佛（Alfred Delvau, 1825-1867）或呂涵（Louis Lurine, 1812-1860）這些當時已小有名氣的法國作家對大眾的刻劃。恩格斯筆下的大眾，缺少遊蕩者在人群當中活動所憑藉的機智靈活和無拘無束，而這些特質也正是那些作品連載於報紙副刊的作家，在大眾身上所特別關注的東西。由於大眾或多或少讓恩格斯感到驚慌失措——比方說，路上行人彼此匆匆而過的速度讓他覺得不舒服——因此，他會在道德和審美的層面做出一些回應。他的描述之所以具有魅力，是因為裡面的內容融合了他本人深具見地的批判性和一些陳舊的觀點。恩格斯生長於當時仍落後封閉的德國，或許他從未像大城市的居民一樣，必須面臨那種足以讓自己迷失於人潮裡的誘惑。不過，黑格爾卻是一個不一樣的例子。黑格爾在離世前不久，首次造訪巴黎。並從巴黎寫信告訴他的妻子：「當我沿著巴黎的街道步行時，我看到的人們看起來就跟柏林人[36]沒啥兩樣——他們穿著相同款式的衣服，臉孔和樣

貌都差不多，只不過居民的人數更多而已。」[37] 對巴黎人來說，在這種規模的群體裡的活動是很自然的事。巴黎人不論和大眾之間保持多大的距離，都會受到大眾的影響，而無法像恩格斯那般，以旁觀者的角度從外部看待大眾。波特萊爾[38]也跟巴黎人一樣，因為，大眾對他來說，幾乎不是外在於他本身。如果我們細讀他的作品，就可以發現，他一方面受到大眾的吸引和誘惑，而另一方面也在抗拒大眾。

由於大眾是以這樣的方式存在於波特萊爾的內在世界，所以人們如果想在他的作品裡尋找關於大眾的描述，就會白忙一場，因為，波特萊爾幾乎不曾以描述的形態，呈現作品中最重要的題材。德賈丹（Paul Desjardins, 1859-1940）曾意味深長地指出，波特萊爾「其實更在乎把意象嵌入記憶的深處，而不是裝飾和美化意象。」[39] 倘若人們想在波特萊爾的《惡之華》和《巴黎的憂鬱》裡，尋找雨果所擅長對城市的那些生動的描繪，只會徒勞無功。波特萊爾既沒有敘述巴黎這座城市，也沒有描寫它的居民，而這樣的留白反而讓他可以處於一種藉此說彼的創作狀態。他的大眾始終是大城市的大眾，而他的巴黎始終是人口過多的巴黎。他對大眾和巴黎的留白反而使他大大地超越了巴畢耶（Henri Auguste Barbier, 1805-1882），因為，巴畢耶所採用的敘述手法造成了大眾和城市之間的分離。[40] 在《巴黎風貌》裡，人們幾乎可以隨處指出大眾隱而未顯的存在。當波特萊爾以黎明拂曉作為創作的主題時，那些空無一人的街道便隱約散發著「群眾的沉默」，而這也是雨果在夜晚的巴黎所察覺的東西。波特萊爾並不是一下子就讓我們在《惡之華》裡看

到，那些擺在滿是塵土的塞納河畔等待出售的解剖學圖集裡的圖片，更何況他還讓那些已過世的大眾以不顯眼的方式代替了這些圖片裡的骨骸：〈死亡之舞〉（Danse Macabre）這首詩裡，出現了一群擁擠的骷髏，而且還往前方移動。〈矮小的老婦人〉（Les petites vieilles）這首詩則呈現了模樣乾癟的老女人的英雄主義。因為，這些老太婆反而因為步行已無法再維持某種速度，思維已無法再知悉當前的一切，而讓她們從平凡的大眾裡脫穎而出。大眾是一幅飄動不定的面紗，波特萊爾則透過它來觀看巴黎，[41] 而大眾的存在還成為《惡之華》的〈致一位擦身而過的女子〉（À une Passante）這首著名詩作的主調。

在〈致一位擦身而過的女子〉這首十四行詩裡，所有的文字和詞語所呈現的，都是沒有姓名的大眾。然而，這首詩的創作過程卻取決於大眾，就像帆船的行駛取決於吹動的風一般。

街道在我的周圍震耳欲聾地喧嚷著。

一位高䠷纖細、穿著全黑喪服的婦女帶著莊嚴的悲傷

徒步行走，用她那隻闊氣而挑剔的手

撩起並擺動她那鑲飾著花邊的裙襬；

敏捷而高貴，露出恰如雕像的小腿。

我喝著酒，渾身顫動有如發瘋；

在她的眼裡，有醞釀風暴的紫青色天空，

還有迷人的溫柔和致命的歡樂。

她的眼神突然使我重生，

難道在進入永生之前，我再也見不到妳？

電光一閃……然後是黑夜！迅速消失的美人，

距離這裡已相當遙遠！太遲了！也許永遠無緣再見！

畢竟我不知妳的行蹤，而妳也不知我的去向，

啊，妳已知道，我鍾情於妳！[42]

一位蒙上寡婦黑面紗的陌生婦女和詩人的目光相遇，她在熙熙攘攘的人群裡默默地任人推擠，看來像謎團一般，令人捉摸不透。這位生活在大城市裡的詩人首先是透過大眾，才看到這個令他著迷的景象──他遠遠沒有感受到來自大眾的對抗和仇視──這就是人們對這首十四行詩所應有的領會。這位城市詩人的欣喜和陶醉，不只來自他看到愛戀對象的第一眼，也來自對她的最後一

瞥。在他的詩作裡，著迷的那一瞬間就等於是永遠的告別。所以，這首十四行詩所呈現的承受震驚的人，其實就是承受災難的人，而這樣的人物形象也影響了詩人的情感本質。讓人們的身體在壓力狀態下緊縮的東西──像精神失常者那般地緊繃（crispé comme un extravagant）──並不是肉慾在其一切本質裡因為占有而獲得的欣快感，而是讓孤獨者無法招架的性愛的震撼。以上這段

從〈致一位擦身而過的女子〉所摘錄的詩句「只有在大城市裡，才會被創作出來」，[43] 套用蒂博代（Albert Thibaudet, 1874-1936）曾說過的話。波特萊爾的這些詩句並不希望本身承載著豐富的意涵，不過，它們卻呈現了大城市生活所帶給情愛的汙名。普魯斯特正是從這樣的觀點來閱讀這首十四行詩，因此，他後來便在作品裡，以阿爾貝蒂（Albertine）這個女性角色再現這位哀傷的寡婦，而且還以明確的指涉性敘寫這位巴黎女人。「當阿爾貝蒂再次走進我的房裡時，她身上那件黑色緞面的連衣裙讓她顯得臉色蒼白。她就像那種面無血色、而內心卻熱情如火的巴黎女人。這種類型的巴黎婦女呼吸不到新鮮的空氣，她們因為本身的生活方式或某些惡習的影響──這些女人如果沒有在臉上擦脂抹粉，就會出現不安的神情，所以很容易辨認──而在大眾裡耗損自己。」[44] 情愛的對象所顯露的模樣──後來也出現在普魯斯特的作品裡──恰如波特萊爾這位生活在大城市裡的詩人對於情愛的經驗，以及他在詩作裡，對於情愛的征服。或許我們可以這麼說，情愛不是沒有獲得滿足，而是向來就不需要被滿足。[45]

VI

愛倫・坡曾寫下一則短篇小說，在從前以「大眾」為主題的文學創作中，算是一部經典作品。這篇小說的內容有一些值得注意的地方，只要人們仔細地閱讀，便可以發現，裡面所蘊含的那股隱藏的社會力量相當強大。因此，人們應該把它當作足以獨力對藝術創作發揮多重而間接的、微妙而深刻的效應的源頭。愛倫・坡的這則短篇小說以《人群中的人》（*The Man of the Crowd*）為標題，曾被波特萊爾譯為法文。故事的發生地點在倫敦，主角——亦為第一人稱敘述者——是一位久病過後、首次重回都市的熙攘喧囂的男子。他在一個秋日的黃昏時分，走進倫敦一家大型咖啡館。他坐在靠窗的位子上仔細地察看身邊的客人，還有手中那份報紙的廣告，不過，他對窗外那些匆匆經過的人群最感興趣。「那條街道是倫敦最熱鬧的街道之一，白天總是人擠人，黑夜降臨後，人潮還愈來愈多；當街道旁的瓦斯路燈被點亮時，左右兩邊反向移動的人潮，便絡繹不絕地經過我光顧的那家咖啡館。那天晚上的心境是我從未有過的。我盡情地享受眼前萬頭鑽動的人流所帶給我的那種新鮮的刺激。漸漸地，我不再注意咖啡館裡有什麼動靜，只顧著觀看外面的街景，而忘記自己身在何處。」[46] 以上是《人群中的人》開頭的片段。愛倫・坡的這篇小說相當重要，他一定是根據自己的實際經歷撰寫而成的。接下來，我們還要探討這個故事的形成背景。

在愛倫‧坡的作品裡，倫敦的大眾就像街道旁的煤氣路燈那般，看起來暗淡朦朧又飄忽不定。這樣的描述不僅針對隨夜色降臨而「從他們的巢穴裡」爬出的那些無賴，[47] 而且也適合套用在商界經理人這個階層。以下是愛倫‧坡對後者的描述：「他們的頭髮大部分都很稀疏。他們的右耳因為被用來架筆而顯得有些變形，看起來有點兒像風耳。他們都習慣在打招呼時，推一下帽子，而且懷錶上的金鍊都是那種短短的、過時的樣式。」[48] 更驚人的是，愛倫‧坡還依據大眾的言行舉止來描述大眾。「路過的這類行人大部分看起來都心滿意足、精明能幹，他們都是腳踏實地的人，似乎只想在人群中走出一條自己的路。他們眉頭緊蹙，目光四處遊走。當他們被身旁的行人推撞時，並不會因此而變臉，只是整整衣服，便繼續快步前進。此外，還有另一個為數眾多的階層。這些人漲紅著臉，舉止行為毫無條理可言，還有手勢配合。他們似乎在龐大的人群裡，感受到自己的孤獨。當他們在半路上被人潮阻擋而無法前進時，便突然不再喃喃自語，不過，卻做出更多手勢。他們在原地等候時，會心不在焉地、勉強地微笑著，直到那些擋路的人群離開為止。如果他們被人衝撞，反而還會向對方鞠躬致意，因此顯得相當拘謹。」[49] 我們可能會以為，愛倫‧坡的這番描述是針對那些貧窮的、已喝得半醉的人們，但其實他是在描述「那些擁有良好的社會地位的人」，比如商人、律師以及從事股票交易的投機者。」[50] 因為，這種意象呈現出一種刻意扭曲人們不宜把愛倫‧坡所勾勒的大眾意象稱為寫實主義。因為，這種意象呈現出一種刻意扭曲現實的幻想，而這種幻想已讓愛倫‧坡作品的文本遠離了人們經常推薦的社會寫實主義的模式。

巴畢耶就相當擅長使用這種社會寫實主義的創作手法——所以，人們對於他所描繪的事物比較不會感到驚奇——而且他還選擇了一個比較透明的創作主題：被壓迫的大眾。愛倫·坡的創作並沒有觸及這個主題，但是，他的作品絕對和「人群」有關。他跟恩格斯一樣，已在大眾所搬演的那場戲劇裡，察覺到些許的威脅性，而他所營造的「大城市的大眾」（Großstadtmenge）這個意象，後來也對波特萊爾的作品產生了決定性的影響。當波特萊爾被「大城市的大眾」拉進他們當中，並像遊蕩者那般成為大眾的一員，而屈服於大眾的勢力時，便已無法擺脫源於大眾的那種非人性的情感。他雖與大眾同流合汙，但卻也幾乎同步地讓自己與他們隔離。他深深地融入大眾當中，其實只為了讓自己用蔑視的眼光將大眾拋入一種毫無價值的存在裡。他曾審慎地承認，自己這種矛盾心理具有些許的強迫性。或許他的詩作〈黃昏的暮色〉那種不可思議的魅力，也和這種矛盾心理有關。

VII

波特萊爾認為，可以把他所提出的「遊蕩者」類型和愛倫·坡筆下那位漫遊於夜間倫敦的敘事主角所跟隨的「人群中的人」（der Mann der Menge）劃上等號。[51] 然而，人們卻無法接受這個觀點，畢竟「人群中的人」不是遊蕩者，因為在「人群中的人」身上，激昂狂熱已取代了遊蕩者

的泰然自若。反倒人們應該認為，「人群中的人」如果從原本所在的環境被抽離出來，就一定會變成遊蕩者。實際上，倫敦提供「人群中的人」的環境，肯定不同於愛倫‧坡小說裡的描述。相較之下，波特萊爾筆下的巴黎卻保留了舊日美好時光的某些特徵：比方說，後來被橋樑所取代的渡輪，當時仍穿梭於塞納河兩岸；在波特萊爾過世那一年，一位巴黎企業家為了讓富裕市民的交通更為舒適，使其免於乘坐馬車的顛簸，還突發奇想地推出了五百頂付費的轎子，做起乘轎的生意。此外，採光廊街也在巴黎廣受歡迎，因為，身在其中的城市遊蕩者可以不用看到那些呼嘯而過、卻不把行人放在眼裡的馬車。[52]城市裡的行人擠在人群當中，但城市裡的遊蕩者卻需要可以迴旋的生活空間，因為，他們不願意失去那種遊手好閒的生活。許多人都忙於分內的工作，遊手好閒的人卻可以遊蕩，而脫離社會的常規。不過，當這種遊手好閒的生活被人們認可為一種類型時，遊蕩者所擁有的空間，就會跟城市繁忙交通所在的空間那樣地狹小。倫敦有自己的「人群中的人」，而在柏林與他們對應的，則是三月革命爆發之前、經常出現在柏林街頭的「遊手好閒者南特」（der Eckensteher Nante）這種典型性人物形象；至於巴黎的遊蕩者則是這兩者的中間類型。[53]

那麼，遊手好閒的人又如何看待大眾呢？霍夫曼（E. T. A. Hoffmann, 1776-1822）在他的最後一則短篇小說《表弟的角窗》（Des Vetters Eckfenster）裡，曾對此加以著墨。這部作品的發表時間比愛倫‧坡的小說《人群中的人》早了十五年，因此，可以被視為描繪大城市街頭景象最早的

文學嘗試。此外，這兩則短篇小說的差異也值得大家注意：《人群中的人》的主角是在公開的場所，而《表弟的角窗》的主角則是在自己的家裡觀察窗外的動靜；《人群中的人》的主角深受窗外一切的吸引，最終被捲入大眾的漩渦裡，而《表弟的角窗》的主角則身體癱瘓，即使他在自己家裡的角窗前對喧嚷的人潮有所觀察，卻無法起身跟隨他們。不過，這位癱瘓者對大眾的觀察卻遠比《人群中的人》的主角更為超然，正如他在幾層樓高的住家公寓居高臨下一般。他從這個制高點徹底地審視地面上的人群——從容自在的人們正聚集在一個販賣生鮮食材的週間市集。他手裡拿的那只觀賞歌劇的望遠鏡，讓他可以從人群當中看到一幅又一幅世間的生活百態。他對這種小型望遠鏡的使用完全合乎他的內心對大眾的態度。誠如他自己所承認的，他要讓那些來家裡找他的人透過這只望遠鏡「看到藝術最初的創作成果。」[54] 這類創作當然包含了一種欣賞活潑意象——就像畢德麥雅藝術風格所刻意營造的那種活潑意象——的能力。霍夫曼在內容裡所寫下的一些激勵人心的空談，已為這篇小說提供了詮釋。[55] 我們倒不妨把這樣的內容當作一種即將展開的文學嘗試，但顯然地，這樣的文學嘗試卻因為柏林當時的環境，而無法完全成功。假若霍夫曼曾去過巴黎或倫敦，他就會描寫大眾本身，而非聚焦於週間的市集。或許他也會採用像愛倫·坡筆下那群在瓦斯路燈下熙來攘往的大眾這樣的主題，而不是讓小說內容充斥著對婦女的刻畫。然而，為了呈現其他的大城市觀察者所感受到的神祕性，其實連大眾主題也是多餘的。人們對海涅有一段引人深思的描述，在這裡就顯得很貼切。一八三八年，馮恩瑟（Karl August Varnhagen von

Ense, 1785-1858）曾收到一封友人的來信，其中有一段內容談及流亡於巴黎的海涅：「巴黎的春天景象讓海涅感到痛苦不堪。上一次我跟他沿著林蔭大道散步時，那條大道的氣派和活力顯得如此獨一無二，而讓我讚嘆不已，不過，他當時卻格外強調眼前這種街景的恐怖，一種已和這個世界中心交融在一起的恐怖。」[56]

VIII

當大城市的大眾率先考慮進行某事時，內心便會出現擔憂、厭惡和驚恐。在愛倫‧坡的作品裡，大眾帶有些許的野蠻性，而紀律只能勉強地約束他們。後來，恩索（James Ensor, 1860-1949）總是不厭其煩地讓紀律和野性在大眾當中相互對峙。他喜歡把軍隊畫入狂歡的人群裡，並讓他們的和睦相處成為一種樣板，甚至還成為警察和盜匪同流合汙的極權國家的樣板。梵樂希曾敏銳地察覺「文明」症候群，而且還舉出其中的一種事實情況。他寫道：「住在大城市市區的居民已退化到野性狀態，也就是處於個別而孤單的狀態。從前人們那種依賴他人的情感，因為生存的需求而得以維繫，但後來卻隨著保障個人生存的社會機制順暢地運轉，而逐漸地鈍化！這種社會機制的完備化，已使得某些行為方式和情感活動失去原有的作用。」[57] 舒適導致個體的孤立，但另一方面，卻也讓它的受益者和它更加親近。人們在十九世紀中葉發明安全火柴後，還出現一

系列的技術革新。這些創新都有一個共通點：一個簡單的動作就能啟動一連串繁複的運作過程。當時這種發展紛紛出現在許多領域裡，電話便是其中之一：拿起聽筒這個簡單俐落的動作，已讓人們不用再不停搖著舊式電話的柄桿。在許多一次到位的簡單動作當中──比如扳、插、按等──以「按下」照相機快門的成果最為豐碩。人們只要用手指按一下，就可以在底片上永久留下鏡頭前的景象，換句話說，照相機賦予拍照的那一瞬間一種恆久的震驚。按快門的觸覺經驗促成了攝影的視覺經驗，就像報紙的廣告版或大城市的交通所帶給人們的視覺經驗一樣。行人在車潮中穿行，會受到震驚和碰撞。當他們經過危險的十字路口時，神經緊繃的刺激還會迅速通過全身，宛如電池的脈衝放電。波特萊爾曾談到，人們潛入人群裡，就像潛入蓄電池裡一般，而且他還以另一種方式描述行人的震驚經驗：把行人稱為「配備意識的萬花筒」。[58] 愛倫‧坡筆下的那群行人會無端地四處張望，相形之下，現在的行人卻必須如此，以便讓自己看清交通號誌的指示。由此看來，技術已使人類的感覺中樞臣服於一種形式複雜的訓練。後來，電影的出現滿足了當時人們對外在刺激的那種迫切的新需求。在電影裡，觀眾感受震驚的察覺就是觀賞電影的形式原則（formales Prinzip），而且已發揮了作用。那種在工廠流水線主導生產節奏的東西，正是觀眾感受電影節奏的基礎。

馬克思之所以強調手藝匠人（Handwerker）在勞動上流暢的連貫性，顯然有他的理由。相較於工人在工廠流水線旁的勞動，手藝匠人的勞動是連貫的、獨立自主的，而且還跟成品整體的製

作密切相關。至於工廠的產品則被送入和送出工人的勞動範圍裡，但卻從未尊重這些勞動者的意願。對此馬克思曾寫道：「任何資本主義的生產……都有一個共同點，也就是工人受到勞動條件的支配，而不是工人在利用勞動條件。不過，一直要等到機器投入工廠的生產後，工人才真正而完全地受制於勞動條件。」[59] 工人在工作時，為了配合機器的運轉，已學會「像機器人那般，不斷重複相同的動作。」[60] 馬克思這番話揭露了工人在勞動時那種不合理的重複動作，而這種重複動作也是愛倫・坡在他筆下的大眾身上所要刻劃的東西。工人不僅有相同的穿著和相同的行為，連面部表情都一樣。他們的微笑是值得深思的。他們現今經常把笑容掛在臉上，或許他們在工作場所裡，就是以這種友善的臉部表情作為「衝突的緩衝器」。馬克思接著說道：「所有跟機器運轉有關的工作，都需要事先對工人進行相關的訓練（Dressur）。」[61] 不過，這種工廠工人的訓練，卻不同於手藝匠人的手動操作（Übung）。匠人的手動操作完全主導了手工製造業，而且他們在手工製造上，仍有各自發揮的空間。在手工製造的基礎上，「作坊所有特殊的生產部門都可以在經驗裡，找到與本身相符的技術型態，而緩慢地將它完備化，一旦它達到一定的成熟度，」[62] 就會迅速地將它具體化。但從另一方面來看，這樣的手工製造「在所有的手工製造業裡，卻產生了一個被手工作坊排除在外的勞動階層，也就是所謂的「沒有專業技能的工人」。當這些沒有專業技能的工人犧牲個人所有的工作能力，而將本身徹底片面化的勞動，發展為純熟的技巧時，便讓自己陷入無法朝專業能力發展的泥沼裡。除了職務級別的高低以外，我們還可以把勞動者區分

為『有專業技能的工人』和『沒有專業技能的工人』。」[63] 沒有專業技能的工人只能接受一些配合機器運轉的相關訓練，因此是最受貶抑的勞動者。他們的工作和本身的經驗全然無關，而且他們也無權在工作上從事匠人的手動操作。[64] 此外，遊樂園裡那些旋轉、搖晃的遊樂設施以及其他相關的娛樂所提供的內容，也顯示出沒有專業技能的工人在工廠裡，所接受的那些配合機器運轉的相關訓練。（對沒有一技之長的勞動者來說，有時這卻是不得不接受的情況，因為，這些小人物可以在遊樂園裡接受丑角的表演培訓。當失業率上升時，這個行業就會出現蓬勃的發展。）愛倫·坡的作品讓人們理解野性和紀律之間真正的關聯性。從他筆下的那群行人的舉止和態度看來，似乎他們已適應了機器，而且只會像機器那般自動化地表現自己。他們的行為就是對震驚做出回應。「如果他們被撞到，就會向衝撞他們的人深深地鞠躬致意。」

IX

行人在大眾裡所獲得的震驚體驗，和工人在機器旁的工作「體驗」是一致的。然而，我們卻不該認為，描述這些行人的愛倫·坡了解工業的生產過程。實際上，連後來的波特萊爾也對工業生產茫然無知，不過，他卻著迷於一種過程，而在這種過程裡，人們可以更仔細地探究機器在工人身上所帶動的反射機制，如何像鏡子的顯影那般反映在城市的遊蕩者身上。不過，人們如果聲

稱，賭博也呈現了這樣的過程，這種說法一定是錯誤的。因為，任何地方所存在的對立都無法比工作和賭博之間的對立更具有說服力。阿蘭（Alain, 1868-1951）所寫下的這段話，就相當清楚明瞭：「賭博這個概念……還包含了這種情況……沒有一局是取決於前一局的……賭博並不在乎已取得的領先地位……也不考慮先前所贏得的東西。在這一點上，賭博和工作是不同的。賭博……堅決拒絕了重要的過往，而這些卻是工作所依憑的。」65 阿蘭在這段文字裡所提到的工作，是指需要高度專業技能的工作（比如需要腦力的、以及保有某些手工製造業特徵的工作），而不是大部分的工廠工人的工作，更不是沒有專業技能的工人所從事的勞動。毋須專業技能的工作既缺乏吸引賭徒下注的那種海市蜃樓的奇遇，而且也必然會讓無法完成產品整體製作的勞動者──尤其是那些靠工資維生的工廠工人──感到空虛和徒勞無功。工廠工人由自動化工作程序所引發的動作，也會出現在賭徒身上，因為賭徒在賭博時，都會做出下注、擲骰子或拿牌這些快動作。工人在機器運轉時那種俐落的手腳，很像賭徒擲骰子的動作，而且工人在機器旁的操作也無關於先前的動作，因為，他們只是在重複相同的動作。機器旁的每一個動作都一樣，並沒有前後的關聯性，正如賭博裡每一次擲骰子的動作都是相同的，而且和前一次無關。由此可見，工廠工人的狀態可以和賭徒的狀態相提並論，而此二者都已大大地脫離了本身的內容。

塞尼菲德（Alois Senefelder, 1771-1834）曾有一幅描繪牌技俱樂部的石版畫作品。畫面上沒有一個人真的在玩紙牌遊戲，而是完全受制於本身的情緒……一個人興高采烈、眉飛色舞；另一個人

流露出對於對手的猜疑；第三個人懷著陰鬱的絕望；第四個人鬥性堅強，喜歡惹事生非；第五個人則已準備結束自己的生命。畫面上這些形形色色的表情和舉止有一個隱而未顯的共同點：這幾個賭徒一概表現出，他們所信賴的賭博機制如何支配著他們的身心，因此，即使他們在私人領域裡可能經常處於極不平靜的狀態，但他們卻只會出現自動化的反射行為。他們的言行舉止就像愛倫·坡在《人群中的人》所描述的那些行人。他們像機器人般地活著，看起來很像柏格森所虛構的那些已完全喪失本身記憶的人物。

波特萊爾似乎從未沉湎於賭博，儘管他曾用文字向那些耽溺於賭博的人，表示好感和敬意。[66]他在〈賭博〉（Le jeu）這首描述夜間的賭博情景的詩作裡所處理的主題，就是要彰顯他所主張的現代精神。這首主題的撰寫，就成了他所肩負的使命之一。賭徒意象在波特萊爾的作品裡，就是當代對擊劍者這個古老意象的補充。對他來說，賭徒跟擊劍者一樣，都是英雄人物。波爾納（Ludwig Börne, 1786-1837）在這方面和波特萊爾有相同的觀點，而且還寫下了他的觀察……「如果人們把歐洲人每年在賭桌上所虛擲的氣力和熱情……蓄積起來，是否已足以再次創造出羅馬人這個民族及其歷史？沒錯，正是這樣！其實所有的人生來就是羅馬人，但資產階級的社會卻試圖要讓人們去羅馬化，為了讓人們有宣洩的管道，賭博、團體的社交遊戲、長篇小說、義大利歌劇和流行報刊便紛紛被引介給人們。」[67]直到十九世紀，資產階級才出現賭博現象；而在十八世紀，只有貴族才賭博。後來，賭博隨著拿破崙軍隊的四處征戰，而在歐洲擴散開來，「從而成為

上流社會社交生活以及數千人在大城市底層自營生計的其中一景。」波特萊爾希望在賭博場景中，看到一種英雄氣概，「就像我們的時代所擁有的英雄氣概一般。」[68]

如果人們不只想從技術層面，而且還想從心理層面來探討賭博，波特萊爾對賭博的思索就會顯得更加重要！賭徒總是想贏錢，這是可想而知的，但他們卻不喜歡把自己對於贏得賭局和賺錢的追求，稱為他們的「願望」（Wunsch），也就是這個詞語原本所代表的意義。他們內心的貪婪或許已充斥著令人捉摸不透的決心，無論如何，他們已處於一種難以汲取過往經驗的狀態，[69]而願望則從屬於過往的經驗規則。歌德曾說：「人們在年輕時所希望得到的東西，會在老年時充裕地擁有它們。」人們愈早懷抱著願望，願望就愈有可能實現。人們抱持願望愈久，願望就愈可能實現。但是，帶我們回到過去的，卻是充填時間和劃分時間的經驗，因此，已實現的願望就是經驗的圓滿完成。在許多民族的象徵語言裡，空間的距離可以取代時間的距離；因此，衝入遠方（等於衝入未來）的流星便成為已實現的願望的象徵。至於滾入下一個格子的象牙球，或擺在最上面的下一張牌，都是和流星真正對立的東西。人們看到流星的那個片刻所包含的時間，正是儒貝爾（Joseph Joubert, 1754-1824）以他個人的信念所勾勒的東西。他曾寫道：「時間也存在於永恆裡；但它卻不是地球上的時間、現世的時間……這種時間只有完成什麼，而不會摧毀什麼。」[70]地獄裡的時間和永恆裡的時間是對立的。如果人們落入地獄裡的時間，就不被允許去完成任何他們已經展開的事情。賭博的惡名實際上起因於賭徒本身已介入了賭博的遊戲。（一個沉

迷於樂透彩的人，並不會像狹義的賭徒那般為人所不齒。）

一切始終從頭開始，就是賭博規則的觀念（亦適用於領取工資的工作）。當不停轉動的秒針（Sekundenzeiger; la Seconde）以賭徒伙伴的角色出現在波特萊爾的作品時，這個一切總是從頭開始的**觀念**，便具有確切的意義。

請牢記，時間就是個貪婪的賭徒。

它始終不以欺詐來贏得賭局！這就是規則。[71]

在《惡之華》所收錄的〈賭博〉這首詩裡，秒針已被撒旦本身所取代，[72] 而沉迷於賭博的人也被放逐到那個寂靜無聲、確實隸屬於撒旦領域的洞穴裡。

在這裡你看見
我的千里眼在某一夜的夢境裡，
目睹地獄般景象的展開；
我還看見我自己在這個無聲的洞穴的某個角落裡，
手撐著頭、冷淡且沉默地妒忌，

妒忌那些人執拗的熱情。[73]

詩人波特萊爾並沒有賭博，但隱身角落的他，卻沒有比賭徒更幸福。賭徒會用麻醉品來弱化本身隨同秒針轉動的意識，而他則拒絕使用這種麻醉品，儘管他也是個被自己的經驗所矇蔽的現代人。[74]

我的心訝異不已，竟羨慕那些可憐的人，

他們正狂熱地奔向那個洞開的深淵，

血液中帶著醉意，寧願

悲傷，也不要死亡，寧可承受地獄的苦難，也不要陷入虛無。[75]

以上是〈賭博〉這首詩的最後幾行。波特萊爾在末段的這幾行詩句裡，讓急躁成為賭癮的根柢，而且還發現，這種根柢也以最純粹的性質存在於自己的身上。此外，波特萊爾的暴躁易怒甚至還擁有喬托（Giotto di Bondone, 1267-1337）在帕杜瓦（Padua）所創作的畫作裡對人物的暴躁易怒的表達能力。

X

依據柏格森的看法，人們歷歷在目地想像往事的永恆（durée; Dauer），可以讓人們的心靈擺脫本身對於時間的執著。普魯斯特相當贊同這種看法，而且還付諸實踐：他終其一生都致力於再現所有存在於回憶裡的往事。當這些回憶在他的無意識裡停留時，便滲入了他全身的毛孔裡。他對《惡之華》的閱讀迥然不同於其他的讀者，因為，他在這些詩作裡察覺到本身與波特萊爾的相似性。他對波特萊爾的熟悉，必然含有他對波特萊爾的體會。他說：「在波特萊爾的作品裡，時間以一種令人詫異的方式瓦解了！他只描繪過往歲月裡寥寥可數的那幾天，而它們都是波特萊爾生命中重要的日子。由此人們便可以理解，為什麼波特萊爾的作品經常會出現像『有一個夜晚』這樣的慣用語。」76 套用儒貝爾的說法：個人認為重要的日子，都是個人在生命中已有所完成的日子。它們都是個人所憶想的日子，而無關於個人的生活體驗。它們兀自突出於時間的長河，所以沒有和其他的日子連結在一起。它們的內容已存在於波特萊爾的「通感」（correspondances）概念裡，77 而這個概念則直接和「現代美」（moderne Schönheit）概念並列在一起。

然而，普魯斯特卻不想探討關於「通感」（這個概念是神祕主義者所共有的資產，波特萊爾是從傅立葉的著作裡得知這個概念的）的那些深奧難懂的文獻，因此，他已不再以藝術手法變異地呈現聯覺（Synästhesien）所撐持和維繫的事實情況。78 這一點是他和波特萊爾的不同之處。基

本上，通感表達了一種含有宗教儀式要素的經驗概念。只有當這種經驗擁有宗教儀式的要素時，

波特萊爾才能全面地衡量，身為現代人的他所見證的時間的瓦解，究竟代表什麼意義。而且唯有

如此，他才能認識到，時間的瓦解是單單為他個人所安排的一場挑戰，而他也把這場挑戰呈現在

《惡之華》裡。許多人曾對這本詩集的祕密建築提出他們的推測，如果這樣的建築真的存在，那

麼，這本詩集的第一部組詩《憂鬱與理想》就是在表達祕密建築已在世間永遠地消失！在這部組

詩裡，有兩首題材相同的十四行詩。第一首是〈通感〉（Correspondances），其前段詩句如下：

自然是一座神殿，那裡有活生生的柱子

有時會發出一些含混、嘈雜的語音；

有人悠遊地穿越象徵的森林，

森林則以親密的眼神凝望著他。

猶如遠處傳來的一些回聲

混合在一個幽暗而深邃的統一體（unité）裡，

像黑夜又像日光那般浩瀚無垠，

芳香、色彩和聲響互相感應著。79

波特萊爾的「通感」所指涉的意涵，就是人們試圖確保本身免於受到危機侵害的經驗。這種經驗只會出現在宗教儀式的領域，如果它超越了這個範圍，就會以「美的事物」展現出來，而在這些「美的事物」裡，儀式價值就會顯現為藝術價值。[80]

通感是憶想的材料。它們是史前史的材料，而不是歷史的材料。人們與人類早期生活的交集，還讓某些節日因此而變得偉大和重要。關於這方面，波特萊爾還創作了另一首和〈通感〉題材相同的十四行詩，即〈從前的生活〉（La vie antérieure）。這首十四行詩所喚起的山洞、植物、雲和波浪的意象會從思鄉淚水的霧氣裡浮現出來。波特萊爾在介紹德斯波得—娃爾莫（Maceline Desbordes-Valmore, 1786-1859）的詩作時，曾寫道：「遊蕩者凝視著蒙上憂傷薄紗的遠方，他的眼眶裡含著歇斯底里的淚水。」[81] 在這裡，並不存在後來象徵主義者所滋長的那種同步出現的通感。往事在那些與它們相應的事物裡喃喃低語，而這些事物的典範經驗早已在人類從前的生活裡占有一席之地。

跟那些映現在我眼裡的晚霞餘暉的色彩相互混合。

把它們豐富樂音所形成的強大和絃，

以神祕而莊嚴的方式，

浪濤搖晃著天空的倒影，

普魯斯特再現往事的意圖仍舊困於俗世存在的界限裡，而波特萊爾則超越了這個界限。因此，我們可以把波特萊爾的風格理解為他所宣告的那股更本然（ursprünglicher）、更強大的對抗力的徵兆。似乎屈從並被這股對抗的力量所征服，往往最能使波特萊爾的創作達到完美的境地。他曾在〈沉思〉（Recueillement）這首詩作裡，以深沉的天空為背景而呈現出自己對於遠古時期的比喻。

……你看，那些已消逝、已遠離的歲月穿著古老的
服裝，斜倚在天空的露臺邊。[83]

我在那兒活著……[82]

波特萊爾在這些詩句裡，已滿足於以過時的形態崇奉他身上所流失的那些遠古時期的東西。至於普魯斯特則是在撰寫《追憶似水年華》最後一卷時，重新讓自己回到浸淫在瑪德蓮小蛋糕的滋味裡的體驗，而且還溫馨地把人類在波特萊爾所謂的「天空的露臺」上所度過的歲月，想像成自己在貢布雷小鎮所經歷的那段童年時光。普魯斯特寫道：「在波特萊爾的作品裡……像這樣的追憶甚至更多；我們還看到：這些追憶出現在他的作品裡，並不是偶然的，我認為，它們也因此而變

得十分重要。再也沒有人像波特萊爾這樣，能在女人的氣味中，比如在她們的秀髮和胸脯的芳香裡，如此詳盡地──既挑剔，卻又若無其事地──探究這種具有明確針對性的通感。這種通感讓他寫下了像「遼闊蒼穹的蔚藍」或「滿是火焰和桅杆的港口」這樣的詩句。」[84] 以上這段話也是普魯斯特對自己作品的表白。他的作品就類似波特萊爾的作品，而波特萊爾的作品則是把憶想的日子凝聚成每年固定出現的宗教節日。

然而，《惡之華》的詩作如果只取決於詩人成功地運用人類的通感，那麼，《惡之華》就不再是《惡之華》了！因為，這部詩集的獨特之處其實在於，它能從安慰而後卻失效、熱情而後卻放棄、積極進行而後卻失敗的種種裡，擷取它的詩句，而這些詩句在各方面，都不亞於那些通感得以充分發揮的詩句。《憂鬱與理想》是《惡之華》的第一部組詩。理想為個體提供了憶想的力量，而憂鬱則讓個體細膩地運用每分每秒的時間。憂鬱是時間的主宰，一如魔鬼是害蟲和鼠類的主宰。在《憂鬱與理想》這部組詩裡，有一首題為〈虛無的滋味〉（Le goût du néant）的詩作，以下是其中的一行詩：

可愛的春天已失去（perdu）她的芳香！[85]

波特萊爾在這行詩句裡，極其謹慎地指出一種極端的東西，而這行詩也因為這種極端的東西而獲

得某種獨特性，因此，人們不易把它跟波特萊爾其他的詩句混淆在一起。波特萊爾已承認，
perdu（失去）這個動詞還意味著自己從前所遭遇的經驗的自行瓦解。氣味是非自主記憶的那座
難以進入的庇護所。氣味幾乎無法跟任何觀點產生連結，而且在所有的感官印象中，只有相同的
氣味才會聚集在一起。當辨認出從前聞過的香氣比其他所有的記憶更能夠安慰人心時，或許這是
因為，記憶已深深地麻醉了時間過程裡的意識（Bewußtsein des Zeitverlaufs）。既然一種香氣可以
讓過往的歲月消融於個人所憶起的香氣裡，波特萊爾的這行詩句便因而帶有一種無法解釋的絕
望。對那些沒有經驗能力的人來說，已沒有安慰可言，而且正是這種經驗能力的喪失，構成了憤
怒的真正本質。憤怒者「什麼也聽不進去」；憤怒者的原型就是第蒙（Timon, 320-230 B.C.）。
當他大發雷霆時，只一味地發洩怒氣，不問情由，不辨是非，因而無法再區分誰是自己可以信賴
的至交，而誰是不共戴天的敵人。多賀維利（J. Barbey d'Aurevilly, 1808-1889）深刻認識到波特萊
爾會陷入這種情況，因而將他稱為「擁有阿基羅庫斯天賦的第蒙」。[86] 憤怒者隨著怒氣的爆發，
而脫離了憂鬱者所順從的、正以每分每秒流逝的時間節奏。

時間一分鐘又一分鐘地吞沒了我，
彷彿無休無止的降雪覆蓋著一具動也不動的軀體。[87]

以上這兩行詩句在〈虛無的滋味〉裡，緊接著前面所引用的那一行詩。時間在憂鬱者的身上，已變得具體而明瞭；流逝的時間宛如落下的雪花，覆蓋在人們的身上。這裡的時間就和非自主記憶裡的時間一樣，不具有歷史性，不過，陷於憂鬱裡的人們對時間的察覺卻多了一種超自然層面的（übernatürlich）敏銳性；為了攔阻隨時間而出現的震驚，憂鬱者的意識可以在自己的計畫表裡，找到每一秒鐘。[88]

曆法的紀年雖把本身的規則加諸於往事的永恆，不過，還是無法將本身那些異質的、突兀的片段排除在外。至於曆法本身就是把質的認可和量的測量結合起來。日曆彷彿以設立節日的形式，為人們保留了憶想的空間，但卻讓沒有經驗能力的人覺得，自己從日曆裡被丟了出來，而大城市的居民每逢星期天，也會出現這種感覺。波特萊爾在〈憂鬱〉（Spleen）這首詩作裡，曾率先描繪人們的這種狀態：

倏忽間，那些鐘猛烈地顛動起來，
奮力朝著天空發出可怕的咆哮，
就像無家可歸的遊魂一般，
突然倔強地哭號起來。[89]

從前，鐘是節日的一部分，如今卻跟那些沒有經驗能力的人一樣，已從日曆裡被拋了出來。〈憂鬱〉裡的鐘和那些可憐的遊魂非常相似，此二者都不具有歷史性。如果說，波特萊爾在〈憂鬱〉和〈從前的生活〉裡，處理了被炸毀的真實歷史經驗的碎片，那麼，柏格森在他所提出的「往事的永恆」這個概念裡，就跟歷史更加疏遠了！「形上學家柏格森對死亡避而不談。」[90]——柏格森的「往事的永恆」概念並沒有處理死亡這個議題，因此，它便獨立於歷史的秩序（以及史前史的秩序）之外。還有，柏格森的「行動」（action）概念也沒有觸及死亡的議題。對此，柏格森則表示，讓「實踐者」得以卓然出眾的「人類健全的理解力」，已在「實踐者」身上產生作用。

[91]至於把死亡議題排除在外的「往事的永恆」概念，則擁有像渦卷型裝飾圖案的那種可悲的無限延伸性，而且還拒絕將傳統納入其中。[92]「往事的永恆」概念所呈現的體驗（Erlebnis），就像有人披著經驗（Erfahrung）這件借來的外衣，而在外面大搖大擺地行走一般。至於憂鬱則反其道而行⋯：它以赤裸裸的方式呈現體驗。憂鬱者驚恐地看著地球退回純粹的自然狀態，它既未瀰漫著史前時代的氣氛，也未洋溢著靈光。因此，波特萊爾便把它寫入〈虛無的滋味〉裡，以下這兩行詩緊接在前面所摘錄的那些詩句之後：

我從高處俯望圓形的地球，

我已不再那兒尋找避難的小屋。[93]

XI

如果人們把刻意針對自己所注視的對象的那些紮根於非自主記憶的設想，稱為注視對象的

「靈光」的話，那麼，這種靈光就會符合人們對自己所使用的對象——作為一種手動操作

（Übung）——的經驗。至於照相機以及後來陸續發明的相關器材的操作方法，則擴展了人們的

自主記憶的範圍；由於這些技術可以讓人們隨時把出現的影像和聲音記錄下來，因此，它們在一

個手動操作已逐漸式微的社會裡，便成了一項重大的成就！不過，波特萊爾卻對達蓋爾所發明的

照相術，感到有些驚恐和激動。他曾說，攝影的魔力「既驚人又殘酷」。[94] 由此可知，他也曾感

受到我們在前面所談到的照相術和人們生活的關聯性，雖然他當時根本無法看清這種關聯性。就

像他始終致力於鞏固現代主義藝術的地位一樣，他也一直支持攝影的發展——尤其是在現代主義藝術

裡，促進攝影的運用。但是，只要他感受到攝影的威脅，他就會試著把這種威脅歸咎於攝影那種

「被人們所誤解的進步」。[95] 此時，他當然會承認，是「大眾的愚昧」推動了攝影的發展。「這

些大眾渴望獲得一種符合他們的性情和期望的典範……復仇的上帝便應允了他們的祈求，而達蓋

爾就是祂派來人間的先知。」[96] 波特萊爾雖曾做此表示，不過，他仍試圖對攝影採取一種比較溫

和的觀點：攝影大致上可以不受阻礙地記錄那些短暫易逝的、理應「在我們的記憶檔案裡占有一

席之地」的事物，但在「想像的、非具體的領域」——也就是「人們只有用他們的靈魂所創作的

作品」才得以立足的藝術領域——的前面，[97] 攝影卻沒有發揮的餘地。然而，波特萊爾的這番判斷，卻難有所羅門王對兩位婦人爭奪孩子的裁決，那般睿智。實際上，攝影的複製技術已讓人們對過往的回憶可以隨時而刻意地展開，但這種已被改變的回憶方式卻進一步壓縮了人們的想像空間。想像也許可以被理解為一種表達特殊願望的能力，而這種特殊願望的表達則預示了某種「美的事物」（etwas Schönes）的完成。梵樂希則更確切地說明，人們若要創作「美的事物」，將會受到哪些限制：「我們已清楚地看到，那些讓我們受到激發的想法，以及我們所接受的行為方式，既無法讓我們完成、也無法讓我們掏空一件藝術作品。我們聞著一朵鮮花，而不管我們聞多久，它始終散發著芳香；我們無法中斷這種喚起我們欲望的芳香，我們的回憶、思維和行為方式都無法消除這種香氣所產生的效應，或讓我們擺脫這種香氣對我們的掌控力。人們只要把藝術創作視為自己的使命，就會遭遇這種情況。」[98] 依照梵樂希以上的觀點，一幅具有藝術性的繪畫所呈現的圖像，總是讓人們看不膩，而讓人們想透過繪畫來完成某種（早在濫觴時期便已投射出來的）願望的東西，正是不間斷地滋養這種願望的東西。攝影和繪畫有何不同？為什麼沒有一種普遍適用於此二者的「創作」原則？這些問題的答案其實很清楚：人們在畫作上始終看不膩的東西，已讓照片相形失色。照片對人們的意義，不過是食物之於飢餓者，或飲料之於乾渴者罷了！

我們可以看到，以上所討論的藝術再現自然的危機，也是人類的察覺本身所面臨的主要危機。此外，史前世界的意象——曾被波特萊爾含糊地稱為「鄉愁的眼淚」——也一直無法滿足人

們對於美的興趣。「啊，妳在遠古時代／是我的姊妹或我的妻子。」[99] 像這種愛的表白，正是美所應該獲得的肯定。只要藝術仍以美為目標，就可以把美從時間的深淵裡召喚回來（就像浮士德把海倫的幽靈從冥界裡召喚出來一般）。[100] 然而，這種情形卻不再發生於作品的機械性複製裡（畢竟美在機械性複製裡，已沒有立足點）。普魯斯特便曾因此而埋怨，他在自己的自主記憶裡所看到的那些威尼斯的影像，其實顯得既貧乏又欠缺深度。他還寫道，「威尼斯」這個空洞的詞語讓他所聯想到的那一大堆影像，就跟攝影展所展出的照片一樣枯燥無聊。[101] 一方面，人們已看到，非自主記憶裡的影像因為富有靈光，而不同於自主記憶裡的影像，另一方面，攝影卻對「靈光崩壞」現象產生了決定性的影響。人們在照相術裡必然感受到的、那種非人性的東西——或甚至可以說是要命的東西——就是讓拍攝對象（持續地）盯著鏡頭看，讓照相機拍下他們的身影，但他們當時卻無法看到自己究竟在底片上留下什麼影像。在底片的影像裡，存在著被拍攝者希望獲得該影像回應的期待，而只要被拍攝者的期待獲得回應（在思維裡，他們這樣的期待會隨從本身純粹的目光，以及專注時那種帶有意向的目光），他們便可以充分地體驗靈光。諾瓦利斯（Novalis, 1772-1801：本名為 Georg P. F. Freiherr von Hardenberg）曾表示：「事物的可察覺性也意味著觀察者的專注。」[102] 他所提到的可察覺性，就是指靈光的可察覺性。當人類社會普遍存在的反應模式已轉化為人與自然或無生物的關係時，這種關係便成為人們體驗靈光的基礎。那些「被觀看的人，或認為自己被觀看的人的目光是開啟的。人們之所以體驗到作品畫面所散發的靈光，是

因為創作者已開啟了創作對象的目光，[103] 而且這些帶有靈光的畫面跟非自主記憶裡的資料是協調一致的。（在此要順便一提的是，這些非自主記憶裡的資料相當特別：這些資料會留在那些試圖爭取它們的記憶裡，而成為靈光概念得以建立的依據。此外，在靈光概念裡，靈光還包含了「遠處的特殊現象」。[104] 這樣的釐清已讓大家透徹地看到，作品現象的儀式性質，畢竟真正的遠處是難以接近的，換言之，令人難以接近其實就是儀式圖像的主要性質。）普魯斯特相當了解靈光的問題，我們在這裡就不需要再強調這一點。然而，值得注意的是，有時他會提到某些含有他的理論的概念：「一些喜歡探究奧祕的人總自以為，他們所感知的事物仍包含某些曾以它們本身作為依據的圖像。」（這些圖像似乎可以回應它們所依據的事物。）普魯斯特曾含糊地推斷：「他們認為，人們所看到的紀念碑和圖像，都披上了一層薄紗。這些薄紗是數百年來由許多它們的讚賞者以他們的熱愛和信仰，將它們織出來的。倘若這些幻想的薄紗可以和唯一的、對個體而言確實存在的真實聯繫起來，也就是和個體本身的情感世界聯繫起來，那麼，這些薄紗就會變成真理。」[105] 梵樂希則把人們對夢境的察覺視為對靈光的察覺，他在這方面的釐清雖近似普魯斯特的說法，但卻因為本身的客觀傾向而顯得更為深入：「當我說，我在那兒看到這個東西，這句話並不表示，我和那個東西之間存在著對等的關係……但在夢境裡，我和那個東西之間卻有對等的關係。我在夢裡所看到的事物，也用我看它們的方式來看著我。」[106] 人們對夢境的察覺恰恰屬於神廟的性質，關於這方面，波特萊爾曾寫道：

森林以親密的眼神凝望著他。

有人悠遊地穿越象徵的森林，

波特萊爾愈了解這種現象，靈光在他的抒情詩作裡的崩解便顯得愈明確。靈光的崩解以暗碼（Chiffre）的形態顯露出來，在《惡之華》裡，幾乎所有人們目光所出現的地方，都存在著這種暗碼。（波特萊爾從未有計畫地使用這種暗碼，這是可想而知的。）靈光的崩解和波特萊爾對人們開啟的目光的期待後來招致落空有關。波特萊爾所描述的那些眼睛令人不禁想指出，它們已失去觀看的能力。但能力的喪失卻反而賦予那些眼睛一種魅力，而且個體本能的驅力（Triebe）有一大部分、甚至主要部分來自於這種魅力。在波特萊爾所刻劃的這些眼睛的魅力裡，性欲（Sexus）已擺脫了愛欲（Eros）的糾葛。歌德在〈永恆幸福的渴望〉（Selige Sehnsucht）裡所寫下的：

任何距離都難不倒你，

你飛來，像著了魔似地被迷住。

這兩行詩句已成為人們對於愛情的經典表達，並洋溢著人們對於靈光的體驗。在抒情詩的領域裡，幾乎沒有詩句比以下波特萊爾的詩句，更堅決地挑戰這些富有魅力的眼睛：

我敬慕你，一如敬慕黑夜的天穹，

滿懷憂傷的你，啊，全然地沉默。

我甚至更愛你，我的可人兒，

因為你離我而去，你妝點了我，你是我夜晚的光彩，

說來也真諷刺，你似乎加倍地拉長了

我的手臂和浩瀚無邊的藍天之間的距離。107

觀看者的眼睛所發出的目光愈恍惚，就顯得愈有魅力。即使在如明鏡般發亮的眼睛裡，這種恍惚依然存在，絲毫未減。正因為如此，這樣的眼睛無法看到遠處。波特萊爾曾用兩行巧妙的詩句描寫人們這種發亮的眼睛：

讓你的眼睛深深地看入

森林之神或水妖的凝視裡。108

女性的森林之神和水妖已脫離人類，而不再屬於人類這個大家庭。重要的是，波特萊爾在詩中，把無法觸及遠方的目光稱為「親密的眼神」（regard familier）。[109] 從未建立自己的家庭（famille）的波特萊爾便賦予familier（親密的）這個形容詞一種充斥著希望和放棄的矛盾質地。這位詩人落入了這些恍惚的目光裡，而且還不帶幻想地走入了它們的勢力範圍。他寫道：

並利用借來的權勢耀武揚威。[110]

在公開的慶典上，樹木被裝上燈飾而大放光明

你的雙眼發亮，有如商店的櫥窗

波特萊爾曾在早期的作品裡寫道：「病態的冷漠（Stumpfsinn）往往成為美的裝飾。如果人們的眼睛看似灰黑色沼澤那般地陰鬱而透光，或看似油亮的熱帶海洋那般地平靜，都應該歸因於這種病態的冷漠。」[111] 不過，一旦這樣的眼睛活躍起來以後，就會像野獸的眼睛那樣，既期待獵物的出現，又對自身的安全保持警戒。（妓女也是如此。她們打量路過的行人，同時又得留意警察的出現。波特萊爾還在蓋伊斯所繪製的許多妓女畫像裡發現，這些青樓女子的生活方式已在樣貌和舉止上把她們塑造成某種特定的類型。「她們像野獸一樣，讓自己的目光停留在遠方的地平線上；她們的目光帶有野獸的騷動不安……而且有時還會出現野獸突然繃緊神經的警覺。」）[112] 大

城市居民的眼睛已過度負荷了自我保護的警戒，這是顯而易見的。齊美爾（Georg Simmel, 1858-1918）曾指出，城市人這種自我戒備的負擔，會在白天裡減輕。他表示。「那些能看見卻聽不見的人……遠比那些能聽見卻看不見的人更焦慮不安。這裡便顯示出一些……大城市的特徵。在大城市裡，人們的相互關係最特別的地方就是……視覺活動明顯地超過聽覺活動，而這種現象的主要原因就在於公共的交通工具。當公共汽車、火車和地面電車在十九世紀還未引入大城市之前，人們還不致於因為面對面坐著，而有好幾分鐘或甚至數小時必須彼此對看，但卻沒有任何交談。」[113]

雖然城市人戒備的眼神已失去那種充滿魅力的恍惚性，但他們卻可以感受到這種低微的處境所帶給他們的樂趣。因此，人們應該閱讀以下我從波特萊爾的〈一八五九年巴黎藝術沙龍展〉（Salon de 1859）所節錄的一段值得注意的文字。波特萊爾在這篇文章裡，追憶從前的風景繪畫，並在結尾裡坦承：「我希望重新看到立體模型（Dioramen），因為，它們那種巨大而粗暴的魔力不禁使我產生一種有用的幻想（nützliche Illusion）。但是，我卻更喜歡觀賞一些舞臺布景畫，因為我可以在這些畫面裡看到畫師以熟練的繪畫技巧、以悲觀的簡潔（tragische Konzision）呈現我最熱切的夢想。弔詭的是，正因為舞臺布景畫的畫面內容如此虛假，所以，遠遠比其他的事物更接近真理；至於大部分的風景畫家反而因為忠於真實，不會說謊，而成了說謊者。」[114] 比起「有用的幻想」，人們其實希望更重視「悲觀的簡潔」。波特萊爾相當堅持距離的魔力，雖然

他曾因為以年度市集攤位所販售的繪畫作為藝術的標準，而錯過了以透視法呈現影像深度的風景畫。那麼，他是否想知道，距離的魔力一旦被破除，那些偏愛具有強烈透視感的風景全景圖（Prospekt）的人們必然會經歷什麼？波特萊爾曾在《惡之華》的重要詩作裡，處理這個主題：

如霧般氤氳迷濛的快樂將逃往遠方的地平線

就像躲在幕後的空中精靈（sylphide）。115

XII

《惡之華》是西方文學史上最後一部對全歐洲產生廣泛影響的抒情詩集，至於後來的作品就無法像《惡之華》這般，在歐洲突破或多或少受到局限的語言隔閡。為了完成這部詩集，波特萊爾幾乎投注了所有的創造力。然而，我們在此所探討的幾個波特萊爾的創作主題，卻已讓抒情詩的可能性明顯地受到質疑。從歷史的角度來看，波特萊爾當時的確受制於多重的事實情況。他曾表明自己一心一意從事詩的創作，而且在意識裡也對這項使命堅定不疑，但後來他卻在某個時候聲稱，自己的創作目標不過是在「塑造樣板」（Schablone zu kreieren）。116 在這裡，他已預見未來所有抒情詩人的情況，而且對那些無法應付這種情況的詩人評價不高。對於這些抒情詩人，他

曾寫下，「你們是否喝著古希臘諸神所享用的肉湯？你們是否吃著帕羅斯島（Paros）的肋肉排？

一把里拉琴（Lyra）在當鋪能值多少錢？」117 在波特萊爾的眼裡，那些把光環戴在頭頂上的抒情

詩人已跟不上時代。他曾在〈光環的失落〉（Perte d'auréole）這篇散文裡表示，抒情詩人其實只

是不重要的配角。這篇文章在人們首次整理波特萊爾的遺作時，被認為「不適合出版」而遭到剔

除。遲至晚近，人們才將它付梓發表，然而直到今日，它仍是波特萊爾作品中不受重視的作品。

以下是其中的部分內容：

我在這裡所看到的，就是您！我的摯友！在這家惡名昭彰的酒館裡，我發現正享用古希

臘諸神的仙饌佳釀的您！沒錯！這實在令我驚奇不已！我的摯友，您知道街道上的馬匹

和馬車讓我感到害怕。剛才我匆忙地穿越林蔭大道時，死亡突然從四面八方朝我和其他

行人奔馳而來。我如何在那片極度的混亂中，做了一個笨拙的動作，而讓頭上的那圈光

環滑落在瀝青路面的泥濘裡。我沒有勇氣將它拾起。我告訴自己，失去這種榮譽的象徵

物比被撞斷骨頭所感受到的損失，還算是比較輕微的。最後，我還對自己說，在某些事

情上不順利，往往是好事。失去光環的我現在可以隱匿身分地四處走動，幹點兒壞事，

而且還可以把自己變得像一般市井小民那樣粗野鄙俗。所以，我已跟你完全一樣，就像

您在這裡所看到的！

你應該報失你掉落的那只光環，或去失物招領處詢問一下。

我可不這麼想！這裡讓我覺得愉快舒適！而且只有您認得我。況且身分和尊榮對我來說，實在無聊乏味。我只要想到，蹩腳的詩人會毫不猶豫地把那只光環撿起來，而且還把它戴在頭上來裝扮自己，就會很開心。因為，我打造了一個成功者，不過，這卻跟我無關！尤其是，我打造了一個可以讓我嘲笑的成功者！您可以介紹自己是 X 或 Z。喔，

不！這會變得很可笑！118

相同的主題也出現在波特萊爾的日記裡，但卻出現不同的結尾：當頭上的光環掉落在路面上時，這位詩人便很快地把它撿了起來。但他卻覺得這是不祥之兆，而為此深感不安。119

撰寫這些文字的波特萊爾，並不是城市的遊蕩者。然而，這樣的內容卻譏諷地呈現了波特萊爾以不加修飾的方式所附帶寫下的城市經驗：「迷失在這個卑鄙的世界裡，我就像個疲憊不堪的人，被人群推擠著。我的雙眼回望過往歲月的深處，而看見了失望和艱苦；至於我所看到的前方，卻只是一場了無新意的騷動，既沒有教訓，也沒有痛苦。」120 在所有構成他那種生活的城市經驗裡，他特別強調，受到人群的推擠對他來說，是一種兼具獨特性和決定性的經驗。大眾本身具有豐富的感情，而且騷動不安，大眾的樣態雖受到遊蕩者的喜愛，但卻在波特萊爾的眼裡逐漸

消散。為了讓自己牢記大眾的卑鄙無恥，他甚至盡可能跟那些墮落的女人以及社會的邊緣者站在一起，支持他們過著井然有序的生活方式，希望他們不再放縱自己，而且不再保有金錢以外的東西。當波特萊爾被大眾——他的最後一批結盟者——出賣後，便以無法對抗大自然的風或雨的憤怒來抵制大眾。波特萊爾把本身的城市經驗的重要性賦予這種震驚的體驗，並獲得這樣的體驗。他曾指出，轟動一時的新聞讓現代人付出了應有的代價：靈光已在現代人的震驚體驗裡毀滅殆盡！他對靈光毀滅的贊同雖然深刻影響了自己的創作，但這卻是他的詩作的法則。他的詩作正是高掛在法蘭西第二帝國夜空裡的那顆「沒有大氣光暈的星球」（ein Gestirn ohne Atmosphäre）！

121

── 註釋 ──

1　Charles Baudelaire: Œuvres. Texte établi et annotépar Yves-Gérard Le Dantec. 2. Bde. Paris 1931/1932.（Bibliothèque de la Pléiade. 1. u. 7.）I, S. 18.（以下所摘錄的內容僅以冊數與頁數註明出處。）

2　譯註：隱微論者是指那些在哲學、歷史和宗教的重要經典中，探索其深奧的隱義與象徵的人士。

3　譯註：海涅（Heinrich Heine, 1797-1856）於一八二七年出版的作品。

4 Marcel Proust: A la recherche du temps perdu. Bd. I: Du côté de chez Swann. Paris, I, S. 69.

5 Proust, l. c., S. 69.

6 譯註：「憶想」既是指一種歷史意識，也是指一種回憶方式。在這種回憶方式裡，人們不會將過往理解和美化為某種自成一體的東西，而是強調過往的當下性。除了班雅明以外，法蘭克福學派的其他兩位大師阿多諾和霍克海默也經常使用「憶想」這個概念。

7 譯註：佛洛依德早期的門生。

8 Theodor Reik: Der überraschte Psychologie. Über Erraten und Verstehen unbewußter Vorgänge. Leiden 1935, S. 132.

9 Sigmund Freud: Jenseits des Lustprinzips. 3. Aufl., Wien 1923. S. 31. 在這裡，佛洛依德的論著所使用的「記憶」和「回憶」這兩個概念並未在意義上顯示出根本差別。

10 Freud, l. c., S. 31/32.

11 Freud, l. c., S. 31.

12 Freud, l. c., S. 31.

13 普魯斯特曾以各種各樣的方式論及「其他系統」。他尤其偏好以手足四肢來呈現這些系統，而且不厭其煩地談到那些積存在四肢裡的記憶圖像：：比方說，當人們躺在床上，而且大腿、手臂或肩膀仍不由自主地擺出從前慣有的姿勢時，這些儲存於四肢裡的記憶圖像就會直接闖入意識裡，而不是聽從意識的指示。四肢的非自主記憶是普魯斯特最喜歡討論的主題之一。（請參照 Proust: A la recherche du temps perdu. Bd. I: Du côté de chez Swann, l. c., 〈S. 610〉), I, S. 15.）

14 Freud, l. c., S. 34/35.

15 Freud, l. c., S. 41.

33　讓大眾獲得靈魂，是遊蕩者最奇特的關切。就他們而言，與大眾相遇就是一種可以使他們不厭其煩地述說的

32　I, S. 405/406.

31　I, S. 113.

30　I, S. 31.

29　I, S. 29.

28　Cf. Jacques Rivière: Etudes. 〈18e éd., Paris 1948. S. 14.〉

27　Cf. André Gide: Baudelaire et. M. Faguet, in: Morceaux choisis. Paris 1921. S. 128.

26　I, S. 96.

25　II, S. 334.

24　Cf. Firmin Maillard: La cité des intellectueles, Paris 1905. S. 362.

23　Cf. Eugène Marsan: Les cannes de M. Paul Bourget et le bon choix de Philinte. Petit manuel de l'homme élégant. Paris 1923. S. 239.

192.

22　Cf. Jules Vallès: Charles Baudelaire, in: André Billy: Les écrivains de combat. 〈Le XIXe siècle.〉 Paris 1931. S.

21　Cit. Ernest Raynaud: Charles Baudelaire. Paris 1922. S. 318.

20　Baudelaire: Les fleurs du mal. Avec une introduction de Paul Valéry. Ed. Crès. Paris 1928, S. X.

19　Freud, l. c., S. 32.

18　Paul Valéry: Analecta, Paris 1935. S. 264/265.

17　Freud, l. c., S. 42.

16　譯註：即精神分析學研究。

體驗。遊蕩者的這種幻覺所出現的某些反映（Reflexe）正是波特萊爾作品所不可缺少的東西。順便提一下，這種幻覺

並未充分表現出它所扮演的角色，而朱爾‧羅曼（Jules Romains, 1885-1972）所倡導的一致主義（unanimisme）則是

它最近頗受人稱許的產物之一。

34　譯註：其為連載小說的開創者。

35　Friedrich Engels: Die Lage der arbeitenden Klasse in England. Nach eigner Anschauung und authentischen Quellen. 2. Ausg., Leipzig 1848. S. 36/37.

36　譯註：黑格爾人生最後的十幾年都住在普魯士的首都柏林。

37　Georg W. Friedrich Hegel: Werke. Vollständige Ausg. Durch einen Verein von Freunden des Verewigten. Bd. 19: Briefe von und an Hegel. Hrsg. von Karl Hegel. Leipzig 1887. 2. Theil, S. 257.

38　譯註：波特萊爾生長於巴黎。

39　Paul Desjardins: Poètes contemporains. Charles Baudelaire, in: Revue bleue. Revue politique et littéraire (Paris), 3e série, tome 14, 24me année, 2e série, No. 1, 2 juillet 1887. S. 23.

40　巴畢耶的〈倫敦〉（Londres）這首詩充分展現了他的敘述手法的特點。他以二十四行詩描繪這座英國首都，最後還笨拙地以這些詩句作為結尾：

最終，在一團巨大而幽暗的事物裡，
一群身驅發黑的人們，他們曾默默地生活，
而今正默默地走向死亡。
數千人依從無可避免的本能，
以或善或惡的手段追求黃金。

請參照 Auguste Barbier: Jambes et poèmes. Paris 1841. S. 193/194. 波特萊爾受到巴畢耶的「具有政治宣傳傾向的詩作」（Tendenzgedichten）——尤其是巴畢耶的倫敦系列詩作裡的〈奇蹟式復活的拉撒路〉（Lazare）這首詩——的影響，遠遠超過人們所樂於承認的程度，波特萊爾的詩作〈黃昏的暮色〉（Crépuscule du soir）的尾段便是一例：

他們氣數已盡，正走向共同的深淵；
醫院的病房裡，充斥著他們的嘆息聲。
今晚有幾個人已無法再回到摯愛的人身邊，
在爐邊享用香濃的熱湯。

我們不妨把波特萊爾的這段結尾，和巴畢耶的〈英國新堡的礦工〉（Mineurs de Newcastle）的第八段做比較：

有幾個人在內心深處夢想著
能看到自己的家，那個甜蜜的家，
和妻子湛藍的眼睛，
但他們卻在深淵裡，找到永恆的墳墓。

請參照 Barbier: l. c., S. 240/241. 波特萊爾在詩作〈黃昏的暮色〉裡，幾乎沒有使用高超的修飾技巧，便把巴畢耶的〈英國新堡的礦工〉所呈現的「礦工的命運」，轉化為大城市居民平淡乏味的人生結局。

41 由穿廊過道所串接而成的水都威尼斯，是法蘭西帝國為了迷惑巴黎人所宣揚的夢幻，儘管其中只有一些零星的、讓等待者得以打發時間的幻象，會交錯在威尼斯的長帶狀馬賽克拼圖裡。因此之故，以採光廊街的型態出現在巴

黎的穿廊過道，從未出現在批判城市文明的波特萊爾的作品裡。

42 I, S. 106.

43 Albert Thibaudet: Intérieurs. Paris 1924. S. 22.

44 Proust: A la recherche du temps perdu. Bd. 6: La prisonnière. Paris 1932. I, S. 138.

45 與擦身而過的女子有關的「情愛」主題，也曾出現在葛奧格（Stefan George, 1868-1933）早期的一首詩作裡。不過，葛奧格卻在這首詩裡忽略了相當重要的人潮，也就是帶走那位與他擦身而過的女子的人潮。因此，它就成了一首格局有限的悲歌。詩人的目光──就像他必須跟這位自己所傾心的女士表白一樣──「因為內心的渴望而濕了眼眶。同時還被帶往前方／就在潛入妳的目光之前。」（請參照 Stefan George: Hymnen Pilgerfahren Algabal. 7. Aufl., Berlin 1922. S. 23.）相較之下，波特萊爾顯然已看入了那位與他擦身而過的女子的眼眸深處。

46 Edgar Poe: Nouvelles histoires extraordinaires. Traduction de Charles Baudelaire. (Charles Baudelaire: Œuvres completes. Bd. 6: Traductions II.) Ed. Calmann Lévy. Paris 1887. S. 88.

47 Poe, l.c. 〈S. 624〉, S. 94.

48 Poe, l.c. S. 90/91.

49 Poe, l.c., S. 89. 這段引文在愛倫・坡小說《人群中的人》的出處裡，還出現了一段原文：「瓦斯路燈的光線一開始是微弱的，因為它們還得跟黃昏的餘光爭鬥。現在它們終於獲勝，它們搖曳而耀眼的火光便照耀四面八方。舉目所及盡是黑暗，但它們在昏晦中熠熠發光，就像曾被比擬為具有特圖良（Tertullian, 150-230）風格的黑檀木的光澤一般。」（請參照 Poe, l.c. 〈S. 624〉, S. 94.）這段內容和〈雨天〉（Un jour de pluie）這首雖以另一姓名署名作者、卻可以被當作波特萊爾所創作的詩作，有一段風格類似的內容，也就是讓整首詩蒙上極度陰鬱色彩的尾段（請參照 Charles Baudelaire: Verse retrouvés. Ed. Jules Mouquet. Paris 1929.）…

每個人都在濕滑的人行道上，用手肘推擠我們，

他們自私而野蠻地擦過我們的身旁，並把地上的積水濺在我們身上，

或在加快腳步超越我們時，把我們推往一旁。

到處都是泥濘，陰沉的天空下著傾盆大雨。

艾澤錫（Ezéchiel）這位鬱悶者或許夢見了這幅鬱悶的景象。

（請參照 I. S. 211）波特萊爾寫下〈雨天〉這首詩的時間是在一八四三年以前，由於他當時還不知道愛倫‧坡這位作家，因此，這兩段內容的相似性就更令人感到詫異。

50　Poe, l. c.（S. 624），S. 90. 在愛倫‧坡的作品裡，生意人有點兒像魔鬼。這可能會讓人們想起馬克思的主張：「古老的精神世界的崩解既不是時間，也不是某種因緣際會所造成的」，實際上，它應該歸咎於「美國對物質生產的那種既狂熱、又充滿青春活力的運動」。（請參照 Karl Marx: Der achtzehnte Brumaire des Louis Bonaparte. Ed. Rjazanov. Wien, Berlin 1927. S. 30）當夜幕垂落時，波特萊爾讓「邪惡的魔鬼」在大氣裡甦醒，他們「猶如一群做生意的無賴那般地急惰和懶散。」從內容的相似性來看，波特萊爾在〈黃昏的暮色〉所寫下的這些詩句，或許是受到愛倫‧坡的小說的影響。

51　Cf. II, S. 328-335.

52　城市裡的遊蕩者都知道，有時如何以挑釁的方式表現出本身那種無拘無束、玩世不恭的生活態度。一八四〇年左右，帶著烏龜在採光廊街裡散步，曾在遊蕩者當中風行一陣子。他們為了配合烏龜移動的速度，會迂緩地放慢自己的腳步。倘若一切可以依照他們的方式進行，他們一定會讓時代的進步下降到這種慢悠悠的速度。不過，這種蹓鳥龜的休閒活動後來不僅沒有在西方蔚然成風，反而還受到致力於提高工廠生產效率的泰勒（Frederick W. Taylor, 1856-1915）的打壓。當時，泰勒還為此喊出「打倒懶骨頭！」這個口號。

53 在格拉斯布雷納（Adolf Glassbrenner, 1810-1876）的作品裡，「遊手好閒者南特」這個人物類型就像是市民可憐的後代。對「南特」來說，生活裡並沒有什麼誘因讓他想從事正職。他在街道上閒晃徘徊，而且還對自己的街頭生活——就像市井小民對自己的居家生活那般地——感到舒服自在。

54 Ernst T.A. Hoffmann: Ausgewählte Schriften. Bd. 14: Leben und Nachlaß. Von Julius Eduard Hitzig. Bd. 2. 3. Aufl, Stuttgart 1839, S. 205. 值得注意的是，這位癱瘓的表弟為什麼會有這樣的自我告白。在小說裡，那位前來家中找他的人認為，他會觀看樓下的人來人往，只是因為他喜歡人群中色彩的變幻，但長期下來，這種景象必定會讓他感到厭倦。在霍夫曼發表這則短篇小說之後沒多久，果戈里（Nikolai Gogol, 1809-1852）便因為目睹烏克蘭的一個年度市集發生大火，而在一部作品裡，寫下了類似的內容：「許多人在市集附近的路上奔跑著，看到這種場面的人都會眼花撩亂。」熙熙攘攘的人潮雖是城市生活的日常街景，但有時也會出現讓人們的眼睛必須重新適應的場面。在這個假設的基礎上，有可能會出現這樣的看法：人們的眼目一旦完成重新適應的任務後，就會利用機會證明，自己的視力已有新的進展。印象派繪畫的創作技巧——以騷動的色塊來營造畫面——或許就是大城市居民所熟悉的視覺經驗的反映。舉例來說，莫內描繪夏特爾大教堂（Cathédrale Notre-Dame de Chartres）的那幅油畫裡，密密麻麻的小色塊看起來就像一座石造的大蟻丘，便充分說明了那時城市居民在視覺上的新觀點。

55 此外，霍夫曼還在《表弟的角窗》裡，藉由一位仰頭望天的盲人來表達他那激勵人心的思考。波特萊爾讀過霍夫曼的這篇小說後，卻不認同這樣的觀點。因此，在〈盲人〉（Aveugles）這首詩的末行，以變異的方式呈現了霍夫曼的思維，並推翻了它的真實性：「那些盲人都在天空裡尋找什麼？」（I, S. 106）

56 Heinrich Heine: Gespräche. Briefe, Tagebücher, Berichte seiner Zeitgenossen. Gesammelt und hrsg. von Hugo Bieber. Berlin 1926. S. 163.

57 Valéry: Cahier B 1910. Paris. S. 88/89.

58 II, S. 333.

59 Karl Marx: Das Kapital. Kritik der Politischen Ökonomie. Ungekürzte Ausg. nach der 2. Aufl. von 1872. 〔Ed. Karl Korsch.〕Bd. 1. Berlin 1932. S. 404.

60 Marx, l. c., S. 402.

61 Marx, l. c., S. 402.

62 Marx, l. c., S. 323.

63 Marx, l. c. 〈S. 631〉, S. 336.

64 產業工人的訓練時間愈短，軍人的訓練時間就愈長。將生產實踐（Praxis der Produktion）的訓練轉成破壞實踐（Praxis der Destruktion）的訓練，或許是一個社會準備進行總體戰爭的一部分。

65 Alain〔Emile Auguste Chartier〕: Les idées et les âges. Paris 1927. I, S. 183 (»Le jeu«)

66 Cf. I, S. 456, auch II, S. 630.

67 Ludwig Börne: Gesammelte Schriften. Neue vollständige Ausg. Bd. 3. Hamburg, Frankfurt a. M. 1862. S. 38/39.

68 II, S. 135.

69 賭博使過往經驗的規則失效。或許賭博就是賭徒普遍以「粗俗的態度援引經驗」（譯按：出自康德）的那種黯淡的情感。當賭徒說「我的點數」時，就像講究吃喝玩樂的人說「我的型號款式」一樣。賭徒的狀態在法蘭西第二帝國晚期，起了主導作用。「民眾當時普遍一切歸因於運氣和機會。」（請參照 Gustave Rageot: Qu'est-ce qu'un événement?, in: Le temps, 16 avril 1939.）此外，打賭也縱容了這種思維方式。打賭是一種使相關事件帶有震驚性質的方法，而且還讓這些相關事件從經驗的關聯性中脫離開來。對當時的資產階級來說，政治事件略微呈現了賭博過程的形式。

70 Joseph Joubert: Pensées. 8c éd., II, Paris 1883. S. 162.

71 I, S. 94.

72　Cf. I, S, 455-459.

73　I, S, 110.

74　賭博在人們身上所產生的那種興奮恍惚的作用，就像這種作用在人們身上所減輕的痛苦一樣，都具有某種特定的時間性。時間是一件織有賭博幻象的織物。古爾東（Édouard Gourdon, 1820-1869）曾在《夜間收割莊稼的人們》（Faucheurs de nuit）這部著作裡寫道：「我斷言，人們對於賭博的熱情，是人類所有的熱情當中最高尚的，因為，它包含了其他所有的熱情。難道你們認為，我在賭博裡，只看到我贏來的錢？你們搞錯了！我在賭博裡看到的，其實是它讓我得以盡情享受的樂趣。這些樂趣來得很快，所以不會讓我感到厭倦。當我旅行時，就像電的火花那樣地旅行著，以至於無法像其他的人那樣，用時間來進行投資。我在自己唯一的人生裡，過著上百個人的人生。當我吝嗇地把我的鈔票留給賭博時，我就把它們拿去下注，因為我非常了解時間的價值：某一瞬間讓自己獲得的某種樂趣，可能會使我失去其他上千種樂趣……我在精神上享有一些樂趣，至於其他的樂趣我並不想擁有。」（請參照Édouard Gourdon: Les faucheurs de nuit. Joueurs et Joueuses. Paris 1860. S. 14/15.）佛朗士（Anatole France, 1844-1924）在《伊比鳩魯的花園》（Jardin d'Épicure）這部社會評論集裡，曾以正面的方式談論賭博，其中的內容也有類似的描述。

75　I, S. 110.

76　Proust: A propos de Baudelaire, in: Nouvelle revue française, tome 16, 1er juin 1921. S. 652.

77　譯註：「通感」是象徵主義文學的核心概念，意指大自然裡的各種形式，以及人的各種感覺之間所存在的相互呼應的關係，亦中譯為「照應」、「萬物照應」和「冥合」等。

78　譯註：「聯覺」是指不同感官之間的相互聯結，比如聽到某種聲音，而產生看見某種顏色的感覺。

79　I, S. 23.

80

人們可以從兩方面為「美」下定義，也就是它和歷史的關係，以及它和自然的關係。在這兩種關係裡，美的表象——即美的爭議部分（das Aporetische）——都會發揮作用。（現在讓我們略述美和歷史的關係。就美的歷史性存在而言，美是在號召人們加入從前那些美的欣賞者的行列。羅馬人把人們受到美的感動稱為「死亡」〔ad plures ire〕。從這層意義來說，美的表象便意味著，欣賞者不會在作品裡發現完全相同的創作題材，而且他們對作品的欣賞也直接收了前人的欣賞心得。對此，歌德的這句話可充作為一個富有智慧的最終結論：「人們根本無法判斷任何產生巨大效應的東西。」）至於美和自然的關係，則可以確定為「在本質上始終只是一種被遮蔽的東西。」（請參照 Neue deutsche Beiträge, hrsg. v. Hugo von Hofmannsthal. München 1925. II, 2, S. 161.〈i. e. Benjamin, Goethes Wahlverwandtschaften〉）然而，通感卻可以讓我們知道，我們應該如何看待在這層遮覆底下所存在的東西。在這裡，我們不妨大膽而簡略地把美和自然的關係，視為藝術作品對於自然的「複製」。通感就像某個主管機關，在這個機關面前，藝術創作的對象是一種可以被如實複製的東西，因此，這樣的藝術創作當然會受到徹底的質疑和批判。如果人們想試著在語言的創作材料裡，從事這種複製，那麼，美就會被定位為一種著重相似狀態的經驗對象。我們似乎可以用梵樂希的一句話說明這種美的定位：「或許美是在要求人們，卑屈地模仿那些往事物當中無法被再現的對象（在他的作品參照 Valéry: Autres Rhumbs. Paris 1934. S. 167.）如果普魯斯特是如此熱切地想回歸這種被再現的對象（在他的作品裡，則顯示為被他重新尋回的那些往日時光），人們就不該認為，他在晴聊中說出了不該說出的祕密，而應該認為，這些內容屬於他在創作方法上那些不具一致性的面向。在他看來，藝術作品的概念（作為複製實物的概念）就是美的概念，簡單地說，就是藝術奧妙的那一面，而且他還用冗長的話語，一再強調它正是他探索的核心。他在自述作品的創作動機和過程時，其文字的流暢和高雅還讓那些有文化修養的業餘寫作者獲益匪淺。此外，柏格森的作品也呼應了普魯斯特的這種文字風格。這位哲學家在以下這段文字裡指出，人們對於從不止息的歲月之流歷歷在目的追想，並無法獲得自己所期待的一切，但卻可以獲得某種滿足，而這樣的說法總讓人聯想到普魯斯特：「我們可以讓我們的存在日復一日地充滿這類視覺的追憶，並以這樣的方式——這不僅要歸功於哲學，還要歸功於藝術——享受一種類似的滿

足。一種更頻繁、更穩定、而且對一般人來說更容易獲得的滿足。（請參照 Henri Bergson: La pensée et le mouvant.

Essais et conférences. Paris 1934. S. 198）柏格森在他的視覺範圍內看到，梵樂希的歌德式洞察所清楚發現的事物，而

這種歌德式洞察也比人們記憶中所想像的「這裡」（hier）更為優越，這是因為，未確實發生的事件竟然可以在「這裡」

取得本身的真實性。

81　II, S. 536.

82　I, S. 30.

83　I, S. 192.

84　Proust: A la recherche du temps perdu. Bd. 8: Le temps retrouvé. Paris. II, S. 82/83.

85　I, S. 89.

86　阿基羅庫斯（Archilochus, 680-645 B.C.）是古希臘第一位抒情詩人。請參照 J. Barbey d'Aurevilly: Les œuvres

et les hommes.（XIXe siècle）3e partie: Les poètes. Paris 1862. S. 381.

87　I, S. 89.

88　愛倫・坡在《莫納斯和尤娜的對話》（The Colloquy of Monos and Una）這則富有神祕色彩的短篇小說裡，彷佛把故事裡的憂鬱者所陷入的空虛的時間過程，置入了往事的永恆中。這位憂鬱者似乎體驗到，這種讓他擺脫驚恐的轉變是一種極樂、一種永恆的幸福（Seligkeit）。那些進入往事的「永恆」裡的人所得到的「第六感」，會顯示為一種可以從過往的、空虛的時間過程當中獲取內在的平靜和諧的能力，儘管這種內在的平靜和諧很容易受到秒針滴答移動的節奏的干擾。以下是我從這則短篇小說所節錄的片段：「我有這樣的印象：我的腦子裡出現了某種東西，但我卻無法用我的說明讓人們領會——甚至只是隱約模糊地領會——那是什麼東西。我最想把它比喻為一種心靈調節器的擺動，也就是人類的抽象時間觀在心靈層面的對等物。天體運行的規則和這種規律性擺動——或相關的運轉——絕對是協調一致的。我用這種時間的精準性，衡量壁爐上的時鐘和某些場合的出席者的懷錶走得有多麼不準確。秒針移動的滴答

88　聲傳進我的耳朵裡。連一丁點兒偏離正確時間節奏的誤差，都會讓我覺得不舒服，就像我看到人們違逆抽象真理時。」（請參照 Poe, l. c. 〈S. 624〉, S. 336/337.）

89　I, S. 88.

90　Max Horkheimer: Zu Bergsons Metaphysik der Zeit, in: Zeitschrift für Sozialforschung 3 (1934), S. 332.

91　Cf. Henri Bergson: Matière et mémoire. Essai sur la relation du corps à l'esprit. Paris1933. S. 166/167.

92　當普魯斯特在作品裡，持續地達成他的終極意圖時，他在經驗方面的萎縮也隨之顯現出來。再也沒有什麼比他不斷試著提醒讀者，救贖只不過是他的私人活動，更為高明.；再也沒有什麼比他順便試著提醒讀者，救贖只不過是他的私人活動，更為正直誠實。

93　I, S. 89.

94　II, S. 197.

95　II, S. 224.

96　II, S. 222/223.

97　II, S. 224.

98　Valéry: Avant-propos. Encyclopédie française. Bd. 16: Arts et littératures dans la société contemporaine I. Paris 1935. Fasc. 16.04-5/6.

99　譯註：出自歌德的詩作〈為何妳深深地注視著我們〉（Warum gabst du uns die tiefen Blicke）。

100　藝術成功地將美創造出來的時刻，便顯示為一個無與倫比的時刻。普魯斯特就是以這樣的時刻，作為他的作品架構的基礎：只要編年史家感受到往日時光的生命氣息的吹拂，這一刻就會因此而成為無與倫比的時刻，而且還脫離了時間的線性脈絡，獨立地存在著。

101　Cf. Proust: A la recherche du temps perdu. Bd. 8: Le temps retrouvé, l. c. 〈S. 641〉.I, S. 236.

102 Novalis〔 Friedrich von Hardenberg 〕: Schriften. Kritische Neuausgabe auf Grund des handschriftlichen Nachlasses von Ernst Heilborn. Berlin 1901. 2. Theil, 1. Hälfte. S. 293.

103 當詩人開啟創作對象的目光時，就是詩的發端點。詩人開啟人、動物或沒有生命的東西這些創作對象的目光後，這些創作對象便把自己的目光轉移到遠方，而散發著靈光；被詩人所喚醒的自然萬物，其目光處於夢想狀態，而且還讓詩人追隨其夢想。除此之外，詞語也具有靈光。克勞斯曾如此描述詞語的靈光：「人們愈貼近地觀看一個詞語時，這個詞語回頭看人們的距離就愈遠。」（Karl Kraus:Pro domo et mundo. München 1912.〔 Ausgewählte Schriften.

4.〕S. 164.）

Cf. Walter Benjamin: L'œuvre d'art à l'époque de sa reproduction mécanisée. In: Zeitschrift für Sozialforschung

5 (1936), S. 43.

104 Proust: A la recherche du temps perdu. Bd. 8: Le temps retrouvé, l. c.〈S. 641〉, II, S. 33.

105 Valéry: Analecta, l. c.〈S. 614〉, S. 193/194.

106 I, S. 40.

107 I, S. 190.

108 Cf. I, S.23.

109 I, S.40.

110 II, S. 622.

111 II, S. 359.

112 Georg Simmel: Mélanges de philosophie rélativiste. Contribution à la culture philosophique. Traduit par A.

113 Guillain. Paris 1912. S. 26/27.

114 II, S. 273.

115　I, S. 94.

116　Cf. Jules Lemaître: Les contemporains. Etudes et portraits littéraires. 4e série. 〈14e éd., Paris 1897.〉S. 31/32.

Karl Gutzkow: Briefe aus Paris（1842）.

117　II, S. 422.

118　I, S. 483/484.

119　Cf. II, S. 634. 波特萊爾可能受到一次足以致病的震驚，而寫下這篇文章。因此，當他把這種震驚融入這篇作品的創作時，這樣的創作就變得更有啟發性。

120　II, S. 641.

121　Friedrich Nietzsche: Unzeitgemäße Betrachtungen. 2. Aufl., Leipzig 1893. Bd. I, S. 164.

攝影小史

Kleine Geschichte der Photographie, 1931

照相術剛發明時，人們雖不清楚它的意義，但已略微勝過十五世紀的人們對於當時剛出現的

書籍印刷術的理解。照相術在剛被發明的時刻應該比印刷術在中世紀晚期的出現，更受到人們的

注目，這是因為當時有幾個人已立即察覺到照相術的重要性。在照相術尚未發明之前，一些攝影

先驅者曾不約而同地追求一個共同的目標：留住外界景物投射在暗箱（camera obscura）裡的影

像。早在文藝復興時期，達文西便已繪製出暗箱的草圖，此後人們就知道有這種光學儀器；到了

十九世紀，尼埃普（Joseph N. Niépce, 1765-1833）和達蓋爾一起鑽研照相技術，經過五年左右的

努力，終於成功地研發出銀版攝影法。當時達蓋爾遭遇了種種關於專利申請的困難，於是法國政

府便決定出資向達蓋爾徵購這項攝影法的專利權，並正式對外宣布照相術的誕生。1 法國政府的

這項做法雖然加快了攝影後來的發展，但人們卻有很長一段時間不曾回顧攝影的演變過程。一些

隨著攝影的興衰起伏而出現的歷史問題或哲學問題，在攝影發明後的數十年間，始終沒有受到人

們的關注。我們之所以遲至今日才意識到這些問題的存在，其實是有明確的原因。最近出版的一

些書籍都觸及了一個顯著的事實：攝影的黃金時代——也就是希爾（David Octavius Hill, 1802-

1870）和卡梅倫（Julia M. Cameron, 1815-1879）、雨果（Charles Hugo, 1826-1871）2 和納達爾活

躍的時代——就在它發明後的頭十年，此後，攝影才出現產業化（Industrialisierung）的發展。不

過，這卻不表示，在攝影剛發明的時期，商販和江湖騙子沒有透過這項新技術來謀求利益。實際

上，當時已有許多人從事攝影這門行業，只不過此時的攝影還稱不上是一門產業，而比較類似大

型年度市集的藝術活動——攝影至今仍以年度市集作為它的根據地。攝影產業後來靠著名片上的肖像照征服了市場，當然，首位發明這種照片格式的人也順理成章地成為百萬富翁。不過，人們往往不知道，攝影界如今才首度回顧攝影尚未成為產業之前的黃金時代，是因為作為資本主義產業的它已受到撼搖而不再穩固，關於這一點，我們毋須感到訝異。其實透過收錄於最近出版的精美攝影集的早期照片所散發的魅力，[3] 並不是認識攝影本質比較輕鬆而確實的方式，而且那些透過理論來掌握攝影的嘗試也都相當粗率。雖然早在十九世紀便已出現許多關於攝影的辯論，但這些見解其實仍未擺脫古怪可笑的思維模式，帶有沙文主義色彩的德國《萊比錫報》（Leipziger Anzeiger）便是一例。這份小型報紙曾主張，人們必須及時抵制這種來自法國的魔鬼技藝，而且還表示：「不僅德國方面在經過徹底研究後，已為人們指出，想要留住流動的影像是不可能的事，而且光是留住流動影像的意圖就是在褻瀆上帝了！上帝依照自己的形象來創造人類。人類所發明的器材並無法顯現上帝的形象，只有非凡的藝術家在受到屬天靈感的啟發後，才敢於再現上帝和人類的容貌。此時這些天才藝術家並不需要借助任何器材，而只要順從來自本身天賦的較高階指令。」如此愚蠢拙劣的言論已顯示該媒體本身對「藝術」一竅不通的庸俗概念。持有這種藝術概念的人們只要受到新技術的挑戰，便覺得日暮途窮，卻從不考慮新技術有哪些可能性。探討攝影的理論家在將近一百年以來，就是針對這種拜物主義（Fetischismus）的、完全反對技術的藝術概念，而試圖為攝影提出解釋和分析。他們的討論當然沒有獲得任何成果，這是可想而知的，

因為，他們所做的一切，只是在那些守舊的評斷者面前，挺身為攝影家辯護。不過，一八三九年

七月三日，物理學家阿哈戈在國會發言支持蓋達爾所發明的銀版攝影法時，卻展現出一股全然不

同的氣象。他在這場國會演說裡表現最出色的地方，就是清楚點出攝影在未來將如何廣泛應用於

人類活動的各個方面。他當時為攝影的發展所勾畫的全貌相當廣博，因此，不只讓攝影在繪畫面

前所受到的那些質疑顯得毫無意義，而且還讓人們更加明白這項新發明即將產生的實際影響。他

在這場演講裡表示，「當發明家運用本身的新發明來觀察大自然時，他們原先對這項新發明所懷

抱的期望，比起它後來所促成的一連串新發現，往往是微不足道的。」此外，阿哈戈的這場國會

演說還擴展了攝影這項新技術所涵蓋的領域，也就是從天文物理學到文獻學（Philologie）：除了

對天文攝影的展望之外，他還提出以拍照來保存古埃及象形文字的文獻資料的構想。

　　蓋達爾的銀版攝影法就是先把一塊鍍銀的銅版浸入碘液中（譯按：而形成碘化銀薄膜），然後把這塊

銅版放入暗箱內進行曝光拍攝（譯按：而形成潛影）後，再以來回擺動的方式把汞均勻地舖在這塊金屬

版上，而形成淡灰色顯影。最後再以食鹽水的氯化鈉定影，而成為可以永久保存的照片。當時這

些成影於金屬版的照片還無法被沖洗複製，因此都是獨一無二的作品。這些銀版照片在一八三九

年的平均售價為二十五金法郎（Goldfranc），[4]它們當時往往像珠寶一樣，被珍藏在小匣盒裡，

而且某些畫家還把手中的銀版照片當作增進繪畫技巧的輔助工具。備受敬重的英國肖像畫家暨攝

影家希爾為蘇格蘭教會於一八四三年首次召開的教會代表大會（Generalsynode）所繪製的那幅濕

壁畫（Fresko）就是以一系列他所拍攝的肖像照作為描繪的基礎；同樣地，郁特里羅（Maurice Utrillo, 1883-1955）在七十年後，為巴黎市區的街景所創作的那些精采的畫作，也不是根據實際的景象，而是根據明信片上的風景照片所描繪而成的。畫家在攝影早期從事照片的拍攝，是為了充作個人作畫的簡略依據，他們當時根本沒想到，竟因此而名留攝影史，而他們的畫家身分反而為世人所遺忘！肖像畫早已存在於繪畫中。如果肖像畫是由自己的家人保存，而他們的畫家身分反而為世人所遺忘！肖像畫早已存在於繪畫中。如果肖像畫是由自己的家人保存，後輩有時還會詢問畫中人物與自己的關係，然而過了兩、三代以後，後世子孫便不再關心這樣的問題：這些肖像畫如果還留存下來，它們充其量只是畫家技藝的證明。不過，攝影的肖像照隔幾代以後再觀看，卻還可以讓人們發現一些新穎而特殊的事物。此外，從前一些以姓名不詳人物入鏡的人像照，還比肖像照更能讓人們深入攝影這門新技術的領域。舉例來說，希爾曾有一幅以紐哈芬港（New Haven）漁婦為主題的攝影作品。在這張漁婦帶著散漫而迷人的羞澀、且垂眼看著地面的照片裡，我們可以看到某種既不存在於希爾的肖像攝影、也不該噤聲的東西，因為，它們就是執意要展現，究竟有誰曾生活在這個世界上，而且至今仍然具有真實性，仍然不願徹底消失於攝影「藝術」當中。「而我問道：人們曾如何梳理並裝飾這些頭髮，／這種眼神曾如何關注前人！／這張嘴曾如何被欲望之徒親吻！／只看到煙霧繚繞升騰卻不見火焰，／是沒有意義的！」

或者我們再看看那張攝影師卡爾·多騰岱（Carl Dauthendey, 1819-1896）──即作家麥克斯·多騰岱（Max Dauthendey, 1867-1918）的父親──和他的妻子在訂婚期間所拍攝的照片。卡

爾・多騰岱的妻子在生下第六個孩子後的某一天割腕自殺，被他發現倒臥在他們莫斯科住家的臥房裡。照片中的她坐在他身邊，而他似乎手挽著她；然而，她的眼神卻越過了他，宛如緊盯著未來將要承受的災厄。如果人們凝視這張照片夠久，就會發現，它有兩個對立面：換言之，最精確的攝影技術賦予本身所拍攝的作品某種神奇的價值，而對我們來說，繪畫已無法再擁有這種價值。但是，不論攝影師的拍攝技巧多麼精湛熟練，拍攝對象所擺出的姿勢多麼配合他們事先的構想，觀賞者總會不由自主地在照片所呈現的影像裡，尋找一點兒微光、偶然和巧合，以及此時此地的當下。藉由這點兒微光，真實性彷彿已檢驗了照片的性質，而且還發現了某個不顯眼的地方，也就是在早已逝去的那個拍照時刻的本質裡，它的「未來」仍意味深遠地盤踞至今，我們只要回顧過去，便可以發現這一點。照相機鏡頭所捕捉的自然，並不同於人的眼目所看到的自然。

此二者的差異尤其在於，人類的無意識所編織出來的空間（即攝影所呈現的空間）已取代了人類的意識所編織出來的空間。舉例來說，我們通常可以說明——雖然只是粗略地說明——人們如何行走，但卻根本不知道，人們在邁開步伐的那一瞬間，確實的姿勢究竟為何。然而，攝影卻能憑藉放大局部和捕捉瞬間畫面這兩種輔助方法，而顯現出人們跨出步伐的片刻所真正採取的姿勢。透過攝影，我們才得以認識視覺的無意識（Optisch-Unbewusste），正如我們藉由佛洛依德的精神分析學才得以知曉驅力的無意識（Triebhaft-Unbewusste）一般。科學技術和醫學一向很重視結構的性質和細胞的組織，而攝影鏡頭跟這兩者的關聯性，原本就勝過它跟那些充滿意趣的風景或

富有感情的肖像的關聯性。此外，攝影還在自然科學方面，為人們開啟某些與研究對象的形貌有關的觀點。那些被攝影所揭露的微觀影像世界既可以清晰地顯現出來，同時也擁有足夠的隱蔽性，因而得以在人們的幻想裡找到棲身之所。現在這些微小的細部已透過攝影而被放大，並被展現出來，因此，人們便可以清楚地認識到，科學技術和巫術（Magie）之間的差異其實就是一個完完全全的歷史變數（historische Variable）。所以，布羅斯菲德（Karl Bloßfeldt, 1865-1932）便在他所拍攝的那些令人嘆為觀止的植物特寫照片裡，[5] 把木賊屬植物（Schachtelhalmen）變成了古代建築的圓柱樣式，把栗樹和楓樹的幼苗變成了圖騰樹，把起絨草（Weberkarde）變成了哥德式教堂的幾何石雕花窗（Maßwerk），並將蕨類植物變成了主教的權杖。

由此可見，希爾的拍照對象似乎未遠離真實，而且「攝影的現象」對他們來說，仍是「一種偉大而深奧莫測的體驗」。當時接受拍攝的人可能已意識到，攝影就是「在器材前面擺姿勢，就是在最短的時間內產生我們可以見到的周遭世界的圖像，而且這些圖像看起來就像大自然本身那般生動逼真！」曾有人指出，希爾的攝影表現了一種謹慎矜持的態度，他的拍照對象在鏡頭前也跟他同樣拘謹，所以仍保有某種程度的羞怯；在攝影頭十年的黃金時裡，有一位比希爾更晚入行的攝影師曾談到一個攝影的指導原則：「拍照時，千萬不要看鏡頭！」這句話可能跟希爾的拍照對象始終對鏡頭有所保留的態度有關。有些照片裡的動物、人類或嬰孩似乎會盯著看照片的人，同時還以這種令人困窘的方式，讓前來照相的顧客陷入忐忑不安的情緒裡，但這些照片裡的主角

其實沒有「在看著你」。老多騰岱的說法最能說明這種情況：「當時拍過照片的人會表示，自己一開始還不敢久久地注視頭一次拍攝的那些照片……他們對照片中清晰的人像感到害怕，而且還相信，照片中那些小小的人臉正看著他們。早期的蓋達爾銀版照片就是用這種非比尋常的清晰度和逼真性，而讓每個人感到驚愕不已！」

早期的肖像照給人們留下比較正面的印象，或更確切地說，它們仍未被刊印在報紙上，所以，還沒有相關的文字解說。畢竟報紙當時仍算是奢侈品，大部分的人都在咖啡館看報，所以，不會自行購買，況且照片的拍攝尚未運用於報紙的新聞報導，而且只有極少數人的姓名會被印在報紙的版面上。那時肖像照主角的面容仍散發著寧靜的氣息，並帶著安適的目光。簡而言之，這種肖像畫藝術的可能性完全在於照片和發生的時事還未出現關聯性。希爾有許多攝影作品是在愛丁堡市區的灰衣修士教堂附屬墓園（Greyfriars Kirkyard）拍攝的。在這些流傳下來的照片裡，我們可以看到，照片裡的人物在這座墓園裡的神情，彷彿就在自己的家裡一般。就攝影的早期階段而言，沒有什麼比這樣的照片景象更具有代表性了！在其中一張攝於該墓園的照片裡，那座墳墓看起來就像室內居所一般，也就是一個獨立而封閉的空間，墓碑聳立於長草的地面上，而且緊靠著旁邊的防火牆。墓碑被雕成類似壁爐的式樣，只不過爐心的位置顯示著碑文，而不是火焰。要不是拍攝地點的選擇必須以攝影技術作為出發點，像墓園這樣的地點其實無法發揮可觀的視覺效果：由於早期銀版照片的感光度較低，需要在戶外長時間曝光，因此，攝影師便格外希望在儘可

能僻靜的地方進行拍攝，如此一來，拍攝的對象便可以安靜而專注地參與拍攝，而不會受到干擾。歐力克（Emil Orlik, 1870-1932）曾談到早期的攝影：「這些照片樸實無華，宛如素描和繪畫的佳作，但比起晚近的照片，它們對觀賞者所造成的影響卻更強烈、且更持久。這主要是因為，銀版攝影需要長時間曝光，拍照對象勢必得在鏡頭前久久靜止不動，照片的成影便因而綜合了人物在這段時間所出現的表情。」這種長時間的拍攝過程不僅讓被拍攝者無法以留影的當下作為出發點，而且還陷於留影的當下，彷彿本身已進入照片的影像中。所以，這些老照片便和後來那種合乎快速變遷世界的快拍照，形成了最鮮明的對比。對此克拉考爾（Siegfried Kracauer, 1889-1966）曾貼切地指出，「受畫報委託而進行拍攝的攝影師在按下快門、讓照片曝光的那一瞬間，便已決定一名運動員能否成名。」相較之下，早期的照片都是為了長久保存而拍攝的：這不僅僅針對那些無可比擬的團體合照而言（這些團體的消失當然預示十九世紀後半葉的社會發展最準確的徵兆之一），因為，就連肖像照人物的衣著摺痕也有較長久的持續性。我們只要看看謝林（Friedrich W. J. Schelling, 1775-1854）的那件外衣[6]，便可以明白這一點；那件深色衣服當然可以信心十足地走向永恆，因為，它在穿著者身上所呈現的樣貌，就跟穿著者臉上的皺紋同樣有價值。簡單地說，這一切都已顯示，馮布連塔諾（Bernard von Brentano, 1901-1964）的推測是正確的：「一八五〇年的攝影師已和他們的攝影器材處於同等的地位。」這是攝影史上的頭一遭，而且又過了許久以後，這種現象才再度出現在攝影領域裡。

為了徹底掌握蓋達爾照相術在發明之初所造成的強烈衝擊，人們還必須留意法國印象主義外

光畫派（Pleinairismus）當時已在最前衛的畫家當中拓展全新的繪畫觀點。阿哈戈已意識到，攝

影已從繪畫那裡接下傳承的火炬，因此，當他對波爾塔（Giovanni Battista Porta, 1535-1615）早期

的物理學實驗進行歷史性回顧時，便做了如下的表示：「由於大氣不完全透明所造成的效應（曾

被不恰當地稱為「空氣觀點」〔Luftperspektive〕），因此，連技巧精湛的畫家也不指望暗箱這種

攝影器材（也就是將投射在暗箱裡的影像複製出來）可以協助他們，精確地再現本身想要描畫的

對象。」當蓋達爾用銀版成功留住投射於暗箱裡的影像時，畫家和畫匠便在這個時間點分道揚

鑣。然而，真正被照相術損害的繪畫，卻不是風景畫，而是袖珍肖像畫。由於攝影的應用迅速普

及，所以，早在一八四〇年——即銀版攝影法正式公諸於世的隔年——袖珍肖像畫師大部分都已

轉行，改任職業攝影師。起初他們只是業餘的攝影師，沒過多久便從兼差轉為專職。他們從前的

繪畫經驗雖也有助於他們的拍照工作，不過，他們的攝影成果所展現的高水準卻應該歸功於他們

對攝影技巧的掌握，而不是早先從繪畫取得的藝術性基礎。攝影史上的第一批攝影家猶如聖經裡

那些蒙受上帝恩典的人物一般：納達爾、胥岱茲納（Carl F. Stelzner, 1805-1894）、皮耶森

（Pierre-Louis Pierson, 1822-1913）和巴雅（Hippolyte Bayard, 1801-1887）辭世時，都已年近九

十、甚至近百歲。不過，來自四面八方的生意人後來便湧入職業攝影師這門行業，攝影的品味也

隨著底片修圖的普及——這種技術是粗劣的畫家對於攝影的報復——而驟然崩壞，而那也是相簿

開始流行的時代。人們那時最喜歡把相簿擺在住家公寓最寒冷的角落，還有客廳的長型櫃或三腳茶几上：這些以皮革裝訂的照相本，邊角釘著金屬護片，每一頁都鑲著與指頭一般粗細的金色邊框，裡面排著一張張穿著怪異的人像照——比方說，我們可以在這些照相本看到阿列克斯叔叔、莉卡姑媽和特露德阿姨的童年時期，以及爸爸剛上大學時的模樣——最後，當然還有我們自己的照片，這真是令人羞赧至極：我們在攝影棚裡打扮成提洛山區（Tirol）居民的模樣，站在假裝在唱山歌，手裡揮動著呢帽；或裝扮成水手，靠在一根擦得亮晶晶的柱子旁，一腿伸直，一腿彎斜地站著，好像大家都應該擺出這種姿勢拍照似的！當時這種肖像照所使用的道具——諸如欄杆、小型橢圓桌、立柱或雕像的基座——還提醒我們，顧客在擺姿勢拍照時，其實需要這些道具作為支撐點，以便在長時間的曝光過程中讓自己靜止不動。攝影師起初只用支撐頭部或膝蓋的支架來固定顧客的姿勢，沒過多久，他們便開始採用「一些出現在名畫裡、因而必定具有『藝術性』的裝飾物。柱子和簾幕是他們首先使用的拍攝道具。」早在一八六〇年代，一些比較有識見的人士便已反對照相館的這般胡搞瞎搞。當時英國有一份攝影刊物曾刊載如下的內容：「在繪畫裡，柱子的存在是一種現實的可能性，但它們在照片裡卻經常豎立於地毯上，這種擺設方式實在荒唐可笑。畢竟大家都知道，沒有人會把大理石或其他石材的柱子搭建在地毯上。」當時的照相館會在攝影棚裡吊掛帷幔和織花掛毯，並擺設棕櫚樹和畫架。這樣的拍攝環境對前來拍照的顧客來說，既像在接受刑罰，又像在展現自己，他們彷彿置身於一個模稜兩可的空間：既是刑求室，也是皇

宮的加冕廳。卡夫卡有一張兒時照片，便是一個令人震撼的例證。他那時大約六歲，身上穿著一套鑲邊繁複、但卻因尺寸過小而似乎讓他感到有些委屈的童裝。他站在畫有溫室景觀的布景前拍照，因此，照片的背景覆滿了棕櫚葉。他的左手還拿著一頂跟他幼小的身形不成比例的大帽子——就是西班牙人戴的那種寬沿帽——因而讓這個人造的熱帶景看起來更令人感到窒悶不堪。當然，要不是他那雙無限憂傷的眼睛已掌控了攝影棚的這片風景，他必然會被這片矯揉造作的人造風景所吞沒！

卡夫卡在這張帶著無限哀愁的童年照裡，顯得孤立無援，似乎因為離棄上帝而在世間迷失了自我。這位憂鬱的小男孩和早期照片裡的那些主角，形成了明顯的對比。早期肖像照的主角都散發著靈光。這種靈光是一種賦予主角眼神充實感和安全感的媒介物，但同時主角的眼神也因此而得以穿透圍聚在他們身旁的靈光。此外，攝影的技術層面——照片從最明亮的光到最幽暗的陰影之間存在著絕對連續性——也讓畫面呈現出靈光。這一點便證明了「舊技術已預示新成就」這個法則的存在：從前的肖像畫在沒落之前，曾讓美柔汀版畫技法（Schabkunst; Mezzotinto）——即銅版畫的凹版製版法——盛極一時。美柔汀法當然與複製技術有關，這種銅版畫的表現技法後來還跟照相術結合在一起。希爾在攝影初期所拍攝的照片就像美柔汀版畫一樣，裡面的光線似乎好不容易才從黑暗中掙脫出來：歐力克曾談到，長時間曝光使得成影的銀版出現「光線的匯聚」，因而促成了早期照片的卓越性。活躍於照相術甫問世的時代的德拉霍許（Paul Delaroche, 1797-

1856）則談到，早期照片曾留給人們「精美的、前所未有的、而且不致於讓大眾心神不寧的普遍印象」，儘管這些老照片的靈光現象曾如何受到當時攝影技術的限制。不過，只有後來出現的快拍照才能讓人們在霎那間捕捉現場的氛圍，尤其是快拍的團體照最能為人們留下共聚一堂的歡悅，而需要長時間曝光的早期銀版照片已無法派上用場！那些如今看來已顯得過時、被裁剪成橢圓形的老照片，有時會改以一種美妙而富有意義的方式重新呈現本身的靈光。然而，強調這些早期照片的「藝術完美性」或「品味」，其實是一種誤解。因為，在當時的拍攝環境裡，攝影師對每一位顧客來說，首先是接受最新訓練的技師，而每一位顧客對攝影師來說，則是新崛起的社會階層的一分子，他們身上的靈光甚至已滲入他們的外衣或領結的皺褶裡，由此可見，靈光不只是早期簡陋照相機的產物。在早期的攝影裡，拍照對象和拍照技術彼此相合無間，但它們卻在往後攝影藝術的衰敗時期分道揚鑣。這是因為沒過多久，人們便拜進步的光學之賜，而擁有提高照片亮度、且能忠實而清晰地記錄外界影像的照相機。攝影師便採用透光率較高的鏡頭來抑制陰暗，並排除早期照片所散發的那種幽微的靈光，正如支持帝國主義的資產階級隨著本身日漸沉淪墮落，而將靈光排除在現實之外一樣。不過，在一八八〇年以後，攝影界便出現一股復古的熱潮：攝影師紛紛把復刻老照片的靈光視為自己的任務，他們會透過各種底片修圖技術，尤其是藉由所謂的上膠法（Gummidruck／gomme bichromatée），而再現照片的靈光。因此，透過阻斷人工的光線反射而形成的色調朦朧的照片便成為一種攝影的流行，尤其是在十九、二十世紀之交的新藝

術運動裡。這些復古風格的照片雖也呈現出朦朧昏暗的畫面，但照片裡的人物所擺出來的姿勢卻得更惹眼醒目。這些僵硬刻板的姿勢已透露出，那個世代的人們在面對科技的突飛猛進時，是多麼無能為力啊！

實際上，攝影師與他們所掌握的攝影技術的關係，已對攝影產生最具決定性的影響。雷希特（Camille Recht）曾用一個出色的比喻來說明這種關係：「小提琴家必須斟酌左手的把位按絃，才能拉出準確音準的音調，而且還必須如閃電般迅速找到音準；鋼琴家只要按下琴鍵，便能響起有音準的樂音。畫家和攝影家都擁有可以使用的創作工具：畫家的素描和上色，就相當於小提琴家斟酌左手的按絃所拉出的音調；至於攝影家和鋼琴家則必須面對一臺機器，並受制於機器本身所賦予的、具有局限性的遊戲規則，相形之下，小提琴家卻沒有受到這種束縛。因此，即使像帕德雷夫斯基（Ignacy J. Paderewski, 1860-1941）這般偉大，也無法和帕格尼尼（Niccolò Paganini, 1782-1840）享有同等的聲譽，而且也無法展現帕格尼尼那種已近乎魔術般的、充滿傳奇色彩的音樂奇技。」如果我們依照這個比喻繼續討論下去，攝影界也曾出現一位相當於布梭尼，（Ferruccio Busoni, 1866-1924）的卓越人物。他就是阿特傑。布梭尼和阿特傑都擁有精湛的技巧，而且在各自的藝術領域裡都是先驅人物。他們曾以最精確的技巧達到空前的藝術成就，甚至還擁有相似的個人特質。阿特傑原本是一位演員，後來因為厭倦戲劇演出，便拿下舞臺上所穿戴的面具，而進一步以手中的照相機揭露現實世界的真相。他在巴黎過著貧窮、且沒沒無聞的生

活，會用便宜的價格把自己的攝影作品賣給愛好攝影的人士，而這些攝影愛好者在作風上的怪異

和奇特，也和他相去無幾。他在不久前過世時，留下了四千多張照片，隨後經由來自紐約的攝影

師阿博特（Berenice Abbott, 1898-1991）的彙整以及雷希特的挑選和編輯後，阿特傑相當精美的

攝影選輯才得以出版面世。[7] 阿特傑在世時，新聞界「對他毫無所知；他通常會帶著自己拍攝的

照片，以每張幾分錢的低價在各個畫室四處兜售，而且大部分都以風景明信片的價格出售。他所

拍攝的照片呈現了城市美麗的景觀，它們或沉浸於湛藍的夜色，或上方懸掛著一輪修潤過的明

月。阿特傑的攝影造詣已登峰造極，但這位偉大的攝影家在世時，卻始終沒沒無聞，堅忍地過著

簡樸的生活。當他到達攝影藝術的頂峰時，並沒想到要在那裡插上自己的旗幟。因此，當後來者

也抵達這個頂峰時，便以為自己是發現者，殊不知阿特傑早已捷足先登！」事實上，阿特傑在巴

黎拍攝的那些作品正是超現實主義攝影的先驅，也是超現實主義唯一可以調度的一支大型隊伍的

開路先鋒。首先，阿特傑清除了攝影藝術崩壞時期的肖像照所固有的、且普遍存在的氛圍，而且

還帶領當時最新的攝影流派，致力於將拍照對象從復古攝影所刻意營造的靈光裡解放出來。這也

是該流派對於攝影藝術最確鑿無疑的貢獻。當《畢輔》（Bifur）或《多采多姿》（Variété）這些

前衛藝文雜誌也開始刊登僅僅呈現局部景象的照片時——比如一段欄杆，再加上光禿禿樹稍的枯

枝交錯在瓦斯燈前的畫面，又比如一個寫上城市名稱的救生圈，而掛在防火牆或枝形路燈柱的影

像，而且還附上「西敏區」、「里爾」（Lille）、「安特衛普」或「布雷斯勞」（Breslau）這些

地名作為文字解說——它們其實都是在展現阿特傑個人對拍攝題材所強調的文學性。阿特傑在攝影裡尋找那些已被人們遺忘和忽略的景物，因此，他所拍攝的城市照片和那些城市名稱所富有的異國風情及浪漫浮華的色彩完全格格不入。這些照片吸取現實世界的靈光，就像人們為即將沉沒的船隻汲出裡面的積水一般。靈光究竟是什麼？它是時間和空間所交織出的特殊產物，是遙遠之物不同凡響的顯現，不過，卻有可能近在眼前。人們在夏日午休，目光沿著地平線的山脈，或投影在自己身上的一截樹枝移動，直到當下那個片刻或時段參與這些景物的顯現時，這便意味著人們在呼吸這片山脈、這截樹枝所散發的靈光。讓事物更接近大眾，並一律以複製壓制事物的獨特性，都是現代人強烈的傾向。在圖像裡，更確切地說，在複製的影像裡捕捉身邊的事物，已成為現代人日益迫切的需求。不過，出現在畫報以及電影院每週更新的新聞短片裡的複製影像，卻顯然不同於原作或原件。在原作或原件裡，獨特性與持久性密切相關，而在複製的影像裡，暫時性則和可重複性密切相關。剝除包覆事物的外殼，並消除圍繞事物的靈光，便表明了人們的一種察覺。這種察覺大大地提升了世界上所有相似之物的意義，以致於人們還會從具有獨特性的事物那裡，透過複製的手段而獲得一些相似之物。阿特傑幾乎忽視了「那些名勝景點以及所謂的地標性建築」，但他卻不會錯過鞋店前面一長排又黑又亮的皮靴、巴黎住樓那些從夜晚到隔日清晨整齊停放著手拉車的中庭、用餐後杯盤狼藉的餐桌（在同一時間內，有數十萬名居民跟他們一樣，都在餐桌前用餐）以及位於某街道五號的妓院，它的門牌號碼「5」還被大大地寫在該棟建築的四

面外牆上。值得注意的是，阿特傑有許多攝影作品幾乎是空無一人，例如，氣派的大臺階、樓舍的中庭、戶外露臺的咖啡座、小丘廣場（Place du Terre）以及防禦堡壘旁的阿克伊城門（Porte d'Arcueil），從這些照片看來，好像這些地點不該出現人的蹤跡似的！其實它們並不荒涼，但照片的畫面卻顯得死氣沉沉；這些照片裡所呈現的城市已被淨空，杳無人跡，就像一間還沒有租出去的公寓。在這些空無一人的照片裡，超現實主義攝影已在人們與環境之間預備了一種有益的疏離關係，而且還讓那些受過政治訓練的人可以一覽無遺地看到，那種為了讓局部細節清晰化而充斥著生活親近性的空間。

這種新的取景方式顯然在人們最不花心思的地方很難有所斬獲，也就是攝影所固有的、富有典型意義的肖像照拍攝。但從另一方面來說，要攝影放棄肖像照，卻是最行不通的事。無瞭解這點的人，俄國最好的電影倒可以教導他們，並讓他們明瞭，環境和風景其實也只向某些攝影師揭露本身的含義，因為，只有他們才知道如何在一些無可名狀的現象裡，理解這些環境和風景。

不過，這樣的可能性也高度取決於拍攝對象本身。這個尚未熱中把照片留給後代子孫的世代在拍照時，會帶著些許的羞怯而退縮到自己的生活空間裡（比方說，一八五〇年前後，叔本華在法蘭克福拍攝的那張肖像照，整個人便深陷在那張單人座沙發裡。）因此，他們的生活空間便出現在這些照片裡，但他們的德行卻無法在照片裡有所表現，而流傳於後世。就在那個時期，俄國的劇情電影數十年來首次讓人們不是為了向來拍照的目的，而出現在鏡頭前面。此時，人們的面孔已

在複製的影像裡獲得嶄新而重大的意義，但卻不再以肖像照的形式出現！那麼，這究竟是什麼影像呢？奧古斯特・桑德（August Sander, 1876-1964）已用他的作品回答了這個問題，[8] 而這也是他對攝影重大的貢獻。桑德曾以求知的觀點拍攝一系列人像照，而且這些影像絲毫不遜於艾森斯坦（Sergei Eisenstein, 1898-1948）或普多夫金（Wsewolod Pudowkin, 1893-1953）在他們的電影裡所呈現的許許多多人類的相貌。「桑德把自己全部的攝影作品分成七組，以對應當時存在的社會階層，而且還預定分成四十五冊出版，每冊收錄十二張照片。」雖然他到目前為止，只發表了一部集結六十張照片的攝影集，卻已為人們提供了源源不絕的觀察材料。「桑德以那些和土地連結的農民作為出發點，並帶領觀賞者遍覽所有的階層以及從事各種職業的人們，上自人類最高文明的代表人物，[9] 下至低能的智障者。」這位攝影家在展開這項非比尋常的任務時，既沒有採用學術的觀點，也沒有接受任何種族理論或社會研究的見解，而是透過他本身對拍攝對象的「直接觀察」。這種直接的觀察肯定不會帶有偏見，它雖擁有大膽的獨創性，卻也具備歌德所謂的「柔和性」（Zartheit）：「一種柔和、且由經驗得來的知識（Empirie）已和外界事物取得最密切的一致性，從而形成真正的理論。」這也難怪像德布林（Alfred Döblin, 1878-1957）這樣的觀察者會指出桑德這本攝影集的知識性，而且還談到：「比較解剖學可以讓人們了解自然和器官的歷史，同樣地，桑德所從事的比較攝影，已超乎影像的細節，而達到一種知識性的見解。」桑德這些傑出的攝影作品倘若因為經濟因素而無法繼續出版，將會令人深感遺憾！然而，我們卻可以給

出版社一些更根本、更確切的鼓勵，因為，像桑德這樣的攝影作品也可以在一夕之間，突然擁有人們從未料想到的時效性。我們現在所面臨的政權轉移已使得提升和強化人們關於相貌的見解，成為攸關人們生存的必要性。人們可能來自右派或左派，而且還必須習慣他人會依據他們的出身來看待他們，就像人們也同樣以這種方式來評斷他人一樣。因此，桑德的作品集不僅是一本攝影集，也是一本富有教育意義的圖片集。

「人們在當代並不會用那種觀看自己、親人、摯友和情人照片的專注來觀賞藝術作品。」利希特華克（Alfred Lichtwark, 1852-1914）早在一九○七年便已寫下這句話，而且還把本身的藝術史研究從美學高尚風雅的領域轉向社會功能的領域。因為，只有從社會功能出發，藝術史的研究才會有所進展。人們大部分的辯論都環繞著「攝影作為藝術」（Photographie als Kunst）這個美學主題，而且辯論的雙方始終僵持不下，但是──舉例來說──「以攝影呈現的藝術」（Kunst als Photographie）這個更有爭議的社會事實從前卻幾乎沒有受到關注，這是很典型的現象。對藝術功能來說，藝術原作的攝影複製品所產生的效應，遠比或多或少具有藝術意涵的攝影作品更為重要。攝影作品所呈現的影像已變成「照相機的捕獲物」（Kamerabeute），事實上，業餘的攝影愛好者帶著大量原版的藝術照片回家，那種欣喜的心情就和帶回獵物的獵人一樣。由於捕獲的獵物很多，因此，只能轉賣給經營山產野味的商家。其實在不久的將來，照相機所「捕獲」的東西將會多過獵人所「捕獲」的東西。以上就是關於「拍照」的討論。然而，人們現在所強調的重

點卻已從「攝影作為藝術」變成「以攝影呈現的藝術」。每個人都可以觀察到，透過拍下的照片來掌握一幅繪畫——尤其是雕塑，而建築作品更是如此——比直接面對原作容易許多。人們通常會把這一點歸咎於藝術鑑賞力的崩壞，以及現代人在藝術上的無能為力。不過，人們卻應該明白，複製技術的發展幾乎同時改變了人們對偉大的藝術作品所抱持的觀點。人們不僅無法再將藝術作品視為個人的創作——畢竟藝術已成為強大的集體產物——而且還必須先透過拍照把它們縮小，才有辦法吸收。總之，機械複製的方法就是一種縮減的方法，它可以讓人們在某種程度上便於掌握作品，不然，人們已完全無法再運用這些作品。

如果有什麼可以說明藝術和攝影之間的關係，那就是藝術原作的照片在這兩者之間所造成的、無法解決的緊張關係。許多對當今照相技術的形貌具有決定性影響的攝影師，都是畫家出身。當他們試圖讓繪畫的表達方法能更明確、且更有生命力地貼近現代生活後，便決定背離繪畫。換句話說，他們愈警醒地感知時代的特色，便愈來愈無法處理本身創作繪畫的動機。此時攝影便再次從繪畫那裡接下了傳承藝術的火炬，就像八十年前那樣。莫侯利—納吉（László Moholy-Nagy, 1895-1946）曾表示：「新的創作可能性大部分都是由舊的形式、工具和創作領域緩慢地揭露出來的。這些舊事物其實已隨著新事物的出現而告終結，但卻在準備嶄露頭角的新事物的壓力下，在本身尚未消逝前，出現迴光返照的現象，而再次大放異彩！例如，未來主義的（靜態的）繪畫曾針對時間觀點的塑造，以及運動的同時性（Bewegungssimultaneität）提出一些清晰而明確

的問題，儘管這些問題後來反而導致該畫派本身的毀滅。雖然電影早已問世，但人們當時卻遲遲無法掌握這種媒介……同樣地，我們也可以把一些現今以具象表現方法（darstellerisch-gegenständliche Mittel）從事創作的畫家（新古典主義和真實主義﹝Verismus﹞畫家），視為新的具象視覺創作的先驅。但是，這些新流派的畫家沒過多久便只採用機械式技法！」查拉（Tristan Tzara, 1896-1963）曾在一九二二年說道：「當一切自稱為藝術的東西已癱軟無力時，攝影師便點亮他們那顆一千燭光的燈泡，他們的照相紙在感光後，便逐步顯現出一些日常用品的黑白影像。他們在攝影裡發現人們未曾採用的柔和閃光（zartes Aufblitzen）的作用，而且這種閃光比夜空裡所有可以讓我們賞心悅目的星辰更加重要。」那些既非出於投機取巧、也非出於偶然或貪圖便利而從造型藝術走向攝影的攝影師，已成為攝影專業領域的前衛者，因為，他們本身的演變和進展絕對可以避開當今攝影最大的危險，也就是工藝美術的風味（kunstgewerblicher Einschlag）。有鑑於攝影所存在的危險，史東（Sasha Stone, 1895-1940）便曾表示：「把攝影視為藝術的創作領域是非常危險的。」

當攝影擺脫與桑德、克盧爾（Germaine Krull, 1897-1985）和布羅斯菲德的關聯性，而不再關注政治、經濟和人的相貌舉止之後，便獲得了「創造性」。因此，攝影活動便成為一種「綜合概覽」（Zusammenschau），而未抱持特定信念的攝影敘述者也隨之出現。「戰勝機械的精神重新把機械所取得的精確成果，解讀為生命的譬喻。」當社會制度的危機愈演愈烈，其內部的個別因

素愈來愈無法相互妥協，而陷入無解的對立時，創造性——其最深刻的本質乃以矛盾為父、模仿為母，也就是變異（Variante）——便愈發成為人們崇拜的對象，而且這種創造性的特徵所具有的生命力還源自各個時期所流行的闡釋方式的轉變。攝影的創造性在於攝影的流行。「這個世界是美好的」（Die Welt ist schön）正是這種流行所喊出的口號。[10] 創造性攝影（schöpferische Photographie）的立場會在流行裡顯露出來，它可以——舉例來說——把每個食品罐頭組合成一個小宇宙，但卻無法捕捉人與人之間的相互關係。因此，這種攝影在最耽於幻想的題材裡並不是為了認識商品，而是為了銷售商品。由於這種創造性攝影的真面目是廣告或與其相關的事物，因此，它的對手會揭露它的真面目，或另外發展出攝影的建構性（Konstruktion）。誠如布萊希特所言，這是因為「簡單的『現實的再現』已比從前更拙於闡明現實，因此便造成情況的複雜化。人們為克魯伯兵工廠（Krupp）或通用電氣公司（AEG）所拍攝的照片，幾乎無法顯露這些大企業的運作機制，畢竟真正的現實已經落入功能層面。比方說，工廠的照片已無法反映工廠裡的人際關係的物化（Verdinglichung）。然而，『某些應該建立的東西』、某些『人工的』和『被製造出來的』東西，卻是不折不扣的現實。」超現實主義者的貢獻，就是成為建構性攝影（Konstruktive Photographie）的開拓者。至於蘇俄電影則標示了創造性攝影和建構性攝影相互角力的另一個階段。我相信，這樣的說法應該是中肯的：只有在攝影不是以刺激和強烈的影響、而是以實驗和教導作為目標的國家裡，它的電影導演才有可能達到偉大的成就。就這個意義而

言——而且唯有就這個意義而言——著重觀念表達的浪漫派畫家安托萬・韋爾茨在一八五五年向攝影致意時，所寫下的一段令人印象深刻的話，直至今日仍深具意義：「幾年前，有一種器材問世，而成為我們這個時代的榮耀。這種器材每天都讓我們的思維感到訝異，讓我們的眼睛受到驚嚇。再過一百年左右，這種器材就會變成我們的畫筆、調色盤、顏料，以及繪畫的技巧、經驗、耐心、俐落、精準、色調、透明質感、模範樣板、精華部分與盡善盡美……人們並不相信，銀版攝影這個體型巨大的孩童在長大之後……將致藝術於死地。；當這種照相術已發揮本身所有的優點和藝術性時，擁有繪畫天賦的人有一天會突然用手抓住自己的脖子，然後大喊：請到這兒來！現在你已屬於我！我們一起合作吧！」然而，波特萊爾卻於四年後，在〈一八五九年巴黎藝術沙龍展〉（Salon de 1859）這篇文章裡，和韋爾茨唱反調。波特萊爾以相當冷靜、甚至是悲觀的語調，向他的讀者預示攝影這項新技術即將產生的影響。由於他所強調的重點已出現大大的轉變，因此不同於前面所談到的韋爾茨的看法。既然波特萊爾的這篇文章和韋爾茨那段話是對立的，他以最激烈的方式對抗藝術性攝影（künstlerische Photographie）的種種僭越的說辭，便具有正面的意義：「在這段悲慘的日子裡，出現了一個新興產業，它強化了人們那種既庸俗又愚蠢的信念……即藝術是、而且只可能是人們對自然準確地再現……復仇的上帝應允了民眾的呼求，達蓋爾就是祂派來拯救世人的彌賽亞。」波特萊爾還寫道：「人們如果同意由攝影來補充藝術的幾項功能，攝影就會立即且全面地壓制和敗壞藝術——因為，群眾是攝影天然的盟友——因此，攝影

必須重拾本來的義務，繼續當科學和藝術的女僕。」

然而，韋爾茨和波特萊爾當時都沒有考慮到，攝影以本身的真實性和可靠性（Authenzität）所呈現的那些現實的畫面。雖然文字報導的陳腔濫調會讓讀者在觀看一旁附上的照片時，出現語言的聯想，但讀者卻無法透過文字的報導而全然迴避照片本身。隨著技術的進步，照相機的體積當然會變得愈來愈小，因此也愈來愈能捕捉那些瞬間的、隱密的畫面。這些攝影畫面的震驚效果往往會中止觀看者的聯想機制，因此，人們有必要為這類照片附上文字解說，而這些文字說明也意味著照片所呈現的所有生活情境的文字化。倘若缺少這些文字解說，一切攝影畫面的建構必然會陷入不明確的狀態。這也難怪人們會把阿特傑那些沒有文字解說的攝影作品，和犯罪現場的照片相提並論！難道我們城市的每個角落都不可能是犯罪現場？難道每個路人都不可能是犯案者？難道攝影師——身為占卜者的後代——沒有責任用他們的照片揭發人們的罪行？舉發犯罪作案的人？曾有人指出，「將來的文盲不是不識字的人，而是不了解攝影的人。」因此，人們如果連自己所拍攝的照片都無法解讀，就等於跟文盲沒什麼兩樣。難道文字說明不會成為照片最根本的組成部分？蓋達爾發明照相術距今已九十年，這期間所出現的種種對立都在這些問題裡爆發開來。雖然它們當這些火花發出光亮時，攝影早期的那些老照片便從我們祖父時代的黑暗中浮現出來。雖然它們令人美不勝收，卻也令人難以接近！

—— 註釋 ——

1　譯註：由於尼埃普在研發過程中突然離世，因此，蓋達爾便成為銀版攝影法唯一的專利申請人。當法國政府向達蓋爾購得這項攝影法的專利權後，便誇耀地宣告，這是法國免費送給全世界的禮物！

2　譯註：即文學家維克多・雨果的兒子夏爾・雨果，為一攝影家。

3　Helmuth Th. Bossert und Heinrich Gutrmann: Aus der Frühzeit der Photographie. 1840-1870. Ein Bildbuch nach 200 Originalen. Frankfurt am Main 1930. Heinrich Schwarz: David Octavius Hill. Der Meister der Photographie. Mit 80 Bildtafeln. Leipzig 1931.

4　譯註：黃金法郎為當時法國所採用的貨幣單位。

5　Karl Bloßfeldt: Urformen der Kunst。Photographische Pflanzenbilder. Hrsg. mit einer Einleitung von Karl Nierendorf. 120 Bildtafel. Berlin o. J.〔1928〕．

6　譯註：指謝林在那張留影於一八五〇年前後的照片裡，所穿著的外衣。

7　Eugène Atget: Lichtbilder. Eingeleitet von Camille Recht. Paris u. Leipzig, 1930..

8　August Sander: Antlitz der Zeit. Sechzig Aufnahmen deutscher Menschen des 20.Jahrhunderts. Mit einer Einleitung von Alfred Döblin. München o. J.〔1929〕．

9　譯註：班雅明在這裡所談到的「人類最高文明」就是歐洲文明。根據當時西方所盛行的進化論和與歐洲中心主義，人類的社會都處於進化的過程，都從野蠻蒙昧的初始階段逐步往更美好的文明社會發展，而歐洲文明則是人類進化過程的最高發展階段。

10　譯註：《這個世界是美好的》（*Die Welt ist schön*）也是德國攝影家磊爾——帕茲胥（Albert Renger-Patzsch, 1897-1966）於一九二八年出版的著名攝影專輯的標題。關於帕茲胥的攝影風格，請參照本書〈作者作為生產者〉一文的內容。

語言和歷史哲學

譯者的任務 [1]

Die Aufgabe des Übersetzers, 1921

我們在面對某件藝術作品或某種藝術形式時，如果著眼於觀賞者對它的領會，就不會有什麼收穫。當人們針對藝術的缺失流弊而探討藝術理論時，光是指出藝術與特定群體或其代表人物的關係已經偏離正路，或甚至提出「理想的」觀賞者這個概念，都是不足夠的，因為，這些討論只以人的存在和本質為前提。藝術本身雖然也以人的肉體和精神的本質為前提，但藝術作品對這方面卻不關注。畢竟沒有哪一首詩是為它的讀者而寫下的，沒有哪一幅繪畫是為它的觀眾而創作的，也沒有哪一首交響曲是為它的聽眾而譜寫的。

那麼，譯本是為不懂原著的讀者而存在的嗎？如果答案是肯定的，這似乎已充分說明，在文學藝術的領域裡，譯本與原著之間存在著等級的落差。此外，讀者不諳原著，似乎也是譯者以讀者諳熟的語言重複表述「相同內容」的唯一可能的理由。一部文學作品究竟在「說」什麼？它要傳達什麼？了解它的人，其實少之又少，而它的本質既不是傳達，也不是表述！相較之下，那些想要有所傳達的譯本只能傳達文學作品的訊息，但訊息卻偏偏不是文學作品的本質。這一點也是人們辨識劣質翻譯所根據的特徵。連差勁的譯者也承認，文學創作的本質就是傳達那些令人不解的、深奧莫測的、「富有詩意的」東西。譯者如果要將這些東西譯介出來，就必須以另一種語言──即譯介的語言──從事文學創作，而這種情況便形成劣質翻譯的第二個特徵：不準確地傳達文學作品的非本質內容。只要譯者從事翻譯時，仍自告奮勇地為讀者效勞，就會出現這種情況。如果譯本是為讀者而存在，那麼它們所依據的原著也應該為讀者而存在。不過，原著如果不

是為讀者而存在，那麼，我們該如何理解它們的譯本呢？

翻譯是一種形式，而且當人們把翻譯理解為一種形式時，就必須回歸原著本身。因為，原著包含了本身的可譯性（Übersetzbarkeit）這個翻譯法則。關於作品可否被譯介的問題，其實具有雙重含義：這個問題一方面是指，人們能否找到一位稱職的譯者，而讓所有相關的讀者透過他的翻譯而理解該部作品；但另一方面，它卻更意味著，該部作品就其本質而言，是否允許人們進行翻譯，還有，在考慮翻譯形式的意義之後，它是否還需要被譯介出來。原則上，我們很難回答第一個問題，不過，我們對第二個問題所提出的答案卻毫無爭議：當膚淺的思維否認第二個問題所強調的作品的自主性時，就會認為這兩個問題具有同等的重要性。對此，我們還應該指出，某些關係概念（Relationsbegriff）如果一開始便與人完全無關時，就會獲得重要的意義，有時甚至還具有最重要的意義。因此，某個令人難忘的生命或片刻即使已被所有的人遺忘，卻依然具有被人們述說的意義。換句話說，如果這個生命或片刻的本質要求人們不可以把它忘記，這個要求就不是不恰當的要求，而僅僅是人們所無法滿足的要求。同時這個不希望被遺忘的要求，也為人們指出一個可以滿足它的領域：即上帝的記憶。以此類推，文字作品即使對人們來說，是無法翻譯的，人們仍應考慮它們本身的可譯性。依據「翻譯」這個概念的嚴格定義，文字作品在某種程度上，是無法翻譯的。即使情況如此，我們在這裡還是要問：我們是否可以要求某些文字作品的譯介？畢竟在這裡，這個原理還是適用的：如果翻譯是一種形式，那麼可譯性必然是某些作品的本質。

某些作品在本質上雖具有可譯性的特點，但這基本上，卻不代表它們的譯本是為它們而存在的。其實譯本的存在只意味著，相關的原著包含了某種可以經由翻譯而彰顯出來的意義。因此，我們便可以明白，譯本不論多麼盡善盡美，都無法代表原著本身。不過，譯本卻可以憑藉原著的可譯性，而與原著緊密地連繫在一起，而且當譯本與原著的關聯性對原著本身已不再具有意義時，這種關聯性還會更密切。我們可以把這種關聯性視為一種自然的關聯性，或更確切地說，一種有生命力的關聯性。正如生命的彰顯雖和生命體關係相當緊密、卻對該生命體毫無意義一樣，譯本和原著的關係雖也相當緊密——畢竟譯本是從原著衍生而來——但它們卻不是出自原著的生命，而是出自原著的「存續」（Überleben）。既然譯本的出現是在原著之後，而且重要的文學作品從未在出版時便已選定它們的譯者，因此，譯本僅標識著原著的存續階段。對於藝術作品的生命及其存續的觀念，我們應該以毫無隱喻的、實事求是的精神來理解。即使在思想最偏狹、最不自由的時代，人們也不會認為，生命只限於肉體的存在。但這也不表示，生命可以在靈魂薄弱的掌控下，擴大本身的控制力——誠如費希納（Gustav Fechner, 1801-1887）曾試圖表達的主張——當然，就更別提以比較不具決定性影響的動物性因素來定義生命的那種見解，以及憑藉僅偶爾可以表明生命的感官知覺（Empfindung）來定義生命的那種看法。只有當擁有歷史（而不只是歷史場景）的一切被賦予生命時，「生命」這個概念才會得到應有的重視。因為，生命的範圍終究取決於歷史，而非取決於自然，當然更不可能取決於人們的靈魂和感官知覺這些不穩定的因

素。所以，哲學家的任務是以比較廣泛的歷史生命來理解所有的自然生命。難道作品的延續不會比生物的延續遠遠更容易被辨識出來？從偉大的藝術作品的歷史裡，我們知道這些作品的起源、藝術家在他們的時代裡對它們的創造，以及它們原則上在後世裡的永久流傳。永世流傳就是榮譽的展現。當一部文學作品成為名著時，它的譯本就會出現，而且譯本還不僅止於原著的傳達。由此可見，譯本並不為原著服務——低劣的譯者甚至在翻譯時，還經常造成原著的負擔——但譯本卻是基於原著才得以存在，而原著的生命則在譯本裡，獲得了最廣泛、且不斷更新的開展（Entfaltung）。

原著的開展作為一種特殊且具有高度的生命的開展，其實取決於一種特殊且具有高度的目的性（Zweckmäßigkeit）。作品的生命與目的性之間的關係看似清楚明確，卻幾乎令人無法掌握。只有當人們在更高的層面，而不是在作品生命本身的影響範圍內，找到致力於符合作品生命的各個目的性的目的（Zweck）時，作品的生命和目的性之間的關係才會顯現出來。在作品裡，一切合乎這種目的的生命現象以及它們的目的性，畢竟不符合作品生命本身的目的，而是符合表達作品生命本質與呈現作品生命意義的目的。因此，作品譯介的最終目的在於呈現不同的語言——即原著語言與譯本語言——之間最內在的相互關係。翻譯既不可能自行揭露、也不可能建立這種隱而未顯的關係，但如果翻譯正逐步或密集地實現這種語言關係，就會將它呈現出來。呈現這種被賦予意義的語言關係，是透過嘗試以及建立相互關係的初步階段、而形成的一種極其獨特的表現

模式，因此，幾乎不可能在非語言的生命領域裡被發現。這種獨特的表現模式已在類比和象徵裡，掌握了意義指涉（Hindeutung）的其他類型，所以不會密集地、率先地實現不同語言的相互關係。至於不同的語言之間最內在的關係，則是一種彼此趨於一致性（Konvergenz）的特殊現象。這種趨同現象存在於那三互不陌生、且因其所要表達的內容（撇開先驗的〔a priori〕、以及所有歷史的關聯性不談）而有相互關係的不同語言之間。

隨著以上的說明，我們的討論似乎又從徒勞的旁敲側擊，回到了傳統的翻譯理論。如果原著語言與譯本語言的親緣關係（Verwandtschaft）必須確鑿無疑地展現在譯本裡，那麼，這種語言的親緣關係豈不是只能盡量精確傳達原著的含義和形式。傳統的翻譯理論當然無法掌握翻譯的「精確性」（Genauigkeit）這個概念，因此，終究無法說明翻譯的本質。事實上，語言的親緣關係在翻譯裡，已遠比在兩部文學作品之間那種表面的、無法確定的相似性裡，更為深刻而明確。為了掌握原著與譯本之間的真實關係，我們應該展開一種探討，而這種探討的意圖則相當類似人們的某些思路：也就是認知的批判應該證明，那個關於譯本可以反映原著的理論是不恰當的。我們都知道，即使客觀性可能存在於真實的映現裡，人類的認知卻不具備客觀性，甚至連客觀性的要求都是多餘的。這一點便足以證明，真正的翻譯是不可能的，即使翻譯始終依據其終極本質，而致力於貼近原著。原著在後世的存續裡會發生轉變，如果這種具有生命力的東西沒有出現改變或更新，就算不上存續。即使那些已確定下來的文字內容也會經歷本身的熟成（Nachreife）。作者的

文學語言在他們在世時所存在的某種傾向，後來可能會讓新的東西出現在既有的內容裡。從前充滿生命氣息的種種，後來可能耗損殆盡，從前普遍存在的種種，後來可能顯得很過時。倘若我們不是在語言及其作品所特有的生命裡，而是在後世之人的主觀性裡──這等於承認本身已陷入最粗暴的心理學至上論（Psychologismus）──尋找這種隨時間而出現轉變以及意義的持續轉變的根本，那麼，我們就是在混淆事物的起因和本質；更嚴格地說，我們已用本身思維的無能否定了一種最強大而豐富的歷史過程。即使人們打算蓋棺論定某位作者的某部作品，也無法挽救那種毫無生命力的翻譯理論。因為，就像偉大的文學作品的語調和意義會在數百年內發生徹底的變化一樣，譯者在翻譯時所使用的母語也是如此。沒錯！作家的詞彙會持久地存續於本身的語言裡，而最偉大的譯作也必然會參與本身語言的發展，而且還會融入該語言本身的更新裡。翻譯遠遠不是兩種已失去生命力的語言之間的一道空洞的方程式。因此，在所有的文學形式裡，翻譯負有一種最獨特的任務，也就是察覺本身詞語的陣痛，以及外來詞語的熟成。

兩種語言的親緣關係出現在譯本裡，其實無關於原作和仿製品之間那種模糊的相似性，畢竟我們都知道，相似性不一定會出現在親緣關係裡。在這裡「親緣關係」這個概念和它的狹義用法是一致的。不過，兩種語言的出身起源（Abstammung）的相同性卻無法充分定義與它們之間的「親緣關係」，雖然確定「出身起源」這個概念的狹義用法，在這裡還是必要的。除了歷史的親

緣關係之外，我們還可以在哪裡找到兩種語言之間的親緣關係？在文學作品之間的相似性以及作品詞語之間的相似性裡，我們都難以發現這種親緣關係！所有超乎歷史之外的語言親緣關係，往往是依據每一種語言作為一個單獨的整體而產生的。但是，這卻只能由不同的語言彼此互補關係，

圖（Intentionen）所構成的總體來達成，而不是由個別的語言來達成。這個總體就是純粹的語言。即使不同語言的詞語、句子和結構會相互排斥，但它們在某種意圖中，卻會自行互補。如果我們要確實掌握這個語言哲學的基本法則，就必須在語言互補的意圖裡，把語言指涉的方式和語言指涉的意義區別開來。德語的Brot和法語的pain都指涉同一個意義，即麵包，但它們指涉的方式卻不一樣。也就是說，在語言指涉的方式裡，這兩個詞語對德國人和法國人來說，仍有略微不同的意義，而且還無法相互調換，畢竟它們都極力排斥對方，不過，就語言指涉的意義而言，這兩個詞語卻完全相同。當語言指涉的方式在這兩個詞語裡如此抵制對方時，這兩個詞語卻在各自所屬的語言裡彼此互補，而且語言指涉的方式還在這兩個語言裡，對語言指涉的意義作了補充。

換言之，在各個未獲得補充的語言裡，語言指涉的意義，就像在各個詞語或句子裡一樣，從來不會出現在相對的獨立性裡，而是處於不斷的變動當中，直到語言指涉的意義可以作為純粹的語言，並從所有的語言指涉方式的和諧狀態中浮現出來為止。然而，在此之前，語言指涉的意義仍隱藏於語言裡。如果語言以這種方式持續成長，而在本身歷史上到達獲得救贖的結局時，那麼，正是譯本促成了文學作品的永續性存在以及語言的持續活化。此外，譯本為了讓語言出現至高無

上的發展，還不斷地進行新的試驗：如果要揭露那些隱藏於語言裡的意義，人們需要克服多大的距離？人們可以多麼確實地知道，這個距離可能有多長？

當然，這等於承認，所有的翻譯只是處理他種語言的異質性的權宜之計之外，人類依然無法找到、或始終無法取得立即而徹底的解決方法。和藝術作品不同的是，翻譯無法要求本身基礎更臻成熟的宗教發展，倒是一個間接的解決方法。至於能在語言裡促使語言的作品（即譯作）長久地存在，但它也不排斥讓本身朝向一切語言創造最後的關鍵階段邁進。所以，原著在譯本裡似乎達到了一個更高、更純淨的語言層次。在這個層次裡，譯本仍無法持久地存在，而且譯本也遠遠無法讓本身所有的部分達到這個層次。不過，譯本至少以相當強烈的方式指向這個層次，而非指向那個已注定起不了作用的、著重和解與實現的語言領域。譯本並沒有完全達到這個層次，況且存在於這個層次裡的東西已不只是譯本所能傳遞的內容。人們可以更清楚地把這個層次的實質核心，界定為原著無法被翻譯的部分。因此，不諳原著的讀者頂多只能得知譯本所傳遞的內容，也就是譯者可以從原著裡譯介出來的部分，畢竟連認真的譯者也無法在翻譯時，觸及他們努力想要掌握的東西。這些東西正如文學原著的詩性語言一般，是無法被譯介的，因為，原著和譯本各自存在著截然不同的內容和語言的關係：在原著裡，內容和語言就像果實和果皮一樣，已形成某種程度的一體性；至於在譯本裡，翻譯的語言就如同一件大大的皇袍，包裹著它所譯介的內容。由於譯文意味著比本身所使用的翻譯語言更為崇高，因此，對本身所傳達的

內容來說，始終顯得生疏、強勢、且不恰當。這種疏離性不僅阻礙了所有的翻譯，同時也讓翻譯變得多餘。因為，從原著內容的某一面向來說，在語言史的某個時間點所進行的作品翻譯，就是以原著語言以外的語言所進行的翻譯。翻譯就是把原著移植到一個比較確定、且比較無法更改的語言領域裡（至少就這方面來說，頗為諷刺），因為，原著此時在本身的語言裡已無法再次被移植，而只能在其他新的語言領域裡被重新提起。「諷刺」（ironisch）這個字眼在這裡讓人們想起浪漫主義者的思路，不是沒有道理的！浪漫主義者比別人更了解文學作品的生命，而譯本則是這種生命的最高見證。然而，他們當時幾乎沒有認識到翻譯的這個面向，而是把所有的注意力放在作品的批判上，但批判在文學作品的存續裡，卻顯示為一種較弱的要素。儘管浪漫主義者的理論對於翻譯相當漠視，但他們留給後世的偉大譯作，卻展現了他們對浪漫主義文學形式的本質和尊貴所懷有的情感。這一切已經表明，這種情感在詩人身上不僅不必然是最強烈的，甚至存在的空間還是最小的。其實文學史絲毫無涉於「優秀的譯者就是偉大的作家，而不重要的作家則是平庸的譯者」這種傳統的偏見。像馬丁・路德、弗斯（Johann H. Voß, 1751-1826）和施雷格（August W. Schlegel, 1767-1845）這些傑出人物作為譯者的重要性，已經超越其本身作為作家的重要性。至於像賀德林和葛奧格這些更傑出的人物，如果從他們全部的作品來看，就不能只把他們當作作家、尤其更不能只把他們當作譯者。翻譯是一種獨特的形式，因此，人們也應該把譯者的任務視為一種獨特的任務，並確切地和作家的任務區別開來。

翻譯就是譯者知曉自己對於譯本語言的意圖，並從這種意圖出發而在譯本語言裡喚起原著曾引發的迴響。作家的意圖只是針對語言的某些內容脈絡（Gehaltszusammenhänge），而從來不針對具備完整性的語言本身，因此，翻譯在這方面具有完全不同於寫作的特徵。譯者不同於作家的是，他們認為自己似乎不處於語言本身那片內在的山林裡，而是置身其外，自己只是面對它而未踏入，但卻可以把原著喚入其中，並讓原著在某個獨特的地點就定位。在這個定點上，譯者可以讓原著先前所引起的迴響，也在譯本的讀者身上產生共鳴。翻譯的意圖不只和寫作的意圖略有不同——畢竟翻譯是以整體的語言為目標，並以陌生語言裡個別的文學作品作為出發點——而是全然不同：作家的意圖是原初的、單純而形象生動的意圖，而譯者的意圖則是衍生而出的、終極而觀念化的意圖。譯者想要把許多語言整合成一個真正的語言的強烈動機，讓他們完成了翻譯的工作。在不同的語言裡，各自的句子、文學作品或評論無法相互理解，而始終必須仰賴翻譯，但不同的語言本身卻在譯本裡，透過意義指涉的方式（in der Art ihres Meinens）而相互補充和妥協，並達成一致性。不過，如果一個真正的語言確實存在，而人類一切的思考所竭力追求的終極奧祕得以在其中相互協調地、平靜地獲得保存，那麼，這個真理的語言就是真正的語言。在它的預言和描述裡，存在著哲學家所企盼的唯一完美性，而這種完美性則密集地隱藏在翻譯裡。哲學沒有自己的謬思女神，翻譯也沒有，但這兩者卻不庸俗，儘管多愁善感的藝術家喜歡把他們當作庸俗之輩。曾有一位哲學天才，他最獨特的地方就是對譯作裡的語言的渴望，他曾說：「語言的不完

美就在於本身的多重性，所以，盡善盡美的語言並不存在：思考是一種缺乏裝飾、甚至缺乏輕聲低語的寫作。永恆不朽的詞語依然默不作聲；在這個世界上，慣用語的多樣性，使得每個人無法說出原本可以立即將真理具體化的詞語。」如果馬拉美這番話對他本身來說，具有嚴謹的含義，那麼，翻譯就是憑藉這些語言基礎而存在於文學創作和理論學說之間。比起這兩者，翻譯的表現雖然比較不受矚目，但卻在文學史上留下同樣深刻的影響！

如果我們以上述的討論來看待譯者的翻譯任務，譯者解決相關問題的方法就會令人更捉摸不透，而顯得更加晦暗不明。沒錯！促使純粹語言的基礎在譯作裡臻至成熟的任務，似乎是一個無法解決的問題，而且譯者對於任何解決的方法都沒有把握。如果原著含義的再現已不再對翻譯具有決定性的影響時，翻譯的任務難道不會失去存在的依據？這個問句的另一面便意味著，翻譯的任務所憑藉的，就是原著含義的再現，而這也是上述一切的觀點。在所有關於翻譯的討論裡，人們所固有的概念不外乎兩個：其一，完全按照字面意義的直譯；其二，按照原著內容的大意而自由地再現原著的內容。不過，當某種翻譯理論已不在譯介裡尋求原著含義的再現時，這兩個傳統的翻譯概念就派不上用場！當然，這兩個概念的傳統用法似乎總是處於無法解決的衝突狀態。那麼，依照字面意義的直譯究竟有什麼優點？實際上，這種逐字翻譯各個詞語的做法，幾乎無法完全再現原著的含義。因為，就詩意性而言，原著的含義並不限於語言所指涉的意義。原著的含義其實是透過語言所指涉的意義在某些詞語上與意義指涉方式的相互連結，而獲得了詩意性。比方

說，人們經常用慣用語來表達這種詩意性，而這些詞語本身也都帶有一種情感的色調。從句法來

說，按字面直譯甚至會讓原著含義的再現完全落空，而直接造成讀者無法理解譯文。我們都知

道，賀德林在十九世紀翻譯索福克勒斯（Sophokles, 496-406 B.C.）的作品，就是這種直譯的負面

例子。採用形式的再現（Wiedergabe der Form）的直譯終究會嚴重阻礙含義的再現（Wiedergabe

des Sinnes），這是不言而喻的！由此可見，人們如果想得知原著的含義，要求譯者直譯原著是不

切實際的。然而，差勁的譯者那種不守章法的、隨意的翻譯方式雖有助於讀者掌握原著的含義，

卻無助於文學創作和語言本身。直譯的正當性雖顯而易見，但直譯的基礎卻隱而未顯，極其隱

蔽，因此，人們必須從比較有說服力的脈絡來了解直譯的需要。舉例來說，人們如果要把容器的

碎片重新黏合起來，連最細微的部分也必須銜接在一起，但這些碎片卻不需要有相同的形狀。同

樣地，譯本並不需要逐字地與原著的字面意義相仿，而是應該在譯本的語言裡詳細地建立原著的

意義指涉方式，而讓譯本與原著得以清楚地顯現為同屬於一個更偉大的語言的兩個碎片，就像同

一個容器的兩塊碎片一般。正是為了這個目的，譯本必須極力排除傳達原著的含義以及想要傳達

原著的意圖。在這方面原著對譯本來說，相當重要，畢竟原著已免除了譯者和譯本應該有所傳達

的辛勞與紀律。「太初有道」（Im Anfang war das Wort）2 這句話，也是一個自由譯介的佳例。

然而，從另一方面來說，翻譯卻仍必須讓譯本語言尊重原著的含義——為了讓原著的寫作意圖不

淪為譯本語言的再現，而是作為譯本語言的調和與補充——並讓譯介的意圖所特有的方式在譯本

裡表現出來。因此，尤其是在譯本剛出版時，如果人們表示，該譯本讀起來彷彿原著是由譯者以

翻譯的語言所撰寫而成，這其實不是對該譯本最高度的讚賞。相較於天馬行空的自由譯介，反而

逐字的直譯所保證的忠於原著的重要性，表達了原著那種補充譯本的強烈渴望。一部確實的譯本

是透光的，它既不會遮蔽原著，也不會妨礙原著，而是更充分賦予原著那個已被本身的譯介所強

化的純粹語言，尤其是按字面的意義對於句法所進行的直譯，最能做到這一點，而且它還證明了

字詞——而非句子——才是翻譯最基本的要素。因為，原著的句子是橫在人們與原著語言之間的

那道高牆，而逐字的直譯則是那座可以讓人們穿越高牆的拱門。

在翻譯裡，按字面意義的直譯和依照原文大意的自由譯介，向來是兩種相互牴觸的傾向。如

果我們更深入地闡明其中一種傾向，不僅無法調解這兩者的衝突，反而一方還會被另一方剝奪所

有的權利。自由譯介所指涉的東西，如果不是譯者所不該從事的原著含義的再現，難道就意味著

翻譯規則的創立？只有當文字作品的含義可以等同於文字作品本身所傳達的含義時，某種終極

的、具有決定性的東西對文字作品來說，才會顯得格外親近卻又無比遙遠，有時隱藏有時卻又顯

現於其中，或因它而破碎，或變得更強大而超越了所有的訊息。在一切語言及其作品當中，除了

可傳達的東西之外，還有不可傳達的東西。這種不可傳達的東西依其置身的語境，有時是象徵本

身，有時則是象徵的對象。前者只存在於有限的語言作品裡，後者則存在於語言本身的演進中。

那種顯現於語言的演進中、並試圖創造的東西，就是純粹語言的核心本身。雖然這個核心——不

論是隱藏的或殘缺不全的——在當前的生活裡，是象徵的對象，但它在文字作品裡卻是象徵本身。如果純粹語言本身的終極本質在各種語言裡，只和語言本身以及語言的變動有關，那麼，這種終極本質在作品裡便帶有艱澀而陌生的意義。翻譯唯一的重大功能，就是讓純粹語言的終極本質擺脫這種情況，而讓象徵本身變成象徵的對象，而且還可以在語言的變動裡，重新找回純粹語言。這種純粹語言已不再指謂及表達什麼，它就是那些作為不具表現性的創造性詞語在所有語言裡所指涉的意義。在這種純粹語言裡，所有的訊息、意圖和含義，最終都會在同一個層面相遇，而且注定要逐漸消失。這個層面不啻證明了譯介的自由已成為譯者的新權利，也是更高的權利。

這個層面持續地存在並不是因為原著所傳達的含義，況且擺脫原著所傳達的含義正是按字面的直譯所承負的使命。為了純粹語言，自由譯介還經受了本身所使用的翻譯語言的考驗。譯者的任務就是讓已受到他種語言所吸引的純粹語言，在翻譯的語言裡獲得解脫，並透過翻譯而把束縛在原著裡的語言釋放出來。為了純粹語言的緣故，譯者以母語從事外語作品的翻譯時，還破除了母語裡那些已腐朽的障礙：路德、弗斯、賀德林和葛奧格都曾藉此擴大了德語的版圖。

因此，我們不妨透過以下的比方，掌握原著和譯本的關係在內容的含義上還具有什麼重要性：在數學裡，一個圓的切線僅僅在一點上和圓有接觸，對切線來說，正是與圓的接觸——而非那個接觸點——確定了它本身可以朝既定的方向無限地直線延伸的法則。同樣地，譯本僅僅在一小點上和原著的含義有接觸，而後便依照直譯的法則，而在語言變動的自由裡無限地延伸本身所

特有的的行進路線。潘韋茲（Rudolf Pannwitz, 1881-1969）曾在一些論述裡，說明這種自由譯介的真正意義，雖然他曾未賦予這種自由譯介任何名稱以及存在的理由。潘韋茲在他的論著《歐洲文化的危機》（*Die Krisis der europäischen Kultur*）裡的解說，以及歌德在他的《西東詩集》（*Westöstlicher Divan*）的註解裡所寫下的內容，都是德文著作關於翻譯理論的最佳論述。潘韋茲在《歐洲文化的危機》裡寫道：「我們的譯作，甚至是其中最好的譯作，都從一個錯誤的原則出發。這些德文譯作總是打算把印度語、希臘語和英語德語化，而不是把德語印度語化、希臘語化和英語化。這些德國譯者對本身德語的語言用法的尊重，遠遠勝過對外來作品的精神的垂青……他們的基本錯誤在於留住本身德語的偶然狀態，而不是讓本身的德語受到外來語言強烈的影響。尤其是當他們在翻譯一部語言與本身的母語相去甚遠的原著時，就必須回到該外語本身那些已融合詞語、意象和語調的基本要素，而且還必須透過原著的外語來擴展和深化本身的語言。通常人們都不了解，這件事情的實現有多大的可能性，而且人們也不知道，語言本身可以出現多大的轉變。

此外，人們看待語言的態度如果過於輕率、而不夠嚴肅時，便往往無法認識這個事實：語言之間的差異性和方言之間的差異性其實相去無幾。」

譯本和原著形式的本質能達到何種程度的一致性，乃客觀地取決於原著的可譯性。原著語言的價值和卓越性愈低，本身就愈接近訊息，譯本從中所得到的收穫就愈少。當原著的含義已取得絕對的優勢時，便已不再是翻譯這種特殊形式的文字作品的操作槓桿，而是翻譯的一大阻礙。原

著的創作水準愈高，它的可譯性就愈高，儘管譯介只能在瞬間觸及它的含義。當然，這僅僅是針

對原著而言。至於譯作則顯示本身已無法再次被譯成另一種語言，這不是因為二手譯介所固有的

困難，而是因為，譯作是以極其鬆散的方式呈現本身的含義。賀德林的譯作，尤其是那兩部索福

克勒斯的悲劇作品，已印證了以上的說法以及其他所有重要的方面。在賀德林的譯文裡，語言已

十分協調，而且就像清風吹拂古希臘埃奧爾斯琴（Äolsharfe）的琴弦那般地觸及原著的含義。賀

德林的譯作是這類譯作的原型，而且還為完美的譯作樹立了一種典範。我們只要比較賀德林和波

夏特（Rudolf Borchardt, 1877-1945）翻譯品達（Pindar, 517-438 B.C.）的〈皮提亞頌歌·第三篇〉

（Dritte pythische Ode）的德文譯本，就可以明白這一點。正因為如此，在賀德林的譯作裡，尤

其存在著一切翻譯原本就帶有的重大的危險：被如此擴大和全面掌控的語言的一些大門已被關

閉，而譯者也只能保持沉默。賀德林翻譯的兩部索福克勒斯悲劇是他畢生最後的譯作，其內容的

含義卻從一個深淵落入另一個深淵，直到幾近迷失於語言無底的深處，幸好其中還有一個被獻給

神聖經典的停歇之處。在神聖經典的文本裡，含義已不再是區分語言之流與啟示之流的分水嶺。

這些原著文本已不具有轉介性的含義，而是在字面意義上，直接等同於真正的語言、真理或信

條，因此，具有絕對的可譯性。翻譯在這種情況下，當然不再為了原著文本而存在，而單單是為

了語言而存在。由於譯者在譯介神聖經典時，被要求無止境地信任其文本，所以，這類文本及其

譯文必須以左右對照的方式呈現在同一頁面上，從而得以協調地結合在一起，正如語言和啟示之

間、逐字的直譯和自由的譯介之間的關係一般。因為，所有偉大的著作在某種程度上，都有一些應該、卻尚未被轉譯出來的東西存在於字裡行間裡，神聖的經典尤其如此！總而言之，神聖的經典把原文和譯文左右並列於同一頁面的呈現方式，正是所有譯作的原型或典範。

──── 註釋 ────

1　譯註：班雅明曾翻譯波特萊爾詩集《巴黎風貌》，而本篇文章正是班雅明為這本詩集的德譯本所寫下的譯序。

2　譯註：出自新約聖經〈約翰福音〉第一章第一節。

歷史的概念

Über den Begriff der Geschichte, 1940

I

大家都知道，有一種人偶機械裝置可以在下棋時，與人對弈。這種人偶可以擋下對手每一步棋的進攻，因此，在與人下棋時，總是旗開得勝，無往不利。這個機械人偶穿著土耳其民族服裝，嘴裡抽著一根拿在手中的水煙筒，並端坐在一張大大的棋桌旁邊。由於這張桌子的每一面都貼著鏡子，所以，不管人們從哪一面觀看，都誤以為這是一張桌身透明的棋桌。事實上，棋桌裡還躲著一位棋藝高超的駝背侏儒，他可以透過牽動人偶手部的線繩來操縱人偶的下棋動作。我們可以想像這種所向無敵的人形機械裝置在哲學上的對應物，就是所謂的「歷史唯物主義」（Historischer Materialismus）。歷史唯物主義只要獲得神學的奧援，就會毫無顧忌地跟任何人較量。至於神學如今已不重要，也不受歡迎，因此，不該再拋頭露面！

II

洛策（Hermann Lotze, 1817-1881）曾說：「除了錙銖必較的自私自利以外，每個世代通常對自己的後代不會懷有嫉妒之情，也是人類性情相當顯著的特徵。」這樣的反省讓我明白，我們對「幸福」（Glück）所懷有的意象已徹底受到我們的時代的影響，而我們本身的存在歷程也讓我

們認清我們所身處的時代。總之，可以喚起我們的嫉妒之情的幸福，只存在於我們呼吸過的空氣裡，或許它還存在於可以跟我們交談的人，以及可以委身於我們的女人身上。換句話說，「幸福」這個觀念始終包含著「救贖」（Erlösung）的觀念，至於「過往」（Vergangenheit）這個賦予歷史重要性的概念也是如此。「過往」含有一個暗藏的索引，而這份索引也讓「過往」注意到「救贖」。掠過我們身旁的那陣微風，從前不也曾吹拂著前人？在我們所聽到的聲音裡，難道沒有前人的回聲？在我們所追求的女性裡，難道沒有她們已無法認得的姊妹？如果答案是肯定的，過去的世代和我們這個世代之間便已存在一個祕密的約定，所以，我們來到人世間是在前人的期待之中，而我們也跟所有的前人一樣，都被賦予**微弱的**、「過往」所要求的救贖力量。這個要求無法隨便被打發，歷史唯物主義者很清楚這一點。

III

編年史家——記錄曾發生的事件，而從不區分事件的輕重，因為，他們考慮到這個真理：曾經發生的一切對歷史來說，都是無法失去的。當然，只有獲得救贖的人們，才能完整地擁有他們的過去。這便意味著，只有那些獲得救贖的人們，才可以援引他們過去的每一刻，而且他們所經歷的每個時刻都會在末日審判的那一天，成為備受嘉許的事蹟。

IV

先追求食物和衣著，上帝的國度便自然會降臨在你們當中。

——黑格爾，《精神現象學》（*Phänomenologie des Geistes*, 1807）

信奉馬克思思想的史學家所惦記的階級鬥爭，是一種為了粗野的、物質性的事物而進行的鬥爭，而且如果沒有這些事物，高雅的、精神性的事物便無法存在。不過，在階級鬥爭裡，後者的存在卻不同於我們所以為的勝利者的戰利品。因為，它們已化身為勇氣、幽默、計謀與堅持不懈，而活躍於階級鬥爭裡。它們已對人類遙遠的過去產生回溯性的影響，而且還會不斷質疑統治者曾取得的一切勝利。過去已消逝的事物就像花朵一般，朝著日頭轉動。它們受到一種神祕的趨光性的牽引，所以，便竭力跟隨那個正在歷史的天穹裡冉冉上升的太陽。歷史唯物主義者必須熟悉這種最不顯著的變化。

V

過往的真實景象**倏忽**而過。人們只能憑藉從前所看到的那些在瞬間閃現、卻也一去不復返的

景象來捕捉已經流逝的過往。凱勒（Gottfried Keller, 1819-1890）曾說，「真相不會離我們而去。」在歷史主義（Historismus）的歷史意象裡，凱勒這句話已確切地指出某個已受到歷史唯物主義影響的觀點。因為，每個當下即將消失的景象，就像過去已無法回復的景象一樣，只不過每個當下並不清楚本身正處於這種易逝的景象中。

VI

以歷史呈現過往的種種並不表示，「依照它們當時真實的面貌」來認識它們，而是意味著記憶的捕捉，一種如同人們在危險發生的時刻腦海裡所閃現的記憶。歷史唯物主義所關注的，就是捕捉過往的景象，一種如同歷史的主體在危險發生的時刻所突然看到的景象。這種危險不僅讓傳統的存續，同時也讓傳統的接受者受到威脅。換句話說，這兩者都面臨相同的危險：甘於淪為統治階層的工具。每個時代的人們在順應潮流時，都必須試著重新找到本身的傳統，而順應潮流在概念上就是在征服固有的傳統。彌賽亞來到世間不只作為救贖者，祂還是反基督的征服者。只有編纂歷史的人才有能力在過往的種種裡，煽起希望的火花，而他們的內心都充斥著這樣的想法：當敵人得勝時，連死人在他們面前都不安全，因為，這些敵人始終都想成為無往不利的獲勝者。

VII

請你們想一想，這個迴盪著慟哭聲的山谷所存在的黑暗和酷寒。

—— 布萊希特，《三便士歌劇》(Die Dreigroschenoper)

德·庫蘭杰（Fustel de Coulanges, 1830-1889）曾建議那些一想要重新體驗某個時代的歷史研究者，應該先摒棄自己原本對其後的歷史過程的知識。庫蘭杰的見解最能說明這種歷史主義的研究方法，但它卻已被歷史唯物主義排除在外。歷史主義的研究方法是移情（Einfühlung）的研究方法，它源於人們內心的懶散，而這種懶散既是人們因為無法取得短暫閃現的真實歷史圖像而感到氣餒的表現，也是中世紀神學家認為人類的悲傷的根本原因。福婁拜則已洞察到這一點，他曾寫道：「很少有人能揣摩那些為復興迦太基而存在的人們，內心有多麼悲傷？」如果人們追問，究竟誰才是信仰歷史主義的歷史編纂者所移情的對象，就會更明白這種悲傷的本質，而勝利者必然是這個問題的答案。由於所有的統治者都是過去所有勝利者的後代，因此，對勝利者的認同總是有利於所有的統治者。對於那些一對此深不以為然的歷史唯物主義者來說，這樣的說法其實已經足夠了！直到如今，任何勝利者都會加入凱旋隊伍的行列，他們踩踏著被征服者而邁步前進，並為當前的統治者奔走效力。勝利者通常會在行進的凱旋隊伍裡，展示自己所獲得的戰利品，而這些

戰利品則被人們視為文化資產。至於歷史唯物主義者，則以保持距離的觀察態度看待這些文化資產。因為，他們在審視這些文化資產時，都會考慮到它們的來源，而感到恐懼不安。這些文化資產的存在不只來自偉大的天才所付出的努力，也來自與他們同時代的人所承受的悲慘的苦役。畢竟所有人類文化的見證，也同時彰顯了人類的野蠻。這些文化的見證就像尚未脫離野蠻一樣，並沒有脫離在征服者之間不斷轉手的流傳過程。因此，歷史唯物主義者不僅盡可能讓自己遠離這種文化資產的轉手過程，而且還把倒逆普遍的歷史認知來梳理歷史視為自己的使命。

VIII

被壓迫者的傳統告訴我們，我們所身處的「緊急狀態」（Ausnahmezustand）是常態，而且我們還必須擁有符合這種「緊急狀態」的史觀。這麼一來，我們便能清楚地記得，促成真正的「緊急狀態」的出現是我們的使命，而且還可以因此而改善我們在反法西斯鬥爭裡的處境。法西斯主義之所以取得優勢，主要是在於它的反對者會以進步之名，而把它當作歷史的規範。我們在二十世紀「仍」有可能對本身經歷的事物感到訝異，但這種訝異卻不具有哲理性。這種訝異並不會出現在知識的開端，除非這種訝異背後的史觀已站不住腳。

我的雙翼已展翅欲飛，

但我卻樂於歸來。

如果我仍停留在生氣勃勃的時刻，

將難以受到幸運之神的眷顧。

——修勒姆，《天使的問候》（Gruß vom Angelus）

IX

克利有一幅以〈新天使〉為名的畫作。畫面裡的天使看來正想離開他所注視的事物。他把眼睛睜得大大的，張著嘴，還撐開了翅膀。歷史的天使一定是這個模樣！他把臉孔朝向過去。在**我們**遭遇一連串事件的地方，**他**看到唯一的災難不斷地產生一堆又一堆的瓦礫，並將它們扔在他的腳前。他似乎想在那裡停留，喚醒死者，並將破碎的東西組合起來。不過，一場風暴卻從天堂颳來，猛烈地吹打他的翅膀，而使他無法將它們收攏起來。這場風暴不停地把他颳向他所背對的未來，他面前的瓦礫堆已愈堆愈高，而聳入雲霄。**這場**風暴就是我們稱為「進步」的東西。

X

修道院的規章裡，那些指示修士們沉思的內容具有一種目的：使他們對俗世及其所發生的一切心生厭惡。我們在這裡所依循的思路也出於類似的目的。這種思路的主旨，是為了讓那些在政治上肯定現世生活的人，在反法西斯主義者所寄予厚望的政客倒地不起、且因為背叛本身的政治任務而陷入更深的挫敗時，得以擺脫這些政客為了籠絡他們所設下的圈套。這樣的觀點是依據同一件事的三個面向：這些政客對於進步的執念、對於自己的「群眾基礎」的深信不疑，以及對那部無法掌控的國家機器諂媚的迎合。這種觀點試圖從中提出一個概念：我們所習以為常的思維，已**大大地**挫損了一種史觀──而這種史觀卻能排除這些失敗政客仍堅信的一切的棘手性

（Komplizität）！

XI

德國社會民主黨（Sozialdemokratie; SPD）打從一開始，便傾向於順應時勢──這不只表現在它的政治策略上，也表現在它的經濟觀點上──而為日後本身的分崩離析埋下了禍因。畢竟沒有任何東西比順應時勢的想法，更能腐化德國的工人階級。對這些工人來說，技術的發展已是時勢

所趨，因此，他們會認為自己應該追隨時代的潮流。然而，這種想法卻和處於技術進展的工廠勞動所呈現的那種自以為在政治上已有所成就的錯覺，僅相距一步之遙。從前新教徒的工作倫理便以這種世俗形態，慶祝本身在德國工人當中的復活。「哥達綱領」（Das Gothaer Programm）便撰寫《哥達綱領批判》來回應他在「哥達綱領」裡所看到的錯誤。他表示，那些除了本身的勞動力以外、已一無所有的人「必定會淪為資產者的奴隸。」不過，這種混亂卻不斷蔓延開來。沒過多久，約瑟夫‧迪茲根（Josef Dietzgen, 1828-1888）便聲稱：「當代的救世主，就是勞動⋯⋯勞動條件的改善⋯⋯讓我們獲得了財富，而財富現今已完成了任何救世主至今所無法完成的事情。」迪茲根的這個概念膚淺地以馬克思思想來論述勞動本質，而逃避了這樣的問題：工人如果還無法支配本身所生產的產品，這些產品又怎能讓他們受益呢？迪茲根的概念只承認人類掌控自然的進步，卻不承認人類社會的退步，而且還顯現了後來出現在法西斯主義裡的那些技術官僚的特徵──這些特徵還包括以預示不祥的方式顯露於三月革命之前所存在的社會主義烏托邦理念裡的「自然」概念。此後人們所理解的勞動導致自然受到剝削，而且還把對於無產階級那種幼稚的、心滿意足的剝削，和對於自然的剝削加以對比。相較於這種實證主義（Positivismus）的考量，傅立葉對現狀的嘲笑所援用的那些脫離現實的空想，反而顯得驚人的健康。傅立葉認為，人類社會如果健康而幸福地勞動，就會產生這樣的結果：夜空裡會出現四個月亮，明朗地照耀著夜

晚的大地，南北兩極的冰雪會逐漸消融，海水不再是鹹的，而且猛獸都將聽從人類的使喚。這一切都說明了這種理想的勞動，遠遠不同於剝削大自然，而是在釋放上帝創造的萬物所蘊藏的潛力。大自然「不求回報的存在」──誠如迪茲根所言──就是一種對墮落的勞動概念的補救。

我們對於歷史的需要，決不同於知識花園裡那個被寵壞的懶漢對於歷史的需要。

──尼采（Friedrich W. Nietzsche），《論歷史對生命的利弊》

（Vom Nutzen und Nachteil der Historie für das Leben）

XII

備受壓迫而挺身戰鬥的階級本身，才是認識歷史的主體。馬克思在他的思想裡，把這個被壓迫的階級刻劃為最後遭受奴役而展開報復的階級，而且他們還以世世代代飽受欺壓的理由完成了解放的使命。這種意識曾短暫地出現在「斯巴達克斯起義」（Spartacus）2 當中，但在德國卻始終受到社會民主黨人的排斥。德國社會民主黨雖然花了三十年的時間，才幾乎消除布朗基（Louis A. Blanqui, 1805-1881）對於該黨的影響力，但這個政黨依然偏好，為工人階級安排一個可以扮演未來幾個世代的拯救者的角色，而讓工人階級失去了本身那股最強大的力量。因此，支

持社會民主黨的工人階級便立即喪失仇恨和犧牲的決心，因為，這兩種決心的滋長源於被奴役的先祖的意象，而非源於已被解放的子孫所懷抱的理想。

XIII

我們的情況將一天比一天更明朗，我們的人民將一天比一天更聰明。

——迪茲根，《社會民主黨的哲學》（Sozialdemokratische Philosophie）

「進步」概念不僅決定了社會民主黨的理論，更決定了它的實踐。不過，這個概念卻沒有依據事實，而是提出教條式的要求。社會民主黨人認為，進步首先是人類本身的進步（不只是人類在能力和知識方面的進步）；其二，進步是永無止境的（合乎人類無限的可臻完善性〔Perfektibilität〕）；其三，進步基本上是無法阻擋的（進步會自動展開直線式或螺旋式的發展）。社會民主黨這三種對於「進步」概念的表述都具有爭議性，也都曾招致批評。人們對這種進步概念的批評如果無法被社會民主黨接受，就必須回到這些表述的背後，並針對它們的共通之處。在歷史上，人類的進步觀始終無法脫離一種在同一性質、且空洞的時間（homogene und leere Zeit）裡不斷進展的概念。如果人們要批判這種不斷進展的概念，就必須先建立批判「進步」概

念的基礎。

XIV

起源就是目標。

——卡爾・克勞斯（Karl Kraus），《詩的詞語》（Worte in Versen, Bd. I.）

歷史是人們構思的對象。歷史的構思不會出現在同一性質、且空洞的時間裡，而是出現在由此時此刻所充滿的時間裡。因此，在羅伯斯比（Maximilien Robespierre, 1758-1794）的眼裡，羅馬帝國是一段由此時此刻所充滿的過往，而且也是他從歷史的連續統一體（Kontinuum der Geschichte）所強力抽離出來的一段過往。爆發大革命的法國被視為羅馬帝國的再現。法國當時對羅馬帝國的召喚，就像流行的時裝援用從前某一時期所時興的服裝款式一樣。時尚可以察覺當前的種種，而當前的種種總是在「過往」這個灌木叢裡走動著。時尚就是老虎朝向過往的撲躍，而這只發生在統治階層發號施令的競技場裡。這種在歷史的開闊天空下所出現的撲躍，就是被馬克思視為革命的辯證性撲躍。

XV

炸開歷史的連續統一體的意識，是革命階級在行動的當下所具有的特點。法國大革命引進了一種新的年曆。這種年曆隨著年復一年規律性重現的節日——即人們所憶想（Eingedenken）的紀念日——而展開，它是一種歷史時間的濃縮，就像電影的快動作片段一樣。因此，這種年曆不是由月、日、時、分、秒等時間單位、而是由一些歷史意識的紀念碑所構成的。這幾百年以來，這種歷史意識在歐洲已留下一定的印跡。七月革命期間，巴黎曾發生一起事件而讓這種歷史意識獲得應有的重視：第一場戰鬥爆發的當晚，巴黎有好幾個城區的群眾竟不約而同地拿著槍枝，朝當地的鐘塔射擊。當時一位目擊者可能對此有感而發，而寫下了這首短詩：

這種事誰會相信！我們聽說，每座鐘樓下

都站著新的約書亞，

所以，朝著上方的鐘面開槍，

為了讓那天的時間就此停住。

XVI

時間既出現於當下（Gegenwart），也停頓於當下，所以，當下並不是承先啟後的過渡（Übergang）。歷史唯物主義者無法放棄「當下」這個概念，因為，這個概念定義了當下，而他們本身也在當下書寫歷史。歷史唯物主義者任由他人在歷史主義妓院裡的一個名叫「從前曾經」（Es war einmal）的妓女身上，耗盡本身的精力，而他們自己卻仍握有足夠的精力來炸開歷史的連續統一體。

XVII

歷史主義在世界史裡已發揮得相當淋漓盡致，或許它還比其他任何學說在方法上，更鮮明地襯托出歷史唯物主義者的歷史書寫。歷史主義缺乏理論的支撐，它的研究方法就是處理所能取得的歷史材料，也就是運用大量的事實材料，以便填充那個同一性質的、空洞的時間。至於歷史唯物主義的歷史書寫，則是以歷史建構的原則為基礎。人類的思考不僅包括思維的活動，還包括思維的中止。當思維在一個充斥著緊張關係的情況裡乍然停止時，就會讓這個情況受到震驚，思維

便因此而結晶成「單子」（Monade）。[3] 歷史唯物主義者只有把歷史的題材當作「單子」時，才會著手處理它們。在這樣的結構裡，他們已清楚地看到歷史事件所表明的具有彌賽亞救贖意義的發生中止（messianische Stillstellung des Geschehens），也就是在人們為被迫害的過往而發動的戰鬥裡，所存在的革命的勝算。他們察覺了這種革命的勝算，以便從同一性質的歷史過程當中，強力地抽離出某個時代，並從該時代裡，強力地抽離出某種生活，然後再從人們畢生從事的工作裡，強力地抽離出某種工作。歷史唯物主義的研究方法獲得了這樣的成果：人們畢生的工作已在某種工作裡，既被保存也被揚棄；某個時代已在人們畢生的工作裡，還有，整個歷史過程已在某個時代裡，既被保存也被揚棄。歷史唯物主義者在歷史方面的領會所結出的那些營養的果實，裡面雖包含珍貴的種子，但這些種子卻缺乏滋味。

XVIII

近來有一位生物學家指出：「比起地球的生物史，智人（*Homo sapiens*）區區五萬年的存在就像一天二十四小時的最後兩秒鐘。依照著個比例，文明人的歷史甚至只是一天二十四小時的最後五分之一秒。」我們當前這個時代──作為已獲得彌賽亞救贖的時代的典範──以極其濃縮的方式總結整個人類的歷史，這種情況幾乎完全符合人類歷史在宇宙中所占有的分量。

附錄一

歷史主義已滿足於歷史要素的因果關係的建立。不過，從沒有任何事實是因為本身是起因，而成為歷史要素，而是在事後透過一些數千年來可能與它無關的事件，而成為歷史事實。以此為出發點的歷史學家，不會再讓自己像手指在一串念珠上依次捻撥珠子那般地，隨從事件發生的先後順序。他們掌握了自己所身處的時代以及從前某個特定的時代的情況，並說明了「當下」這個概念就是「此時此刻」，而「此時此刻」則零散地含有少量已被彌賽亞救贖的時代的碎片。

附錄二

占卜者探求未來所潛藏的訊息，因此，他們所體驗的時間當然不是同一性質、且空洞的時間。誰只要認清這一點，或許就會明白，人們如何在憶想裡體驗過往的時間⋯沒錯！就像占卜者體驗未來的時間一樣！大家都知道，猶太教嚴禁猶太人探詢未來，而是讓他們在憶想裡接受禱告以及摩西五經（Thora oder Tora）[4]的指引。這種憶想讓猶太人不會受到未來的吸引，至於那些耽溺於未來的人則求助於占卜者。不過，對不准探問未來的猶太人來說，未來卻不是同一性質、且空洞的時間，因為，未來的每一秒都是彌賽亞可以穿越並顯現的小入口。

——註釋——

1　譯註：一八七五年，德國社會工人黨（SAPD）——即德國社會民主黨的前身——在德國中部小城哥達（Gotha）召開黨代表大會，並通過著名的「哥達綱領」。

2　譯註：羅馬帝國建立之前的大規模奴隸起義。

3　譯註：「單子」這個概念是由德國哲學家萊布尼茲（Gottfried W. Leibniz, 1646-1716）提出的。他把「單子」定義為一切事物最根本的元素，也就是一種形而上的、抽象存在的粒子，因而不同於一般的物理粒子。

4　譯註：即《舊約聖經》前五卷。

文學評論

論普魯斯特的形象

Zum Bilde Prousts, 1929

I

普魯斯特長達十三卷的文學名著《追憶似水年華》是一種無法構思的綜合（unkonstruierbare Synthesis）所產生的結果，而匯聚在這種綜合裡的神祕主義者的沉思冥想、散文家的寫作技巧、諷刺作家的熱情活力、專家學者的淵博知識以及偏執狂的偏見便構成了這部自傳性作品。人們說得有道理：所有偉大的文學作品如果不是在開創文體，就是在終結文體。簡而言之，這些作品都是特例，但《追憶似水年華》卻是其中最不可思議的特例。這部作品從架構（結合了文學創作、回憶錄和評論於一體）到句法（沒完沒了的長句宛如一條語言的尼羅河，當它的河水氾濫開來時，便滋潤了那片真理的平原），全都超出了文學作品的常規。《追憶似水年華》是文學創作的一個了不起的特例，也是這幾十年來最傑出的文學經典，而且文學觀察家已率先注意到它所富含的啟發性。普魯斯特當時所擁有的條件，其實相當不利於他的文學創作，比如他所承受的非同一般的痛苦、他所擁有的驚人的財富以及異乎尋常的稟賦。雖然他生活中的一切不一定十全十美，但卻具有示範性意義。我們這個時代絕無僅有的文學成就便出現在最不可能出現的地方，以及所有危險的核心區域──當然也同時出現在所有危險的緩衝地帶。這已然表明，普魯斯特所完成的這部「畢生鉅著」是這個時代最後一部規模宏大的文學傑作，而那條在詩與生活之間不斷擴大的鴻溝，反而能以最高明的形貌描述來表達普魯斯特的形象。這樣的體認就是在說明，為何人們要試圖尋找普魯斯特的形象。

我們都知道，普魯斯特在這部作品裡所描繪的，並不是他曾經歷的生活原本的樣貌，而是曾經歷生活的他對於過往生活的回憶（erinnern; Erinnerung），不過，這樣的說法卻模糊不清，而且太過粗糙。換句話說，對這位憶述的作者而言，重點根本不在於他從前經歷了什麼，而是在於他如何編織自己對從前的回憶，這就好比佩內洛普（Panelope）的編織，[1] 而在這裡只是把編織的材料換成了憶想（Eingedenken）。或者，人們更應該把普魯斯特的憶想，比擬為佩內洛普對自己的編織物的拆解？非刻意的憶想（ungewolltes Eingedenken）——也就是普魯斯特所謂的「非自主記憶」——其實比較接近遺忘，而不是通常被人們稱為「回憶」的東西。在《追憶似水年華》這部自發性憶想的作品裡，回憶是織機上的緯線，這樣一部作品其實和佩內洛普的編織物恰恰是對反的，而不是相似的。神話裡的佩內洛普總趁著夜晚拆掉白天的編織成果，但在真實的人間裡，白天卻會拆除夜晚所織好的東西。每天早上我們醒來時——通常處於虛弱而渙散的狀態——手裡只握著象徵過往生活的那張織毯的幾縷織線，而這張織毯正是遺忘在我們內心所編織出來的。然而，白天卻以有目的的行動以及和目的密切相關的回憶，拆解遺忘在夜間所完成的編織品及其圖案紋飾。有鑑於此，普魯斯特後來的生活作息便日夜顛倒，因為，他想讓自己在陰暗的房間裡，藉由藝術的亮光而不受打擾地把全部的時間投入這部長篇大作的撰寫，而且不讓任何東西從這些彼此交錯糾纏的織線中逃脫。

既然古羅馬人把織物稱為 text（文本），那麼，在這世界上幾乎沒有一份文本比普魯斯特的

文本更像織物，而且編織得更加密實。他的出版商伽利瑪（Gaston Gallimard, 1881-1975） 2 曾談到，普魯斯特校對作品的習慣總是把排字工搞得焦頭爛額。他往往在長條校樣（Fahnen）空白的頁緣上寫滿了文字，而且都是新的文句，至於校樣內容裡的錯字卻一個也沒改。此外，回憶的規律性依然在他的作品的範圍內發揮作用。人們所體驗的事件至少局限於體驗範圍之內，不過，人們所回憶的事件卻沒有受到這樣的限制，這是因為，後者只是一把能開啟在它之前和之後所發生的一切的鑰匙。從另一個層面來看，回憶在這裡還為憶述文本的編織定下了嚴格的準則。也就是說，文本的統一性只是回憶本身的純粹實現（actus purus），因此，無關於作者個人，更別提作者的行動了！所以，我們可以這麼說，文本統一性裡的不連續性只是回憶的連續性的反面，也就是織錦背面所顯示的那些左右反轉的圖案。普魯斯特曾表示，他最希望能讓自己所有的著作集中在厚厚的一大冊、每頁以左右兩欄排印、而且內容毫不分段地付梓出版。在這裡，我們應該從他所表明的這一點來理解他。

普魯斯特曾狂熱地尋求什麼？究竟是什麼促使他願意無盡無休地筆耕？我們是否可以說，一切有意義的生活、作品和行動，從來只是它們所歸屬的最乏味、最易消逝、最感傷、最虛弱的存在時刻裡那種堅定不移的展現？普魯斯特曾在《追憶似水年華》的一段著名的文字裡描述那個僅僅屬於他個人的時刻，而他的刻劃方式也讓人們在本身的存在裡找到這樣的時刻。這樣的說法具有高度的真實性，還有，我們幾乎可以把這樣的時刻稱為「日常的時刻」（eine alltägliche

Stunde）。當夜晚降臨時，當鳥囀消失時，當我們在敞開的窗前呼吸時，這種「日常的時刻」便會隨之而來。如果我們比較不肯順從自己的睡眠，就無法看出自己將會有什麼樣的遭遇，而普魯斯特就是一個不肯順從自己睡眠的人。不過，正因為如此，尚‧考克多（Jean Cocteau, 1889-1963）才會在一篇優美的散文裡，談到普魯斯特特有的語調，而且他還認為，普魯斯特的聲音遵循著黑夜和蜂蜜的法則。當普魯斯特接受這些法則時，便克服了內心深處的悲傷（他曾把這種悲傷稱為「已無從改善的、存在於當前時刻的真實本質裡的不完美」），並在回憶的蜂巢裡，為本身思想的蜂群建造蜂房。考克多已經看到，所有普魯斯特的讀者最應該關注的東西：他對於幸福的渴求。雖然他沒有一雙幸福的眼睛，但運氣卻存在於他的雙眼裡，就像運氣也存在於賭博或愛情裡一樣。在這裡，我們還可以清楚地說明，為什麼鮮少有讀者可以領會到貫穿普魯斯特作品的那種對幸福無比強烈的、爆炸性的渴求。普魯斯特本身曾在《追憶似水年華》的許多段落裡，讓讀者以英勇精神、刻苦無求和禁欲苦行這類易於理解、且已久經考驗的觀點來看待他這部作品，畢竟那些一身為大家的生活榜樣的人只會一味地相信，偉大的成就全是辛勞、痛苦和挫折所結出的果實。其實幸福也能參與美的創造，只不過這種情況實在過於美好，而令怨恨和忌妒難以接受。

然而，卻有一種雙重的幸福意志（Glückswille），也就是一種幸福的辯證：即幸福的頌歌形

態和輓歌形態。前者是前所未有、聞所未聞的、極樂的巔峰；後者則是永恆的輪迴，也就是原初的、起先的幸福的永恆回歸。輓歌式的幸福觀──亦可視為伊利亞學派（Eleaten）的幸福觀──對普魯斯特來說，就是把本身的存在轉化為一座回憶的魔法森林。他把生活中的朋友和伙伴，以及作品裡的情節、人物的統一性、敘事的進行和幻想的遊戲全都奉獻給自己的回憶。烏諾德（Max Unold, 1885-1964）曾把普魯斯特這種撰寫方式所產生的「枯燥無聊」比擬為沒有主旨的「火車檢票員的故事」（Schaffner-Geschichten）──在普魯斯特的讀者當中，烏諾德並不是最糟糕的一位──而且還發現了一道普魯斯特寫作的公式：「普魯斯特成功地讓沒有主旨的故事變得有趣起來。他曾說：親愛的讀者，請您想想看，當我昨天把一塊餅乾浸泡在茶湯裡時，便回想起我在童年時期曾經住在鄉間──他光是撰寫這樣的內容就用了八十頁的篇幅。由於他的描繪如此充分而細膩，讀者們便不再認為自己是在聽他講故事，而是認為自己是在做白日夢。」烏諾德在普魯斯特這種沒有主旨的故事裡──「一般的夢境只要經過人們的敘述，就會變成沒有主旨的故事」──找到了一座通往夢的橋樑，而普魯斯特所有綜合性的詮釋都與夢有關。普魯斯特曾狂熱地研究，並熱烈地崇拜相似性（Ähnlichkeit），那裡的入口即使不顯眼，也足以讓人們入內一探究竟。當普魯斯特在那些往往令人震驚的作品、人的相貌或談吐裡，不經意地揭露相似性時，相似性就不會顯露它的霸權的真正象徵。我們所考慮的事物之間的相似性，也就是我們在清醒時所關注的相似性，在我們入睡後，便只在夢境世界更深之處的周邊活躍著，因為，那裡所發生的一

切從未相同，而是相似，而且還以令人無法理解的方式顯示彼此的相似性。孩童也認得這個世界所存在的相似性象徵，例如讓聖誕老人放禮物的長筒襪。洗衣籃裡捲好的長筒襪在象徵上既是「袋子」，也是「禮物」，因此，它便具有夢境世界的相似性結構。就像孩童從不厭於將「袋子」和袋子裡的「禮物」立即變成第三種東西，也就是變回長筒襪本身那樣，普魯斯特也不厭於立即清除那個包裹著自我的假象，以便一再地提出第三種東西，即意象（Bild）。與其說這種意象滿足了他的好奇心，倒不如說它們緩解了他的鄉愁。他被鄉愁撕裂而躺在床上，因為他思念那個被扭曲、且事物處於相似狀態的世界。存在（Dasein）的超現實真面目，會顯現在那個變形的世界裡。普魯斯特所看見的種種意象也隸屬於那個變形的世界，而且還以謹慎和講究的方式展現出來。這些意象絕不是孤立的、慷慨激昂的、或具有靈視性的（visionär），而是經過明確的宣告，受到多重的支持，且承載著脆弱而珍貴的真實性。意象浮現在普魯斯特文本的結構上，就像他小時候和家人前往巴爾貝（Balbec）度假時，晴朗的夏日浮現在隨行的女僕佛朗索瓦絲（Françoise）所拉動的網眼窗紗上一般。

II

人們應該說的話，就算是最重要的話，也不一定會大聲地宣告出來。即使是以輕聲的方式，

人們也不一定會把心裡的話告訴自己最信賴、最親近、以及那些對自己最忠實、且隨時願意傾聽的人。不過，如果不僅僅是個人，而是連時代的風氣也讓人們以天真、圓滑、草率而輕浮的方式，而把個人最私密的東西任意地告訴別人的話，那麼，在十九世紀這個已顯得古舊的時代（宛如司萬〔Charles Swann〕³）裡，能迅速掌握最驚人的祕密的作者，既不是左拉，也不是佛朗士，而是年輕的普魯斯特，一位無足輕重的偽文人雅士，一個雖活躍於社交界、卻已無法受到他人信任的人。由此可見，是普魯斯特率先把十九世紀變成一個可以讓人們撰寫回憶錄的時代。十九世紀原是個沒有張力的時代，然而經過普魯斯特的描繪之後，卻變成一個充滿力量的場域，並為往後催生了最多樣的寫作流派。這類文學最引人注意的作品正是由普魯斯特的一位女性友人和崇拜者所撰寫的，而這件事決非出於偶然。這位女性作者就是和普魯斯特很親近的克萊蒙—丹奈伯爵夫人（la comtesse de Clermont-Tonnerre）。我們幾乎無法想像，她的第一卷回憶錄的書名《排場豪華的年代》（Au Temps des équipages）⁴ 如果出現在普魯斯特寫作以前，會是什麼樣的情況。此外，這位伯爵夫人的回憶錄，也是對普魯斯特——這位來自聖日耳曼（Faubourg Saint-Germain）的作家——那種深情、且具有挑戰性和多重意義的呼喚，所做出的輕聲回應。這部作品的（富有旋律性的）文字表現在立場和人物處理上，都和普魯斯特有直接或間接的關係。其中有些人物就是在描述普魯斯特本人，以及他在麗池大飯店裡最喜歡仔細端詳的那幾個對象。這位伯爵夫人的回憶錄無疑地把我們帶進一個非常貴族氣的環境裡，並讓我們看到一些真實人物，

比如她以出色的手法所刻劃的德・孟德斯鳩（Robert de Montesquiou, 1855-1921），而他的周遭又是一個十分特殊的圈子。不過，我們也可以在普魯斯特的作品裡看到這類的描述，況且大家都知道，在他的作品裡也出現了可以和德・孟德斯鳩相對應的人物，並不具有次要人物的問題在德國人的眼裡，實在無關緊要。然而，關鍵就在於：德國評論界不想錯過任何機會來迎合那些使用公共圖書館的、閱讀品味低劣的讀者。還有，那些墨守成規的德國評論家竟然認為，可以從《追憶似水年華》裡人們附庸風雅的氛圍，推斷作者普魯斯特本身也有這種傾向。他們還指出，普魯斯特的這部作品是法國所特有的產物，而它看起來就像德國發行的《哥達年鑑》

（Gothaischer Hofkalender）的藝文副刊一般。所以，這已經很明顯：普魯斯特筆下那些人物的問題乃肇因於那個養尊處優的圈子，但這卻不能和普魯斯特個人那些富有顛覆性的問題混為一談。皮耶—康如果我們可以用一道公式簡要地說明普魯斯特本身的問題，那就是他意圖以說人閒話的生理學

（Physiologie des Geschwätzes）的形態全面地建構法國上層階級的社會。但在法國上流社會的大量偏見和生活準則裡，卻有某些東西會把他那種帶有危險性的詼諧滑稽一一化為烏有。皮耶—康

（Léon Pierre-Quint, 1895-1958）[5] 便是第一個指出這一點的人，而這也是皮耶—康作為普魯斯特的首位詮釋者所做出的重要貢獻之一。他曾寫道：「談到幽默作品，我們通常都會想到那些頁數不多、內容有趣、且封面畫有插圖的書籍。但是，我們卻不會想到《唐・吉軻德》、《巨人潘達

呂埃》（Pantagruel）和《吉爾‧布拉斯》（Gil Blas）這些頁面文字印得密密麻麻、外觀不討喜的大部頭著作。」在這個脈絡下，普魯斯特作品富有顛覆性的那一面便顯得確鑿無疑，只不過他的文學力量真正的核心是詼諧滑稽，而不是幽默。他在笑聲裡不但沒有把這個世界高高地捧起，反而還將它丟棄在地。他這麼做等於讓世界陷入崩解的危險中，而當這樣的後果出現時，也只有他在放聲大哭。這個世界已經分崩離析：家庭、人格、性道德以及與社會地位有關的聲望所構成的整體性已支離破碎。資產階級的狂妄傲慢在笑聲裡瓦解。資產階級回復他們的狂妄傲慢，以及重新被貴族同化，都是普魯斯特作品的社會學主題。

普魯斯特對於在那些奢華闊氣的圈子裡交際所應具備的訓練，從未感到厭倦。他在持之以恆、而且不過於強迫自己的情況下，讓自己的性情變得柔韌而靈活。為了完成自己的創作使命，他必須讓自己的性情變得既捉摸不透又富有創意，既謙卑恭順又難以對付。因此，他的性情後來就變得吹毛求疵，而且喜歡故弄玄虛。他的書信有時在整體上——不只在文法上——已成為一個頻頻插入詞句和附言的系統，其內容雖洋溢著聰明才智和靈活機敏，偶爾卻也會喚起存在於回憶裡的那種傳奇的模式：「親愛的夫人：我剛剛發現，昨天我把手杖留在您府上，忘了帶回家。可否有勞您把它交給前往府上遞送這封短信的人？附記：很抱歉打擾了您，我剛剛已經找到那支手杖了！」普魯斯特碰到麻煩時，點子真的很多！有一次，他曾在某個深夜去克萊蒙—丹奈伯爵夫人的家裡找她，伯爵夫人要留他住宿，但他卻表示，除非有人願意跑腿，到他家裡幫他拿藥過

來，他才會留下來過夜。於是他便差遣伯爵夫人的一位隨從前往他的住家取藥，並鉅細靡遺地跟他描述自己住家的外觀和所在的地段，最後還對他說：「你不會找不到的！我家是歐斯曼大道上唯一窗子還亮著燈的那一戶。」怪異的是，他跟這位隨從交代了一切，卻獨獨沒有告訴他住家的門牌號碼。人們如果試著在一個陌生城市打聽某家妓院的所在位置，卻得到除了街名和門牌號碼以外的一長串訊息，就會明白普魯斯特這種行事作風意味著什麼（還有，這種作風也和普魯斯特對禮儀的熱愛、對聖西蒙的崇拜以及他那種不肯讓步的法蘭西性情有關）。經驗的本質就是去體會，獲得許多經驗其實是相當不容易的事，但人們似乎也可以用精簡的詞語把它們表達出來。這些詞語都屬於某個社會等級和階層的暗語，因此外人根本無法理解。普魯斯特對文藝沙龍的暗語感到著迷，這一點兒也不奇怪，而且他還在與畢貝斯科一家（Bibesco）的交往裡，認識了暗語的即興性。當他後來以冷酷的筆調描述庫爾瓦西耶家族（Courvoisier）以及「歐希安精神」（esprit d'Oriane）某個小圈子時，便將這種語言的即興性介紹給我們這讀者。

普魯斯特在他的沙龍歲月裡，不僅讓阿諛奉承的惡習達到無以復加的地步——或許已達到神學絕對性的地步——而且還把好奇心發展到極點。我們可以看到他的嘴唇殘留著微笑的痕跡，而這種微笑也像野火一般，迅速地掠過站在他相當喜愛的大教堂門口的、那些無知少女的嘴唇。那是好奇心的微笑。普魯斯特難道不是受到好奇心的驅使，才成為擅於模仿他人作品、從而寫出諷刺滑稽著作的作家（Parodist）？果真如此，我們在這裡便知道，該如何評斷「撰寫諷刺滑稽著

作的作家」這個名詞。當然，我們對這種作家的評價並不高。不過，如果我們只考慮到普魯斯特作品裡那些極其傷人的、具有諷刺性的惡言惡語，就會錯失他對痛苦、狂野和憤怒的出色描述。

這些文句都是他模仿巴爾札克、福婁拜、米榭勒、聖伯夫（Charles Augustin Sainte-Beuve, 1804-1869）、德·雷尼耶（Henri de Régnier, 1864-1936）、龔固爾兄弟（Edmond & Jules de Goncourt, 1822-1896; 1830-1870）、勒南（Ernest Renan, 1823-1892）還有他最鍾愛的聖西蒙等作家的文字風格而寫下的，後來他還把這些文章收錄在《仿作與雜記》（Pastiches et Mélanges）這部雜文集裡。好奇的普魯斯特為了適應環境而形成了一層擬態保護色（Mimikry），這層擬態保護色既是他對周遭的模仿所產生的高超技巧，也是他所有文學創作的要素。普魯斯特在他的寫作裡，展現了本身對植物性生命的熱愛，但人們對此卻未認真看待。奧特嘉（José Ortega y Gasset, 1883-1955）則率先提醒大家注意普魯斯特筆下人物的植物性存在（vegetatives Dasein）。這些人物就像植物一樣，持續地扎根於自己所屬的那個養尊處優的圈子，隨著貴族這顆澤披萬物的太陽的東升西落而轉動，並受到蓋爾芒特（Guermantes）和梅塞格利絲（Méséglise）這兩大家族所吹來的習習涼風的吹拂，從而在命運的矮林裡，以令人捉摸不透的方式相互糾纏在一起。普魯斯特在創作技巧上所運用的擬態保護色，便來自這些人物的生活圈子。他對這些人物最精確、最顯著的認知，猶如那些棲息在樹枝、花朵和葉片上的昆蟲。牠們從未暴露自身的存在，直到一個蹦跳、騰躍或振翅飛起，才讓那些受到驚動的旁觀者看到，這裡有一種令人無法揣度的、獨特的生命，正

喻，和普魯斯特本身的思維密切相關。」

以相當不顯眼的方式潛入一個未知的世界。皮耶—康便曾指出：「這個相當出乎人們意料的隱

普魯斯特真正的讀者總是不斷受到一些小小的驚嚇，而且他們還驚奇地發現，普魯斯特所使

用的隱喻技巧，也反映出他身上那層為了在社會（由枝葉所搭蓋）的屋頂下生存而戰鬥的擬態保

護色。在這裡，我們必須指出，好奇心和阿諛奉承這兩種普魯斯特的惡習，是以多麼密切、且成

果豐碩的方式，彼此相互滲透，相互影響。關於這一點，克萊蒙——丹奈伯爵夫人曾寫下一段頗

富有啟發性的文字：「最後我們還必須說：普魯斯特相當著迷於僕人僕役的研究。這是因為，他

在那些僕傭身上發現了一個在別處從未發現、且可以激發他的察覺力的要素？或者，他嫉妒那些

僕傭，因為，他們可以比他更容易觀察到他感興趣的那些事物的私密細節？無論如何，各種不同

的人物形象和類型的僕傭就是他的熱情所在。」在普魯斯特的《追憶似水年華》裡，我們可以看

到男爵的男僕暨同性伴侶絮比安（Jupien）、大飯店的侍應生艾美先生（Mosieur Aimé）以及普魯

斯特的女祕書阿爾索瓦絲展開，而止於一些馬伕和獵手。前者就跟聖馬大（St. Martha）一樣，身

家裡的女僕佛朗索瓦絲展開，而止於一些馬伕和獵手。前者就跟聖馬大（St. Martha）一樣，身

材細瘦卻結實有力，彷彿從祈禱書（Stundenbuch）裡走出來一般；至於後者總是無所事事，好

像主人付他們薪水是為了讓他們在那裡閒得發悶似的！身為禮儀的行家，普魯斯特對於相關的排

場最感興趣的對象，其實就是這些下層的僕傭。是否有人想測量，普魯斯特對於僕傭的好奇心有

多少已轉化為本身對於僕傭的奉承？他對於僕傭的奉承又有多少已轉化為本身對於僕傭的好奇心？還有，他以藝術模擬上層社會裡的僕傭角色，究竟會碰到什麼限制？普魯斯特用文字呈現了這樣的模仿，而且他只會這麼做。因為，就像他自己所透露的：「觀看」（voir）和「想要模仿」（désirer imiter）對他來說，其實是同一件事。對於普魯斯特這種既獨立自主、又屈從奉承的雙重態度，巴黑（Maurice Barrès, 1862-1923）的形容最為貼切：他就像個「挑夫客棧裡的波斯詩人」！

普魯斯特的好奇心帶有一種偵探性質。在他看來，社會最頂層的那一萬人就是一個犯罪集團、一幫無可比擬的陰謀分子：即消費者所組成的犯罪組織。這群富人把所有參與生產的事物排除在他們的世界之外，或至少要求自己，以完美的職業消費者所刻意展現的姿態，優雅而羞怯地掩飾本身對於生產的參與。普魯斯特對於資產階級附庸風雅（Snobismus）的分析，就是他的社會批判的極致，而且這種分析遠遠比他對藝術的尊崇更為重要。因為這種附庸風雅的態度無非只是資產階級觀點的生活的那種前後一貫的、有條不紊的、且堅如鋼鐵的思維。資產階級認為，他們所呈現的那齣齷齪邪惡、但布景卻很華麗的仙女劇（Feerie）應該革除與自然生產力有關的記憶，甚至是那些最遙遠、最原始的記憶。由此普魯斯特便發現，倒錯的關係竟比常態的關係更有用處，甚至他本身在情愛上也是如此。然而在邏輯和理論上，純粹的消費者卻是純粹的剝削者。在普魯斯特的作品裡，純粹的消費者存在於他們所經歷的當代生活的一切具體性

裡，但弔詭的是，這種具體性卻源自於本身的不可捉摸性和不可定位性。普魯斯特所描述的資產階級，在各方面都必須掩蓋他們豐厚的物質基礎。資產階級的富豪們便轉而仿效貴族階層，因為，對於這些已失去經濟優勢的貴族的模仿，更適合作為他們掩飾本身財富的面具。普魯斯特喜歡把自己視為醒覺者，而且還以冷酷無情的、不抱持任何幻想的方式來消除自我、愛情和道德的吸引力。他用自己所有的、且毫不設限的藝術創作來遮掩他所出身的資產階級最需要被守護的神祕性：財富的神祕性。但這卻不表示，他所從事的藝術創作是在為他的資產階級效勞——畢竟他始終是一位超前於他的階級的人。在他的作品裡，人們終於知道資產階級真實的生活樣貌。不過，在尚未認識資產階級於最後的掙扎裡所顯露的、最清晰的特徵之前，人們依然無法發現、也無法領悟許許多多普魯斯特作品的偉大之處！

III

上個世紀的格勒諾勃市（Grenoble）有家名叫「似水年華」（Au Temps perdu）的酒館，不過，我不知道它現在是否還存在。其實在普魯斯特的《追憶似水年華》裡，我們也是顧客。我們在一塊搖搖晃晃的招牌下，跨過入口大門的門檻，而門後等待我們的，便是永恆與狂喜（Rausch）。費南德茲（Louis Fernández Ardavín, 1892-1962）曾從普魯斯特這部長篇小說裡，區

分出永恆的主題和時間的主題。他的做法確實很有道理，只不過他所謂的永恆，既不是柏拉圖式的永恆，也不是烏托邦式的永恆，而是充滿狂喜的永恆。因此，時間會向「所有沉潛於時間過程裡的人們，批露一種嶄新的、尚不為人所知的永恆」，但這卻無法使他們更接近那個「更高的領域，也就是對於像柏拉圖或史賓諾莎這些唯心主義哲學家來說，始終一蹴可幾的領域。」沒錯，情況就是這樣。普魯斯特的《追憶似水年華》雖然帶有已存在久遠的唯心主義的殘留，但這些殘留卻無法成為這部作品的意義所賴以建立的基礎。普魯斯特在永恆裡取得了他的觀點，但這種永恆卻不是無限的時間，而是一種層層交錯的時間（verschränkte Zeit）。普魯斯特真正的關注在於最真實、但卻相互交錯的時間流逝形態，而且這些形態總是以最少的偽裝出現：它們在人們的內在化身為回憶，而在人們的外在則顯現為老化。我們只要循著內在的回憶和外在的老化的相互影響，就可以深入普魯斯特世界的核心，也就是那個層層交錯的宇宙（Universum der Verschränkung）。普魯斯特的世界處於一種相似的狀態，而且還充斥著「通感」（correspondances）。「通感」這個概念乃由浪漫主義者率先提出，後來詩人波特萊爾以最熱烈的方式擁抱了它，但卻只有普魯斯特能將它顯露在我們曾經歷的生活裡。這就是非自主記憶的運作成果，也就是人們身上那股與無情的老化同時增長的、回春的力量所運作的成果。當往事在剛出現的「片刻」浮現出來時，重返青春時光所帶來的令人心痛的震驚便再次不斷地把往事匯集起來，就像普魯斯特在《追憶似水年華》（其中的第十三卷）裡，最後一次在回憶中漫遊兒時曾住過的小鎮貢布雷，並發現那裡的道

路已糾結在一起，比方說，通往斯萬家的路和通往蓋爾芒特家的路已相互纏繞交錯，而難以區辨。在回憶的片刻裡，風景就像風一般地躍動起來。「啊！在明亮的燈光下，世界是多麼巨大！／在回憶的雙眼裡，世界是多麼小！」總之，普魯斯特完成了一件了不起的事：他讓整個世界在回憶的片刻裡，隨著個人的生命過程而一同老去。不過，世界與個人在回憶裡的集結也可以讓人們重返青春歲月，而原本會凋萎、轉為黯淡的事物便在此時化為一道耀眼的閃光。普魯斯特不斷嘗試，用自己所徹底投入的回憶現場來承載他的一生，而寫出《追憶似水年華》這樣的經典作品。普魯斯特所使用的手法不是沉思默想，而是重回過去的現場。他已看清一個真相：我們所有的人其實都沒有花時間，搬演那齣屬於自己已命定的存在的真實戲劇，而這正是我們會衰老的原因。我們臉上的皺紋記錄著惡習、認知和強烈的熱情如何一次次地造訪我們，但我們這些主人卻總是不在家。

自從羅耀拉（St. Ignatius of Loyola, 1491-1556）倡導清苦的靈修以來，我們很難在西方的文獻裡，找到比耶穌會更極端、更自我沉湎（Selbstversenkung）的嘗試。這種自我沉湎的中心就是孤獨，孤獨會運用大漩渦的力量，而把世界捲入它的渦流中。在普魯斯特的小說裡，那些聒噪的、極其空洞的閒言閒語所發出的嘈雜聲，已使得社會落入了這種孤獨的深淵。在這樣的深淵裡，普魯斯特的眼睛顯得最寧靜、也最有吸引力，他希望自己可以維護這個深淵的寂靜，而且還不忘以諷刺的筆調挖苦友誼。在普魯斯特所寫下的許多趣聞軼事裡，那些任性執拗的、令人憤怒

的種種，就是人們以無與倫比的密集度交談的同時，卻和交談的對象保持一種無法跨越的距離。

雖然普魯斯特那隻指點事物的手指是獨一無二的——所以沒有人會像他那樣，把某些事物指給我們看——但在友誼的互動裡，在交談之中，人們還需要採取另一種姿態，也就是接觸。沒有人會比普魯斯特對於跟他人的接觸，感到更陌生了！他既不會接觸他的讀者，也不會為了世上的任何事物而跟別人接觸。如果人們想用指示性和接觸性作為文學光譜的兩個端點，那麼，前者的核心就是普魯斯特的作品，而後者的核心則是夏爾‧佩吉（Charles Péguy, 1873-1914）的作品。實際上，費南德茲已出色地掌握了普魯斯特作品的這項特點：「深刻性或——更確切地說——透徹性總是在他這一邊，而從來不在他的交談者的那一邊。」普魯斯特的文學評論，便以諷刺挖苦的語調和高超的寫作技巧來呈現這種透徹性，其中以〈論波特萊爾〉（A Propos de Baudelaire）最為重要。他在撰寫這篇文章時，正處於聲望的頂峰以及臨終臥床的生命低谷。在內容裡，普魯斯特就像耶穌會修士的刻苦自持那般，欣然接受了自己的病痛，但另一方面，臥病在床的他卻在閒談時，顯得毫無節制，而且還表現出臨終者那種對於周遭一切的冷漠，而令人覺得不寒而慄。當時即將離世的他只想再次張口說話，而不管自己可以說多少，或說些什麼。普魯斯特從瀕死的情境所獲得的靈感也決定了他和同時代的人們的互動：時而冷嘲熱諷，時而溫柔隨和，而兩者的交替卻如此激烈而生硬，以致於和他互動的人幾乎都精疲力盡，而處於崩潰的邊緣。

普魯斯特這種挑釁的、不穩定的性情也影響了他的讀者。關於這一點，我們只要想想他在作

品裡沒完沒了地使用「不論是……或」（soit que; whether……or）這個句型，就足夠了！普魯斯特透過這個句型而以令人精疲力盡、且沮喪不已的方式，呈現了某種行動，而且還依據該行動背後的許多動機來說明該行動本身。不過，這個並列兩個相反內容的句型，卻揭示了普魯斯特的弱點和藝術天才所交會融合的地方，也就是對於智識的棄絕，以及他看待事物的那種經得起考驗的懷疑態度。他在擁有浪漫主義的那種豐富而自滿的內心世界後，便決定不再相信希維耶所謂的「內在的水妖」（Sirènes intérieures）。「普魯斯特在處理經歷時，沒有絲毫形上學的興趣、構成主義（Konstruktivismus）的傾向以及安慰人心的偏好。」[7] 希維耶這樣的看法是再真實不過了！雖然普魯斯特曾不厭其煩地聲稱，《追憶似水年華》的基本輪廓已經過周詳的設計，但其實這部作品的寫作並沒有經過什麼規劃。如果要說它是設計出來的，那麼它的條理和秩序，就只是像手掌上自然出現的紋路或花蕚裡的雄蕊自然出現的排列一樣。普魯斯特這位年老的孩童已疲憊不堪，因此便讓自己重回大自然的懷抱，不過，卻不是為了吸吮她的乳汁，而是為了在她的心跳聲中進入夢鄉。人們一定看到了普魯斯特相當虛弱的模樣，因此我們便可以明白，希維耶從他的弱點來理解他有多麼貼切：「馬塞爾‧普魯斯特的死因，就在於他缺乏經驗，但缺乏經驗卻讓他得以創作出自己的作品。他因為不熟悉這個世界，因為不知道如何改變對他具有毀滅性的生活條件而死亡。他死於不知如何生火，不知如何將窗戶打開。」當然，他也死於自幼便患有的宿疾──神經性氣喘（nervöses Asthma）。

醫生們雖然對普魯斯特的病痛束手無策，但他本人反而能以另一種方式來掌握它，並充分地利用它。首先，從最外在的部分來看，普魯斯特可以說是以盡善盡美的方式，一手導演了本身的疾患。他曾一連好幾個月覺得，那位前來送花的崇拜者對他來說，真是個具有毀滅性的諷刺，因為，他實在無法忍受這些鮮花所散發出的香味。他在三更半夜出門參加沙龍聚會時，本身時好時壞的病情還會驚動在場的友人。他們在他突然現身的那一刻，都顯得既期待，卻又害怕。雖然他聲稱，自己已疲憊不堪，只能待五分鐘，但卻一坐就坐到天色微亮的清晨。他在這樣的聚會裡，他會因為過於疲倦而無法起身，也會因為過於疲倦而無法適時地中斷自己的說話。甚至他在寫信時，都還不斷從自己的病痛裡汲取最古怪的藝術效果：「我那吁吁的喘息聲蓋過了提筆書寫的沙沙聲，也蓋過了樓下住戶的洗澡聲。」雖然他的氣喘讓他無法出席上流社會光鮮亮麗的社交場合，但在文學上，氣喘縱使不是他的創作的驅動力，卻已成為他的作品的一部分。他所使用的句法在節奏上，不斷地再現本身對於窒息的恐懼，而他那些具有諷刺性、哲學性和教育意義的沉思，始終都是讓他得以擺脫回憶重壓的深呼吸。不過，從更廣大的層面來說，他所持續意識到的死亡——尤其當他在寫作時——就是對他的生命構成威脅的、隨時可以讓他窒息的危機。死亡就這樣站在他的面前，而且早在他病入膏肓之前便已如此。不過，死亡並沒有讓普魯斯特出現疑病症的怪念頭，而是接受它為「新的現實」（réalité nouvelle）。這種「新的現實」如果反映在人和事物上，就會顯現出老化的特徵。從生理層面探究作家的文體學（Stilkunde），可以讓人們深入

這些文學創作的核心。因此，人們如果知道嗅覺可以頑強地保存回憶（嗅覺裡的回憶絕不是回憶裡的氣味！），就不會認為，普魯斯特對氣味的敏感只是偶然的現象。當然，我們所搜尋的回憶大部分都以視覺影像的形式浮現在我們眼前，至於非自主記憶裡的那些自行浮現的影像，仍有一大部分是各自獨立的，它們彼此互不相干，並且令人感到困惑不解。正因為如此，如果我們刻意要讓自己沉醉於內心深處對文學創作的感動，就必須探入非自主記憶裡那個特殊的、最深的底層。在非自主記憶的底層裡，回憶的要素已不再顯示為個別存在的的影像，而是顯示為一種不確定的、既沒有影像也沒有形狀、但卻具有重量的東西。當我們透過這些要素而看到回憶的全貌時，就會出現沉重的感受，就如同漁夫在拉動漁獲豐富的漁網時，所感覺的重量。至於氣味，就是那些在「往日歲月」這座海洋裡撒網的人所感受到的重量感（Gewichtssinn），而他們所寫下的句子則是那個知性的身體全部的肌肉活動，而且還包含了本身試圖把漁網拖出水面時，所付出的那些無法言喻的努力。

最後，我還要指出：某種創作和某種苦痛的共生關係有多麼密切！這一點已再清楚不過地表明，創作者通常會以英雄式的頑抗來突破自身的困境，不過，普魯斯特卻不曾如此。從另一方面來看，人們或許可以這麼說：要不是普魯斯特不斷承受著巨大的痛苦，他必然會因為曾如此深刻而複雜地捲入現世生活和人情世事，而自滿於他那庸俗而懶散的生活。然而，他的病痛卻沒有成為突破本身困境的動機，而是註定要受制於本身那種既沒有願望、也沒有悔恨的激情，並被他置入

《追憶似水年華》這部偉大作品的創作過程中。米開朗基羅曾在西斯汀教堂裡，站在搭起的鷹架上，長期仰頭作畫，而在該教堂的穹頂上留下了〈創世紀〉。在普魯斯特那裡，我們又看到鷹架再次被搭起，也就是他躺臥的那張病榻。臥病在床的他騰空拿著許多稿紙，並用自己的筆跡──將它們填滿，然後把它們獻給了他的小宇宙的創世紀！

—— 註釋 ——

1　譯註：在荷馬史詩《奧德賽》裡，佩內洛普是古希臘英雄奧德修斯（Odysseus）的妻子。奧德修斯參加特洛伊戰爭失蹤之後，忠貞的佩內洛普堅持不再改嫁。為了推辭前來求婚的男人，她便聲稱，只要等她把那件為公公準備的壽衣織好，就會答應改嫁。於是她便白天織，晚上拆，以此來拖延那些威逼利誘的求婚者。後來佩內洛普果真盼到奧德修斯平安歸來，奧德修斯便殺死那些求婚者，他們夫妻終於過著團圓的幸福生活。

2　譯註：即法國著名的伽利瑪出版社的創辦人。

3　譯註：指《追憶似水年華》第一卷裡的那位疲憊不堪的主人公夏爾·司萬（Charles Swann）。

4　譯註：聖日耳曼是位於巴黎市郊的貴族聚居區。

5　譯註：法國出版商、也是普魯斯特傳記的作者。

6　譯註：普魯斯特是同性戀者。

7　譯註：構成主義是二十世紀初期形式主義的藝術流派。

卡夫卡——逝世十週年紀念

Franz Kafka: Zur zehnten Wiederkehr seines
Todestages, 1934

波坦金元帥[1]

曾有這麼一則故事：波坦金元帥一度罹患嚴重的、或多或少會出現規律性復發的憂鬱症。在他發病期間，人們一概不准接近他，還被嚴格禁止進入他的居室。當時沒有人敢在宮廷裡提起波坦金的憂鬱症，這主要是因為，任何相關的影射或暗示都會讓自己失寵於凱薩琳大帝。[2]波坦金在擔任總理大臣期間，曾有一次憂鬱症的發病期拖得特別久，而嚴重地荒廢了政務。文件室裡，凱薩琳大帝要求辦理的文件已堆積如山，但沒有波坦金的簽名，就根本無法處理。有一天，當總理府的高階官員又為此而面面相覷，不知該如何是好時，有一位名叫蘇瓦爾金（Schuwalkin）的低階文書職員偶然走進了總理府的前廳。當辦事勤快的他看到這些官員又跟往常一樣，為了波坦金不問政事而聚在那裡大吐苦水時，便對他們說：「到底出了什麼事，諸位大人？在下是否可以效勞？」這些官員便向他說明事情的情況，而且還遺憾地表示，他實在幫不上忙。「如果只是這樣，不知在下可否請求諸位大人把那幾卷宗交給我處理？」這些官員們當下認為，這麼做也不會有什麼損失，於是便同意他的請求。

蘇瓦爾金便把一疊卷宗夾在腋下，然後穿過通道和長廊，一股腦兒地往波坦金的居室走去。當他來到這間居室時，既未停下腳步，也未敲門，便逕自扭動門上的手把。由於房門沒有上鎖，所以，他便直接進入波坦金那間半明半暗的居室裡，當時波坦金正坐在床上咬著自己的指甲，身

上穿的那件舊睡袍已有些許破損。他直接走到書桌前，將羽毛筆醮上墨汁，二話不說，便把它塞到波坦金的手裡，並把隨手拿到的第一份文件放在他的膝上，請他簽名。波坦金用恍惚的眼神看著這位闖入者，然後就像在睡夢中一般，一份又一份地把文件簽完。迨波坦金簽完最後一份文件後，蘇瓦爾金便將這些已簽好的文件夾在腋下，逕自離開了那間居室。迨波坦金簽完最後一份後，他得意洋洋地回到總理府的前廳，並揮動著手裡的那疊文件，那些官員則朝他蜂擁而上，爭先恐後地從他手中抽出文件來翻閱。他們都低著頭、摒住呼吸地看著文件，但卻沉默不語，驚呆地站在那裡。蘇瓦爾金便走上前去，急切地想知道他們到底怎麼了！後來他自己也瞥見了文件上的簽名：原來波坦金在每份文件上都簽了蘇瓦爾金、蘇瓦爾金、蘇瓦爾金……

以上這則故事彷彿是卡夫卡創作的前奏，只是時間提早了兩百年，而籠罩著這個故事的謎團，也同樣是卡夫卡作品的未解之謎：總理府、文件室以及那間有霉味的、陳舊而昏暗的居室，就是卡夫卡的世界；行事倉促、把一切都看得輕而易舉、最後卻一無所獲的蘇瓦爾金就是卡夫卡小說中的K；[3]至於在僻靜的、不准他人進入的房間裡、半睡半醒、昏沉度日的波坦金，則是掌權者的先祖，他就好比卡夫卡作品裡那位住在閣樓的法官，以及在城堡裡掌事的祕書。這些人可能身居要職，不過，大部分在骨子裡都是沉淪者，或更確切地說，正在沉淪的人。所以，連那些位於社會底層的守門者以及年老體衰的公務員——他們算是社會上最墮落的一群人——都因為握有或大或小的權力，而突然出現氣勢凌人的姿態。為什麼他們會渾渾噩噩地過日子？難道他們是

用雙肩支撐天穹的阿特拉斯（Atlas）⁴的後代？或許他們便因此把頭「垂到自己的胸前，而讓人們幾乎看不到他們的眼睛」，就像《城堡》裡的那位城堡守衛者，或獨處時的克拉姆先生（Herr Klamm）？

不過，他們並沒有像阿特拉斯那般撐起了蒼穹，畢竟日常裡最瑣碎的事物對他們來說，已經顯得有些沉重：「他的疲憊是古羅馬格鬥士鬥劍後的那種疲憊，他的工作是把小官吏辦公室的一角刷白。」⁵盧卡奇曾指出，今天人們要做一張像樣的桌子，已必須具備米開朗基羅的建築天賦。如果盧卡奇是在歷史時期的時代（Zeitalter）裡進行思考，那麼，卡夫卡便是在史前時期的遠古年代（Weltalter）裡進行思考，而且那個男人在粉刷時，應該以最不顯眼的手勢觸動史前時期的遠古年代。他的小說作品裡的人物經常、且一再因為某種古怪的原因，而鼓起掌來。關於這一點，我們在這裡應該順便提一下：這些鼓掌的手「其實是不斷上下運動的蒸汽錘」（eigentlich Dampfhämmer）。

在這種緩慢而不間斷的運動裡──不論向上或向下──我們認識了握有權力的人，而其中以具有父親這種最墮落的身分的人最為可怕。那位兒子小心翼翼地讓冷漠而衰老的父親躺在床上後，⁶隨即以安撫的口吻對他說道：「『你儘管放心，我已經幫你蓋好被子了！』『不！』這位父親氣急攻心地叫了起來。他突然使勁地將那件蓋在他身上的棉被掀開，然後起身站在床上。他輕鬆地以單手撐住天花板說著：『我知道，你想用棉被把我蓋起來，好小子，不過，我沒有讓你

得逞。我最後這把力氣已足夠對付你，而且還綽綽有餘！……值得慶幸的是，當爸爸的人不用人教，就可以看穿自己的兒子。』這位父親語罷，便悠然自得地站在那裡晃動自己的腿，而且還為自己的洞察力沾沾自喜。……『現在你終於知道，天外有天了吧！到目前為止，你的眼中只有自己！沒錯，你確實是個乖孩子，不過，魔鬼才是你更真實的面目！』」這位父親在拋開棉被的負擔時，也等於拋開了人世的負擔，而且為了讓太初蠻荒時期的父子關係再度起作用，並產生重大的影響，他必須活化史前的遠古年代。這樣的作法的確造成重大的影響！他竟然判決兒子投河自溺。這位父親是制裁者，他跟法院的那位司法官一樣，承擔著罪責。卡夫卡作品有許多地方顯示，官吏的世界和父親的世界對他來說，都是一樣的。由於官吏和父親之間的相似性不外乎骯髒、墮落和麻木不仁，所以，他們當中似乎有一位官員還在氣頭上表示：「就為了把住家門前的臺階弄髒。」其實他們都知道，這已是明擺著的事實。」不乾不淨正是官吏的屬性，所以，人們可以把他們當作超級寄生蟲。當然，這種看法與經濟層面無關，而與這群人的生活所仰賴的、理性和人性的力量有關。在卡夫卡作品裡，那些古怪家庭裡的父親就是靠著自己的兒子來維持生活，所以看起來就像依附在兒子身上的巨型寄生蟲。那些為人父者不只消耗兒子們的精力，也剝奪了他們存在的權力。對他們來說，父親既是制裁者，又是原告，而父親對他們所指控的罪行，似乎內衣也不乾淨，至於那些官吏的生活基本特點就是醃醃骯髒。對此，他們當中似乎有一位官員還在氣頭上表示：「就為了把住家門前的臺階弄髒。」其實他們都知道，這已是明擺著的事實。」不乾不淨正是官吏的屬性，所以，人們可間會有互動和交流。

是某種原罪（Erbsünde）。卡夫卡在作品裡所描述的罪行如果不是針對兒子，那又會針對誰？卡夫卡曾寫道：「原罪是人類先祖所犯下的罪愆。人們會因為身上的原罪而受到指責，而且還會因為自己承受原罪和不公正的對待而無法釋懷。」如果不是兒子指控父親犯下原罪，也就是生下子嗣的罪過，那又有誰該因為這種原罪而受到指責？如此一來，兒子似乎成了有罪之人。但人們卻不該從卡夫卡這句話中，得出受到這種指控的人是有罪的結論，畢竟這樣的結論是謬誤的！因為，卡夫卡從未表示，承受這種指控的人是有罪的。父子之間的爭執始終是一樁懸而未決的訴訟，而且沒有什麼比發現為人父者此時要求那些審理的司法官與他站在同一陣線，更糟糕的了！不過，司法官那種任人收買、且不知節制的作風卻不是他們最要不得的缺點，因為，他們的核心都具有這樣的特性：他們雖然接受賄絡，但這種作風卻是唯一可以讓人們期待他們仍懷有人性的地方。此外，法庭的審判雖然會使用法典，但人們卻無法翻閱裡面的內容。K便曾如此猜想：[7]「……不僅無辜的人、連那些對自己所牽扯的案件一無所知的人，也會被法院判刑。我們的司法體制就是這樣！」在史前時代，法律和簡明的規範均未以文字記載，所以，人們在不知情的狀況下，會觸犯法律而受到制裁。不清楚法律規範的人或許會不幸誤觸法網，但從法律的角度來看，法律的出現並不是偶然，而是命運（Schicksal）。在這裡，命運便以隱約縹緲的方式顯現出來！科恩（Hermann Cohen, 1842-1918）曾粗略研究過古代的命運觀，而將命運稱為「無可避免的洞見」。此外，命運也是它的「規則本身，而這些規則似乎引發並導致人們的墮落，以及對於法律

規範的逾越。」法院的審判權也是如此，K便曾面臨法院的審理程序。我們可以試著回溯到比十二銅版法（Zwölf-Tafel-Gesetzgebung）更為久遠的古代，而人類的社會在那個時期已出現了早期的成文法。雖然成文法此時已存在於法典裡，但它們的內容卻祕而不宣。古代政權的行使便依據這種法典，而變得更肆無忌憚。

在卡夫卡筆下，公家機關的狀況和家庭的狀況有許多相似之處。他在《城堡》裡，描繪一座位於城堡山腳下的村莊，那裡的村民都知道一句具有啟發性的俗話。「這裡流行著一句諺語，或許你也知道：『官方的決定就跟年輕的小姐一樣膽怯，畏縮不前。』」K則回答：『這是一個貼切的觀察，而且官方的決定可能還有其他特點跟年輕小姐有雷同之處。』」那些官方的決定最值得注意的地方，或許是它們在任何事情上，都缺乏自主性，就像《城堡》和《審判》裡的K所遇見的那些生性羞怯、沉淪於家庭內部的猥褻以及床第之歡的年輕小姐。K一路上，都碰到這樣的女子，而且和她們發展進一步的關係，就像征服酒館的女侍者那般輕而易舉，根本不需費勁兒。

「他們擁抱在一起，K的雙手感受到她那嬌小的、熱情如火的身軀。他們陷入渾然忘我的狀態，而K雖然一再試著讓自己從中脫身，卻白費功夫。他們後來起身走了幾步，還昏昏沉沉地敲著城堡辦公室主任克拉姆先生的房門，然後便躺臥在積著啤酒和垃圾的那片坑坑巴巴的地面上。他們躺在那裡好幾個小時……K當時一直覺得，自己已經迷路，或已來到一個從來都沒有人跡的陌生之地。在這個陌生之地，連呼吸的空氣也毫無家鄉空氣的成分，人們必然會因為這種地域的陌生

性而窒息死亡。不過，當人們陷於其中那些荒唐的誘惑時，卻只能持續下去，而繼續流連於迷途中。」在卡夫卡的作品裡，我們也可以讀到這種地域的陌生性，至於那些有風塵味的女子卻看起來一點兒也不漂亮，這一點倒是值得我們關注。在卡夫卡的世界裡，美往往只出現在隱蔽的地方：比方說，在那些被告身上。「這當然是值得注意的、而且在一定的程度上可以視為一種自然科學的現象……讓她們變得漂亮的，既不是罪責，也不是應得的刑罰……實際上，讓她們變漂亮的東西只存在於那些強加在她們身上的司法審判裡。」

我們在《審判》裡可以看到，官司的訴訟和審理對被告K來說，往往是沒有希望的。即使被告仍指望自己被宣判無罪，但卻毫無希望可言。卡夫卡筆下這些獨特的人物或許是因為這種絕望，而讓他們顯現出一種美感。這種看法至少和布洛德（Max Brod, 1884-1968）提起他和卡夫卡的一段對話內容相當吻合。布洛德曾寫道：「我想起有一次我和卡夫卡的談話，是從當前的歐洲和人性的沉淪開始聊起的。卡夫卡說：『我們有虛無主義的想法和自殺的念頭，而這些都源自於和上帝有關的思想。』他這番話首先讓我想起諾斯底教派（Gnosis）的世界圖像：[8] 上帝是凶惡的造物主，而祂所創造的世界就是他已犯下的罪過。然而，對此他卻表示，『喔，不，我們這個世界只是上帝在心情惡劣的情況下創造出來的，對他來說，那是糟糕的一天！』我問他：『我們所認識的世界在這種表現形式以外，是否還存在著希望？』他微笑地答道：『喔，當然有希望，而且還有無窮的希望——只不過我們無法擁有它們。』」我們可以藉由布洛德的這番描述來理解

卡夫卡筆下那些最古怪的角色。由於他（牠/它）們都脫離了自己的家庭，或許他（牠/它）們還有希望。不過，那隻貓首羊身的雜種動物或卷線軸奧德拉代克（Odradek）卻不在此列，[9]因為，牠（它）們大部分仍受到家庭的束縛。薩姆沙（Gregor Samsa）在父母的公寓裡醒來後，變成了一隻大甲蟲；[10]那隻貓首羊身、外型怪異的動物是過世的父親留給家人的遺產之一；奧德拉代克則讓那個家庭的父親擔憂不已；以上這些情節的發生並不是沒有緣由的。但是，卡夫卡作品裡的那些「助手」（Gehilfen）卻不屬於這一類。

這些助手其實屬於貫穿卡夫卡全部作品的某些人物，比如《沉思》（Die Betrachtung）中所描述的那位惡行被揭穿的騙子、與羅斯曼（Karl Roßmann）隔鄰、會在深夜出現在陽臺上的那位大學生，[11]以及住在南方某個城市裡的那群不知疲倦的傻子。這些角色的存在所蒙上的那層昏暗的光線總令人想起華爾瑟（Robert Walser, 1878-1956）──卡夫卡所鍾愛的小說《助手》（Der Gehülfe）的作者──的短篇小說裡那種照射在人物身上的搖曳不定的燈光。乾闥婆（Gandharva）是印度傳說中，一位不完美的、始終被煙霧籠罩的神祇。卡夫卡筆下的那些助手，便屬於這一類型。他們雖不同於其他的人物群，但卻對這些人物不陌生，因為他們就是奔忙於這些人物之間的信使（die Boten）。誠如卡夫卡曾指出的，這些信使看起來很像使徒巴拿巴（Barnabas），而巴拿巴本身就是一位信使。[12]卡夫卡的信使還未完全脫離大自然這位母親的懷抱，因此，「他們便把自己安置在地上的某個角落，也就是在兩件陳舊的女裙上……他們很有志

氣，盡量不占用空間，並在這種狀況下——當然，還伴隨著嘮嘮的說話聲和咯咯的笑聲——進行各種嘗試。他們交叉著雙臂和雙腿，並一起蹲在地上，所以在黃昏的日暮時分，人們只看到一堆人聚集在他們所占據的角落裡。」對於他們以及和他們同一類的人來說，他們的不完美和不靈巧正是希望的所在。

我們在這些信使的存在裡所看到的那種輕柔的、不受拘束的東西，卻是我們這整個受造於上帝的世界，以陰鬱、且具有壓制性的方式所運作的法則。所有的受造之物都沒有固定的位置，它們的輪廓也都變動不定，可以轉換⋯⋯它們不是在上升，就是在下降；敵人和鄰居可以相互易位，並不是一成不變的關係；即使它們已歷經一段時期，卻仍不成熟，即使已精疲力盡，卻仍處於一個漫長過程的開端。總之，這個受造之物的世界根本談不上秩序和等級。孕育神話（Mythos）的世界，遠遠比卡夫卡那個已獲得神話的救贖許諾的世界更為年輕。然而，有一點是我們可以確定的⋯⋯卡夫卡並沒有受到神話的誘惑。卡夫卡就是另一位奧德修斯，他那「望向遠方的目光已對誘惑」視而不見，「他的果敢和堅決已讓那些以美妙歌聲誘惑水手的海妖消失無蹤，當他接近她們原先所在之處時，已看不到她們的身影。」在卡夫卡的古代精神先祖當中，除了我們後來會討論的猶太和中國先祖之外，我們還不該忘記他的希臘先祖：奧德修斯。這位長年在異鄉流浪的古希臘英雄正好站在神話和童話（Märchen）的分水嶺上。人類的理性和心機已把詭計和花招置入神話裡，從而使得神話的力量不再所向披靡；至於童話，則是關於人類戰勝神話力量的傳說。當卡

夫卡在諦聽傳說時，也在為辯證論者撰寫童話。他把一些小技巧融入童話裡，然後又從中看到了這樣的證明：「即使是一些鈍拙的、幼稚的方法，在救援時也派得上用場。」他的〈海妖的沉默〉（Schweigen der Sirenen）就是以這句話作為故事的開端。在卡夫卡筆下，這些海妖悄然無聲，但「比起誘人的歌聲，沉默其實是一種更可怕的武器。」她們用沉默來對付奧德修斯，但他卻「很機伶，是一隻狡猾的狐狸，就連命運女神也無法探入他的內心深處。或許他真的注意到海妖的沉默──雖然他的這種反應並不合情合理──所以，他會以她們這種偽裝出來的沉默來指責她們和眾神，而且在某種程度上，還以這種指責作為與她（祂）們對抗時的一面盾牌。」

卡夫卡所刻劃的海妖默不作聲，這或許是因為，音樂和歌唱在卡夫卡這部作品裡，是一種逃離的表達，或至少是一種逃離的保證。在日常那個不起眼的、有待改善的、雖帶給我們安慰、卻也無聊乏味的平庸世界裡，由於固定會有助手在我們身邊提供協助，我們的希望便因此而獲得擔保。卡夫卡本身就像個外出闖蕩、接受生活歷練的小伙子。他曾一度闖入波坦金的總理府，最後在地下室的孔洞裡，遇見那隻曾化身為女歌手的雌鼠約瑟芬（Josefine），並對牠（她）有如下的描述：[13] 她的性情「有一部分是由她那可憐而短暫的童年生活、已失去而無法再尋回的幸福、所身處的那個運作如常的現實生活以及她本身那種令人費解的、雖不重要卻依然存在、且無法被扼殺的活潑性所組成的。」

兒時照片

卡夫卡有一張兒時照片相當難得地為他那「可憐而短暫的童年生活」留下了動人的影像。這張攝於十九世紀晚期的照片，應該是在一家頗能反映當時風格的照相館裡拍攝的：攝影棚裡吊掛著帷幔和織花掛毯，並擺設棕櫚樹和畫架。這樣的布置讓前來拍照的顧客彷彿置身在一個介於刑求室和皇宮加冕廳之間的、模稜兩可的空間裡。照片裡的卡夫卡大約六歲，他的身上穿著一套鑲邊繁複的童裝，但卻因為尺寸過小而似乎讓他感到有些委屈。他的背後襯著一片覆滿棕櫚葉的、溫室景觀的布景，左手則拿著一頂跟他幼小的身形不成比例的大帽子──就是西班牙人戴的那種寬沿帽──而讓這個人造的熱帶景觀，看起來更令人感到窒悶，幾乎要喘不過氣來。然而，他那無限憂傷的雙眼卻掌控了那片已事先為他安排好的人造風景，而他的大耳朵則在傾聽那片風景所發出的聲息。

卡夫卡熱切地「想成為印第安人」的願望或許曾讓他排遣了內心巨大的悲傷：「如果能當個印第安人就好了！隨時準備騎上快馬，風馳電掣。馬上的身姿歪歪斜斜的，震動於震動的土地上，直到你不用馬刺，因為已無馬刺，直到你丟棄韁繩，因為已無韁繩。你在馬背上行進，看不清眼前地上彷彿已修理整齊的荒野地，馬頭和馬脖子也不見了，只剩下牠的身軀繼續向前馳騁。」[14] 卡夫卡想成為印第安人的願望包藏著豐富的意涵，但這個願望的完成卻洩露了他內心的

祕密——他覺得，這個願望可以在美國實現。因此，《美國》（Amerika）在他的作品裡，便顯得相當特殊，而且故事的主人公還擁有完整的姓名。他在早期所創作的長篇小說裡，都以姓氏的起首字母含糊不清地稱呼故事的主角，但在《美國》裡，卻一反從前的做法而賦予該主人公完整的姓名，並藉此在新大陸體驗自己的再生。在奧克拉荷馬自然劇團（Naturtheater von Oklahoma）裡，他體驗了自己的再生。「卡爾看到街角張貼著一張布告，上面以醒目的字樣寫著：奧克拉荷馬劇團將從今天早晨六點到半夜，在克雷登（Clayton）的賽馬場招聘演員！偉大的奧克拉荷馬劇團在召喚您！今天是唯一的機會！如果這次錯過，將永遠失之交臂！希望未來有所發展的人，都是我們當中的一員！歡迎每個人前來！想成為藝術家的人，請來報名！本劇團所召聘的人員將可以在劇團裡各司其職、各安其位！已經決定加入我們行列的人，在這裡先恭喜您！但動作要快，才能在半夜截止前及時加入！十二點一到，大門就會關閉，不再開啟！誰不相信，就會懊悔！請來克雷登報到！」當時在看這張布告的人就是這部長篇小說的主人公卡爾·羅斯曼（Karl Roßmann），他也是卡夫卡長篇小說主角K第三次（也是比較快樂的一次）的出場。奧克拉荷馬自然劇團徵聘人員的地方是一座賽馬場，幸福就在那裡等待他，而從前苦悶則在他房裡的那塊長條狀的地毯上侵擾他。他還曾在那塊地毯上跑來跑去，「就在賽馬場上奔跑一樣」。自從卡夫卡寫下〈對一名男騎師的思索〉（Zum Nachdenken für Herrenreiter）的沉思後，他便已經熟悉某種人物形象：比方說，在〈新來的律師〉（Der neue Advokat）裡，那位律師「如何高高地抬起大

腿，隨著踩在大理石上登登作響的腳步聲，而走上法院的臺階。」或是在〈鄉間小路的孩子們〉（Kinder auf der Landstraße）裡，那些騎著馬在鄉間疾馳時、還能將雙臂交叉於胸前的孩子們。羅斯曼其實也出現過這種情況：「由於困倦而變得精神渙散，經常讓馬兒跳得過高，而顯得既耗費時間，又白費力氣。」然而，那座可以讓他應徵劇團工作的賽馬場，卻是唯一可以使他達成願望的地方。

這座賽馬場同時也是劇場，這實在令人困惑不解。不過，這個如謎團般的場所卻和羅斯曼那種毫無神祕性的、單純而明確的人物形象息息相關。羅斯曼單純、明確、而且毫無個人的特性。他就像羅森茨威格（Franz Rosenzweig, 1886-1929）在《救贖之星》（Stern der Erlösung）裡所談到的中國人，因為，在羅森茨威格的眼裡，中國人內在的精神性已「毫無個人特性可言；孔子所體現的智者概念，已成為一種典範，他其實沒有個人的特性，而比較像普通的一般人（Durchschnittsmensch），畢竟中國的智者概念已超越了人類性格所有可能存在的特殊性……至於情感最原初的純淨則是一種與性格完全不同的東西，它也是中國人的特色所在。」或許這種情感的純淨可以非常精密地測量，人們在思維上通常可能傳達出來的手勢和姿態（das Gestische）。無論如何，奧克拉荷馬劇團的自然劇場（Naturtheater）總讓人們聯想到中國的戲劇，也就是著重手勢和姿態（即身段和做工）的戲劇。這種自然劇場最重要的功能，就是把劇情消融於演員的手勢和姿態裡。我們甚至可以進一步地說，卡夫卡所有的短文和短篇小說，似乎只

有在奧克拉荷馬自然劇團的演員以手勢和姿態將它們搬演出來時，才充分彰顯了它們的意義。而

後，人們才能確切地認識到，卡夫卡所有的作品其實就是一套手勢和姿態的符碼。不過，這些手

勢和姿態卻非原本就對作家卡夫卡具有明確的象徵意義，而是後來在不斷變換的語境和編排的創

作嘗試中獲得了象徵的意義。對於這種編排的嘗試來說，戲劇無疑是最合適的場所。克拉夫特

（Werner Kraft, 1896-1991）曾針對卡夫卡〈謀殺弟兄〉（Ein Brudermord）寫下一篇未曾發表的

評論，而且還敏銳地指出，這個短篇故事的情節正是戲劇舞臺所搬演的劇情。「戲劇就要上演，

而它的開始確實是由鈴聲來宣布的。威瑟（Wese）離開他的辦公室所在的那棟大樓，然後一切便

以最自然的方式發生了！不過，這些門鈴──明確地說──『太響了，聽起來不像門鈴聲』。它

們的響聲『已籠罩整座城鎮，而直衝雲霄。』」就像這些門鈴因為響徹雲霄而不像門鈴一樣，卡

夫卡筆下人物的那些手勢和姿態，對我們所習以為常的環境來說，也因為過於強烈，而導致穿透

力過強，從而闖入了一個更寬廣的空間裡。卡夫卡的文學處理技巧愈高超，就愈不願意讓筆下人

物的手勢和姿態適應那些普遍的情況，而且也愈不願意解釋它們。他在《變形記》裡寫道：「這

種情況也很奇怪：主管高高地坐在桌上，對著坐在椅子辦公的職員說話。由於他有重聽，職員在

回答時，還必須起身，走近他身旁說話。」不過，他在《審判》裡，便已不再說明事情的緣由。

在這部長篇小說倒數第二章裡，他描述來到教堂的小說主人公 K「坐在聽眾席前幾排的位子，不

過，在前面講道的牧師卻還是覺得他坐得太遠，於是便伸出一隻手，用垂直朝下的食指指著一個

貼近佈道壇前方的位子。K便依照牧師的指示而改坐在那裡，但由於座位距離講道壇過近，所以，他必須把頭大大地往後仰，才能看到講道的牧師。」

布洛德曾表示，「那個卡夫卡認為由重要的真相所組成的世界，是不可測度的！每個手勢或姿態本身都是一個過程，或者我們還可以說，它就是一齣戲劇。在上演這種戲劇的世界劇場（Weltheater）裡，後方的弧形舞臺背景的畫面就是天空。天空只是世界劇場舞臺背景的畫面內容，倘若我們要依據天空本身的法則來鑽研它，就必須為這一大幅繪製出來的舞臺背景裱框，並把它掛在畫廊裡展示。卡夫卡就和葛雷科（El Greco, 1541-1614）一樣，都會在人物的手勢（Gebärde）後方將天空撕開一處。手勢在卡夫卡的作品裡，就像在葛雷科——表現主義畫家的守護者——的畫作裡那般，始終具有決定性，而且還是故事情節的中心。他筆下的人物聽到庭院大門的叩門聲時，便因為心裡害怕而俯身彎腰地行走，[15] 而這就是中國的戲劇演員表達驚恐的方式，只不過臺下沒有觀眾因此而感到懼怕。此外，卡夫卡長篇小說的主角K彷彿也在搬演戲劇：在半不自覺的情況下，K「慢慢地……小心翼翼地讓眼睛瞧著上方……看也沒看桌子一眼，便從桌面拿起一份文件，把它擱在手上，同時還從椅子起身，慢條斯理地把它遞給那些上司們。此時，他心裡並沒有什麼想法，他會這麼做，只因為他覺得，只要完成一份重要的呈文，就必須這麼做，而且他認為，呈文的完成應該可以徹底解除他所承受的負荷。」K這樣的姿態已把最大的神祕性和最大的樸素性，融合成一種動

物的姿態。人們可能讀過許多卡夫卡的動物故事，但卻完全沒有察覺，這些寓言故事其實已跟人類無關。實際上，當我們讀到像猴子、狗、或鼴鼠這些動物名稱時，會驚恐地向上一看而發現，自己已遠離了那塊人類所居住的大陸。卡夫卡總是如此：他不僅從人們的姿態裡獲得了向來普遍存在的支持，而且這些姿態後來還成為讓他沒完沒了地思考的題材。

人們的姿態也以怪異的方式，從卡夫卡那些富有寓意的故事沒完沒了地展開，例如〈律法的門前〉（Vor dem Gesetz）這則短篇小說。此外，〈鄉村醫生〉（Ein Landarzt）的讀者可能會在那些隱晦籠統的內容裡，碰觸到故事寓意的核心。那麼，卡夫卡在這個故事裡所要詮釋的譬喻，是否會讓這些讀者也陷入一場無盡無休的思考呢？在《審判》裡，那位牧師在一個精彩的段落裡所體現的譬喻，便足以讓人們推斷，這部長篇小說無非是一則展開的（entfalter）寓言。然而，「展開」這個動詞卻具有雙重含義：其一，花蕾「綻開」為花朵；其二，把人們摺出來的紙船「攤開」成一張紙片。後者的「展開」方式的確適用於寓言，也合乎讀者的閱讀樂趣，因為，它可以把寓言攤開，而讓人們清楚地看到寓意之所在。不過，卡夫卡的寓言卻適用於前者的「展開」方式，也就是花蕾變成花朵的綻開，這也是卡夫卡寓言可以讓讀者獲得近似於詩歌的感受的原因。但這卻不表示，這些寓言完全屬於歐洲既有的散文體式，因為，它們在哲理上，反而更近似猶太教規範逾越節的哈加達法經典（Haggadah）之於猶太律法（Halacha）的關係。卡夫卡的寓言並不是譬喻式的故事，而且他也不希望人們如此看待這些寓言，但人們卻為了解釋這些

寓言，而摘引並陳述其中的內容。那麼，我們是否掌握了那些隨著卡夫卡的譬喻而出現的哲理？那些可以在K和動物的姿態裡獲得解釋的哲理？實際上，這些地方都沒有卡夫卡所寓存的哲理，頂多我們只能說，有什麼東西在暗示這些哲理。或許卡夫卡會表示，這些東西只流傳著他的哲理的殘跡；但我們卻可以認為，這些東西已預備成為他的哲理的前導。無論如何，這方面都和人類社會如何組織成員們的生活和工作有關。卡夫卡對這個問題愈捉摸不透，便愈窮追不捨。如果說拿破崙曾在與歌德對談的、那場著名的艾爾福特會談（Erfurter Gespräch）[16] 裡主張以政治來取代命運，那麼卡夫卡就是以另一種說法，而把社會對人們的調度和組織定義為命運。不只在《審判》和《城堡》所出現的廣泛存在的官僚等級制度裡，卡夫卡清楚而持續地表達了社會對人們的調度和安排，而且還在困難且規模巨大的建築計劃裡，更明確地指出這種社會對人們的支配。比方說，卡夫卡曾在〈萬里長城建造時〉（Beim Bau der chinesischen Mauer）裡，處理超大型建築計畫本身所具有的那種令人敬畏的運作模式。

卡夫卡在這則短篇小說裡寫道：「中國在建造萬里長城時便已規劃，這座位於邊境的長城應該戍守中國好幾百年。因此，精益求精的建造、所有時代、所有民族的建築知識的運用，以及營建參與者始終不懈的個人責任感，都是這項大工程的必要條件。那些不懂建築、靠著出賣勞力掙錢的雇工——來自民間的男人、女人和兒童——雖然可以完成粗重的、低技術性的工作，但四個雇工卻需要一個有腦筋、且受過建築訓練的工頭來監督他們的工作……在費力地細讀最高領導者

所下達的指示之前，我們——我以眾人的名義在此發言——既不認識、也不了解自己。因此，如果沒有上級的領導，我們的常識以及我們從書本裡所得到的知識，都不足以讓我們承擔這項浩大工程所分配給我們的那個小小的任務。」國家社會對人們的調度和支配，就類似人們所面對的命運。梅契尼可夫（Léon Metchnikoff, 1838-1888）曾在他的名著《文明與歷史上的大河》（Die Zivilisation und die großen historischen Flüsse）裡，描述這種巨型組織的模式，而且他的文字修辭似乎就是卡夫卡所慣用的表達方式。他在這部論著裡寫道：「與長江相連的運河以及黃河的堤岸，極有可能是那些被中國朝廷大量動員的民眾⋯⋯歷經數個世代所協力完成的大工程⋯⋯。在這種特殊的狀況下，就連挖土和建造堤防時最小的疏忽，或某個個人或團體在維護大家所共有的豐沛水源時最輕微的疏忽或自私的行為，都會造成社會的禍害和不幸。因此，一條養活眾人的河流便挾著死亡的威脅，而要求大量百姓彼此緊密而長期地團結奮鬥，儘管這些人大多互不認識，甚至互懷敵意。每個人都被分派了工作，不過，他們共同的勞動成果卻要經過一段時間才會顯現出來，而且這種工程計畫對參與其中的普通百姓來說，往往是無法明白的！」

卡夫卡想把自己當作一般人，但他卻總是把自己推向理解的極限，而且也樂於把別人推往這個極限。有時他似乎就像杜斯妥也夫斯基筆下那位宗教裁判所的大審判官那般地宣稱：「我們面對著一個我們所無法理解的奧祕。正因為它是一個未知的謎團，所以我們才有權利向人們傳講它，並教導人們重要的不是自由和愛，而是這個他們必須臣服的謎團、祕密和奧祕，而且這樣的

臣服不僅不用經過思考，甚至還可以昧著良心。」卡夫卡不一定會迴避神祕主義的誘惑。至少我們在他那本已出版的日記裡，可以看到其中有一段關於他和史坦納（Rudolf Steiner, 1861-1925）會面的內容，只不過他沒有寫下他對史坦納的看法。是否他當時不想表態？這是有可能的，因為他也用這種態度來從事文學創作。卡夫卡雖有創造寓言的稀有才能，但他卻從未耗費精力地斟酌那些人們可以解釋的作品內容，而是卯足全力地防止人們詮釋他的作品內容。所以，我們在探入卡夫卡作品的核心時，必須謹慎、細心，並帶著懷疑的眼光，而且在解讀他的特質時，還必須牢記，卡夫卡在詮釋上述的作品時如何處理自己的特質。在這裡我們不妨回想一下，卡夫卡的遺囑內容。他曾在遺囑裡囑咐友人將他未發表的遺作焚毀，但這樣的內容說辭卻像那位站在律法門前的守衛所給予的模稜兩可的回答一樣，[17] 實在令人難以進一步探究、並仔細斟酌他真正的意思。或許他想在過世後，至少對同時代的人以牙還牙，因為他在世時，每天都在面對生活中人們那些令他困惑不解的行為方式和模糊不清的表達方式。

卡夫卡的世界就是一座世界劇場。在他看來，人一生下來便已在戲臺上。我們可以用這個例子來檢驗這種觀點：每一位前往奧克拉荷馬自然劇團應徵的人，都會被錄取。至於錄取是依據哪些標準，卻無從得知。人們首先想到的表演能力在這裡似乎無足輕重，但這卻也意味著，該劇團只相信應徵者如實地表現他們自己，因為，在緊要的情況下，他們可能會刻意有所表現，而排除其他的可能性。他們憑著自己所扮演的角色，在這個劇團裡獲得了自己的職位，就像皮蘭德婁

（Luigi Pirandello, 1867-1936）筆下那六位人物在尋找作者一樣。[18] 畢竟劇場對他們來說，就是最

後的避難所，而且還可能是救贖本身。救贖並不是人們存在的獎賞，而是最後的脫逃，因此，他

們就像卡夫卡所說的，都是「被自己的額頭骨……擋住去路」的人。這個劇團的運作法則就出現

在〈給某科學院的報告〉（Bericht für eine Akademie）裡的一個不顯眼的句子…「……我（猿

猴）模仿人類，是因為我在尋找出路，而非其他原因。」《審判》的主角 K 在審判終結之前，心

裡似乎已明白所發生的一切，於是他便突然轉身，面向兩位頭戴圓筒帽、準備把他押走的男人，

並問道：「『你們在演什麼戲？』」『演戲？』其中一位說著，他的嘴角抽搐了一下，並看著另

一位先生，似乎在尋求他的意見。當時那位先生的舉止看起來就像正努力擺平眼前這位頑強分子

的啞巴。」這兩位先生都沒有回答這個問題，但某些跡象已顯示，他們都受到這個問題的震撼。

所有被奧克拉荷馬自然劇團錄取的人都受到款待，而聚在一大張鋪著白色桌巾的長桌邊吃吃

喝喝。「大家都很開心，也很興奮！」為了慶祝這場聚會，那些跑龍套的演員還在現場扮演天

使。他們站在高高的、內部設有梯子的基座上，基座還罩著如波浪般下垂的布料。這類每年在鄉

村地區的教堂落成紀念日，以及兒童節日所準備的慶祝活動，或許可以讓照片中那位衣服穿得緊

繃繃、且鑲邊繁複的小卡夫卡的眼神轉悲為喜。這些由演員飾演的天使，要不是他們的翅膀是用

繩索綁在身上，或許就是真正的天使了！其實這些天使的前身早已出現在卡夫卡的其他作品裡，

比如短篇小說〈最初的苦痛〉（Erstes Leid）裡的那位劇院經理。當那位空中飛人躺在火車的行

李網架上哭泣時，他便爬了上去，用手撫摸他，並將他的臉往下朝自己的臉頰壓著，「這麼一來，空中飛人的淚水便流到他臉上來。」此外，在《謀殺弟兄》裡，也出現了一位守護天使或守護者。他護衛著「嘴巴緊貼在他肩上的」凶手施馬爾（Schmar），並以輕盈的步伐將他帶走。卡夫卡最後一部長篇小說《美國》以未完成的狀態，中止於奧克拉荷馬州鄉間的慶典。摩根斯坦（Soma Morgenstern, 1890-1976）便曾指出：「卡夫卡跟所有宗教創始人一樣，身上都帶有一種鄉村的氣息。」在這裡，我們就更容易聯想到老子對於敬虔的表達，而卡夫卡在〈下一個村莊〉（Das nächste Dorf）裡，則以最完美的文字形式改寫了《老子》的內容：「鄰國相望，雞犬之聲相聞，民至老死不相往來。」[19] 這就是老子的思想。然而，卡夫卡卻不是宗教創始人，[20] 而是寓言作家。

現在讓我們來談談《城堡》山腳下的那座村莊。當自稱受到城堡聘雇的土地測量員 K 來到那座村莊時，卻發現他的到來不僅完全出乎人們的意料之外，而且他的工作也令人感到困惑不解。布洛德為《城堡》作跋時曾提到，卡夫卡在刻劃城堡山麓的這座村落時，心裡其實有具體的參考對象，即坐落於厄爾茲山脈（Erzgebirge）的村莊曲勞（Zürau）。[21] 不過，我們還可以從卡夫卡的描述裡看到另一座村莊的影子，而該村莊則出現在猶太教口傳律法（Talmud）的一則傳說裡：猶太拉比在回答猶太人為何要週五晚間準備豐盛的安息日晚餐這個問題時，都會提到一位被放逐的猶太公主住在異地的一個村落裡。她當時既不懂當地的語言，也遠離了自己親愛的同胞。有一

天，這位公主收到一封來信，其內容提到，她的未婚夫仍未忘情於她，而且已動身出發，準備去接她。猶太拉比便接著指出，這位未婚夫是彌賽亞，而公主則是人類的靈魂，至於公主在流放期間所居住的村子則代表人類的肉身。由於這位公主不懂村民的語言，所以她唯一可以表達內心歡喜的方式就是盛大地為村民準備一頓餐食。從這個存在於猶太教故事裡的村莊，我們便可以進入卡夫卡世界的中心。現代人住在他們的肉體裡，就像K住在城堡山腳下的村落裡。後來，現代人脫離了原有的肉身，並對這些肉身產生敵意。所以，現代人在某個早上醒來，便發現自己變成了一隻巨大的甲蟲，這樣的事情是有可能發生的，而且那些對牠感到陌生的人，還完全掌控了牠。

瀰漫在城堡山腳下的村莊的空氣，也在卡夫卡身邊流動著，因此，他沒有受到自行創立宗教的誘惑。那棟有馬匹出現的豬舍，[22]那間位於房子後方、克拉姆先生坐在裡面叼著維吉尼亞雪茄、喝著啤酒的窒悶的房間，[23]以及那扇只要人們一敲、便帶來災厄的大門，[24]其實也都屬於這個村莊。由於村莊裡那些未發育完全的、和過熟的果實所散發的腐敗味已交混在一起，因此，那裡所瀰漫的空氣並不純淨！卡夫卡終其一生都必須呼吸這種汙濁的空氣。他既不是占卜師，也不是宗教創始人，他怎有辦法在如此惡濁的空氣裡生活？

駝背的侏儒

許久以前，人們都知道，哈姆笙（Knut Hamsun, 1859-1952）經常在住家附近那座小鎮的地方報的讀者論壇，發表自己的看法。該小鎮的刑事陪審法庭曾在幾年前，將一位殺死自己剛出生的嬰孩的女傭判處數年有期徒刑。刑期宣判後不久，哈姆笙便在該地方報的讀者論壇表示，自己將離開這座小鎮，因為它沒有對那位殺害自己孩子的母親處以最嚴厲的刑罰。他當時認為，這位女傭即使沒有被處以絞刑，也應該判處無期徒刑。哈姆笙在數年後出版他的長篇小說《大地的成長》（Growth of the Soil），裡面的內容也涉及一樁與真實事件雷同的女傭殺嬰案，而且被告也受到了相同的刑罰。不過，讀者們卻可以從裡面的內容清楚地看到，哈姆笙已不再堅持，這位女傭應該承受更重的刑罰。

在〈萬里長城建造時〉這則於卡夫卡過世後才出版的短篇小說裡，那些關於個人受到社會和命運支配的沉思，總令我們想起上述這起挪威社會事件的發生過程。然而，就在卡夫卡這份遺作剛出版時，便有人急於依據這些沉思來詮釋卡夫卡，從而陷入本身主觀的解讀裡，因為這麼一來，他們就可以在卡夫卡的原著上少花點兒功夫。關於卡夫卡的作品，基本上存在兩種錯誤的解讀方式：其一，自然的、精神分析學的詮釋（natürliche und psychoanalytische Auslegung）；其二，超自然的、神學的詮釋（übernatürliche und theologische Auslegung）。這兩種方式雖然不同，但都

無法掌握卡夫卡作品的本質。第一種詮釋方式以凱瑟（Hellmuth Kaiser1893-1961）為代表，而現在則有許多作者採取第二種詮釋方式，例如薛普斯（Hans-Joachim Schoeps, 1909-1980）、朗恩（Bernhard Rang）和葛羅圖森（Bernard Groethuysen, 1880-1947）的見解。除此之外，哈斯也屬於後者。他雖在更寬廣的、我們將要接觸的脈絡下，對卡夫卡的作品提出富有啟發性的見解，但他還是無法跳脫以神學框架來詮釋卡夫卡全部的作品。他曾如此談論卡夫卡的作品：「他在《城堡》這部長篇小說裡，呈現了上層力量（obere Macht），即恩典的領域；他在另一部長篇小說《美國》裡，他則試著以嚴謹的修辭和文字風格，呈現此二者之間的領域，也就是人世間的命運及其艱鉅的要求。」大致上，我們可以把哈斯對《城堡》的詮釋，當作布洛德以來人們對卡夫卡所共通的詮釋。舉例言之，朗恩便依據這種闡述方式而寫道：「如果可以把城堡視為恩典的所在，那麼從神學的角度來說，這種徒勞無益的努力和嘗試正意味著，人們其實無法任意地取得，也無法刻意地強求上帝的恩典。人們的惶恐和焦躁只會阻礙和擾亂內在神性崇高的寧靜。」以基督教的觀點來解釋這部長篇小說雖然輕鬆容易，但如果我們繼續以這種觀點來閱讀裡面的內容，它就顯得愈來愈站不住腳。這種情況或許在哈斯的這個說法裡表現得最為清楚：「卡夫卡在精神層面上，源自於……齊克果（Søren Kierkegaard, 1813-1855）及帕斯卡（Blaise Pascal, 1623-1662）。我們甚至可以把卡夫卡稱為他們唯一而正統的精神後裔。他們這三個不同時代的人都堅

定地——而且極度堅定地——持有一個宗教的基本命題：人類在上帝面前始終是不對的，犯有過錯的。」卡夫卡的作品展現了「那個上層世界（Oberwelt）、那座『城堡』、那幫無法捉摸、心胸狹隘、難以應付、且貪得無厭的官吏，以及那個怪異的、正與人們進行一場恐怖遊戲的天國……然而，人們在上帝面前卻有極深的罪過。」哈斯的神學觀已落入極端的空想裡，不僅遠遠落後於坎特伯里大主教安瑟倫（Anselm of Canterbury, 1033-1109）以理性的形式邏輯論證基督教正統教義，而且也從未符合卡夫卡文本的原義。在《城堡》裡，有一段這樣的文字：「個別的官吏可以自行寬恕人們的過失嗎？也許只有官方當局才做得到。不過，官方當局似乎只會懲治處分，而不會寬恕。」雖然這條人們所走的神學道路，很快地變成一條死胡同，但德·胡蒙（Denis de Rougemont, 1906-1985）卻仍表示：「這一切並不是心中沒有上帝的人所身處的悲慘狀況，而是那些依附於上帝、但卻因為不認識基督救世主、所以也不認識上帝的人，所面臨的可憐處境。」

從卡夫卡遺留下來的所有筆記和書信資料裡，得出一些推測性結論，會比探究他的故事和長篇小說裡所出現的某一個主題更為容易。不過，只有卡夫卡作品裡的主題才能讓人們獲得真正的啟發，而明白卡夫卡的創作所需要的那種史前時代的力量。當然，人們也可以把史前時代的力量視為當前時代的世俗力量。那麼，有誰能說出，這些力量是以哪些名義出現在卡夫卡面前。唯一可以確定的是，卡夫卡本身既不熟悉，也不了解這些力量。他只是讓未來以審判的形態出現在史

前時代（以罪責的形態）擺在他面前的那面鏡子裡。但是，人們應該如何看待這個審判？這難道不是上帝的末日審判？它該不會把法官變成被告吧？案件的訴訟和審理該不會是懲罰吧？卡夫卡並沒有回答這個問題。對於懲罰，他是否曾有所失言？或者，他已不再關切懲罰的推拖？敘事文學在卡夫卡所撰寫的故事裡，已再度取得重要性，而這個重要性早已存在於雪哈拉莎德（Scheherazade）所講述的故事裡：拖延自己即將面臨的事件。[25]在卡夫卡的《審判》裡，只要案件的審理還未演變成最終的判決，拖延就是被告寄託希望的所在。行事有所拖延對一個民族的始祖來說，是有益處的，但這卻會讓他喪失本身在傳統中所擁有的地位。[26]卡夫卡曾在筆記裡寫道：「我可以想像還有另一位亞伯拉罕，他當然無法被推崇為猶太人的始祖，甚至連一位舊衣商也說不上。他雖然像餐廳服務生那般殷勤，隨時樂於聽從吩咐，願意犧牲奉獻，但實際上，他卻做不到，因為他無法把自己的家庭丟下。家裡不能沒有他，還需要他掙錢養家，而且還有一些事情等著他打理。家裡的房子還沒有蓋好，而房子如果沒有蓋好，他就無法放心地離開這個支持他的家。」《舊約聖經》也寫道：『他（亞希多弗）到了家』。」[27]

卡夫卡只能從人們的姿態來領會某些東西。上述的這位很不一樣的亞伯拉罕看起來「就像餐廳服務生那般勤快」，這種姿態雖讓卡夫卡無法理解，但卻構成了卡夫卡譬喻裡的隱晦曖昧之處，而且還催生了卡夫卡的文學創作。大家都知道，卡夫卡不會張揚自己的作品，他甚至在遺囑裡交代務必焚毀他留下來的手稿。卡夫卡的遺囑是任何研究卡夫卡的人都無法錯過的資料，我們

可以從裡面的內容得知，卡夫卡對自己的作品並不滿意，他認為自己在創作上的努力是失敗的，而且這一生注定要成為失敗者。卡夫卡把文學創作化為理論學說，並讓其中的譬喻恢復那種雖不起眼、卻耐人尋味的特性——也就是他基於理性所主張的、唯一恰當的修辭方式——不過，他卻認為這些不同凡響的嘗試是失敗的。實際上，沒有一位作家能像他那麼確實地遵守「不該描繪自己」的信條。

「他死了，但這羞恥將留存人間。」這是《審判》結尾的最後一句話。羞恥感是卡夫卡本身最強烈的姿態，而且還符合了卡夫卡「情感的原初純淨」，不過，羞恥感卻具有兩種不同的面貌：它既是人們內心的反應，也是社會所注重的反應。羞恥感不只讓人們在別人面前感到慚愧，而且也會讓人們為別人感到慚愧。所以，卡夫卡所謂的羞恥感並沒有比人們受制於羞恥感的生活和思維，更具有個人的針對性。關於人類在這方面的困境，他曾表示：「人們活著不是為了個人的生活，人們思考不是為了個人的思考。人們的生活和思考都受制於家庭……人們為了自己所無法了解的家庭，人們只知道，而無法獲得解脫。」我們實在不知道，人們所不了解的家庭是如何由人和獸所組成的。我們只知道，恰恰是這樣的家庭迫使卡夫卡在寫作裡觸動了史前時期的遠古年代。他遵照家庭的指示去滾動歷史事件的實體——就像薛西弗斯必須將一塊巨石推上山頂，但每次推到山頂後，巨石卻又滾回山下一般——從而揭示出歷史事件底下那個不為人知的一面。人們看到這一面會感到不舒服，但卡夫卡卻能忍受它的樣貌。「相信進步並不表示，相信進步已經達成。所

以，這並不是什麼信念！」對卡夫卡來說，他所生活的當代並不比遠古的洪荒時代更為進步。他把長篇小說的故事背景設定在一個沼澤世界裡，而他所塑造的人物則仍處於巴霍芬（Johann J. Bachofen, 1815-1887）所謂的雜交群婚階段。[28] 這個階段雖已被遺忘，但卻不意味著它不存在於當代，甚至我們可以這麼說：它是透過人們的遺忘而進入當代，而且人們的經驗如果比一般人的經驗更加深刻，就可以發現它的存在！卡夫卡早年曾在筆記裡寫道：「當我說，人們在陸地上也會出現暈船的症狀時，我並不是在開玩笑，因為，我自己曾有過這樣的經驗。」這也難怪他在他的首部著作《沉思》的一開頭，便談到自己坐在鞦韆上。卡夫卡不厭其煩地訴說經驗的搖晃性，因為，每一種經驗都會讓步，而與對立的經驗混合在一起。〈庭院大門的叩門聲〉是這樣開始的：「在一個炎熱的夏日，我和我妹妹在回家的路上經過一座庭院的大門。我並不知道，她當時是刻意或是漫不經心地敲了那扇大門，還是只舉起拳頭作狀，最後並沒有敲下去。」至於是否敲門的第三種可能性，便使得前面那兩種起初顯得毫無惡意的可能性，呈現出不同的面貌。卡夫卡就在這種經驗所構成的沼澤地裡，塑造出一些女性的人物形象，而她們都是這塊沼澤地的產物：比如蕾妮（Leni）[29] ——「她用力地把右手的中指和無名指扳開，直到這兩指之間的皮膚已繃緊到它們最上端的關節處」——還有態度曖昧的芙麗達（Frieda）[30] ——她曾如此回憶自己過去的經歷：「那真是美好的時光！而你卻從未問起我的過去」。正是過往的種種把人們帶入了暗夜的深處，而所有的交媾都在那裡進行，「那種雜交的淫亂」，套一句巴霍芬的話來說，「已受

到天光的純潔勢力的憎恨，人們當然可以用亞諾比烏（Arnobius, 255-330）所謂的「骯髒的享樂」（luteae voluptates）來形容它。」

只有從這裡出發，我們才能理解，身為作家的卡夫卡所使用的寫作技巧。當小說裡的其他人物要對K說些話時，即使是最重要或最令人驚訝的事，都只是順便跟他提起，彷彿這些內容都了無新意，而當作他早已知道這些事情，或彷彿他們只是不惹眼地提醒這位主人公，想起他所忘記的東西。從這層意義義來說，哈斯對《審判》的情節演變的理解確實很有道理。他曾談道：「這場審判的對象，也就是《審判》這部不可思議的小說真正的主人公，其實是遺忘⋯⋯這部著作主要的特徵就是主角K把自己忘記了⋯⋯K在這個被告的角色裡，已被賦予緘默無聲的形象，而且這種形象還具有一種無與倫比的強度。」「這個深奧莫測的中心⋯⋯源自於猶太教」，這應該是無可置疑的。「記憶作為一種精神的敬虔（Frömmigkeit），在這裡扮演了相當奧妙的角色！記憶不只是耶和華的特徵之一，甚至還是祂最強烈的特徵。祂擁有相當可靠的記憶，因為祂可以回想起『三、四代以前』，『甚至是一百代以前』所發生的種種。在宗教祭典裡，最神聖的一道儀式就是消除記憶之書（Buch des Gedächtnisses）裡所記載的人類罪愆。」

被遺忘的東西從來不會只跟個人有關。有了這樣的認識，我們對卡夫卡作品的了解，便可以再往前邁進一步了！所有被遺忘的東西都以不確定的、變化的方式，持續地和史前時代被遺忘的東西融合在一起，而不斷形成新異的產物。遺忘是一個容器，而卡夫故事裡的那個無限的過渡

世界（Zwischenwelt）便從這個容器裡顯現出來。羅森茨威格曾在他的《救贖之星》裡寫道：「世界的豐富對他來說，就是唯一的真實。所有的精神實質如果要獲得一席之地和存在的權利，就必須具有實在性和特殊性……只要精神性的東西還可以發揮作用，就會變成靈體，而靈體又會變成極其獨特的個體。祂們會自行稱呼自己，對於崇拜者的姓名尤其心懷感激……靈體還以本身數量的眾多，而毫不遲疑地讓世界原本的豐富變得過於充裕……在這裡，一群擁擠的靈體無憂無慮地擴增著……新的靈體會不斷地老化，所有靈體的名稱都互不相同。」羅森茨威格這番話當然不是針對卡夫卡，而是針對中國，他是在談論中國的祖先崇拜。對卡夫卡來說，他的祖先的世界，就和那個他認為重要的事實所構成的世界一樣，是不可測度的。不過，有一點他倒可以確定：他的祖先們已變成動物，就像原始人所崇拜的圖騰樹變成動物造型的圖騰柱一樣。動物在卡夫卡的作品裡是承載遺忘的容器，而在提克（Ludwig Tieck, 1773-1853）所撰寫的《金髮男人艾克伯特》（Der blonde Eckbert）這部寓意深遠的作品裡，一隻小狗被遺忘的名字——許卓米安（Strohmian）——竟成為一樁離奇案件得以偵破的暗號。因此，人們便可以理解，為何卡夫卡會不厭其煩地從動物身上窺知那些已被人們遺忘的東西。動物應該不是卡夫卡所追求的目標，但如果沒有動物，他就無法達成他的目標。人們會想到他的〈飢餓藝術家〉（Ein Hungerkünstler）裡的那位未獲重視的飢餓藝術家，「精確地講，他只是通往牲口棚路上的一個障礙。」[31] 難道人們沒有看到〈建造〉（Der Bau）裡的那隻動物或〈鄉村教師〉（Der

Dorfschullehrer）裡的那隻巨型鼴鼠在苦苦地思考，就像人們看到牠們在挖掘地洞那般？[32]人們如何看待牠們的絞盡腦汁？但從另一方面來看，這些動物的思考卻處於精神渙散的狀態。牠們游移不定地從某個憂慮轉向另一個憂慮，淺嚐各種恐懼，並處於絕望的不安裡。此外，蝴蝶也出現在卡夫卡的作品裡，例如〈獵人格拉胡斯〉（Der Jäger Gracchus）[33]充滿罪過、卻不願面對過錯的獵人格拉胡斯，後來「變成了一隻蝴蝶」。「請您別笑！」格拉胡斯說道。總之，我們可以確定一點：在卡夫卡所創造的所有角色中，動物是最愛沉思默想的一群。讓墮落變得有道理的東西，就是墮落者思慮裡的恐懼。墮落者的恐懼雖然搞砸了事情，但卻是他們思慮裡唯一的希望。由於我們的身體——也就是我們自己的身體——是我們最容易遺忘的陌生者，所以我們便可以理解，為什麼卡夫卡要把咳嗽（作為身體內部的一種反應和作用）稱為「動物」（das Tier）。至於人們的身體則是站在最前方守護大批獸群的哨兵。

在卡夫卡的作品裡，星形卷線軸奧德拉代克（Odradek）便是史前時代透過罪過而創造出來的最奇特的混種。「首先，奧德拉代克看起來就像一個扁平的星狀卷線軸。沒錯，它確實和紗線有關！只不過那些紗線都是曾斷裂而又重新接上的舊紗線，或是各種不同的材質和顏色的紗線糾結在一起的線團。奧德拉代克的外形還不只是一個星形卷線軸，因為，它的中心還插著一根L型懸臂。奧德拉代克的一側靠著L型懸臂和地面接觸的那一段，另一側則靠著星形卷線軸的某個尖角，如此一來，它等於有雙腳可以站立起來。」奧德拉代克「會輪流在閣樓、樓梯間、通道和走

廊裡逗留」，而且還特別喜歡待在某幾個地方，比如探究並螯清罪責的法院。由於閣樓存放著一些已被人們淘汰和遺忘的成果，或許那種要求人們出庭受審的強制性，會讓人們覺得自己似乎正走向閣樓裡那些已塵封數年的箱匣。人們喜歡把事情拖到最後才處理，而《審判》裡的K則覺得，他提交給法庭的那份答辯狀，其實很適合由某位已返老還童、需要消磨時日的退休人員來撰寫。」

奧德拉代克是那些被遺忘的事物所採取的存在形式，由此可見，這些事物的形貌已被扭曲：至於一家之主的憂慮也已經走了樣，所以沒有人知道，這位父親在擔憂什麼；關於那隻大甲蟲，我們只知道牠是從薩姆沙變來的，而那隻貓首羊身的大型動物也是變形的結果，對這隻外型怪異的動物來說，也許「屠夫手上的刀子才能讓牠獲得解脫。」卡夫卡筆下的人物都經由那一系列的形象，而和駝背者這個變形的原初形象（Urbild der Entstellung）聯繫在一起，而在卡夫卡的故事裡，出現最頻繁的人物正是那位把頭低低垂到胸前的駝背者。此外，法官們的困倦、旅館入口處的喧譁聲，以及畫廊參觀者戴得低低的帽子，也都是一種變形和扭曲。卡夫卡短篇小說〈在流刑地〉（In der Strafkolonie）的掌權者甚至還採用古代的處罰機制，把花體字紋刺在罪犯的背上。這些字母的筆劃會變得愈來愈多，卷繞的裝飾也會愈來愈繁複，直到犯人的背部變得相當顯眼，甚至連犯人本身也可以辨識這些字母。因此，他們必然知道自己承擔了什麼罪責，只是心裡仍不明白，為什麼自己會被冠上這樣的罪名。罪責不僅壓在這些犯人的背上，而且還一直壓在卡夫卡

的背上。他早年在日記裡便曾寫下這樣的內容：「為了盡可能讓身子更沉重，我會在入睡時，把雙臂交叉在胸前，並把雙手擱在兩肩上，就像被捆縛的士兵躺在那裡。我認為，這樣的姿勢有助於入眠。」身體的承壓負重，在此顯然與入睡者的遺忘同時發生。在〈駝背的侏儒〉（Das bucklige Männlein）這首德語民謠裡，我們也可以看到相同的象徵性表達。歌謠裡的侏儒過著一種被扭曲的生活；當彌賽亞降臨時，他便從世上消失，而一位偉大的猶太拉比則談道，彌賽亞只想稍稍整頓這個世界，並不願意用暴力來改變它。

「我走進我的小房間，／想把我那張小床鋪好；／一個駝背的侏儒卻站在那裡，／對我笑了起來。」這其實是奧德拉代克在發笑，這笑聲「聽起來，宛如地上落葉裡的窸窣聲。」「當我跪在我那張小凳兒旁，／想祈禱一下；／一個駝背的侏儒卻站在那裡，／對我說起話來。／啊，親愛的小朋友，我請求你，／也為我這個駝背的侏儒祈禱！」以上就是這首民謠的結尾。在它的深處，卡夫卡碰觸到德意志民族性和猶太民族性共同的基底，它既非源自「神話的意識」（mythische Ahnungswissen），也非源自「存在的神學」（existenzielle Theologie）。我們並不知道，卡夫卡是否禱告，即使他不曾祈禱，至少他本身還具有專注的特質，也就是馬勒伯朗士（Nicolas Malebranche, 1638-1715）所謂的「靈魂自然的祈禱」。卡夫卡已把上帝所有的創造物包含在他的專注裡，正如聖徒已將所有的受造之物概括在他們的禱告中一樣。

桑丘‧潘薩

曾有這麼一則故事流傳著：在一個信奉哈西迪教派（Chassidismus）[34] 的村落裡，一些猶太村民曾在某個星期六的夜晚[35]，聚集在一個簡陋的小酒館裡。當時那裡的顧客幾乎都是該村莊的居民，只有一位獨自蹲在後面的陰暗角落裡的人除外。當然，沒有人認識這個衣衫襤褸、看起來很貧窮的陌生人。村民們在那裡高談闊論時，便有人提議在場的每個人說說自己的願望。有一個人想獲得金錢，另一個希望能有個女婿，第三個則期待能獲得一張新做好的長凳，就這樣，每個人都輪流表達了自己的願望，只剩下那位蹲在暗角裡的乞丐仍遲遲沒有開口。他躊躇再三，後來很勉強地回應在場那些詢問他的村民：「我希望能成為權力強大的國王，統治一個面積廣大的國家。我希望某天夜裡，當我在宮中入睡時，仇敵從邊界入侵我的國家。在黎明破曉前，一群騎兵已來到我的宮殿外，而且未受到任何阻攔。我當時從睡夢中驚醒，連換衣服都來不及，只能穿著身上那件襯衫連忙逃跑。我穿越高山和溪谷、森林和丘陵，日夜不停地趕路，直到我安全地來到你們這裡，而坐在這個角落的長凳上。以上就是我的願望。」那些猶太村民都聽得一頭霧水，彼此面面相覷。「那你希望從這個願望裡獲得什麼？」其中有一位不禁開口問道。「一件襯衫！」

這位乞丐答道。

我們可以透過以上這個故事，進入卡夫卡內在世界的深處。有誰敢說，將要降臨的彌賽亞所

要整頓的扭曲，只是我們所在空間的扭曲。實際上，扭曲也存在於我們所身處的時間裡啊！卡夫卡必定思考過這一點。他曾基於這樣的確信，而在描述自己祖父的短文裡，36 寫下了這位長輩所說過的一段話：「人的一生實在短得驚人。現在在我的回憶裡，往事都壓縮在一起，所以舉例來說，我幾乎無法理解，一個年輕人如何能下定決心，騎馬到附近的一個村莊，卻不曾害怕──即使完全撇開可能發生的不幸意外不談──自己向來平凡而順利的人生，其實遠遠不足以負荷這趟騎馬的行程。」他祖父的知音，其實就是上面我們提到的那位乞丐。他在自己那個「平凡而順利的」人生裡，竟連許下願望的時間也沒有。後來他才在眾人的要求下，透過故事的述說，而經歷了逃難中的那種既不尋常、又不幸的人生，並因此擺脫了想要經歷不同人生的願望。換句話說，他是藉由這個願望的實現來讓自己擺脫這個願望。

在卡夫卡所塑造的人物中，有一個族群會以奇特的方式來面對生命的短暫。這群人來自「南方的一座城市……據說：『那裡的人都不睡覺！你們想想看。』『他們為什麼不睡覺？』『因為，他們是傻瓜。』『難道傻瓜就不會疲勞？』『傻瓜怎麼會疲勞！』」從這裡我們便可以看到，傻瓜和那些不知疲倦的助手是相似的。然而，這群人卻不僅止於此。曾有人說，可以把助手的臉孔「認定為成年人的臉孔，而且幾乎認定為大學生的臉孔。」實際上，那些出現在卡夫卡作品最怪異的段落的大學生，都是這群人的代言者和首腦。主人公「羅斯曼曾驚訝地看著那位住在他隔壁的大學生，並問他：『那你什麼時候

睡覺？』 『哦，睡覺！』這位大學生答道，『等我完成學業後，我就會睡覺！』」我們在這裡一定會想到那些多麼不願意上床就寢的孩童。因為他們認為，自己所想要的東西偏偏會趁他們入睡的時候出現！「請別忘記最好的東西！」這樣的說法「會經常出現在我們曾聽過的那一堆已記不清楚的老故事裡，不過，它或許也不會出現在任何一個故事裡。」然而，遺忘卻總是和最好的東西有關，因為，遺忘涉及了救贖的可能性。獵人格拉胡斯四處漂泊、而不得安歇的靈魂便語帶諷刺地說道：「那種幫助我的想法，就是一種病症，必須上床睡覺才能治癒。」學生在學習時是清醒的，或許學習最大的優點就是讓學生可以處於清醒的狀態。飢餓藝術家的絕食、守門者的沉默，以及學生的清醒，都是禁欲苦行的偉大法則以隱蔽的方式，在卡夫卡的作品裡所產生的作用。

學習是禁欲苦行法則的極致表現。卡夫卡敬虔地把學習從已被遺忘的童年時期裡揭示出來。「在許久以前，羅斯曼還是個小男孩時，家裡大致是這樣的情景：當他伏在父母的桌子上寫作業時，父親不是在看報、就是在記帳或寫信給某個協會，而母親則忙著做針線活。她讓針線穿過手中那塊衣料後，便把針線向上拉提。為了不打擾父親，小羅斯曼只是把作業簿和文具留在桌上，至於一些必要的書本，則把它們整齊地擺放在他左右兩旁的單人座沙發椅上。那裡是多麼安靜啊！」連訪客也很少走進那個房間！」小羅斯曼的學習也許是微不足道的，但卻相當接近那種可以讓某些東西變得有用的空無，也就是「道」。卡夫卡用他所懷抱的願望來追求空無的道，比方

說，「他以非常精巧的木工技藝打造出一張桌子，同時還顯得輕而易舉。儘管如此，人們還是不可以說：『木作的敲敲打打對他來說，實在算不得什麼！』，而是應該認為，『這種捶打對他來說，既是真功夫，同時也是不足掛齒的東西。』」他這樣的敲敲打打其實是一種更大膽、更堅定、更真實──或者你也可以說──更瘋狂的勞作。」學生在學習時，便具有如此堅定、如此出色、甚至顯得最怪異的姿態。抄寫員和學生都一路上氣不接下氣地奔跑著。「由於官員的口述音量經常過小，抄寫員坐著根本聽不到他們在說什麼，所以，往往必須跳起來，讓自己聽到那些口述的內容，然後迅速坐下並做紀錄，緊接著又跳起來、坐下並書寫，如此一而再地重複這些動作。這太奇怪了！簡直無法理解！」不過，人們如果回想一下奧克拉荷馬自然劇團的演員，或許就比較容易理解這種情況。這些演員在登臺演出時，必須迅速掌握其他工作人員所給予的提詞，至於在其他方面，他們也很像那些兢兢業業的勤奮者。只要他們所扮演的角色也包含捶打，其實對他們來說，『這種捶打……既是真功夫，同時也是不足掛齒的東西。』」他們會鑽研自己所扮演的角色，而只有差勁的演員才會在演出時，忘記某個應該表現的姿態或臺詞裡的某個詞彙。不過，在奧克拉荷馬自然劇團成員的眼裡，所飾演的角色卻是自己早期的生活，因此，他們的戲劇演出就是自然劇場的「自然」。在《美國》裡，這些自然劇場的演員已獲得救贖，但那位大學生卻沒有。主人公羅斯曼曾於夜晚站在陽臺上，默不作聲地注視這位正在用功讀書的大學生，看他「翻著書頁，有時迅速抓起一本書，查找裡面的內容，還經常用筆記本做筆記。他在振筆疾書時，臉

部始終太過於貼近紙頁。」

人們會把卡夫卡筆下的 K 和哈謝克筆下的帥克（Schweyk）[37] 做比較，是有道裡的，因為後者對於一切感到好奇，而前者卻非如此。就在這個人際之間已變得極其疏離、僅存在無法預期的間接關係的時代裡，人們發明了電影和留聲機。但是，在電影裡，人們卻認不出自己走路的姿態，而在留聲機裡，人們也聽不出自己的聲音，這兩點都已獲得實驗的證明，而受試者在這些實驗裡的處境正是卡夫卡的處境。這樣的處境曾勉強強及卡夫卡接受大學教育。或許他在大學時期已發現本身存在的殘缺不全，而這種存在的不完整性還與他被賦予的角色有關。他或許可以像小說人物施雷米爾斯（Peter Schlemihl）[38] 掌握自己已賣給魔鬼的影子那般，掌握本身那種絕望的姿態。

他或許可以做到，但這可能需要付出相當多的心血！因為，這是一場從遺忘所吹來的風暴，而大學的學業則是一趟騎馬迎向這場風暴的途程。那位出現在酒館裡的乞丐坐在爐邊的長凳上，想像自己正騎著馬走向他的過去，並在流亡國王的形象裡找到自己。這趟對人生而言已夠長的乘騎，和那個對乘騎而言過於短暫的人生是相應的，「……直到你不用馬刺，因為已無馬刺，直到你丟棄韁繩，因為已無韁繩。你在馬背上行進，看不清眼前地上彷彿已修理整齊的荒野地，馬頭和馬脖子也不見了，只剩下牠的身軀繼續向前馳騁。」因此，一位快樂騎馬者的幻想便獲得滿足。他在這趟沿途杳無人跡、卻心情愉悅的旅程裡，一路朝著過往騎馬奔馳而去，而且本身已不再成為馬匹的負擔。然而，那位被栓在駕馬背上的騎馬者卻不快樂，因為，他已為自己的將來設定了目

標，或許成為木桶騎士（Kübelreiter）就是他的下一個目標。不過，那隻駑馬卻不快樂，而且連那個木桶和騎木桶的人也都不快樂。〈木桶騎士〉有一段這樣的描述：[39]「身為木桶騎士，我的手握住桶身上方的木柄──這算是最簡單的韁繩──費力地讓自己沿著樓梯旋轉而下；一下樓梯，我乘坐的木桶便飛了起來，這是何等美妙啊！就連那些趴在地上休息的駱駝，在挨了主人的棍棒後，抖抖身子爬起來的姿態，仍不如我的木桶飛升時的優美。」這位討不到煤炭取暖的木桶騎士最後前往的「冰山地區」是最令人絕望的地方，而他也在一去不復返的路途中就此消失。在〈獵人格拉胡斯〉裡，從「冥界的最深處」吹來的風，和他的其他作品所經常吹拂的史前時代的風，其實是相同的。來自冥界的風不僅有益於獵人格拉胡斯，而且也推動了他所乘坐的那艘小船。普魯塔克（Plutarch, 45-127）曾寫道：「在祕密的宗教儀式和祭祀裡，希臘人和野蠻人都認為……一定有兩種特殊的本質存在著，也就是兩股對立的力量：一個勇往直前，而另一個則調頭返回。」這股折返的力量讓人們轉而投入學習，而這種學習路線則改變了人們在文字裡的存在。〈新來的律師〉這則短篇小說裡的主人公布賽法魯斯律師（Bucephalus）就是該路線的指導者。他曾是亞歷山大大帝的「戰馬」，後來不但沒有留在亞歷山大大帝身邊──換言之，他已擺脫了這位勇往直前、且戰果輝煌的征服者──反而還調頭返回。最後，卡夫卡以這番話為〈新來的律師〉作結：「他已不再受到兩旁騎兵的推擠，而且已遠離亞歷山大戰役的殺伐聲。他自由自在地在寂靜的燈光下閱讀，翻看著我們古老典籍的書頁。」

不久以前，克拉夫特曾解讀卡夫卡的這則短篇故事。在鉅細靡遺地鑽研內容的所有細節後，他便有感而發地寫著：「在文學裡，沒有一位創作者能像他在這份作品裡這般，對人類所有的神話提出如此強烈、如此具有說服力的批判。」儘管克拉夫特認為，卡夫卡不需要「合理性」

（Gerechtigkeit）這個詞語，但「合理性」卻是卡夫卡批判神話的出發點。不過，我們如果一直以「合理性」詮釋卡夫卡的文本，並在此駐足不前，就會陷入誤解卡夫卡的危險裡。難道我們以「合理性」之名來反對神話，真的很有道理？不！其實不是如此。身為法律專家，布賽法魯斯律師雖仍忠於自己的法律專業，但他後來似乎已不把自己的法律知識付諸實際的行動，在卡夫卡的構思裡，這是布賽法魯斯和他的律師職業前所未有的情況。總而言之，當我們不再實踐法律，而只研讀法律時，就可以找到那個通往合理性的入口！

通往合理性的入口就是學習。儘管如此，卡夫卡卻不敢將西方傳統向來對人們研讀《舊約聖經》摩西五經的許諾，也套用在這種學習上。他筆下的那些助手是失去禮拜堂的教會職員，他所刻劃的學生則是丟失學習典籍的門徒。當這些人踏上「這趟沿途杳無人跡、卻心情愉悅的旅程」時，都已一無所有。然而，卡夫卡卻找到了自己的旅行法則；至少他曾有一次，成功地把令人無法喘息的快速和他一生中所尋求的、那種如敘事詩般徐緩的慢速調和在一起。他曾在筆記裡寫下這一點，而且還因為裡面含有他的詮釋，而成為他所留下的最完整的一段筆記：

「此外，桑丘‧潘薩（Sancho Panza）從未誇耀他經過幾年的努力所得到的成果⋯⋯他在傍晚

和深夜為住在附近的唐‧吉訶德述說許多騎士和強盜的故事，從而轉移了這位可憐的鄉村貴族對自己的注意力。後來唐‧吉訶德便不停地展開最瘋狂的征討行動，由於沒有事先設定戰鬥的目標——或許潘薩本人應該作為攻擊的目標——所以到頭來也沒有人受到傷害。潘薩是自由身，他大概是出於某種責任感，才會冷靜沉著地跟隨唐‧吉訶德一路南征北討，而且還在生命結束前，從這當中獲得許多有益身心的娛樂和消遣。」

桑丘‧潘薩這位老氣橫秋的傻子、遲鈍的助手，會讓他的騎士主人走在他的前方。布賽法魯斯律師則比從前那些推擠他的騎兵活得更久，況且只要能卸下背上的重負，究竟自己是人還是戰馬，已經不重要了！

—— 註釋 ——

1　譯註：格利果里‧波坦金（Grigory Aleksandrovich Potemkin, 1739-1791）是十八世紀俄國軍事統帥暨政治家，也是凱薩琳大帝的情夫及寵臣。

2　譯註：凱薩琳大帝就是凱薩琳二世（1729-1796）。她在一七六二年發動政變，廢黜並殺死其夫婿彼得三世，

而登基為女皇。在位期間，她獲得自己所寵幸的貴族的協助，而讓俄羅斯帝國在軍事和外交上得以迅速擴張，國力達到前所未有的巔峰狀態，從而躋身歐洲列強之列。

3 譯註：卡夫卡的長篇小說《城堡》（Das Schloß）和《審判》（Der Prozess）的主角都叫做 K。

4 譯註：古希臘神話裡的擎天巨神。

5 譯註：這段引文是卡夫卡的《曲勞箴言錄》（Die Zürauer Aphorismen）第三十四條箴言的內容。

6 譯註：這裡的兒子和父親，就是卡夫卡短篇小說〈判決〉（Das Urteil）裡的那對父子。

7 譯註：K 是卡夫卡小說《審判》的主人公，因不明原因被捕，而莫名其妙地纏上一場官司。

8 譯註：諾斯底教派是基督教早期混雜基督教教義、波斯神祕宗教與希臘哲學思想的教派。由於諾斯底教派始終堅持知識的價值，而和主流基督教會所宣揚的信仰與愛的準則格格不入，最後便被斥為異端。

9 譯註：貓首羊身的雜種動物和星狀卷線軸奧德拉代克，分別是卡夫卡短篇小說〈一隻雜種〉（Eine Kreuzung）和〈一家之主的憂慮〉（Die Sorge des Hausvaters）的主角。

10 譯註：薩姆沙是卡夫卡中篇小說《變形記》的主人公。

11 譯註：羅斯曼是卡夫卡未完成的長篇小說《美國》的主人公。

12 譯註：即傳遞基督福音的信使。

13 譯註：約瑟芬是卡夫卡最後一部短篇小說〈女歌手約瑟芬或鼠族〉（Josefine, die Sängerin oder das Volk der Mäuse）的主角。

14 譯註：這段引文節錄自卡夫卡的短篇〈希望成為印第安人〉（Wunsch, Indianer zu werden）。

15 譯註：這段描述出自卡夫卡的寓言式散文〈庭院大門的叩門聲〉（Der Schlag ans Hoftor）。

16 譯註：十九世紀初，拿破崙率領法軍入侵日耳曼地區時，曾與歌德在艾爾福特會面。

17 譯註：即卡夫卡短篇小說〈律法的門前〉的那名守衛。

18　譯註：即皮蘭德婁的劇作《六個尋找作者的劇中人》裡的那六位人物。

19　譯註：出自《老子‧第八〇章》。

20　譯註：本書作者班雅明在此把中國道家思想家老子，誤以為是宗教（道教）創始人。

21　譯註：厄爾茲山脈位於德國和捷克的交界處。

22　譯註：出自卡夫卡的〈鄉村醫生〉（Ein Landarzt）。

23　譯註：出自卡夫卡的《城堡》。

24　譯註：出自卡夫卡的〈庭院大門的叩門聲〉。

25　譯註：《一千零一夜》這部阿拉伯民間故事集乃源自東方口述文學的傳統，其故事的貫串和鋪陳是以波斯王妃雪哈拉莎德每晚向波斯王山魯亞爾講故事的形式而展開的：波斯王山魯亞爾在娶妻後，發現妻子不貞，而將其殺死。他為此而感到心碎和憤怒，並認為所有的女人都是如此。基於對女人的報復，他便每日迎娶一位少女，並在隔日早晨再將其處死。後來宰相的千金雪哈拉莎德為了拯救無辜的女孩，便自願嫁給國王。她每晚都用說故事的方式來吸引國王，每次講到最精彩的地方，天剛好就亮了！國王為了繼續聽她講故事，便不忍殺她，允許她隔夜再繼續講述。雪哈拉莎德後來連續講了一千零一夜，這位波斯王終於被她感動，而與她白首偕老。

26　譯註：班雅明在這裡所說的「一個民族的始祖」就是指《舊約聖經》裡的先知、也是猶太人的始祖亞伯拉罕。亞伯拉罕獲得上帝的應許而在自己一百歲、妻子九十歲時，生下兒子以撒。但以撒長大後，上帝為了試驗亞伯拉罕對祂的信心，便指示他把兒子殺死，當作燔祭獻給祂。亞伯拉罕當時如果推遲上帝的指示，這對他的現實生活來說當然是有利的，但他卻會因此而喪失自己在傳統中的地位，也就是身為「信心之父」的地位。

27　譯註：出自《舊約‧撒母耳記下》第十七章第二十三節。

28　譯註：巴霍芬認為，雜交群婚階段就是人類社會最早期的發展階段。

29　譯註：《審判》裡的人物。

30 譯註：《城堡》裡的人物。

31 譯註：所謂的「飢餓藝術家」，就是在馬戲團牲口棚附近的大籠子裡表演絕食的藝術家。

32 譯註：卡夫卡過世後，其摯友布洛德曾將〈鄉村教師〉這則卡夫卡的短篇小說，以另一個標題印行出版，即〈巨大的鼴鼠〉（Der Riesenmaulwurf）。

33 譯註：〈獵人格拉胡斯〉是卡夫卡未完成的短篇小說。

34 譯註：即傾向於神祕主義的猶太教正統派。

35 譯註：即每週恪守的安息日剛結束之後。

36 譯註：即〈下一個村莊〉這篇文章。

37 譯註：原捷克斯洛伐克諷刺小說作家哈謝克（Jaroslav Hašek, 1883-1923）的小說《好兵帥克》（The Good Soldier Švejk）的主角。

38 譯註：施雷米爾斯就是《彼得·施雷米爾斯的奇妙故事》（Peter Schlemihls wundersame Geschichte）這部德文中篇小說的主人公。

39 譯註：〈木桶騎士〉是卡夫卡的短篇小說。

作者作為生產者

Der Autor als Produzent, 1934

一九三四年四月二十七日於巴黎法西斯主義研究所的演講內容

我們所要做的是，藉由使知識分子意識到他們的思考方法及生產者的身分，讓他們贏得工人階級的尊重。

——哈蒙·費南德茲（Ramon Fernandez，1894-1944）

各位與會嘉賓，請您們回想一下，柏拉圖在構思他的理想國時，如何看待作家？這個答案很清楚：基於理想國的利益，柏拉圖拒絕讓作家居住在該國度裡。這位古希臘哲學家當然很了解文學創作的力量，不過，他卻認為，文學創作在一個已盡善盡美的國家裡，既是多餘的，也是有害的，而這一點正是我們應該了解的地方！自柏拉圖以降，人們便很少像這位古希臘先哲如此堅定地對作家的存在權利（Existenzrecht）的問題，提出自己的看法，但如今這個問題卻再度浮上檯面，只不過人們幾乎已不再以柏拉圖的方式來討論它。比方說，在座的各位通常在探討這個問題時，大致上會著重作家自主性的問題，也就是關於作家對想要表達的東西是否可以自由創作的問題。我知道，您們並不傾向於讓作家擁有自主性，因為您們相信，當前的社會情況已迫使作家不得不表態，自己的寫作要為哪個陣營效勞。然而，那些為資產階級撰寫消遣性讀物的作家，卻對這種作家政治表態性的抉擇不以為然。您們會挺身指出，這些作家為哪個階級的利益而服務，但他們卻矢口否認。相形之下，進步型的作家卻贊同這種表態性的抉擇。他們既然站在無產階級這一邊，他們所做出的決定便是依據階級鬥爭的基礎，因此，他們的自主性已不存在。由於他們的寫作是為了支持無產階級進行階級鬥爭，所以人們經常說，他們這類作家具有一種**傾向**。

在座的各位都知道，您們所熟悉的那場已持續許久的論戰所環繞的主題。既然您們對這場論爭瞭若指掌，當然就知道，爭辯的雙方至今仍各據一詞，而未形成共識和結論：因為，**一方**要求作家的作品應該具有正確的傾向，而**另一方**則合理地期待作家的作品應該具有一定的品質。但

是，只要人們還不**知道**傾向和品質這兩個作品要素之間真正的關聯性，這些簡單而明瞭的說明便無法令人滿意。當然，人們也可以堅持，這兩個作品要素之間存在著某種關聯性：人們既可以強調，顯示出正確傾向的作品，已不需要把本身的品質表現出來；或者，人們也可以主張，顯示出正確傾向的作品，仍必須把本身的品質表現出來。

上述的第二種說法很有意思，而且重要的是它的正確性。我接受這樣的說法，不過，當我贊同它時，卻不想把它灌輸給別人，畢竟這個看法還必須加以證實。為了試圖證明這個看法，我需要在場各位的全神貫注，畢竟這是一個既特殊又冷僻的話題，而且您們或許會提出反對的意見。

如果這個看法獲得**證實**，那麼，您們是否想藉此來促進法西斯主義的研究？就我個人而言，我確實有這個打算。因為，我希望可以讓您們明白，人們如果以馬虎草率的方式談論「傾向」這個概念──這種散漫而隨便的談論大多出現在上述那場沒有共識的論戰裡──那麼，這個概念對政治性的文學批評來說，其實是個完全不適用的工具。我希望讓你們了解，只有當文學創作的傾向在文學上具有正確性時，才會在政治上也具有正確性。換句話說，作品正確的政治傾向已包含了正確的文學傾向。在這裡，還需要補充說明的是，一部文學作品的品質，僅僅是由**正確的**政治傾向所清楚包含或暗中包含的正確的文學**傾向**所構成的。**由此可知**，文學作品正確的政治傾向也包含了文學品質，因為，正確的政治傾向已把正確的文學**傾向**包括在內。

在這裡我向您們承諾，我的這個見解很快就可以變得更清晰。為了這個時刻的到來，我已經

有所調整，因為，我在這方面的思考也可以選擇另一個不同的出發點。原本我是從前面提到的那場更早發生、卻已有不少成果的論戰作為出發點：即作品的形式和內容之間——尤其是在政治性的文學創作裡——究竟存在著什麼樣的關係？這個提問法雖受到人們合理的批評，但卻已經為人們嘗試以非辯證方式將既有的舊框架套用於文學內在的相互關係，起了示範性作用。不過，話說回來，如果人們以辯證的方式探討這個問題，又會出現什麼情況呢？

以辯證的方式探討這個問題，固然可以讓我回到這場演講的正題，但卻根本無法闡明一些單獨的、內容已固定不變的東西，比如作品、長篇小說和書籍，畢竟人們必須把這些東西放在生氣勃勃的社會脈絡中，才有辦法剖析它們。然而，您們也指出一個事實：大家在朋友的圈子裡討論這些東西時，通常不會考慮相關的社會脈絡。沒錯，情形確實如此！人們在做這方面的討論時，往往只會立即進入一般性的討論，因此，相關的論述必然流於粗疏含糊，而顯得語焉不詳。我們都知道，人類的社會關係取決於生產關係。當人們以唯物主義批判一部作品時，經常會提出這個問題：該作品對當時社會的生產關係提出了什麼看法？這個問題很重要，但也相當困難，因此，人們的回答往往不是清楚明確的。在這裡，我倒想建議您們提出一個比較容易理解的問題。這個問題雖然比較不起眼，所設定的目標比較短期，但在我看來，人們所給予的答案卻比較有可能釐清問題。換句話說，我們不該提出以下這些問題：一部作品對當時的生產關係採取什麼觀點？究

竟什麼才是反動的作品？是贊同既有的生產關係的作品，還是主張翻轉既有的生產關係的作品？在這裡，我反而想建議各位提出另一個問題。從前我會問道，一部文學作品在當時的生產關係裡是什麼樣的處境？這個問題便直接針對作品在當時的寫作生產關係（schriftstellerische Produktionsverhältnisse）裡所具有的功能。[1] 也就是說，它是直接針對作品的寫作**技巧**。

我在這裡所使用的「技巧」這個概念，就是指可以讓人們對文學作品直接進行社會分析、因此也可以進行唯物主義分析的概念。這個概念也是一個辯證的起點。從這個起點出發，人們便可以克服作品的形式和內容之間始終相持不下的對立。此外，技巧概念還可以指點人們，什麼才是作品的傾向和品質之間的正確關係──誠如我們剛才所討論的問題。既然我們剛才可以表示，文學作品正確的政治傾向包含了文學品質，因為，正確的政治傾向已把正確的文學傾向包括在內；那麼，我們現在便可以更明確地強調，正確的文學傾向會存在於文學技巧的進步或退步裡。

如果我在這裡直接討論一些相當具體的文學情況，也就是蘇聯的文學情況，一定可以符合在場諸位的期待。所以，我希望把您們的目光轉向特瑞提雅可夫（Sergej Tretjakow, 1892-1937）及其所定義和體現的「行動」型作家。採取行動的作家（operierende Schriftsteller）是闡明功能的依賴性最清楚和體現的例子，而正確的政治傾向和進步的文學技巧，無論如何都存在於這種依賴性裡。我在這裡只舉出特瑞提雅可夫這個例子，至於其他的例子我就保留給自己。特瑞提雅可夫曾把採取行

動的作家和提供訊息的作家（informierende Schriftsteller）區分開來。身為採取行動的作家，特瑞提雅可夫的使命不在於報導，而在於戰鬥，他不為觀眾演出，而是積極地介入。此外，他也藉由採取行動的表態，而確定了自己所肩負的使命。一九二八年，蘇聯已進入農業全面集體化的時期。當蘇聯國內喊出「作家入住集體農莊！」這個口號時，特瑞提雅可夫便動身前往「共產主義燈塔」（Kommunistischer Leuchtturm）這個公社，並在兩段較長的停留期間裡，著手進行以下的工作：召開群眾大會；為購置拖拉機而募款；說服農村個體戶加入集體農莊；視察閱覽室；設立大字報；指導集體農莊發行報紙；；向首都莫斯科的報刊投稿；將收音機和流動電影院引入集體農莊，等等。特瑞提雅可夫離開「共產主義燈塔」公社後所撰寫的《田地的主人》（Feldherrn）這本著作，應該對蘇聯集體經濟的完善化產生了重大的影響，對於這一點我們毋須感到訝異！

在座各位可能會因為以上的介紹而推崇特瑞提雅可夫，但或許您們也會認為，他的例子在這個探討文學的脈絡裡，其實意義不大。甚至他所承擔的任務，還會被您們質疑為新聞記者或政治宣傳者的任務，而和文學創作比較沒有關係。但是，我在這裡刻意舉出特瑞提雅可夫的例子，卻是想讓您們知道，人們如果從寬廣的視野出發，就必須依據當前文學環境裡既有的創作技巧，而改變與文學創作的形式或種類有關的觀念，如此一來，才能獲得開啟當代文學能量的表達形式。長篇小說並未在從前持續地出現，而將來也不一定會一直出現；悲劇作品和長篇敘事詩也是如此。評論、翻譯、甚至連所謂的「模擬」的形式並非一直都是文學次要領域的消遣形式，因為，

這些形式在中國和阿拉伯的哲學和文學文獻裡，都占有一席之地。此外，修辭學也並非向來都是無關緊要的文學形式，畢竟它還曾在古典時期顯著而廣泛地影響了文學領域。以上我所提出的論述都是為了讓您們熟悉這個想法：我們正處於文學形式大幅變革的過程當中，在這個變革的過程裡，許多我們習慣以思考的對立概念，會失去本身的說服力。針對這些對立概念的相持不下，也就是它們相互傾軋的辯證過程，我在這裡所要舉出的例子也跟特瑞提雅可夫有關，即報紙。

一位左派作家曾寫道：「在我們的文獻裡，一些在比較平安幸福的時代裡相互激盪並滋長的對立概念，後來卻變成無法解決彼此矛盾的二律背反（Antinomien）。如此一來，知識學問和純文學、評論和創作、教育和政治便因為關聯性和秩序性不復存在而分道揚鑣，而這種文獻的混亂就出現在報紙裡。報紙的內容──也就是刊載出來的「材料」──完全受制於那種顧及讀者的不耐煩而形成的編排方式。煩躁的讀者並不限於守候消息的政治工作者和等待指點的投機商，他們還包括了那些受到排擠、卻相信自己有權利表達自身利益的人們。報紙最吸引讀者的地方，莫過於每天都能提供新聞消息，以滋養讀者內心那種渴求新訊息的浮躁。報紙的編輯人員為讀者的問題、意見和抗議不斷地開設新的版面，就是在迎合讀者的這種需求。隨著報導的事實材料不加選擇地相互同化，讀者們也不加選擇地相互同化，而且讀者們還很快地自以為，自己已升格為報紙的合作者。然而，這裡卻隱藏著一個具有辯證性的情況：當文字書寫已在資產階級的報刊裡衰微沒落時，卻在蘇聯的報刊裡經歷了本身的復興。換言之：當文字書寫在蘇聯的報刊裡取得廣度

（儘管失去了深度）時，資產階級的報刊以傳統方式所維持的作者和讀者大眾之間的區別卻隨之消失。在蘇聯，讀者隨時準備成為書寫者（ein Schreibender），也就是描述者（ein Beschreibender）或界定者（ein Vorschreibender）。由於讀者本身也是某方面的行家老手——通常不是精通某種專業的專家，而是深諳某種職務的工作人員——因此，便有機會透過書寫自己的經驗而成為作者。他們有機會描述自己的工作，同時這種文字的表達也是從事該工作所必備的能力之一。文字書寫的權力已不再奠基於書寫的專業訓練，而是建立在多種職訓的基礎上，因此，它便成了人民的共同資產。簡而言之，以文字呈現生活景況便可以克服原本無法解決彼此矛盾的二律背反。所以，報紙雖顯示出人們對於文字毫無顧忌地貶抑，但同時報紙也在醞釀一場對於文字的拯救。

我希望以上的論述已經指出，人們若要表達作者就是一種生產者，就必須追溯作者和報章雜誌的關係。因為，人們可以從報刊——無論如何都可以從蘇聯的報刊——發現，我在前面所提到的文學形式大幅變革的過程，不僅不理會人們傳統上對文學諸多種類、對作家和文學創作者、以及對通俗作家和研究者的區別，甚至還會修改人們對讀者和作者既有的界分。由於報刊對這種變革過程來說，是最具決定性的權力體（Instanz），因此，作為生產者的作者必須為本身所有的觀察和思考，爭取報刊登載的機會。

不過，作者的觀察和思考卻不宜在我們的報紙裡出現，畢竟西歐的報紙是資本家所擁有的，

因此尚未成為適合作家使用的生產工具。一方面，報紙從技術層面來說，已在寫作上占有最重要的位置，但另一方面報紙卻受到與人民敵對的資本家的掌控。因此，作家雖得深切認識到本身所受到的社會限制、所肩負的政治任務，以及在技巧上所掌握的工具，但卻還必須克服一些相當棘手的困難。對於這一點，我們並不需要大驚小怪。最近這十年德國出現了一個重大的變化：從事生產的德國人有很大一部分在承受經濟環境的壓力下，經歷了一場與信念有關的革命性發展，但同時他們卻無法把自己的工作、工作與生產工具的關係，以及工作的技術，以真正的革命方式從頭到尾思考一遍。誠如在座各位所看到的，我在這裡所談論的，就是所謂的左派知識分子，而且我還把自己界定為左派公民。最近這十年來，德國一些起決定性作用的、政治性的文學運動，都是由左派知識分子所發起的。在此我要強調這種文學運動的兩個特徵──即行動主義（Aktivismus），以及新面貌的實事求是精神（Neue Sachlichkeit）──以便藉由它們的例子讓大家明白，當作者把自己視為作家、而且只依從自己的思想意識，而不把自己當作生產者而經歷與無產階級的團結一致時，縱使他們的政治傾向看來相當具有革命性，實際上卻是反革命的。

「以理智統治的政體」（Logokratie: Herrschaft der Geistigen）這個關鍵詞已概括了行動主義的要求。「理智者」（die Geistigen）這個概念已普遍獲得左派知識分子陣營的接受，而且還成為這些文人的政治聲明的特徵，從亨利希・曼（Heinrich Mann, 1871-1950）[2] 到德布林。但這個概念卻也明白地顯示，人們在塑造它時，根本沒有考慮知識分子在生產過程裡所採取的立場。希

勒是倡導行動主義的理論家，他本身並不願把理智者理解為「某種職業的從業者」，而是把理智者視為「某種性格類型的代表者」。這種性格類型當然不單單存在於某個階級，而是游離於階級之間。這種擅長思考的類型涵蓋了一部分獨立的個體，而且他們根本不會相互串連，而形成組織。當希勒要向某些政黨領導人表達他的拒絕時，便向他們坦白地說：他們可能比他「更知曉一些重要的事物……說話更貼近民眾……戰鬥時更為英勇」，但有一點卻是他可以確定的：他們比他「更缺乏思考」。不過，真正有助於人們進行政治思考的東西，似乎不是個人自己的思考——誠如布萊希特所指出的——而是個人能以別人的角度來思考的本領。行動主義已經用人們健全理智裡的那種與階級有關、卻無法被定義的重要性，取代了唯物主義的辯證法。行動主義的理智者最能代表某一個階級。換言之：理智者的階級形成集體（Kollektivbildung）的原則是反動的，而且這個集體所產生的效應從不具有革命性。

然而，理智者的階級形成集體的那種有害原則，卻繼續發揮效應。該階級可以依據德布林三年前喊出的口號「了解並改變！」（Wissen und Verändern!）來為自己辯解。大家都知道，霍克先生（Herr Hocke）當時曾寫信請教這位名作家「應該做什麼？」（Was tun?），而這句口號正是德布林對他的答覆。德布林還在書信中邀請他參與社會主義事業，不過，卻是在令人憂慮的情況下。社會主義對德布林來說，就是「自由、人道、寬容、和平的思想、人們自發性的團結、對脅迫威逼的拒絕，以及對迫害和不公義的反抗。」實際的情況也是這樣：德布林無論如何都會依據

社會主義，而從自己的陣線反對激進的工人運動的理論和實踐。他認為，「事物所顯露的一切，都是已存在本身裡的東西。由此看來，相當激烈的階級鬥爭雖能顯示正義和公理，卻無法展現社會主義。」德布林還基於這個和其他的理由而向霍克先生建議：「我敬愛的先生，如果您投身無產階級陣線，便無法實踐您原則上對（無產階級的）鬥爭的贊同。其實您只要大力地贊同這場鬥爭就夠了！但您心裡也很明白：只要自己多做一些，一個格外重要的位子就會空出來……早期共產主義強調個人的自由，以及人們自發性的團結和聯合……我敬愛的先生，這個空缺的位子將是您唯一可以遞補的位子。」「理智者」這個概念作為一種依據理智者本身的見解、思想和氣質——而不是依據理智者在生產過程裡所採取的立場——所定義的性格類型，將會為人們帶來什麼結果，在這裡是顯而易見的。德布林曾表示，理智者應該在無產階級**的旁邊**找到自己的位置。但這是個什麼樣的位置呢？它既是資助者的位置，也是意識形態倡導者的位置，但它卻不可能存在。因此，我們必須回到我們在一開頭所提出的論點：知識分子在生產過程裡所抱持的立場便已決定——或更確切地說——便已選擇他們在階級鬥爭裡的位置。

為了改變生產方式和生產工具，布萊希特便依據進步的（關注生產工具之解放、因而對階級鬥爭有所助益的）知識分子的理念，而建構了「改變功能」（Umfunktionierung）這個概念。他率先向知識分子提出一個意義深遠的要求：如果沒有按照社會主義的精神盡可能改變生產工具，就不該把它們提供出來。他在《嘗試》（Versuche）這套多達三十幾冊的系列著作的序言裡寫

道：「出版《嘗試》的時間點，正好是在某些著作已不宜再帶有高度個人性質的體驗，而是應該考慮內容本身是否有益於某些研究機構和社會制度（也就是對它們的改造）的時候。」總之，值得追求的東西並不是法西斯主義者所宣告的思想革新，而是技術革新。我在後面還會討論技術革新，在這裡我認為，只要指出純粹供應生產工具和改變生產工具之間的決定性差異，就足夠了！

在闡述「新面貌的實事求是精神」的一開頭，我要指出，人們提供那些尚未盡力去改變的生產工具，其實是一種極具爭議性的做法，即使生產工具所處理的材料看來似乎具有革命性。換言之，我們現在正面對一個事實，而德國在過去這十年裡已讓我們看到許許多多相關的例證：資產階級的生產工具和傳播工具已有能力同化、甚至宣傳非常大量的革命課題，但它們卻不曾鄭重地質疑本身的存在，以及那個占有它們的資產階級的存在。這些工具只要是由經驗豐富的老手（Routinier）──也包括具有革命精神的老手──所提供，無論如何都不會出差錯。不過，在我的眼裡，這些老手原則上都已不再為了社會主義，而透過生產工具的改善來讓統治階級遠離生產工具。在這裡，我還要提出一個看法：所謂的左派文學有很大一部分，只是在政治局勢裡不斷產生新的效應，以藉此發揮娛樂大眾的社會功能。因此，我在這裡相當支持新面貌的實事求是精神。這種嶄新的精神促成了報導性著作的盛行，但我們仍要自問，哪些人受益於這種方面的寫作？

為了讓大家清楚易懂，我把報導的攝影形式置於重要的地位，至於文學形式也應該擁有與攝

影形式同等的重要性。這兩種報導的形式全拜傳播技術突飛猛進之賜，也就是廣播和有插圖的報章雜誌。我們在這裡不妨回想一下達達主義。達達主義者把車票、線團和菸蒂的靜物寫生編排在一起，是基於它們的繪畫要素的關聯性。達達主義者在某個框架裡完成了創作的整體，並藉此告訴民眾：你們看，你們的圖像框架（Bilderrahmen）已超越了這個時代；連最小塊的日常生活的真實殘片都比繪畫更富有意涵，就像殺人犯在書頁裡留下帶有血跡的指紋，總是比書頁的內容更重要一樣。許多東西便從這些革命性內容成功地轉化為照片的剪輯（Photomontage）。在座的各位只需要想起哈特費德（John Heartfield, 1891-1968）的攝影作品，因為，他的照片剪輯技術已把書籍的封皮變成了政治的工具。然而，您們繼續追蹤攝影的發展，又能看到什麼呢？攝影已變得愈來愈細膩，愈來愈摩登，因此，它會出現這樣的發展結果：人們在拍攝垃圾堆以及工人家庭賃居的、簡陋的出租公寓這類照片時，都會加以美化一番，更別提在拍攝水壩或電纜工廠這類比較正面的攝影對象時，只會表達「美好的世界」這樣的意象。《這個世界是美好的》是磊爾－帕茲胥所出版的著名攝影專輯的標題。我們可以從這本專輯所收錄的照片裡，看到以新面貌的實事求是精神所創作的攝影作品所達到的藝術頂峰。換言之，這種攝影是以完美化的時髦方式來理解人們的貧困和不幸，而且還把這樣的畫面，變成視覺享受的對象。如果說，把那些過去不曾出現在大眾消費裡的內容——諸如春天、名人和外國等——透過時髦的處理方式帶到大眾面前，是攝影的經濟

功能的話，那麼，由內而外地──換言之，以時髦的方式──賦予這個世界嶄新的面貌，便是**攝**影的政治功能。

提供人們未經改造的生產工具，正是這方面一個顯著的例子。畢竟改變生產工具可能意味著，拆除某條界線，並克服某種妨礙知識分子從事精神生產的對立。這裡所指的界線，就是那條劃分文字和影像的界線。我們從前還要求攝影師，必須具備為照片下文字標題、並以文字說明照片的能力。這種文字能力來自時尚的行銷手法，而且還具有革命方面的運用價值。當我們這些作家開始關注攝影時，就會用最堅決的態度要求攝影師具備這種跨界的能力。其實這種跨界的能力對那些作者──作為技術進步下的生產者──來說，也是他們的政治基礎。換言之，只有當作家在思維性生產的過程裡，超越了那些由資產階級觀點所定義的（並已為思維性生產過程建立脈絡條理的）作家職權範圍時，這種思維性生產在政治上才有用處。更確切地說，作家和攝影師這兩股生產力既有的職權界線都必須被打破，雙方才能協調一致。當作者能和無產階級齊心協力時，作為生產者的他們便能和從前少有交集的其他生產者同舟共濟。以上是我對攝影師的看法，接下來我要引用艾斯勒（Hanns Eisler, 1898-1962）[3] 的一段話，並以這種最簡略的方式來談論音樂工作者：「就連在音樂的發展裡──不論是在音樂製作或音樂複製裡──我們也必須學著認識那種愈來愈強烈的合理化過程（Prozeß der Rationalisierung）……人們可以把最出色的音樂，以唱片、有聲電影和自動音樂播放器這些形式保存下來，並把它們當作商品來銷售。這個合理化過程便產

生一個結果：專業音樂人士在數量上愈來愈少，但其音樂水準卻愈來愈高。舉辦現場音樂會的危機，就是新技術的發明導致既有的音樂生產方式陳舊過時而出現的危機。」音樂界人士當前的任務就是改變音樂會形式的功能，而且還必須符合兩項條件：其一，消除音樂演出者和聽眾的差異；其二，消除音樂技巧和音樂內容的差異。針對這一點，艾斯勒還提出一個充滿啟發性的論見：「人們必須讓自己不要高估交響樂，不要把交響樂視為唯一達到高度發展的音樂藝術。未含文字的音樂當然具有重要的意義，而且只有在資本主義裡才得以充分擴展。」艾斯勒這段話其實也意味著，在改變音樂會的任務裡，文字絕對不可以缺席！依據艾斯的看法，只要有文字的參與，就可以把音樂變成具有政治性質的集合，而這樣的轉變實際上已彰顯出，作品的音樂和文字技巧已達到最高的藝術水準。《措施》（Die Maßnahme）這齣由布萊希特編劇、由艾斯勒配樂的教育戲劇，便是一個很好的例子。

在座各位倘若從這個觀點，回顧我們在前面所探討的、重新熔鑄文學形式的過程，便可以看到、也可以估量，攝影和音樂後來如何進入那道火紅發亮的、可以澆鑄出新的文學形式的金屬熔液裡。此外，您們還可以看到這樣的例證：只有以文字呈現所有的生活景況，人們才能充分理解重新熔鑄文學形式的整個過程，以及階級鬥爭的情況如何決定金屬熔液應該達到的溫度，進而啟動這個──大體上可以完成的──熔鑄過程。

我在這裡還要談談目前盛行的一種攝影創作方式，也就是把窮困主題變成影像消費的對象。

當我為了宣揚新面貌的實事求是精神而投入文學運動時，我就必須走下去，而且還必須進一步指出，一些時髦的攝影作品已將**打擊貧困的鬥爭**變成人們影像消費的對象。一旦人們在資產階級裡實踐一些具有革命性的反省時，其政治意義實際上，往往會在大都市歌舞秀場所提供的娛樂消遣活動裡消散殆盡！這類文獻資料已經表明，政治鬥爭已從迫不得已轉變為愜意沉思的對象，已從生產工具轉變為消費品。人們如果具有明智的批判力，就會以凱斯特納（Erich Kästner, 1899-1974）曾寫下的一段話來解釋這樣的變遷：「這些極左派知識分子和工人運動根本沾不上邊。他們作為資產階級的解體現象，其實對應於那些曾服膺帝國偉業、並擔任預備役少尉的封建貴族對新局勢的適應。像凱斯特納、梅靈（Franz Mehring, 1846-1919）或杜霍爾斯基（Kurt Tucholsky, 1890-1935）這類極左派政論家都表現出家道中落的舊資產階級對目前無產階級身分的適應。他們的政治功能能從政治上來看，就是要展現派系，而非政黨；從寫作上來看，就是要顯示時下的流行，而非哪個學派；從經濟方面來看，就是要呈現代理者（Agenten），而非生產者。代理者或經驗豐富的老手在貧乏的狀態下耗費自己的精力，即使人數寥寥無幾，也要舉辦慶祝活動。對他們來說，在不舒適的環境下有節制地過生活，恐怕是最舒適的情況了！」

我剛才談到，這些極左派人士會在貧乏的狀態下耗費自己的精力，從而避開當今作家最迫切的任務：為了讓自己可以重新開始，作家應該認識自己現在有多麼貧乏！而且曾經多麼貧乏！當前的問題就在於，蘇聯這個國家雖不致於像我在這場演講的一開場所提到的柏拉圖的理想國一

樣，把作家驅逐出境，但卻會指派給他們某些任務，而這些任務並不允許他們這些創作者，在新完成的傑作裡炫示本身早已被扭曲的豐富性。反之，法西斯主義者的特權，就是在合乎這類創作者的想法和這類作品的精神下，期待一番革新的出現，而且還透露了本身一些極其愚蠢的說法。

古律恩得（Günther Gründel, 1903-1946）曾在他最重要的論著《新世代的使命》（Die Sendung der Jungen Generation）裡，用這種愚昧的法西斯主義說詞來完善他所建立的文學範疇：「我們這個世代至今仍未寫出像《威廉·麥斯特》（Wilhelm Meister）和《少不更事的亨利希》（Der grüne Heinrich）[4] 這麼有分量的小說。明白這一點，人們便可以……在文學方面獲得清晰的概覽和展望。」曾把現今的生產條件從頭到尾思考一遍的作者，就會一心一意地等待、或只是希望具有一番新氣象的作品的出現。這些作者的著作向來不只討論他們所從事的精神生產的產品，還會探究他們的精神生產的工具。換句話說，他們的寫作成果在作品特色之外，還必須具備比作品特色更重要的組織功能，而且這種組織功能絕不該被限制在宣傳的用途上。此外，單憑作者的傾向其實還成不了氣候。利希登伯格（Georg Lichtenberg, 1742-1799）便曾說過，人們持有什麼意見並不重要，重要的是，這些意見可以讓他們完成什麼。意見雖然很重要，不過，如果連最好的意見的內容都無法對人們有所幫助，那麼，就算最好的意見也沒有用處。還有，最好的傾向如果無法示範某種讓大家可以仿效的態度，就是不恰當的傾向。作家只有在工作時，也就是在書寫時，才有能力示範這種態度。就作品的組織功能而言，傾向絕不是充要條件，而是必要條件，而這等於

要求作者在寫作上還必須具備指導和傳授的態度。一位作者（Autor）如果無法教導作家（Schriftsteller），便無法教導任何人。作品的典範性之所以能起決定性的影響，是因為它既能引導其他創作者從事作品的生產，也能為他們提供更好的、生產作品的工具。寫作工具愈能把消費者帶入作品的生產裡，愈能把欣賞創作的讀者和觀眾快速變成創作的參與者，這些工具本身就會變得更優質。我們在文學作品裡已擁有這樣的典範，而我在這裡只能略提一下：它就是布萊希特所提倡的史詩劇場（Episches Theater）。

人們不斷創作悲劇和歌劇，這些作品似乎可以隨時使用優越性已久經考驗的舞臺機械裝置，然而，它們卻只是一些無法有效運作的機械裝置。布萊希特曾表示：「音樂家、作家和評論家普遍都不了解本身的處境。這已導致重大的後果，只不過這些後果極少受到重視罷了！他們一廂情願地認為，自己擁有創作工具，但實際上卻是創作工具占有了他們。他們捍衛那些自己無法掌控的工具，而且仍然相信，它們是（從事創作的）生產者的工具，但實際上，它們已成為對抗生產者的工具，而不再是生產者所使用的工具。」那些使用複雜機械裝置、大量跑龍套演員以及精心設計的舞臺效果的戲劇，有時為了跟包含電影和廣播在內的新式傳播媒體，進行毫無希望的商業競爭，便試圖招攬投入戲劇演出的生產者，而讓本身變成一種和這些生產者互有矛盾的工具。這種戲劇——可能會讓人們想到，文教性質和娛樂性質這兩種彼此互補的戲劇——是富裕階層的戲劇，而這個階層的人們伸手所碰觸的一切，都會變得富有吸引力。但是，這樣的戲劇在布萊希特

看來，卻已陷入絕望的境地，完全不同於那些試圖迅速回應新式傳播工具的戲劇。和新式傳播媒體的較量——而不是競相學習和使用它們——已成為布萊希特的史詩劇場的重要課題。比起電影和廣播當前的發展狀況，史詩劇場當然也跟得上時代的潮流！

在關注戲劇如何與新興媒體交鋒的同時，布萊希特也回到戲劇最初的要素上。他幾乎已滿足於戲劇的舞臺。為了實踐他的**史詩劇場**，他不僅放棄貫穿全劇的情節演繹，而且還著手改變舞臺和觀眾、腳本和表演、導演和演員之間在演出運作上的關聯性。他曾解釋，史詩劇場除了發展故事情節之外，還應該呈現某些狀態，也就是我們接下來即將看到的、藉由中斷情節所表現的狀態。我在這裡要提醒您們注意，歌曲在情節中斷時，所具有的主要功能。在這裡，以中斷情節作為演出原則的史詩劇場——誠如您們所看到的——採用了一種最近這幾年電影、廣播、報章雜誌和攝影經常使用的手法，即源自電影蒙太奇的拼貼剪輯手法：為整齣戲穿插某些突兀的片段，從而中斷劇情發展的直線連貫性。布萊希特在他的史詩劇場裡使用這種剪輯手法，當然有他的特殊理由——或許他還有完整的理由——因此，接下來我將為在座各位進行簡要的說明。

劇情的中斷往往消除了觀眾因為融入劇情而出現的幻覺，布萊希特便基於這種特殊的處理手法，而把他的戲劇稱為「**史詩劇場**」。畢竟觀眾因為入戲而產生的幻覺，對於企圖以實驗精神處理現實要素的戲劇來說，並不適當。在這種戲劇實驗的末尾——而非開端——會出現某些狀態，而且不論它們具有什麼形式，始終都是我們的狀態。這種狀態和觀眾並不親近，而是疏遠。當觀

眾了解這種狀態才是真實狀態時，會感到訝異不已，而不像觀賞自然主義戲劇時，表現出自信十足的模樣。一般說來，史詩劇場並非再現這種與觀眾疏遠的狀態，而是發現這種狀態，但這種狀態的發現卻是透過劇情發展的中斷而達成的。劇情的中斷在這裡只有組織功能，而沒有誘惑性，它可以讓劇情的發展戛然而止，因而迫使觀賞者對演出過程、迫使演員對飾演的角色表達自己的看法。以下我將用一個例子向您們說明，布萊希特所發現和塑造的那些人物的姿態，其實只意味著他已從一種往往只以時髦方式處理人們生活事件的作法，回到對廣播和電影道具有決定性影響的剪接手法罷了！請您們想像一下家庭生活出現了這樣一幕：媽媽正想抓起一件青銅藝術品，朝女兒丟過去；爸爸看到這種情形，剛要打開窗戶對外呼救時，一個陌生人便在這當兒闖了進來。劇情的發展便立刻中止，而出現了這位陌生人所目擊的狀態：驚慌失措的面孔、開啟的窗戶和毀壞的家具。不過，卻還有一種景象，看起來跟現今生活裡那些人們更熟悉的情景沒什麼太大的差別，而這就是創作史詩劇場的布萊希特所看到的景象。

布萊希特把戲劇創作的實驗室和戲劇的總體藝術作品（Gesamtkunstwerk）加以對照，而且還以嶄新的方式回溯從前那些偉大的劇作，以及戲劇參與者的種種表現。布萊希特的戲劇實驗的核心就是人。有些現代人已被弱化，他們在冰冷的世界裡已被邊緣化。然而，也只有這樣的現代人可以隨時為我們效勞，因此，我們便有興趣想要了解他們。當他們接受我們的檢驗和評定後，我們便得出這樣的結論：對生活事件變化無常的感受，並不會出現在這些人志得意滿的時候，而只會出

現在他們嚴格依循生活習慣的作息裡；對生活事件變化無常的感受，跟他們的德行和決心無關，而是跟他們的理智和演練（Übung）有關。從行為方式最微小的要素所建構出來的東西，在亞里斯多德的戲劇學裡，被稱為「行動」（handeln），而這也是布萊希特史詩劇場的意義。相較於傳統的戲劇，史詩劇場所採用的手法比較不起眼，不過，史詩劇場的劇作都具有相同的目標：它們比較不想用情感來滿足觀眾，而是傾向於透過思考的刺激，持續讓觀眾疏離於本身在觀賞時的存在狀態。然而在這裡，我順便要說明的是，觀眾其實比較容易讓自己開始發笑，而不是開始思考。這尤其是因為橫膈膜的震動往往比心靈的震撼，更能為觀眾的思考帶來某些可能性。所以，史詩劇場只有在觀眾哄堂大笑的時候，才是豐富而生動的。

在座各位或許已經發覺，那些即將消失在我們眼前的思維進程，其實只要求作家**思索**本身在從事精神生產的過程裡的立場。我們應該相信，掌握最出色的專業寫作技巧的作家對這個課題的思索，其實**取決於**他們本身遲早會擁有的信念，也就是深信自己會以最客觀冷靜的方式和無產階級團結一致。為了說明這一點，我希望在這場演講接近尾聲的時刻，從巴黎的《公社》（*Commune*）雜誌所刊登的小方塊欄裡，舉出一個當前的例證。《公社》曾以「您為誰書寫？」這個簡短的問題，對作者展開問卷調查。在此我只引用莫布隆（René Maublanc, 1891-1960）的回答，以及阿拉貢（Louis Aragon, 1897-1982）隨後的評論。莫布隆答道：「我幾乎只為資產階級的讀者寫作，這是毋庸置疑的。這有好幾個原因：其一，我不得不如此。」這句話已透露了莫布隆

身為中學教師的職責。「其二，我出生於資產階級的家庭，成長於資產階級式的教育。因此，當我碰到問題時，我自然會求助於我所隸屬的、且最熟悉和了解的資產階級。不過，這並不表示，我是為了討好或支持這個階級，而提筆寫作。一方面我深信，無產階級革命是必要的，而且是值得追求的；另一方面，資產階級如果降低對無產階級革命的抵抗，該革命的血腥殺戮便可以減少，也可以更迅速、更容易地進行，所獲得的成果也會更豐碩……無產階級如今需要和資產階級人士結盟，就像資產階級在十八世紀需要和封建貴族結盟一樣。我希望自己可以加入無產階級盟友的行列！」

阿拉貢則以如下這段話評論莫布隆的回答：「在這裡，我們的戰友已碰觸到一個事實真相，而且這個真相也和現在很多的作家有關。不是所有的作家都有勇氣正視這個真相……畢竟像莫布隆這般清楚本身處境的作家，仍相當罕見。但偏偏是那些不清楚狀況的作家，人們更需要對他們抱持更多的期待……光從內部削弱資產階級是不夠的，人們還必須和無產階級攜手合作，一起對抗資產階級……蘇聯的作家已為莫布隆，以及我們許多的作家友人樹立了榜樣。這些蘇聯作家都出身於資產階級，但後來卻成為社會主義建設的開路先鋒。」

以上是阿拉貢的評語。然而，我們不禁要問，這些蘇聯作家如何成為先驅者？他們似乎經歷了相當激烈的鬥爭，以及最高難度的論戰。我在這裡向您們所闡述的想法，讓我可以試著從這些鬥爭裡收割應得的成果，而這些想法所依據的，就是讓那場關於蘇聯知識分子態度的爭論得以獲

得關鍵性釐清的概念，也就是專家的概念。雖然專家與無產階級的團結逐漸釐清了那場爭論，但這種團結始終只是間接的、經過斡旋而輾轉達成的團結。積極分子、以及新面貌的實事求是精神的支持者都希望表現出合乎自己所期待的樣子，不過，他們卻無法改變這個既有的事實：即使人們已把知識分子無產階級化，卻幾乎無法把知識分子變成真正的無產階級者。箇中原因何在？因為，資產階級已透過教育的形態而給予知識分子從事精神生產的工具，這種生產工具便基於知識分子接受教育的特權，而把知識分子和資產階級——更確切地說，把資產階級和知識分子——團結在一起。因此，阿拉貢在另一處所表達的看法——「推崇革命的知識分子看來顯然背叛了自己所出身的階級」——完全正確無誤。作家身上的這種背叛，存在於本身那種使他們從生產工具的提供者、變成運用生產工具的工程師的行為裡。此外，他們在這個轉變過程裡，還發現了自己的任務：讓自己的改變合乎無產階級革命的目的。這雖然只具有間接的效應，但卻讓支持革命的知識分子得以擺脫那種純粹破壞性的、被莫布隆和許多左派戰友視為知識分子必須承擔的任務。他們是否已促進精神生產工具的公有化？他們是否已看到，腦力勞動者在生產過程裡自行組織串連的方式？他們是否曾針對小說、戲劇和詩歌在功能上的改變提出自己的建議？總之，他們的行動愈合乎自己所認定的任務，他們的傾向便愈正確，作品的技巧必然愈精湛巧妙。從另一方面來看，當他們以這種方式而更了解自己在生產過程中的職責時，就更不會想讓自己冒充成「理智者」。總之，以法西斯主義的名義而受到矚目的理智，**必須**消失！相信本身的神奇力量、而和支

間，而是發生在資本主義和無產階級當中！

持革命的知識分子對抗的理智，**將會消失！**因為，革命的鬥爭不會發生在資本主義和這種理智之

──── 註釋 ────

1　譯註：寫作就是一種與物質生產對立的精神生產。

2　譯註：即托瑪斯・曼（Thomas Mann, 1875-1955）的兄長。

3　譯註：猶太裔奧地利作曲家，也是東德國歌的作曲者。

4　譯註：指歌德的《威廉・麥斯特的學習時期》（Wilhelm Meisters Lehrjahre）、《威廉・麥斯特的漫遊時期》（Wilhelm Meisters Wanderjahre），以及凱勒的《少不更事的亨利希》（Der grüne Heinrich）等教育小說。

說故事的人——
論尼古拉·列斯克夫的作品

Der Erzähler: Betrachtungen zum Werk Nikolai
Lesskows, 1936

I

雖然「說故事的人」（der Erzähler）這個名稱我們聽起來很熟悉，但我們卻已無法清楚記得，他們在說故事時，所產生的那種生動的效果。如果要描繪一個像列斯克夫[1]這樣的說故事者，不僅不該使他更接近我們，反而還應該拉長他和我們的距離。從一定的距離觀察他，其實更能簡單扼要地掌握他身上那些主要的、使他得以成為說故事者的特徵。更確切地說，我們在他身上看到的特徵，就和遊客在一塊岩石上看到的特徵一樣。遊客只要從恰當的距離和正確的視角觀賞某塊岩石，便有可能發現它的形狀近似人頭或某種動物的軀體。我們幾乎每天都有機會體認到說故事藝術的消失，而這樣的經驗也讓我們發現，看待說故事者應該保持多少距離，應該採取哪一種視角。我們已愈來愈難遇到擅長說故事的人。誰若在聚會中表示，希望聽人說個故事時，這通常會讓大家覺得尷尬不已！似乎我們已被剝奪了一種對我們至關重要、且最穩當的能力，也就是口頭交流經驗的能力。

這種現象的原因顯然在於現代人的經驗已經貶值，而且經驗的價值還會持續下跌，跌勢似乎深不見底！我們只要翻閱報紙，便可以發現，人類的經驗已落入新的低點：不只外在世界的景象，連道德世界的景象也在一夕之間遭逢人們曾以為不可能發生的巨變。第一次世界大戰的爆發已使得某種演變公開化，而且還不斷地延續下去。難道人們在一戰結束後不曾注意到，從戰場歸

來的將士們個個都變得沉默寡言？這是因為，人們可以相互交流的經驗不但沒有更豐富，反而還更貧乏。在這場大規模戰爭結束的十年後，市面上關於這場戰爭的著作所充斥的內容都已不再是人們口口相傳的經驗，這種現象一點兒也不足為奇！因為，徹底的謊言所帶給人們的負面經驗從來不曾如此慘烈，比方說，人們在（戰線相對固定、防禦工事比較堅固的）陣地戰的戰略經驗、在技術裝備戰的身體經驗、在惡性通貨膨脹的經濟經驗，以及掌權者所帶給人們的道德經驗。那個童年還乘坐馬車上學的世代，現在站在天空下，除了上頭的雲朵以外，一切都已面目全非，而在處處都有毀滅性水攻和爆炸的戰場上，唯一不變的卻是人們渺小而脆弱的身軀！

II

口口相傳的經驗是說故事者汲取材料的泉源，而在那些以文字敘述故事的人當中，則有幾位佼佼者憑藉本身的書寫，而在許多沒沒無聞的說故事者當中，顯得十分突出。此外，那些沒有名氣的說故事者還存在兩種類型，但他們之間的界線卻因為彼此仍有不少重疊之處，而難以截然劃分。不過，話說回來，說故事者只有兼具這兩種類型，才會成為血肉豐滿的人，而所講述的故事也才會生動精采！「出門遠遊的人總是有故事可說。」（Wenn einer eine Reise tut, so kann er was erzählen.）這句俗諺告訴我們，會說故事的人是從遠方回來的，然而，人們也樂於聆聽那些留在

家鄉、熟悉家鄉一切的人述說當地所流傳的故事和傳說。在古代，有兩種職業最能體現和代表這兩種說故事者的類型，即定居的農夫，以及從事貿易的水手。實際上，這兩個迥然不同的生活圈子幾乎都曾在每個世代培養出自己的說故事者，而且這兩個說故事族群直到最近這幾百年，都還保有本身的特點。在德語區比較晚近的說故事者當中，黑倍爾（Johann P. Hebel, 1760-1826）和哥特赫夫（Jeremias Gotthelf, 1797-1854）屬於前一類型，而希爾斯菲德（Charles Sealsfield, 1793-1864）以及蓋爾胥德克（Friedrich Gerstäcker, 1816-1872）則屬於後一類型。誠如我們在前面提過的，這兩種類型只是大致區分的基本類型。這兩種說故事的原型（archaische Typen）倘若沒有最密切的相互影響和交融，說故事這個領域在本身整個歷史過程裡，就不可能出現真正的擴展。尤其是在中世紀，當時手工製造業的生產型態最能促成這兩種類型的交融：本地的師傅和漂泊異鄉的年輕學徒在同一個作坊裡工作，而每一位師傅在回到故鄉或在外地落戶開業之前，也都曾是浪跡天涯的學徒。如果說，農夫和水手是過去人類社會的說故事高手，那麼，中世紀手工製造業的產業型態則是栽培這些高手的最佳園地。在作坊裡，四處流浪的匠人從遠方所帶來的見聞，便和定居的本地人最熟悉的當地過往的種種，交混在一起。

III

列斯克夫不論在遙遠的空間或遙遠的時間裡，都像在自己的家裡那般自在。他是希臘東正教的教徒，不過，他在發自內心由衷關注宗教的同時，卻也直言不諱地反對教會僵化死板的作風。或許對他由於他和世俗的官僚也合不來，因此，他前前後後在幾個公家機關任職的時間都不久。或許對他的文學創作最有助益的工作，莫過於他長期擔任英國一家大公司的俄國代表。當時他受到該公司的指派而走遍俄羅斯各地，而這些商務旅行也讓他更諳熟世事人情，更了解俄國實際的狀況。此外，旅行還讓他有機會認識俄國各地區的東正教宗派，而這些經歷都在他的短篇小說裡留下了印跡。他當時發現，俄國各地的傳說正是他對抗東正教教會僵化作風的利器。他曾寫下一系列帶有傳奇色彩的短篇故事，其中的主角都是心地純正的人，他們在生活上通常不會禁欲苦行，而是過著簡單樸實、勤於工作的生活，似乎他們是以世間最自然的方式而得道成聖。列斯克夫並不關切神祕主義的狂喜（mystische Exaltation），雖然他有時喜歡探究某些不可思議的神奇事物。即使他滿心虔誠，卻仍偏好於固守自己實實在在的本性。他認為，那些了解人間世情、卻又不至於深陷俗世紅塵的人，正是他要效法的榜樣。其實他對於世俗的領域，也抱持這樣的態度。他為了盡責地處理白天的俗務，一直拖到二十九歲才動筆寫作，也就是在他結束所有的商務旅行之後。《為何基輔的書籍價格昂貴？》（*Warum sind in Kiew die Bücher teuer?*）是列斯克夫第一份正式發表的

作品，後來他撰寫的那些關於工人階級、酗酒問題、法醫和失業交易員的文章，都是他晚期創作短篇小說的前奏曲。

IV

關注實際層面的傾向，是許多天生的說故事高手所具有的特徵，而且這個特徵在哥特赫夫的作品裡，比在列斯克夫的作品裡更為顯著。舉例來說，哥特赫夫會在小說的內容裡為農夫提供一些農業方面的建議。在諾迪埃（Charles Nodier, 1780-1844）的作品裡，我們也可以看到這一點，比方說，他曾在內容裡，對新發明的煤氣燈可能造成的危害表達高度的關切。至於黑倍爾則在他的短篇小說集《萊茵家庭之友的小寶盒》（Das Schatzkästlein des rheinischen Hausfreundes）裡，傳授讀者一些科學知識。以上的例子已彰顯出所有真正的故事所包含的性質：真正的故事本身都具有或公開或隱藏的實用性。這種實用性可能存在於道德的寓意裡、務實的指導裡，或存在於諺語和生活準則裡，而且不論哪一種情況，說故事者都會給他們的聽眾出主意。如果「出主意」這個詞語聽在現代人的耳裡已顯得過時，這是因為人類經驗的可交流性已經降低，進而使得我們對自己或對別人都拿不出主意。主意與其說是對某個問題的回答，不如說是對某個（正在發展中的）故事接下來該如何演繹的建議。如果我們要取得他人的建議，就得先會講自己的故事。（有些人只

有在表達自己的處境時，才樂於接受別人的建議，這樣的情況我們在此姑且不談。）建議如果被人們織入實際的生活裡，就是智慧。但如今，說故事的藝術卻日漸消失，因為，真理的敘事面向（epische Seite）——即智慧——已經泯沒，而且這樣的過程在許久以前便已展開。在這個過程裡，如果我們只想看到「衰敗的現象」，甚至是「現代的現象」，這是再愚蠢不過了！實際上，使故事逐漸脫離生動的口語，同時還讓人們在日益沒落的口語文學中感受到一種新的美感，只不過是世俗和歷史的創造力量所帶來的伴隨現象罷了！

V

長篇小說興起於近代初期，而口述故事的衰微過程也在這個時期出現了最早的徵兆。長篇小說完全仰賴書籍的印行，這一點正是它和口述故事（即狹義的史詩〔Epik〕，也就是起初以口傳方式流傳的敘事史詩）的差異。所以，長篇小說一直要等到印刷術發明之後，才逐漸普及開來。此外，長篇小說在性質上也不同於口頭流傳的故事——也就是古代口傳的敘事史詩所留給後世的精神資產。由於長篇小說既不源自、將來也不會融入口述傳統裡，因此，它和其他所有非韻文的創作體式——諸如傳說、童話，甚至是中篇小說（Novelle）——有顯著的區別，而且尤其迥異於口頭講述的故事。說故事者的口述內容不是出自於自己親身的經驗，就是出於自己聽聞而來的、

他人的經驗，而後他們便透過自己的敘述，再將這些內容轉化為聽眾的經驗。長篇小說家的情形則大不相同。他們閉門獨處，未與群體互動交流。他們的小說作品是在個人的孤獨裡醞釀出來的，因為，他們自己已無法以口語，脈絡分明地表達內心最深切的關懷。既然他們對自己都拿不出主意，自然也無法給別人什麼建議了！撰寫一部長篇小說不啻意味著，在刻劃人們生活的同時，也把一些無法估量的事物推向了玄奧的頂峰。小說不僅浸淫在生活的多樣和豐富裡，它們還藉由描繪生活的錯綜紛繁，而呈現出世人內心深刻的茫然無措。長篇小說的首部經典之作《唐‧吉軻德》雖在一開始，便向我們展現這位極其高貴的主人公的古道熱腸、勇敢大膽，以及不凡的精神，但我們也在內容裡看到他始終毫無對策、且不具備任何智慧的那一面。即使在此後幾百年裡，小說家有時曾試著把教誨和引導帶入長篇小說裡——其中以《威廉‧麥斯特的漫遊時期》最具代表性——不過，這種創作的嘗試卻往往造成長篇小說體式本身的改變。其實教育小說在基本結構上和一般的長篇小說毫無差別，但是，當創作者把社會生活的歷程融入筆下人物的生涯發展時，創作者所堅信的秩序，便只能以最陳腐的理由來辯解本身的存在，況且這些正當性的宣稱並不合乎現實。這樣的瑕疵恰恰在教育小說裡，會顯得比較刺眼。

VI

我們必須把人類的敘事史詩在形式上的變化節奏，比擬為這個世界幾千年來的變化節奏。在人類傳遞訊息的所有方式中，敘事史詩的形成和消失是最緩慢的。長篇小說的起源雖可追溯到古代，但卻要等到印刷術發明數百年後，才在正要興起的資產階級裡找到可以讓本身獲得充分發展的要素。隨著這些有利於長篇小說的要素的出現，口語故事便開始以相當緩慢的速度退回到從前那種古老的形態；雖然口語故事經常取得新的講述內容，但這些故事卻未受制於新增的內容。另一方面，我們還發現，當資產階級充分掌握社會的控制權時，報章雜誌便成為資產階級在高度發達的資本主義裡最重要的掌控工具之一，因此，一種新的傳播形式便應運而生，而且不論這種新形式的源頭可以回溯到多久以前，它從前並未以具決定性的方式影響敘事史詩的形式，不過，它現在卻開始發揮這樣的影響了！我們可以看到，這種新的傳播形式和口語故事的差異程度，就如同如長篇小說和口語故事的差異程度。不過，對口語故事來說，它卻遠比長篇小說帶來更多的危害，此外，它也讓長篇小說陷入危機當中。這種新的傳播形式就是新聞報導！

《費加洛報》創辦人德‧維爾梅松（Hippolyte de Villemessant, 1810-1879）曾說過一句名言來形容新聞報導的本質：「在我讀者的眼裡，」他曾說，「巴黎拉丁區某棟住樓的屋頂支架著火，要比馬德里鬧革命更重要。」這句話讓我們頓時明白，原來人們最想聽到的訊息已不再是來自遠

方的消息，而是可以讓人們了解自己生活周遭的新聞報導！來自遠方的訊息——不論是在空間上來自遙遠的國外，或在時間上來自遙遠的過去——具有一種權威性，即使訊息的真實性未經過查驗，依然會受到尊重。反之，新聞報導則聲稱，本身的內容禁得起大眾立即的檢驗，首先這是因為，它可以讓大眾清楚地了解報導的內容，雖然這些內容通常不比已流傳數百年的訊息，首先這是因準確。從前的傳說往往環繞著奇人奇事，但新聞報導卻必須具有說服力和可信度，因此便與口語故事的精神格格不入。此外，新聞報導的普及也對說故事藝術的大幅萎縮，產生了關鍵性的影響。

每天早上，我們都被告知世界各地所發生的新聞，但卻難得聽到精采的故事，這是因為所有的事情傳到我們耳邊時，早已摻雜著許多報導者的解釋。換言之，所有發生的一切已不再有助於人們說故事，而幾乎全部都在促進新聞的傳播，畢竟說故事的藝術，有一半在於說故事者者在敘述時那種刻意不詮釋故事的本領。列斯克夫便是這方面的大師（我們會想到他的〈欺騙〉〔Der Betrug〕和〈白鷹〉〔Der weiße Adler〕這兩則短篇小說）。他以最精確的技巧描述那些不尋常的、神奇的事物，但卻不會把某種心理的關聯性強加在讀者身上。讀者可以依據自己對故事的理解，而自由地詮釋該故事，如此一來，故事的內容便獲得了新聞報導所欠缺的、能廣泛引起讀者共鳴的感動力量！

VII

列斯克夫曾師法古代哲人。希羅多德（Herodotus, 484-425 B.C.）是古希臘第一位說故事者。他的《歷史》第三卷第十四章裡，有一則關於沙門圖斯（Psammenitus）的故事相當具有啟發性：當波斯王岡比西斯二世（Kambyses II）打敗埃及國王沙門圖斯並將他俘虜後，便打算好好地羞辱他一番。當時岡比西斯二世下令，把這位戰敗的埃及國王押到波斯大軍慶祝勝利的遊行隊伍所行經的那條道路旁，而且還刻意安排他目睹自己而今已淪為女僕的女兒手拿著陶罐走向井邊取水的情景。當所有的埃及人都為此而埋怨和悲嘆時，只有這位埃及國王不發一語，動也不動地站在原地，低頭盯著地上。沒過多久，他又在一列隊伍當中瞧見自己的兒子正被帶往刑場處決，那時他依然顯得無動於衷。不過，當他後來在一群俘虜裡看見自己的老僕那副落魄困苦的模樣時，便用握緊的雙拳猛捶自己的頭，而流露出內心最深切的哀慟！

這個故事讓我們看到，故事的敘述具有什麼意義！由於新聞具有時效性，因此，只有在事件剛發生時，相關的新聞報導才具有價值。新聞只存在於剛發生的時刻，所以，新聞必然會完全依附於這個時刻，而且還會積極把握這個時刻來進行說明。故事則不一樣：故事始終保有自己的生命力，不會有耗盡的一天！它們始終凝聚本身的力量，使其不致於散失，即使經過一段很長的時間，依然可以發揮本身的影響力。蒙田（Michel de Montaigne, 1533-1592）也曾談到這位埃及國

王，而且還自問：「為何這位國王要等到看見自己的僕人，才表現出內心的憂傷？」隨後他便這麼回答自己：「因為，他已哀慟過度，所以只要再增添一點兒痛苦，他內心所積壓的悲傷便會決堤而出。」不過，人們對此也可以提出這樣的詮釋：「王室的命運無法觸動這位國王，因為，那也是他自己的命運。」或者，「許多在現實生活中不會讓我們感動的東西，一旦在舞臺上演出，便讓我們不禁為之動容。這位國王看到的那位老僕人，對當時的他來說，就像一位舞臺上的演員。」或者，「國王的內心壓抑著極度的痛苦，只有在放鬆時，他才會把情緒宣洩出來。他看見老僕人時，正是他放鬆的時刻。」至於作者希羅多德本人則未做任何解釋。他的報導是最單調、最不加修飾的，也因為如此，他所描述的這則古埃及故事在數千年後，還能讓讀者感到驚奇，並陷入深思。這篇故事就類似那些封存在金字塔間室裡的種子，雖歷經數千年，但至今依然保有發芽生長的能力。

VIII

最能使一個故事持久留存在人們記憶中的，就是故事本身那種已放棄心理分析的、簡潔凝鍊的風格。說故事者愈自然地放棄心理細節的敘述，故事便愈能烙印在聽眾的記憶裡，也愈能同化聽眾的經驗，這麼一來，聽眾便愈喜歡在日後——不論經過多久的時間——向別人轉述這則故

事。這種經驗的同化過程只有在聽眾處於放鬆狀態時，才會發生在他們內在的深處，只不過人們愈來愈少處於放鬆狀態。如果說睡眠是身體最放鬆的時候，那麼，無聊便是精神最放鬆的時候。無聊是夢想之鳥，牠們會孵化出經驗之卵，但報紙所刊載的內容卻會驚走牠們。這種夢想之鳥的窩巢就是一些和無聊密切相關的活動，但這類活動已在城市裡銷聲匿跡，甚至在鄉村地區也不多見。所以，人們便失去了傾聽故事的能力，而聽故事的社群也消失得無影無蹤。說故事始終是一門不斷重述故事的藝術，當人們在聆聽故事，而故事卻已不再被編造和羅織時，還有，故事已佚失、而不再被留存時，這門藝術便會隨之消亡。不過，如果聽眾愈出神忘我地傾聽故事，故事內容便愈深刻地烙印在他們心裡。那些沉浸於故事節奏裡的聽眾在諦聽故事的同時，也在滋長本身說故事的能力。這麼一來，那張醞釀說故事能力的網絡便得以建立起來。然而，這張數千年來人們以最古老的編織方法所織成的網絡，如今卻已從它的各個邊端散開而蕩然無存。

IX

說故事長期在手工製造業的圈子裡——而且也在農業、航運以及後來的都市環境中——蓬勃發展，因此，它本身似乎就是一種傳播訊息的手工製造業。人們說故事時，並不像新聞報導或專業報告那般，著眼於傳達純粹的事物本身，這是因為說故事者在講述之前，會先讓所要講述的事

物浸淫在自己的生活當中。這麼一來，故事裡便留下了說故事者的印痕，正如陶缽上留有陶匠手部的痕跡一樣。說故事者在說故事時，如果他們表示該故事不全然是自己的親身經歷，那麼，接下來他們便傾向於交代自己是在何種情況下聽到這則故事的。舉例來說，列斯克夫在〈欺騙〉這則短篇小說的開場便向讀者表明，自己接下來所要描述的故事是在乘坐火車時，從一位旅客那裡聽來的；或者，他在撰寫另一個短篇故事〈關於克羅采奏鳴曲〉（Anläßlich der Kreutzersonate）時，會想到杜斯妥也夫斯基的葬禮，而聲稱自己是在那場葬禮裡結識了該故事的女主人公；又例如，他在短篇小說〈有趣的男人們〉（Interessante Männer）裡，曾表示自己召集了一群讀者前來聚會，並刻劃當時所發生的種種。由此可見，列斯克夫總是再三地揭露本身與作品內容的關係：

如果他不是故事的見證者，就是故事的報導者。

此外，列斯克夫也把說故事這門具有手工製造業性質的藝術，當作一種手藝來看待。他曾在一封書信中表示：「寫作對我來說，並不是自由創作的藝術，而是一門手藝。」因此，我們毋須訝異，為何列斯克夫對手工製造業懷有好感，而對工業技術敬而遠之。托爾斯泰一定很了解他這一點，有時甚至一針見血地談論他那種說故事的本事。托爾斯泰認為他率先「揭露了經濟發展的弊端……但奇怪的是，杜斯妥也夫斯基擁有廣大的讀者群……而列斯克夫的作品則乏人問津，這一點我實在無法理解。畢竟他是個忠實反映真相的作家啊！」列斯克夫曾寫下〈鋼製跳蚤〉（Der stählerne Floh）這則既精彩、又令人興奮的短篇小說，而且還在這部介於傳說和滑稽故事

之間的作品裡，誇讚圖拉（Tula）當地的銀匠們精湛的手藝。當彼得大帝後來看到他們的傑

作——即一隻鋼製跳蚤——時，便已確信，俄國人從此不必在英國人面前感到羞愧了！

關於從前孕育說故事者的手工製造業圈子的精神意象，或許梵樂希的相關描述最具意義。他

曾談到自然界裡的完美事物，比如無瑕的珍珠、香醇的葡萄美酒，以及精巧美妙的受造之物，並

把它們稱為「一些相似的原因在經過長期作用後，所形成的珍貴產物。」而且這些原因的累積會

不斷地持續下去，直到獲得盡善盡美的成果為止。梵樂希接著說道：「從前的人們會仿效自然界

緩慢而有耐心的創造過程，比方說，精雕細琢而臻至完美的象牙袖珍雕刻、打磨細緻而且造型精

美的寶石，以及由透薄的漆料或顏料層層疊加而成的漆器或繪畫……然而，人們經過堅毅而刻苦

的努力所取得的這一切成果卻正在消失當中，而那個不計較時間的時代也已逝去。現代人只從事

那些可以被簡化的事物。」事實上，現代人也把故事簡化了！我們已經歷短篇小說如何從口述傳

統演變而來，這種文學體式已不再允許創作者以透薄塗料層層堆疊的慢工細活，儘管這種細緻的

作工可以賦予作品最貼切的意象，而且經由一再重述所形成的豐富層次，還能呈現最完美的故事

敘述。

最後，梵樂希以這句話結束他在這方面的思索：「永恆觀念的式微以及對長篇幅作品的日漸厭惡，幾乎是同時發生的。」自古以來，永恆觀念總是從死亡裡汲取最豐沛的泉源。當永恆觀念消失時，我們便可以推斷，死亡的面貌必定發生了改變。這種情況也顯示，這樣的改變同時在某種程度上降低了經驗的可交流性，從而終結了人們說故事的藝術。

X

我們可以看到，這幾個世紀以來，死亡觀念在集體意識（Gemeinbewußtsein）裡，已不再普遍存在，而且也失去了本身的塑造力。這個轉變的過程在晚近階段甚至還加速進行。在十九世紀裡，資產階級社會透過衛生和社會活動、私人和公共活動的舉辦，而引發了一種附帶效應——或許這也是資產階級社會在潛意識層面（unterbewußt）的主要目的：使人們有機會迴避瀕死者，而不必看到他們垂死的模樣。從前，死亡在個人生涯裡既是一個公開的過程，也是一個最具示範意義的過程（這讓我們想到，在中世紀的繪畫裡，死者的床榻已轉化為王者的寶座，而人們便穿過死者家中敞開的大門，前來哀悼死者）。但自近代以來，死亡卻愈來愈脫離人們的注意範圍。在過去，沒有一棟房子，沒有一個房間，是不曾死過人的（依維薩島〔Ibiza〕日晷上的拉丁文刻辭「眾人的最後一刻」〔Ultima multis〕因為帶給人們一種時間感，而富有深遠的意義。此外，中世紀的人們卻從這個拉丁文詞彙裡，感受到它的空間意義。）如今人們所居住的空間已和死亡絕

緣，換言之，準備進入永恆的人們已不再居住其中。因為，當他們的生命走到盡頭時，就會被兒孫們送往醫院或療養院接受最後的治療或照護。人們在瀕死者身上，除了可以發現他們的知識或智慧之外，他們所經歷的人生尤其是編織故事者所需要的材料，而且只有在人們臨終時，所透露的材料才具有可被流傳的形式。當人們在彌留之際，內心深處會有一些與生平相關的影像一一流轉而過。這些影像都出自彌留者本身的觀點，而彌留者也在這些影像裡遇見他們自己，儘管他們沒有覺察到這一點。他們的面容和眼神會突然浮現出令他們無法忘懷的東西，而且他們還會以某種權威，向身邊的人訴說他們曾遭遇的一切。就連最可憐的人在臨終時，對圍聚在他身邊的生者也具有這種權威，而這種權威正是人們說故事的緣由。

XI

說故事者從死亡那裡借來權威，而他們所能敘述的一切也都已經過死亡的核可。換言之，他們都知道，應該讓自己所敘述的故事重新回到大自然的演變過程裡。在黑倍爾的《萊茵家庭之友的小寶盒》裡，〈意外的重逢〉（Unverhofftes Wiedersehen）這篇行文極為優美的故事就是一個範例。黑倍爾在這則根據真人真事改寫而成的短篇小說的開頭，便描述一位在法倫礦場工作的青年礦工的訂婚典禮，但他後來卻於婚禮前夕在地底深處的坑道遭逢礦災，而不幸喪生。他的新娘

在他失蹤後，仍對他忠貞不渝。幾十年後，人們意外地在從前出事的坑道裡挖到這位礦工的遺體，由於該遺體滲入了硫酸鹽，因此仍保存完好而未腐爛。當他的未婚妻前來認屍時，已是一位白髮蒼蒼的老嫗，而在這場意外的重逢後不久，她也離開了人世！黑倍爾在描述這個故事時，認為有必要讓人們更深刻地感受到這位未婚妻所經歷的那段漫長歲月，因此便穿插了一段這樣的內容：「在這段時期裡，葡萄牙首都里斯本慘遭地震摧毀；七年戰爭（1756-1763）打得如火如荼，而後終於結束；皇帝法蘭茲一世（Franz I, 1708-1765）駕崩；耶穌會一度被教宗解散；列強瓜分波蘭；女王特蕾西亞（Maria Theresia, 1717-1780）逝世；許卓恩則（Johann Friedrich Struensee, 1737-1772）被處決；美國獨立；法國和西班牙聯軍無法攻下直布羅陀；土耳其人將史坦因將軍（General Stein）圍困在匈牙利的維特朗洞穴（Veterane Höhle）；約瑟夫二世（Joseph II, 1741-1790）也駕崩了；瑞典國王古斯塔夫三世（Gustav III, 1746-1792）奪回被俄國占領的芬蘭；法國大革命及其後的漫長戰爭拉開序幕；皇帝雷奧波德二世（Leopold II, 1747-1792）駕崩；拿破崙占領普魯士；英軍以重砲轟擊哥本哈根。然而，農人一如往常播種收割，磨坊主碾磨穀物，鐵匠打鐵鍛造，礦工在地下礦坑裡沿著金屬礦脈採掘礦砂，只不過法倫的礦工們在一八〇九年……」² 從來沒有一位故事的敘述者能比黑倍爾以列舉歷史重大事件的方式，更深刻地將故事置入大自然的演變過程裡。我們只要仔細閱讀這段歷史大事紀，便可以發現：死亡會週期性地出現在內容裡，就像穿著黑色大斗篷、手持大鐮刀的死神會在正午時分現身於繞行大教堂時鐘的宗

教典儀的行列裡。

XII

任何敘事體式（epische Form）的研究，都必須處理敘事體式與歷史書寫（Geschichtsschreibung）的關係。甚至我們可以進一步提出這樣的問題：歷史書寫難道不是所有的敘事體式在創作上不在乎的地方？如果答案是肯定的，那麼，史家所書寫的歷史之於敘事體式，就如同白色的日光之於本身被解析出來的七種光譜的顏色，而且編年史（Chronik）還是所有的敘事體式當中，最能確實呈現被書寫下來的歷史所發出的那種純粹的白光。在兼容並蓄的編年史裡，會出現許多敘述歷史的方式，就像在同一種顏色裡，會有色調深淺的變化一樣。由此看來，編年史作者也是歷史的敘述者。這便讓我們想起黑倍爾在〈意外的重逢〉裡所寫下的那段富有編年史調性的文字，而且我們還可以輕而易舉地區分，書寫歷史的歷史學家（Historiker）與列述歷史的編年史作者（Chronist）之間的差別。史家必須以某種方式解釋本身所處理的歷史事件，因此，他們決不滿足於將歷史事件書寫成某種人世演變（Weltlauf）的樣板，儘管這就是編年史作者的做法，而且他們最典型的代表人物——即中世紀的編年史作者，也就是晚近歷史學家的先驅——還特別強調這一點。當編年史作者以上帝對世人的玄妙莫測的救贖計畫作為敘述歷史的

基礎時，這等於打從一開始就讓自己卸除了以實際的證據解釋歷史的負擔。後來，編年史作者對歷史平鋪直敘的記述便讓位給歷史學家對歷史的詮釋。歷史的詮釋其實和歷史事件發生的準確時間順序無關，而是和歷史事件以何種方式被呈現在玄妙莫測的人世演變裡有關。

人世演變究竟是取決於上帝的救贖過程，還是取決於大自然的演變過程，這其實沒什麼差別。中世紀的編年史作者後來便轉而以變異的、宛如世俗化的形態，而繼續存在於說故事者當中。列斯克夫的作品特別清楚地見證了這一點！他在他的作品裡，既是以上帝的救贖過程為依歸的編年史作者，也是具有世俗傾向的說故事者，以致於某些作品幾乎讓人們無法分辨，其故事背後的基本脈絡對所描述的事物演變來說，究竟是宗教觀點的金色脈絡，還是世俗觀點的彩色脈絡。例如，他的短篇小說〈變色寶石〉（Der Alexandrit）便把讀者帶入「一個古老的時代，那時地底所蘊藏的礦石以及高掛在夜空裡的星辰仍會關懷人類的命運，而非像今日這般，對他們漠不關心。因此，他們再也聽不到任何和他們交談的聲音，更別提聽從任何的指示了！新發現的星體對占星術而言，已不再具有任何意義；許多新發現的礦石都經過量尺和磅秤的測量，以便確定它們所特有的重量和密度，但它們已不再帶給人們任何訊息和益處。總之，礦石和星辰跟人們對話的時代，已一去不復返！」

就像我們所看到的，要清楚地闡明列斯克夫故事裡所呈現的人世演變，幾乎是不可能的事。

那麼，人世演變究竟是取決於上帝的救贖過程，還是取決於大自然的演變過程？只有一點是可以

確定的：人世演變正因為它本身的緣故，所以不屬於任何真正的歷史範疇。列斯克夫曾指出，人們相信本身可以跟自然界協調一致的時代已經結束，而席勒則把這個已消逝的時代稱為「素樸的詩作」（naïve Dichtung）的時代。[3] 然而，說故事的人卻仍忠於這個已經遠去的時代，而且他們的目光還停留在大教堂上方的時鐘盤面上。當受造之物組成的宗教典儀的隊列經過這個時鐘的前方時，死神也會現身其中！隨著情況的變化，死神有時是這支隊伍的領隊，有時則是落在最後面的可憐人。

XIII

人們很少說明，說故事者和聽眾之間的單純關係，為何取決於聽眾想要記住他們所聽到的故事。就那些沒有既定成見的聽眾而言，確保自己可以重述所聽到的故事，才是他們最在乎的。記憶就是最重要的敘事能力。創作者只有憑藉本身的博聞強記，所敘述的故事才能掌握事物的演變，而且還可以跟事物的消逝以及死亡的力量相安無事。在列斯克夫的小說裡，那些普通百姓認為，他們的沙皇──作為這個世界的首領──擁有最豐富、最廣博的記憶，這一點兒也不奇怪！他們會說，「我們的沙皇和他的全家其實都擁有驚人的記憶力。」

古希臘神話裡的記憶女神（Mnemosyne）就是主司敘事史詩的繆斯女神（Muse）。「記憶女

神〕這個神祇名稱把探究者帶回到世界史的一個岔路口。倘若人們依據記憶所記錄下來的文字——即歷史書寫——是各種不同的敘事形式在創作上不在乎的地方（正如恢弘的散文體形式是各種不同的詩歌形式在創作上不在乎的地方一般），那麼，最古老的敘事形式，即史詩，也會不在乎地把短篇故事和長篇小說概括進來。當長篇小說在數百年後從史詩中孕育而生時，人們便可以看到，長篇小說以迥異於短篇故事的形態，而展現出敘事的靈感（繆斯）要素，也就是記憶。

記憶串起了那條傳統之鏈，而讓曾發生的事情可以一代又一代地傳講下去。記憶在廣義上就是敘事的靈感性，而且還包含了敘事本身各種富有靈感的特性。在這些特性當中，由於敘事者所展現的東西構成了一張讓所有的故事最終得以相互串連的網絡，因此具有十分重要的意義。一個故事銜接另一個故事，就像說故事高手——尤其是東方的說故事高手——向來所樂於表現的那樣。每一位說故事者的內在，都住著擅於講故事的雪哈拉莎德，她在敘述一則故事時，心裡總會萌生出另一個新故事。這就是長篇史詩的記憶力和短篇故事的靈感性，而且還應該和另一種狹義的靈感原則相互對照一番。這個靈感原則在敘事裡是隱而未顯的，而且作為長篇小說的靈感性，起初也未與短篇故事的靈感性區分開來。無論如何，我們在史詩裡有時會隱約察覺到這個靈感原則，尤其是在荷馬史詩的那些莊嚴隆重的段落裡——例如，開頭的那段對於繆斯女神的祈求。這些段落已預示，長篇小說作者的長期記憶不同於說故事者的短期記憶。前者致力於刻劃一位英雄、**一段迷途**，或**一場戰鬥**；後者則描述許多雜七雜八的事情。換句話說，當這兩者在記憶裡的

共同起源隨著史詩的式微而消解後，作為長篇小說的靈感性的**憶想**（Eingedenken），便會支援記憶以及短篇故事的靈感性。

XIV

帕斯卡曾說過，「沒有人會窮到，在過世時沒有留給人們一些回憶，只不過這些回憶不一定會代代流傳下去。長篇小說作者在承接這些回憶時，往往懷著深沉的憂傷。貝內特（Arnold Bennett, 1867-1931）曾在他的一部長篇小說裡評論其中一位已過世的女性人物：「她在世時，根本沒有從真實的生活裡得到什麼！」這句話往往也在盤點，長篇小說作者究竟從前人那裡承接了什麼。關於這一點，盧卡奇的看法曾給予我們最重要的啟發：他認為，長篇小說既是承負人類「先驗上的無所歸屬（transzendentale Heimatlosigkeit）的文學體式」，而且也是唯一一將時間納入本身的結構原則的文學體式。他在《長篇小說的理論》（Die Theorie des Romans）這部著作裡還寫道：「只有當人們和先驗的家園失去聯繫時，時間才會成為長篇小說的結構要素……只有在長篇小說裡……生命意義和生命本身才會彼此分離，因此，也才有生命的本質性和時間性的分離；我們幾乎可以這麼說：長篇小說從頭到尾的情節不外乎是一場對抗時間威力的鬥爭……這種鬥爭……給人們帶來真正具有史詩性質的時間體驗：即希望和記

憶。只有在長篇小說裡……才存在著具有創造力的記憶，以及切合事物、且能改變事物的記憶……只有當主體從已逝去的、壓縮在記憶裡的生命歷程，看到自己整個人生的和諧性時……才有能力超越內在世界和外在世界的二元性……當人們認識到自己人生的和諧性時……便以直覺和預感的方式掌握了從前未曾知曉、因此也無法用言語表達的生命意義。」

實際上，長篇小說就是環繞著「生命的意義」（Sinn des Lebens）這個中心點而鋪陳開來的。作者對生命意義的探究，其實就是以淺白的方式，表達讀者在長篇小說所描述的生活裡，如何感同身受地看到自己的一籌莫展。長篇小說談論著「生命的意義」，而短篇故事則揭示了「故事的道德寓意」，這兩者便高舉各自的標語而相互對立，而我們還可以從這兩個標語中，看出這兩種藝術形式迥異的歷史標記。如果說，《唐‧吉軻德》是長篇小說最早的完美典範，那麼，《情感教育》（L'Éducation Sentimentale）[4] 或許是最後的完美典範。在《情感教育》這部小說的最後那幾行裡，處於資產階級時代衰頹之初的人們，在本身的作為裡所發現的意義，就像看到沉澱在生命之杯裡的渣滓一般。其中兩位結識於少年時期的好友──菲德烈（Frédéric）和德斯洛耶（Deslauriers）──在回顧他們年少時的情誼時，還想起當時曾發生的一樁小事：有一天，他們偷偷摸摸、何其羞怯地一同前往家鄉的一家妓院，其實他們什麼事也沒幹，只是把一束從自家花園裡摘來的鮮花送給鴇母罷了！「這件事即使過了三年，他們仍津津樂道，而且還向對方描述它的細節，相互補充回憶裡的疏漏之處。話畢，菲德烈便感歎道，『這或許是我們這一生最棒的

一件事！』德斯洛耶則回答，『是啊，你說得沒錯！這應該是我們這輩子最美妙的一件事！』」

他們所表達的看法賦予了這部長篇小說──嚴格說來，長篇小說就是一種故事──一個獨特的的

結局。雖然每個故事確實都允許人們追問「那接下來怎麼了？」這樣的問題，但長篇小說卻在全

文結束後，直接寫下「全篇完」（Finis）的字樣，就此劃下一道界線，連稍稍跨出一小步也不願

意，而且它們還在這條界線上，邀請那些思索和猜想生命意義的讀者閱讀裡面的內容。

XV

聽故事的人總是有說故事的人和他作伴，甚至閱讀故事的人也從不覺得伶仃寂寥。相較之

下，長篇小說的讀者卻是孤獨的，而且比其他文類的讀者更為孤獨（因為，連詩歌的讀者也樂於

以吟誦的方式，和聽到的人們分享詩歌的內容）。因此，長篇小說的讀者在這種孤單寂寞裡，便

比其他文類的讀者更積極地吸收他們所讀到的材料。他們準備把這些材料完全據為己有，而且還

要把它們吞入肚裡。沒錯，他們吞噬了這些材料，就像壁爐裡的火焰吞噬了柴薪一般。至於貫穿

整部小說的那股張力（Spannung），彷彿就是煽旺爐火、使其活潑舞動的那股氣流。

正是這些乾柴讓長篇小說讀者的興致，得以像烈火那般熊熊地燃燒著。這是什麼意思呢？海

曼（Moritz Heimann, 1868-1925）曾寫道：「一個死於三十五歲的人，無論從他一生中的哪一面

向來看，都是一個死於三十五歲的人。」雖然這句話在德文文法上犯了時態的錯誤，而顯得大有問題，[5] 但它卻指出一個事實：一位在三十五歲過世的人，無論從他一生中的哪一面向來看，始終在生者**的憶想**裡顯現為一位在三十五歲過世的人。換句話說，這句話雖然對存活的生命沒有意義，但對那個被生者所記憶的、已逝的生命，卻是千真萬確的！作者若要闡明小說人物的生命的本質，最好的方式莫過於在小說內容裡展現他們的本質。海曼便曾表示，小說人物的生命「意義」只有在他們死亡時，才會彰顯出來。當小說的讀者在閱讀裡追尋那些已顯露「生命意義」的人物時，他們無論如何都已預先確知，自己將在閱讀裡經歷這些人物的死亡，甚至在必要的時候，還必須經歷作者以結束小說來象徵這些人物的死亡。但是，更好的方式卻是小說人物在內容裡確實地死去。作者在塑造小說人物時，如何讓讀者可以猜出這些人物將走向死亡，而且這個情節還會出現在某個特定的段落裡？總之，這是一個如何讓讀者對小說情節的發展維持濃烈興趣的問題。

　　長篇小說的重要性，並非在於它們以富有啟發性的方式讓讀者看到故事人物的命運，而是在於故事人物的命運在經過火焰燃燒後，會釋放給讀者一股他們無法從自身命運裡獲得的熱能。讀者之所以想閱讀長篇小說，是因為他們希望在讀到故事人物的死亡時，自己那個冷得直打寒顫的生命可以因此而獲得溫暖。

XVI

高爾基（Maxim Gorky, 1868-1936）曾寫道：「列斯克夫是一位最具草根性的作家，他的作品從未受到外來的影響。」偉大的說故事者往往扎根於民間，尤其是從事手工製造業的階層。這個階層隨著經濟和技術的發展而出現了許多階段，而且這些階段還包含了農耕、海運商貿和城市這些不同的要素。因此，我們可以在那些反映該階層豐富經驗的概念裡，看到各種各樣的層次。

（更別提這個階層的商人對說故事的藝術，曾經發揮可觀的影響；他們在說故事時，必然較少關注於教誨內容的增加，而比較著重於口述技巧的琢磨，以便吸引聽眾的注意力。他們在《一千零一夜》的故事集裡，便曾留下深刻的痕跡。）簡而言之，那些指涉說故事的益處的概念雖然極其繁多，但這卻無損於說故事在人類的家庭裡所發揮的重要作用。列斯克夫輕而易舉地以宗教概念表述的東西，似乎在黑倍爾的作品裡，已自行融入了啟蒙運動的理性主義教育觀，在愛倫‧坡那裡，便顯現為神祕的傳說，而吉卜林（Joseph R. Kipling, 1865-1936）所描繪的英國水手和殖民地官員的生活空間，則讓它找到了最後的避難所。所有說故事高手的共通點，就是可以得心應手地在自身經驗的各個層次之間上下移動，就像用梯子爬上爬下一般。這把往下可通向地心深處、往上可直達雲霄的梯子，正是集體經驗的意象。就連個人經驗裡最深刻的震驚──即死亡──也無法對集體經驗造成任何衝擊和阻礙。

「而且，如果他們沒有死亡，他們現在還活著。」曾有童話（Märchen）說道。如今童話仍是孩童們的第一位指導者，這是因為童話曾是人類的第一位指導者，然後它們便祕密地繼續存在於人類的故事裡。人類第一位真正的說故事者就是、且依然是講述童話的人。當人們一籌莫展時，童話便會提出好主意；當人們遭遇極大的苦難時，童話就會立刻鼎力相助。這個苦難就是神話（Mythos）所帶給人們的苦難。童話告訴我們，人類早期如何擺脫神話壓在他們心頭的夢魘。

童話裡的那些憨頭憨腦的人物讓我們看到，人類如何在神話面前「裝傻」；兄弟裡最年幼的那一位如何隨著神話的原始時代的遠離，而獲得更多生存和發展的機會；那些學會擺脫恐懼的人物告訴我們，如何看穿令我們懼怕的事物；那些聰明的人物還為我們指出，神話所提出的問題，就像古希臘神話的帶翼獅身女怪所提出的問題那般幼稚愚蠢；此外，那些前來協助兒童的動物也讓我們明白，自然界不僅與神話相連繫，甚至更喜歡與人為伍。從前，童話便教導人類，如何以本身的詭計和高傲來面對神話世界的暴力，時至今日，童話仍用這種方式來教導孩童。（所以，童話便把膽量〔Mut〕辯證地分化為對立的兩極，也就是把對象當一回事的詭計〔Untermut〕，以及不把對象當一回事的高傲〔Übermut〕。）童話所具備的解放人類的魔力，並非以神話的方式讓大自然運作起來，而是向已被解放的人類指出大自然的複雜性。成熟的人只會偶爾感受到大自然的複雜性，也就是在他們覺得幸福順遂的時候，而孩童則是一開始便在童話裡遇見大自然的複雜性，並為此而感到欣喜！

XVII

說故事的人很少像列斯克夫這般地表現出本身和童話精神深刻的相似性，這其實和希臘東正教的教義所倡導的某些傾向有關。奧利金（Origenes, 185-254）對於所有基督徒死後皆可進入天國的推論，曾對該教派的教義和信條起了重要的作用，而列斯克夫本人也深受奧利金的影響，甚至一度打算翻譯奧利金的著作《論根本的原因》（Über die Urgründe）。由於他還受到俄國民間信仰的影響，因此在他的眼裡，耶穌的復活比較不是耶穌的神化（其意義與童話有關），而是耶穌的除魅化（Entzauberung）。此外，他對奧利金神學的詮釋也成為他創作〈中了魔法的朝聖者〉（Der verzauberte Pilger）這則短篇小說的基礎。就像他所撰寫的其他故事一樣，〈中了魔法的朝聖者〉就體式而言，是一種童話和傳奇（Legende）的混合體，而且也類似童話和傳說（Sage）的混合體。布洛赫在運用我們對童話和神話的區分時，便曾談到童話和傳說的混合體。他說，「童話和傳說的混合體其實暗示著傳說的神話性。雖然神話性能發揮靜態的、引人入勝的作用，但卻無法脫離人的世界。在傳說裡，那些具有道家精神的人物充滿了『神話性』，而最具有『神話性』的人物當屬那對老夫妻費萊蒙（Philemon）和波西絲（Baucis）6：他們雖然清閒而自然地生活著，卻像童話般地超然脫俗。哥特赫夫的作品雖只帶有些許道家精神，但裡面必定仍有神話性人物的存在。人物的道家精神和神話性的關聯性會把那些具有吸引力的內容從傳說中逐段地抽

出，從而挽救了生命之光（Lebenslicht），也就是默默地在人們的內在和外在發亮的生命之光。」「像童話般地超然脫俗」正是指列斯克夫筆下那一系列正直的人物：巴夫林（Pawlin）、菲古拉（Figura）、理髮師、看熊人、熱心助人的哨兵──這些體現智慧、善良和撫慰人心的人物，全都擠到列斯克夫這位說故事者的身邊，而且顯然都反映出他母親的影像。他曾如此描述自己的母親：「她的心地非常善良，所以從不忍心傷害別人，甚至動物。她一概不吃性禽和魚的肉，因為，她憐憫這些活生生的動物，為此我父親便經常責罵她……但她卻這麼回應：『這些動物是我親手養大的，牠們就像我的孩子一樣。難道我要吃自己的孩子嗎？』她到鄰居家做客也不吃肉。她說：『我看過牠們活生生的模樣，畢竟牠們就像我的熟人一樣。難道我要吃我的熟人嗎！』」

正直的人是受造之物的代言者，同時也是受造之物最高的體現，而在列斯克夫的作品裡，正直的人還具有母性特質，有時這種母性特質甚至已升入神話的領域。（當然，這也損害了童話的純粹性。）其中最典型的人物就是列斯克夫短篇小說〈養育者克廷和普拉托妮姐〉（Kotin der Nährer und Platonida）的男主角克廷。克廷是一名農夫，由於母親從他幼兒時期便把他當作女兒養育，前後長達十二年之久，因此，他便具有雙重性別的生活經驗。由於他的女性氣質也隨著男性身體的發育而逐漸成熟，所以他的雙重性別就「成為神人（Gottmensch）的象徵」。

列斯克夫在他身上看到受造之物所能達到的頂峰，而且似乎還把他當成一座連接人間和超自

然界的橋樑。列斯克夫運用本身編造故事的技巧而大加著墨的這類具有母性、親近土地、且孔武有力的男性人物，早在他們生命力最旺盛的青春歲月裡，便已不再受到性欲的役使，但他們卻不是禁欲典範的體現。這些正直人物的自我克制幾乎和匱乏無關，因此和他在早期中篇小說〈姆欽斯科縣的馬克白夫人〉（Lady Macbeth aus Mzensk）裡所刻劃的、迸發的性欲形成了基本的對比。巴夫林和商人妻子馬克白夫人這兩個角色之間的大幅差距，差不多可以涵蓋列斯克夫作品裡的所有人物。這位大師在敘述故事時，不只呈現了人物的層次高低，還探入了他們的內心深處。

XVIII

所有受造之物的等級以正直之人為最高級。在最高級的正直之人和最低級的無生物之間，仍存在許多等級。我們在這裡必須考慮一個特殊的情況：整個受造之物的世界對列斯克夫來說，不只透過人類的聲音來表達，而且還藉由所謂的「自然的聲音」，而這也是他那則相當重要的、同名的短篇小說〈自然的聲音〉（Die Stimme der Natur）的主題。這篇故事描述一位名叫菲利浦・菲利波維奇（Filipp Filippowitsch）的普通公務員想盡辦法，要把一位路經他們小鎮的陸軍元帥，請到家裡來小住幾天，後來他果真如願以償。這位元帥起先驚訝於這位公務員如此懇切的邀請，但當他住下來後，卻愈來愈覺得這個人似曾相似。他是誰呢？元帥實在想不起來。奇怪的是，這

位身為主人的公務員並不想讓這位遠道而來的貴客認出自己，只是一再地留他住宿，並安撫他說，「自然的聲音」有一天一定會明白地告訴他。他就這樣一天天地等下去，直到有一天他必須啟程出發的前一刻，這位公務員才當眾請求他，准許那個「自然的聲音」響亮地對他說話。於是女主人便暫時告退，後來她「從裡面的房間拿出一個大大的、擦得閃閃發亮的銅製法國號，並把它遞給自己的丈夫。這位公務員從妻子手中接下這把法國號，便把號嘴湊到唇邊，而就在這一刻，他似乎變成了另一個人似的！他才剛鼓起雙頰，吹出第一個如隆隆雷聲的號音時，元帥便立刻喊道：『停！我現在知道了，兄弟！這讓我馬上認出你了！你是步兵團的號兵，因為你為人正直，所以我便把你派來這裡監視一位操守不好的後勤部軍官。』這位公務員答道：『沒錯，元帥大人！我不想親自提醒你這件事，而是希望讓這個自然的聲音來告訴你。』」這則故事的深刻涵義就隱藏在它那無聊的情節裡，由此我們便得以窺知列斯克夫出色的幽默！

幽默則以更微妙而詭異的方式存在於這個故事裡。它讓我們知道，這位公務員「因為為人正直」，所以，被元帥派到當地「監視一位操守不好的後勤部軍官。」我們一直要等到故事的結尾，也就是元帥終於認出他的那個場景，才知道這件事情。但在故事的一開頭，我們便已讀到作者對這位公務員如下的描述：「當地的居民都認識這個人，知道他的職位不高，因為他既不是政府官員，也不是軍官，只是在軍方後勤部的一個小單位從事稽核工作。他在那裡和老鼠一起啃噬國家的糧餉和皮靴的鞋底……而且經過長年累月慢慢地啃噬……居然後來還購置了一棟漂亮的木

造樓房。」在這篇故事裡，我們仍然可以看到，作者表現出傳統社會對行為已不正當的人那種言之成理的同情！所有的滑稽文學作品都是這種同情的證明，而且也都肯定本身已取得高度的藝術成就……比方說，黑倍爾在自己所塑造的人物當中，最喜愛村得弗利德（Zundelfrieder）和村得海納（Zundelheiner）這對愛開玩笑的兄弟以及被他們作弄的紅髮迪特（der rote Dieter）。黑倍爾也認為，正直的人應該在世界劇場（theatrum mundi）裡擔綱飾演主角，但由於沒有人真正配得上這個角色，所以只好由不同的人輪流登臺演出。有時是流氓無賴，有時是唯利是圖、喜歡討價還價的猶太商販，有時則是呆頭呆腦的人突然插足扮演這個角色。因此，這些富有道德寓意的即興劇往往是人們依據各種當下的情況所進行的客串演出。黑倍爾是一位著重個案實例的作家，他既不會完全認同、也不會完全排斥某個原則，因為，任何原則都有可能成為正直者所運用的工具。在這方面，我們不妨比較一下黑倍爾和列斯克夫的態度。列斯克夫曾在〈關於克羅采奏鳴曲〉這則短篇小說裡寫道：「我已意識到，我的思路大多是以實際的生活觀點，而比較不是以抽象的哲理或崇高的道德作為基礎。不過，我仍傾向於按照我自己的方式來思考。」此外，列斯克夫小說世界裡的道德災難，比起黑倍爾所描繪的道德禍患，就像窩瓦河潺緩的大流之於磨坊水車旁的、鳴濺湍急的小溪。激情在列斯克夫的歷史故事裡，一共出現了好幾次，其本身的毀滅性，宛如「阿基里斯的憤怒」（Der Zorn des Achill），或「哈根的仇恨」（der Haß des Hagen）[7]。令人詫異的是，這個世界在列斯克夫眼裡，竟能變得如此陰沉可怕，而且邪惡竟能在這個世界裡冠冕堂皇地

點。

而，神祕主義者卻傾向於把這樣的極致，視為這股自然力正要從放蕩墮落變為崇高神聖的轉折

（*Erzählungen aus der alten Zeit*）裡，那些原始的自然力會把本身奔放洋溢的激情發揮到極致。然

Ethik），這或許是他和杜斯妥也夫斯基少有的相似點之一。在他的《古代短篇故事集》

舉起權杖。列斯克夫顯然已了解那些使他傾向於摒棄道德約束和法律制裁的倫理觀（antinomistische

XIX

列斯克夫愈往下潛入受造世界的底層，他對事物的看法便愈明顯地趨近於神祕主義。雖然許

多例證顯示，說故事者在本質上具有相同的特徵，但是，敢於潛入深層的無生物領域的人卻屈指

可數！在晚近的短篇小說作品裡，像列斯克夫的〈變色寶石〉這般讓讀者聽見早於一切文字敘述

的、沒沒無聞的說故事者的話語，而且這些話語還持續在他們耳邊迴響的作品，其實並不多見。

〈變色寶石〉是一則關於紅榴石（Pyrop）的短篇小說。雖然沒有生命的礦石位於受造之物的最

底層，但在小說裡的說故事者的眼裡，這顆紅榴石卻和受造之物的最上層有直接的連繫。這位說

故事者天賦異稟。他可以自然而然地從紅榴石這種寶石裡，看到那個石化的、無生物的自然界所

顯現的預言，而且還是針對列斯克夫在世時的那個歷史世界——即亞歷山大二世（Alexander II,

1818-1881）在位的時代——的預言。這位說故事的人——或更確切地說，被作者列斯克夫授予

洞察力的人——是一位寶石匠，名叫溫哲爾（Wenzel）。他的專業技藝已登峰造極，足以媲美圖

拉當地的銀匠。依據列斯克夫的想法，我們還可以這麼說：這位技巧完美的匠人已取得進入受造

世界最核心部分的通行證，而且他本身還體現了虔誠的信仰。以下是列斯克夫在這篇故事裡對他

的描述：「他突然握住我那隻戴著變色寶石戒指的手——那顆寶石，就像大家所知道的，在燈光

下會閃爍著紅色的光芒——並大聲喊道：『……你們瞧，就是它！這塊預言俄羅斯命運的寶

石……！啊，這塊狡猾的西伯利亞寶石！它通常就像希望那般地翠綠，只有在夜晚才充盈著血

色。自從這個世界形成以來，它便是如此。不過，它卻長年隱藏於地底，直到沙皇亞歷山大登基

的那一年，才允許人們發現它的存在。當時一位偉大的魔法師到西伯利亞找到了它，一位魔法

師……』『你在胡說些什麼！』我打斷了他，『發現這塊寶石的人根本不是魔法師，而是一位名

叫諾登斯克由德（Nordenskjöld）的學者！』『是一位魔法師，我告訴你，就是一位魔法師！』

寶石匠溫哲爾嘶喊著。『請您瞧瞧，這是一塊什麼樣的寶石！這裡頭有翠綠的清晨和血紅的黃

昏……這是命運，高貴的沙皇亞歷山大的命運！』這句話才剛說完，年老的溫哲爾便轉身靠向牆

壁，把頭擱在手臂上……開始啜泣起來。」

　　人們幾乎只能透過梵樂希在一個與這則短篇小說無關的脈絡裡，所寫下的一段話，才能進一

步了解這個故事重要的真諦。他曾在研究一位藝術家時，做此表示：

「藝術的觀察可以達到近乎神祕主義的深度，而藝術家所觀察的對象便因此而失去了它們（他們）的名稱：光影明暗構成了十分特殊的系統，並提出一些相當獨特的問題。這些問題既無關於知識，也不是來自於實踐，它們只是從某位藝術家的手、眼和心靈的協調裡，獲得了本身的存在和價值。這類藝術家生來在自己的內在世界裡，就能掌握這些特殊的系統，而且還能把它們表現出來！」

梵樂希只用了幾個詞語，便把手、眼和心靈串連在一起。這三者的互動讓實踐得以完成，然而，我們卻對這種實踐已不再熟悉！人類的雙手不僅在生產裡扮演著愈來愈不起眼的角色，而且它們在說故事裡所發揮的作用也日益萎縮。（就感官層面而言，說故事絕不只是聲音的演出。說故事者真正在說故事時，他們的雙手往往也在發揮作用，那些配合故事內容所做出的手勢，會以上百種方式來強化故事的口語表達。）在目前還流行說故事的地方，梵樂希在藝術家身上所看到的那種手、眼和心靈的協調，就是說故事者身上所展現的那種運用手勢的協調。其實我們還可以進一步追問：說故事者與其所處理之敘述材料的關係，對人類的生活來說，難道不具有手工製造業的性質？說故事者的任務難道不是以適當、有益且獨特的方式，處理自己以及他人的經驗素材？如果我們把諺語當作某個故事的表意文字（Ideogramm），便可以看到，諺語是存在於古老故事裡的廢墟，而攀爬在廢墟斷垣殘牆的長春藤，就如同那些依附在說故事者手勢的道德寓意。方式說明說故事者如何處理他的敘述材料。我們可以這麼說，諺語能以最容易的

由此看來，說故事者已躋身導師（Lehrer）和智者（Weisen）的行列！他們擅於提供建議，但卻不像諺語那般只適用於某些情況，而是像智者那樣，能為許多情況提出忠告。這是因為，他們已具備回顧人生整體歷程的能力。（這裡所謂的「人生整體歷程」不只包含他們自己的經驗，還包含了不少他人的經驗。此外，他們也會把從他處聽來的種種，融入自己最切身的經驗裡。）說故事者的天賦在於有能力述說自己的生活，而他們的威嚴（Würde）則在於有能力講述自己人生的**整體歷程**。說故事者會以說故事的溫和火焰將自身生命的那根蠟燭的燭芯燃燒殆盡。這就是列斯克夫、愛倫・坡・豪夫（Wilhelm Hauff, 1802-1827）和史蒂文森（Robert L. Stevenson, 1850-1894）作品裡的那些說故事者所身處的、無與倫比的氛圍，而正直的人就在這些說故事者的人物形象裡，遇見了他們自己！

——註釋——

1　尼古拉・列斯克夫（Nikolai Lesskow, 1831-1895）於一八三一年出生於俄國奧廖爾省（Oryol），一八九五年卒於聖彼得堡。列斯克夫對農民的關注和同情在某種程度上近似托爾斯泰，而他的宗教傾向則近似杜斯妥也夫斯

基。他那些帶有教條意味的著作以及早期的長篇小說都已被人們遺忘，而他重要的作品則是晚期所創作的那些短篇小說。一戰結束後，德語區曾數次出版他的晚期短篇小說的德譯本，而讓德文讀者有機會認識這位俄國作家。除了慕薩里翁出版社（Musarion-Verlag）和格奧格—穆勒出版社（Verlag Georg-Müller）曾為他印行作品收錄不多的德譯精選集以外，他的作品的德譯本主要是由貝克出版社（Verlag C. H. Beck）出版，一共多達九冊。

2　譯註：原著接續的內容為礦工在一八〇九年挖到了一具青年屍體。

3　譯註：席勒曾把詩人區分為兩種類型，即素樸型詩人和感傷型詩人，因此，詩人的作品也可以被劃分為「素樸的詩作」和「感傷的詩作」（sentimentalische Dichtung）。

4　譯註：福婁拜的長篇小說，出版於一八六九年。

5　譯註：因為，這句話的德文原文採用現在式。

6　譯註：指古羅馬詩人奧維德（Ovid, 43 B.C.-17 A.D.）以古希臘羅馬神話為題材的敘事史詩《變形記》（Metamorphoseon）裡那對善心的老夫婦。

7　譯註：出自華格納樂劇《諸神的黃昏》（Götterdämmerung）。

附
錄

華特‧班雅明年表

一八九二年

七月十五日，班雅明（Walter Bendix Schönflies Benjamin）出生於柏林。父親艾米爾‧班雅明（Emil Benjamin, 1866-1926）起初從事銀行業，後來轉營骨董和藝術品買賣。母親寶琳‧軒弗利斯（Pauline Schönfließ, 1869-1930）則是猶太富商之女。

一九〇二至一二年

就讀柏林夏洛騰堡區（Charlottenburg）的腓特烈皇帝學校（Kaiser-Friedrich-Schule）的文理中學部。

因健康欠佳，一九〇五至〇七年轉學至圖林根州豪賓達（Haubinda）的鄉村寄宿學校（Landerziehungsheim）調養身體。在此結識了德國教育改革家維內肯（Gustav Wyneken, 1875-

1964），並首次接觸到「青年運動」（Jugendbewegung）。

一九一〇年

轉回腓特烈皇帝學校就讀後，以「阿多爾」（Ardor）為筆名在《開始》（Der Anfang）上初試啼聲，為其首度對外發表文章。

一九一二年

進入弗萊堡大學（Albert-Ludwigs-Universität Freiburg）哲學系就讀，並結識了青年詩人海因勒（Friedrich C. Heinle, 1894-1914）。

一九一三年

父親資助其前往巴黎旅遊，這是他第一次到巴黎，對他日後的人生影響深遠。

與海因勒雙雙轉學至柏林洪堡德大學（Humboldt-Universität zu Berlin），並活躍於柏林的自由學生聯盟（Freie Studentenschaft）。

一九一四年

一戰爆發，海因勒和女友因不忍見到戰爭的血腥而自殺，班雅明也逐漸脫離政治社會運動，專心於文學與哲學研究，開始撰寫研究德國浪漫派詩人賀德林（Friedrich Hölderlin, 1770-1843）的論文。

因認識朵拉‧凱勒那（Dora Sophie Kellner, 1890-1964），而取消原先的婚約。

一九一五年

與昔日的老師、德國教育改革家維內肯斷絕來往。

轉學至慕尼黑大學（Ludwig-Maximilians-Universität München）繼續攻讀哲學，並結識參與猶太復國運動的修勒姆（Gershom Scholem, 1897-1982）、德國猶太裔作家克拉夫特（Werner Kraft, 1896-1991）、作家諾格拉特（Felix Noeggerath, 1885-1960），以及詩人里爾克（Rainer Maria Rilke, 1875-1926）。

一九一六年

透過猶太裔哲學家好友古特金（Erich Gutkind, 1877-1965）的介紹，結識德國反國族主義作家朗恩（Florens Christian Rang, 1864-1924）。

一九一七年

與朵拉・凱勒那成婚，並一同前往瑞士伯恩大學（Universität Bern）。

一九一八年

四月十一日，其子史蒂凡（Stefan Rafael Benjamin, 1918-1972）出生。

一九一九年

在伯恩大學哲學系教授赫貝茲（Richard Herbertz, 1878-1959）的指導下，以論文《德國浪漫主義的藝術批評概念》（*Der Begriff der Kunstkritik in der deutschen Romantik*）取得博士學位。

結識德國馬克思主義哲學家布洛赫（Ernst Bloch, 1885-1977）。

一九二〇年

戰後與妻小返回柏林居住。

與德國反國族主義作家朗恩的關係變得更為緊密。

一九二一年

在海德堡認識出版商理察·維斯巴赫（Richard Weisbach, 1882-1950），決定發行雜誌《新天使》（Angelus Novus），名稱取自他日前在克利（Paul Klee, 1879-1940）畫展所購買的〈新天使〉畫作，但隔年此發行計畫就胎死腹中。

發表〈暴力的批判〉（Zur Kritik der Gewalt）。

撰寫〈譯者的任務〉（Die Aufgabe des Übersetzers）。

一九二二年

準備以論文《德國悲劇的起源》（Ursprung des deutschen Trauerspiels）申請法蘭克福大學的教職。

結識法蘭克福學派大師阿多諾（Theodor W. Adorno, 1903-1969）、德國作家暨電影理論家克拉考爾（Siegfried Kracauer, 1889-1966）。

翻譯波特萊爾（Charles Baudelaire, 1821-1867）的詩集《巴黎風貌》（Tableaux Parisiens），並將〈譯者的任務〉置於書前做為譯序。

一九二四年

前往義大利南部的卡布里島（Capri）旅行，結識立陶宛裔蘇聯女導演拉齊絲（Asja Lācis, 1891-1979）。

發表〈歌德的《親合力》〉（Goethes Wahlverwandtschaften）一文，刊載於奧地利猶太裔詩人霍夫曼斯達（Hugo von Hofmannsthal, 1874-1929）主編的《新德國集刊》（Neue Deutsche Beiträge）。

一九二五年

申請法蘭克福大學教職未果。

和作家友人黑瑟爾（Franz Hessel, 1980-1941）著手合譯普魯斯特（Marcel Proust, 1871-1922）的《追憶似水年華》（A la recherche du temps perdu）。

開始定期在《法蘭克福日報》（Frankfurter Zeitung）及《文學世界》（Die literarische Welt）發表文章，因稿酬優渥得以四處遊歷，足跡遍及西班牙、義大利、挪威，並一再造訪巴黎。

一九二六至二七年

基於對共產主義的嚮往，一九二六年冬天前往莫斯科兩個月，而對蘇聯的幻想破滅，之後寫

下《莫斯科日記》（*Moskauer Tagebuch*）。

一九二七年

著手「採光廊街」計畫（Das Passagen-Werk）。

為了生計，在法蘭克福廣播電台和柏林電台擔任播音員，也負責寫作腳本、策劃兒童節目，

並開始撰文探討這個新興的傳播媒體。

一九二八年

《單行道》（*Einbahnstraße*）和《德國悲劇的起源》在德發行，均由羅沃特出版社（Rowohlt Verlag）出版。

一九二八至二九年

開始撰寫「採光廊街」計畫中的〈巴黎，一座十九世紀的都城〉（Paris, die Hauptstadt des XIX. Jahrhunderts）一文。

一九二九年

透過蘇聯女導演拉齊絲的介紹，與德國左派劇作家布萊希特（Bertolt Brecht, 1898-1956）結為好友。

發表〈超現實主義〉（Surrealismus）和〈論普魯斯特的形象〉（Zum Bilde Prousts），兩篇文章皆刊載於《文學世界》。

一九三〇年

與朵拉・凱勒那離婚。

計劃與布萊希特、德國當代文學家馮・布連塔諾（Bernard von Brentano, 1901-1964），以及劇評家耶林（Herbert Ihering, 1888-1977）一起發行《批判與危機》（Krise und Kritik）期刊，但此計畫最後也胎死腹中。

一九三一年

發表〈卡爾・克勞斯〉（Karl Kraus），刊載於《法蘭克福日報》。

發表〈攝影小史〉（Kleine Geschichte der Photographie）。

一九三二年

前往西班牙依維薩島（Ibiza）旅行數月，在當地開始撰寫《柏林紀事》（*Berliner Chronik*）和《柏林童年》（*Berliner Kindheit um neunzehnhundert*）。

一九三三年

納粹執政，被迫遷往巴黎，開始後半生八年的流亡。在流亡期間，仍持續發表文章和出版作品，但皆只能以化名示人，靠著微薄的收入勉強維生。

開始與漢娜・鄂蘭（Hannah Arendt, 1906-1975），以及之後與阿多諾結婚的化學家卡普呂思（Gretel Karplus, 1902-1993）頻繁通信。

一九三四年

開始定期在法蘭克福大學社會研究所（Institut für Sozialforschung）的刊物《社會研究期刊》（*Zeitschrift für Sozialforschung*）所發表論文。

重拾「採光廊街」計畫。

四月二十七日於巴黎法西斯主義研究所（Institut pour l'Etude du Fascisme）演講，題目為〈作者作為生產者〉（Der Autor als Produzent）。

發表〈卡夫卡——逝世十週年紀念〉（Franz Kafka: Zur zehnten Wiederkehr seines Todestages）。

一九三六年

發表〈機械複製時代的藝術作品〉（Das Kunstwerk im Zeitalter seiner technischen Reproduzierbarkeit），刊載於《社會研究期刊》。

發表〈說故事的人——論尼古拉·列斯克夫的作品〉（Der Erzähler: Betrachungen zum Werk Nikolai Lesskows）。

化名Detlef Holz發表書信集《德國的人們》（Deutsche Menschen），由瑞士的新生命出版社（Vita Nova Verlag）出版。

一九三七年

開始撰寫對波特萊爾的研究文章。

發表〈福克斯——收藏家和歷史學家〉（Eduard Fuchs, der Sammler und der Historiker），刊載於《社會研究期刊》。

前往丹麥拜訪好友布萊希特。

一九三八年

申請法國國籍未果。

《柏林童年》完成。

一九三九年

二戰在歐洲爆發，遭取消德國國籍，一度被監禁在勃艮第的尼維爾（Nevers）的聖約瑟夫莊園（Clos St. Joseph）拘留營。

發表〈論波特萊爾的幾個主題〉（Über einige Motive bei Baudelaire），刊載於《社會研究期刊》。

一九四○年

返回巴黎。

將未完成的「採光廊街」計畫手稿和許多稿件交給在巴黎國家圖書館工作的作家巴塔耶（Georges Bataille, 1897-1962）。

撰寫〈歷史的概念〉（Über den Begriff der Geschichte），並在途經馬賽時將稿件託付給摯友漢娜‧鄂蘭，請她將此文和一些手稿帶往美國交給阿多諾。

得知已遷往紐約的法蘭克福大學社會研究所有人替他取得了美國緊急簽證，遂和妹妹朵拉

（Dora Benjamin, 1901-1946）試圖越過庇里牛斯山進入西班牙、再從葡萄牙轉赴美國。但因入境

時在法西邊界的西班牙小漁村波特博（Porbou）受到刁難，遂於九月二十六日自盡。留下的紙

條寫道：「這種情況是在告訴我，我已無處可逃，所以只能選擇結束。在這個庇里牛斯山的小村

落裡，沒有人認識我，而我的生命即將在這裡劃上句點。我請求您，將我的想法轉達給我的朋友

阿多諾，向他說明我所面臨的處境。我剩下的時間不多了，無法寫下所有我想寫的信。」

西文與中文人名對照表

A

Abbott, Berenice	貝倫尼斯・**阿博特**
Adorno, Theodor W.	泰奧多・**阿多諾**
Alain	**阿蘭**
Angelico, Fra	弗拉・**安傑利科**
Anselm of Canterbury	坎特伯里大主教**安瑟倫**
Arago, François J.	法蘭索瓦・**阿哈戈**
Aragon, Louis	路易・**阿拉貢**
Archilochus	**阿基羅庫斯**
Arnheim, Rudolf	魯道夫・**安爾罕**
Arnobius	**亞諾比烏**
Arnoux, Alexandre	亞歷山大・**阿爾努**
Arp, Jean	尚・**阿爾普**
Atget, Eugène	歐仁・**阿特傑**

B

Bachofen, Johann J.	約翰・**巴霍芬**
Barbier, Henri Auguste	亨利・**巴畢耶**
Barrès, Maurice	莫里斯・**巴黑**

Cohen, Hermann	赫爾曼・科恩
Cohn, Alfred	阿佛烈德・孔恩
Cohn, Jula	尤拉・孔恩
Courbet, Gustave	居斯塔・庫爾貝

D

Daguerre, Louis	路易・達蓋爾
D'Aurevilly, J. Barbey	巴爾貝・多賀維利
David, Jacques-Louis	雅克・大衛
De Girardin, Émile	埃米爾・德・吉哈丹
Dauthendey, Carl	卡爾・多騰岱
Dauthendey, Max	麥克斯・多騰岱
De Coulanges, Fustel	富斯特・德・庫蘭杰
De Montaigne, Michel	米歇・蒙田
De Goncourt, Edmond	艾德蒙・龔固爾
De Goncourt, Jules	朱爾・龔固爾
Delvau, Alfred	阿佛烈・德爾佛
De Lamartine, Alphonse	阿方斯・德・拉瑪丹
Delaroche, Paul	保羅・德拉霍許
De Montesquiou, Robert	羅貝・德・孟德斯鳩
De Musset, Alfred	阿佛烈・德・繆塞
De Pontmartin, Armand	阿曼・德・彭瑪丹
De Régnier, Henri	亨利・德・雷尼耶
De Rougemont, Denis	丹尼・德・胡蒙

Fourier, Charles	夏爾・傅立葉
France, Anatole	安納托・佛朗士

G

Gallimard, Gaston	加斯東・伽利瑪
Gance, Abel	阿貝・岡斯
Gautier, Théophile	泰奧菲・哥提耶
George, Stefan	斯提凡・葛奧格
Gerstäcker, Friedrich	弗利德里希・蓋爾胥德克
Gide, André P. G.	安德烈・紀德
Giotto di Bondone	喬托
Glassbrenner, Adolf	阿道夫・格拉斯布雷納
Gogol, Nikolai	尼古拉・果戈里
Gorky, Maxim	麥克辛・高爾基
Gotthelf, Jeremias	耶雷米亞斯・哥特赫夫
Gourdon, Édouard	愛德華・古爾東
Gozlan, Léon	雷昂・哥茲蘭
Grandville, Jean	尚・葛杭維
Grimme, Hubert	胡伯特・葛利摩
Groethuysen, Bernard	班納德・葛羅圖森
Grün, Karl	卡爾・葛綠恩
Gründel, Günther	鈞特・古律恩得
Guizot, Francois	法蘭索瓦・基佐
Gutkind, Erich	艾利希・古特金

I

Ivens, Joris	尤里斯・**伊文斯**

J

Joubert, Joseph	約瑟夫・**儒貝爾**
Jung, Carl G.	卡爾・**榮格**

K

Kaiser, Hellmuth	赫穆特・**凱瑟**
Kästner, Erich	埃利希・**凱斯特納**
Keller, Gottfried	哥特弗利德・**凱勒**
Kellner, Dora Sophie	朵拉・**凱勒那**
Kierkegaard, Søren	索倫・**齊克果**
Kipling, Joseph R.	約瑟夫・**吉卜林**
Klee, Paul	保羅・**克利**
Kracauer, Siegfried	齊格菲・**克拉考爾**
Kraft, Werner	威爾納・**克拉夫特**
Kraus, Karl	卡爾・**克勞斯**
Krull, Germaine	婕爾曼・**克盧爾**

L

Lācis, Asja	阿霞・**拉齊絲**
Lafargue, Paul	保羅・**拉法格**
Lauglé, Ferdinand	斐迪南・**勞格雷**
Leibniz, Gottfried W.	哥特弗利德・**萊布尼茲**
Leopardi, Giacomo	賈科莫・**萊奧帕迪**

Nodier, Charles	夏爾・諾迪埃
Noeggerath, Felix	菲力克斯・諾格拉特
Novalis	諾瓦利斯

O

Offenbach, Jacques	雅克・奧芬巴哈
Orlik, Emil	艾米爾・歐力克
Origenes	奧利金
Ortega y Gasset, José	荷西・奧特嘉
Ovid	奧維德

P

Paderewski, Ignacy J.	伊格納奇・帕德雷夫斯基
Paganini, Niccolò	尼可羅・帕格尼尼
Pannwitz, Rudolf	魯道夫・潘韋茲
Pascal, Blaise	布雷・帕斯卡
Paul, Jean	尚・保羅
Péguy, Charles	夏爾・佩吉
Pierre-Quint, Léon	雷昂・皮耶一康
Pierson, Pierre-Louis	皮耶・皮耶森
Pirandello, Luigi	路伊吉・皮蘭德婁
Plutarch	普魯塔克
Poe, E. Allan	愛倫・坡
Porta, Giovanni Battista	喬凡尼・波爾塔
Potemkin, Grigory A.	格利果里・波坦金

Scheerbart, Paul	保羅・薛爾巴特
Schelling, Friedrich W. J.	弗利德里希・謝林
Schlegel, August W.	奧古斯特・施雷格
Schoen, Ernst	恩斯特・軒恩
Schoeps, Hans-Joachim	漢斯・薛普斯
Scholem, Gershom	蓋哈德・修勒姆
Sealsfield, Charles	查爾斯・希爾斯菲德
Senefelder, Alois	阿洛依斯・塞尼菲德
Séverin-Mars	賽維韓－瑪爾斯
Simmel, Georg	格奧格・齊美爾
Sophokles	索福克勒斯
Steiner, Rudolf	魯道夫・史坦納
Stelzner, Carl F.	卡爾・胥岱茲納
Stevenson, Robert L.	羅伯特・史蒂文森
Stone, Sasha	薩沙・史東
Stramm, August	奧古斯特・史特拉姆
Struensee, Johann Friedrich	約翰・許卓恩則

T

Taine, Hippolyte	依波利・泰納
Taylor, Frederick W.	弗烈德里克・泰勒
Tertullian	特圖良
Thibaudet, Albert	阿爾貝・蒂博代
Tieck, Ludwig	路特威・提克

Weisbach, Richard 理察・維斯巴赫

Werfel, Franz 法蘭茲・威爾弗

Wickhoff, Franz 法蘭茲・威克霍夫

Wiertz, Antoine J. 安托萬・韋爾茨

Wyneken, Gustav 古斯塔夫・維內肯

西文與中文專有名詞對照表

A

Ablenkung	分散注意力的消遣
Abstammung	身世起源
actus purus	純粹實現
Addition	加總合計
Agenten	代理者
Ähnlichkeit	相似性
Aktivismus	行動主義
Aktualität	時效性
Allegorie	比喻
anorganische Welt	無機世界
anschaulicher Bereich	具象領域
antiästhetisch	違反審美的
Antinomien	二律背反
antinomistische Ethik	摒棄道德約束和法律制裁的倫理觀
Apperzeption	統覺
Apperzeptionsapparat	統覺機制
Art Nouveau; Jugendstil	新藝術運動

Assoziationsablauf	聯想過程
Ästhetisierung	審美化
Aura	靈光
Ausnahmezustand	緊急狀態
Ausstellungswert	展示價值
Authentizität	真確性
Authenzität	可靠性

B

Barbarismen	野蠻主義
Bewegungssimultaneität	運動的同時性
Bewußtheit	意識性
Biedermeier	畢德麥雅時期／畢德麥雅藝術風格
Bild	意象
Bilderrahmen	圖像框架
Bildphantasie	意象式幻想

C

camera obscura	暗箱
Chassidismus	哈西迪教派
Chiffre	暗碼
Chronik	編年史
Chronist	編年史作者
chthonische Elemente	地下要素
correspondances	通感

D

Daguerreotypie	銀版攝影法
Daseinsweise	存在方式
das Gestische	手勢／姿態
das Gothaer Programm	哥達綱領
das Unbewußte	無意識
Dauer; durée	往事的永恆
Dekorateur	裝飾設計者
denaturiertes Dasein	非自然化存在
die Eleaten	伊利亞學派
die Geistigen	理智者
Ding	實物
Dioramen	立體透視模型
Durchschnittsmensch	普通的一般人

E

Einfühlung	移情
Eingedenken	憶想
Eisenbau	鋼結構建築
Elementarkräfte	原動力
Empfindung	感官知覺
Empirie	由經驗得來的知識
Epik	敘事史詩
epische Form	敘事體式

Episches Theater	史詩劇場
Erbsünde	原罪
Erfahrung	經驗
Erfurter Gespräch	艾爾福特會談
Erinnerung	回憶
erleben; Erlebnis	體驗
Erlösung	救贖
Eros	愛欲
Erregungsvorgang	刺激過程
Erzählung	口頭講述
Esoteriker	隱微論者
existenzielle Theologie	存在的神學

F

falsches Bewußtsein	偽意識
Feerie	仙女劇
Fetischismus	拜物主義
Flaneur	遊蕩者
formales Prinzip	形式原則
Formwelt	形式世界
Freie Studentenschaft	自由學生聯盟
Frömmigkeit	精神的敬虔
Futurismus	未來主義

G

Gandharva	乾闥婆
Gebärde	手勢／姿態
Gedächtnis	記憶
Gegenwart	當下
Gehaltszusammenhänge	內容脈絡
Gehilfen	助手
Gemeinbewußtsein	集體意識
Genauigkeit	精確性
Gerechtigkeit	合理性
Gesamtkunstwerk	總體藝術作品
Geschichtsschreibung	歷史書寫
gesellschaftliches Substrat	社會基底
Gestapo	蓋世太保
Gewichtssinn	重量感
Glück	幸福
Glückswille	幸福意志
Gnosis	諾斯底教派
gomme bichromatée; Gummidruck	上膠法
Gothaischer Hofkalender	哥達年鑑
Gottmensch	神人
Großstadtmenge	大城市的大眾

H

Haggadah	哈加達法經典
Halacha	猶太律法
Handwerker	手藝匠人
Herrschaft der Geistigen; Logokrati	以理智統治的政體
Hier und Jetzt	此時此地
Hindeutung	意義指涉
Historiker	歷史學家
Historischer Materialismus	歷史唯物主義
historische Variable	歷史變數
Historismus	歷史主義
Homo sapiens	智人

I

Idealismus	唯心主義
Ideogram	表意文字
Industrialisierung	產業化
informierende Schriftsteller	提供訊息的作家
Ingenieur	工程師
Intelligenz	智識
Intentionen	意圖
Intermittenzen	不連續性

J

| Jugendbewegung | 青年運動 |

K

Kamerabeute	照相機的捕獲物
Kaiserpanorama	環形全景幻燈屋
Kollektivbildung	形成集體
Kollektivbewußtsein	集體意識
Konstrukteur	建造者
Konstruktive Photographie	建構性攝影
Konstruktivismus	構成主義
Kontinuum der Geschichte	歷史的連續統一體
Konvergenz	彼此趨於一致性
Kubismus	立體主義
Kultwert	儀式價值
kunstgewerblicher Einschlag	工藝美術的風味
künstlerische Photographie	藝術性攝影
Kunstpolitik	藝術政策

L

l'art pour l'art	為藝術而藝術
Lebensphilosophie	生命哲學
Legende	傳奇
Lehrer	導師
Leistungspsychologie	績效心理學
Lithographie	平版印刷
luteae voluptate	骯髒的享樂

M

magasins de nouveauté	新商行
Magie	巫術
Märchen	童話
mémoire de l'intelligence	智識性記憶
mémoire involontaire; unwillkürliches Gedächtnis	非自主記憶
mémoire pure	純粹的記憶
mémoire volontaire; willkürliches Gedächtnis	自主記憶
Menschenmaterial	人力資源
Merkwelt	覺察世界
Mezzotinto; Schabkunst	美柔汀版畫技法
Mimikry	擬態保護色
Mnemosyne	記憶女神
moderne Schönheit	現代美
Monade	單子
mystische Exaltation	神祕主義的狂喜
mythische Ahnungswissen	神話的意識
Mythos	神話

N

Nachbild	殘影餘像
naive Dichtung	素樸的詩作
Naturalismus	自然主義
Naturtheater	自然劇場

Neue Sachlichkeit	新面貌的實事求是精神

O

obere Macht	上層力量
Oberwelt	上層世界
Operateur	攝影師
operierende Schriftsteller	採取行動的作家
Optisch-Unbewußte	視覺的無意識
Original	原作／原件／原著
Orléanist	奧爾良主義者

P

Panorama	全景式繪畫
panoramatische Literatur	全景式文學
Pariser Kommune	巴黎公社
Parodist	諷刺滑稽作家
Parti Ouvrier Français	法國工人黨
Passagen	採光廊街
passion cabaliste	靈性情感
passion mécaniste	機械式情感
Perfektibilität	可臻完善性
Phantasmagorie	幻象
Phalanstère	法朗斯泰組織
Philologie	文獻學
Photomontage	照片的剪輯

Physiologie des Geschwätzes	說人閒話的生理學
Pleinairismus	印象主義外光畫派
Porträtminiaturist	小型肖像畫家
Positivismus	實證主義
Praxis der Destruktion	破壞實踐
Praxis der Produktion	生產實踐
Privatmann	個人
Prototyp	原型
Prozeß der Rationalisierung	合理化過程
Psychoanalyse	精神分析學
Psychologismus	心理學至上論

R

Raison d'état; Staatsraison	國家至上原則
Rausch	狂喜
reaktionäre Umbildung	反動式質變
réalité nouvelle	新的現實
Reflexion	內省
Relationsbegriff	關係概念

S

Sage	傳說
Saint-Simonisten	聖西蒙主義者
Sammlung	專心
SAPD	德國社會工人黨

Schicksal	命運
Schlaraffenland	安逸之鄉
Schockwirkung	震驚效果
schöpferische Photographie	創造性攝影
schriftstellerische Produktionsverhältnisse	寫作生產關係
Selbstentfremdung	自我疏離
Selbstversenkung	自我沉湎
Selbstzweck	目的本身
Seligkeit	永恆的幸福
sentimentalische Dichtung	感傷的詩作
Sex-Appeal	性吸引力
Sexus	性欲
Sinneswahrnehmung	感官知覺
Snobismus	附庸風雅
Spannung	張力
Spartacus	斯巴達克斯起義
SPD	德國社會民主黨
sprachliche Gebilde	文字作品
Stereoskop	立體視鏡
Stilkunde	文體學
Stumpfsinn	病態的冷漠
Synästhesien	聯覺

T

Tafelmalerei	繪於木板的油畫
taktile Qualität	觸覺屬性
Talmud	猶太教口傳律法
Tendenzgedichten	具有政治宣傳傾向的詩作
Terminologie	術語
text; Text	文本
theatrum mundi; Welttheater	世界劇場
Theologie der Kunst	藝術的神學
theologische Mucken	神學阻礙
Thesen	論題
Thora; Tora	摩西五經
transzendentale Heimatlosigkeit	先驗上的無所歸屬
traumatische Neurose	創傷性精神官能症
Trieb	驅力
Triebhaft-Unbewußte	驅力的無意識

U

Überbau	上層建築
Übergang	過渡
Überleben	存續
Übersetzbarkeit	可譯性
Übung	手動操作
Ultima multis	眾人的最後一刻

ungewolltes Eingedenken	非刻意的憶想
untere Macht	下層力量
übernatürlich	超自然層面的
Umfunktionierung	改變功能
Unanimisme	一致主義
Unterbau	下層建築
Unterbewußt	潛意識層面
Unterbewußtsein	潛意識
Urbild der Entstellung	原初形象

V

Variante	變異
vegetatives Dasein	植物性存在
Verdinglichung	物化
Verfallszieten	沒落的年代
Vergangenheit	過往
Verismus	真實主義
Versenkung	專注
Verwandtschaft	親緣關係
Visionär	靈視性的
vita activa	行動的生活
vita contemplativa	沉思的生活
Vorahnung	預感

W

Warencharakter	商品性格
Weltalter	遠古年代
Weltlauf	人世演變
Werbegraphik	平面廣告
Weisen	智者
Wiedergabe der Form	形式的再現
Wiedergabe des Sinnes	含義的再現
Wiener Schule der Kunstgeschichte	維也納藝術史學派
Wochenschau	每週新聞短片
Wortsalat	詞語沙拉
Wunschbilder	表露願望的意象
Wunschsymbol	表露願望的象徵

Z

zartes Aufblitzen	柔和閃光
Zeitalter	歷史時期的時代
Zerstreuung	散心
Zweckmäßigkeit	目的性
Zwischenwelt	過渡世界
Zwölf-Tafel-Gesetzgebung	十二銅版法

國家圖書館出版品預行編目資料

機械複製時代的藝術作品：班雅明精選集/華特‧班雅明（Walter Benjamin）
原著；莊仲黎 譯. -- 初版. -- 臺北市 ：商周出版, 城邦文化出版：家庭傳媒
城邦分公司發行, 2019.03
　　面；　公分
譯自：Das Kunstwerk im Zeitalter seiner technischen Reproduzierbarkeit
ISBN 978-986-477-633-7（平裝）
1.藝術社會學　2.視覺藝術　3.文藝評論
901.5　　　　　　　　　　　　　　　　　　　108002280

機械複製時代的藝術作品：班雅明精選集

原 著 書 名	/	Das Kunstwerk im Zeitalter seiner technischen Reproduzierbarkeit
作 者	/	華特‧班雅明（Walter Benjamin）
譯 者	/	莊仲黎
法 文 審 校	/	江　灝
企 畫 選 書	/	賴芊曄
責 任 編 輯	/	賴芊曄

版 權	/	林心紅
行 銷 業 務	/	李衍逸、黃崇華
總 編 輯	/	楊如玉
總 經 理	/	彭之琬
發 行 人	/	何飛鵬
法 律 顧 問	/	台英國際商務法律事務所　羅明通律師
出 版	/	商周出版
		城邦文化事業股份有限公司
		台北市南港區昆陽街16號4樓
		電話：(02) 2500-7008 傳真：(02) 2500-7759
		E-mail：bwp.service@cite.com.tw
		Blog：http://bwp25007008.pixnet.net/blog
發 行	/	英屬蓋曼群島商家庭傳媒股份有限公司城邦分公司
		台北市南港區昆陽街16號5樓
		書虫客服服務專線：02-25007718‧02-25007719
		24小時傳真服務：02-25001990‧02-25001991
		服務時間：週一至週五09:30-12:00‧13:30-17:00
		郵撥帳號：19863813　戶名：書虫股份有限公司
		讀者服務信箱E-mail：service@readingclub.com.tw
		歡迎光臨城邦讀書花園 網址：www.cite.com.tw
香 港 發 行 所	/	城邦（香港）出版集團有限公司
		香港灣仔駱克道193號東超商業中心1樓
		電話：(852) 25086231　傳真：(852) 25789337
		E-mail：hkcite@biznetvigator.com
馬 新 發 行 所	/	城邦(馬新)出版集團 Cité (M) Sdn. Bhd.
		41, Jalan Radin Anum, Bandar Baru Sri Petaling,
		57000 Kuala Lumpur, Malaysia
		電話：(603)90578822　傳真：(603) 90576622
		E-mail：cite@cite.com.my

封 面 設 計	/	許晉維
排 版	/	新鑫電腦排版工作室
印 刷	/	卡樂彩色製版印刷有限公司
總 經 銷	/	聯合發行股份有限公司
		電話：(02) 29178022　傳真：(02) 29110053
		地址：新北市231新店區寶橋路235巷6弄6號2樓

■2019年（民108）3月初版
■2024年（民113）5月2日初版9.6刷
定價580元

Printed in Taiwan

城邦讀書花園
www.cite.com.tw

感謝歌德學院（台北）德國文化中心協助
歌德學院（台北）德國文化中心是德國歌德學院（Goethe-Institut）在台灣的代表機構，
五十餘年來致力於德語教學、德國圖書資訊及藝術文化的推廣與交流，不定期與台灣、德
國的藝文工作者攜手合作，介紹德國當代的藝文活動。

歌德學院（台北）德國文化中心
Goethe-Institut Taipei
地址：100臺北市和平西路一段20號6/11/12 樓
電話：02-2365 7294
傳真：02-2368 7542
網址：http://www.goethe.de/taipei

ISBN　978-986-477-633-7

讀者回函卡

不定期好禮相贈！
立即加入：商周出版
Facebook 粉絲團

感謝您購買我們出版的書籍！請費心填寫此回函卡，我們將不定期寄上城邦集團最新的出版訊息。

姓名：＿＿＿＿＿＿＿＿＿＿＿＿＿＿＿＿＿＿ 性別：□男 □女

生日：西元＿＿＿＿＿＿＿年＿＿＿＿＿月＿＿＿＿＿日

地址：＿＿＿＿＿＿＿＿＿＿＿＿＿＿＿＿＿＿＿＿

聯絡電話：＿＿＿＿＿＿＿＿ 傳真：＿＿＿＿＿＿＿＿

E-mail：

學歷：□ 1. 小學 □ 2. 國中 □ 3. 高中 □ 4. 大學 □ 5. 研究所以上

職業：□ 1. 學生 □ 2. 軍公教 □ 3. 服務 □ 4. 金融 □ 5. 製造 □ 6. 資訊
　　　□ 7. 傳播 □ 8. 自由業 □ 9. 農漁牧 □ 10. 家管 □ 11. 退休
　　　□ 12. 其他＿＿＿＿＿＿＿＿＿＿＿＿＿＿＿＿

您從何種方式得知本書消息？
　　　□ 1. 書店 □ 2. 網路 □ 3. 報紙 □ 4. 雜誌 □ 5. 廣播 □ 6. 電視
　　　□ 7. 親友推薦 □ 8. 其他＿＿＿＿＿＿＿＿＿＿＿＿

您通常以何種方式購書？
　　　□ 1. 書店 □ 2. 網路 □ 3. 傳真訂購 □ 4. 郵局劃撥 □ 5. 其他＿＿＿

您喜歡閱讀那些類別的書籍？
　　　□ 1. 財經商業 □ 2. 自然科學 □ 3. 歷史 □ 4. 法律 □ 5. 文學
　　　□ 6. 休閒旅遊 □ 7. 小說 □ 8. 人物傳記 □ 9. 生活、勵志 □ 10. 其他

對我們的建議：＿＿＿＿＿＿＿＿＿＿＿＿＿＿＿＿＿＿＿
＿＿＿＿＿＿＿＿＿＿＿＿＿＿＿＿＿＿＿＿＿＿＿＿＿
＿＿＿＿＿＿＿＿＿＿＿＿＿＿＿＿＿＿＿＿＿＿＿＿＿